# 로맨스라는
# 환상

로맨스라는 환상
── 사랑과 모험의 서사

제1판 제1쇄 2022년 2월 23일

지은이 이정옥
펴낸이 이광호
주간 이근혜
편집 박지현 홍근철
펴낸곳 ㈜문학과지성사
등록번호 제1993-000098호
주소 04034 서울 마포구 잔다리로7길 18(서교동 377-20)
전화 02)338-7224
팩스 02)323-4180(편집) 02)338-7221(영업)
전자우편 moonji@moonji.com
홈페이지 www.moonji.com

ISBN 978-89-320-3990-9 03600

이 책은 2021년 서울문화재단의 지원을 받아 발간되었습니다.

사랑과 모험의 서사

# 로맨스라는
# 환상

이정옥 지음

문학과지성사

# 들어가며

로맨스는 오랫동안 타인의 취향이자 미지의 영역으로 남아 있었다. 그 발단은 내 유년 시절의 끝 무렵 '앤'과의 운명적 만남에서 비롯됐다. 『빨강머리 앤』에서부터 『앤의 딸 리라』에 이르는 열 권을 전부 읽고 나서, 매사에 당차고 긍정적인 앤처럼 된다면 평생 멋진 여성으로 살아갈 수 있을 것 같은 막연한 확신에 사로잡혔다. 이후 두 번쯤 더 통독하고 나서, 나는 '시를 쓰는 국어 선생님이 되겠다'는 꿈을 꾸기 시작했다. 아울러 상상의 나래를 펼치며 주변 풍경과 사물에 이름을 부여하고 쉴 새 없이 이야기를 만들어내는 감수성 풍부한 앤처럼 되고자, 소소한 하루의 일과를 앤에게 전하는 편지 형식의 일기를 써나갔다. 주로 소녀 시절의 앤에게 보내는 편지가 대부분

이었지만, 공부에 관한 조언이 필요할 때는 교사 시절의 앤에게 충고를 구한다거나 엄마에게 야단이라도 맞은 날에는 여섯 아이를 사랑으로 키우는 엄마 앤에게 호소하며 위로를 받기도 했다.

이런 나에게 친구들은 더 이상 빨강머리 앤과 같은 어린애와 놀지 말고, 숙녀답게 로맨스를 읽으라고 강권했다. 앤에 대해 잘 알지도 못하면서 미성숙한 어린애 취급을 하는 친구들에게 즉각 항변하고 싶었지만, 유난히 혀끝을 굴리며 '일단 로~맨스의 맛을 알면 빨강머리 앤 따위는 시시해질 거다'라는 고압적인 태도에 짓눌려 고개만 끄덕였다.

그러나 솔직히 말해 친구들이 빌려준 책들은 연애 감정에 충실한 설렘이나 성애 장면이 다소 자극적이었을 뿐, 그토록 동경해 마지않던 '숙녀의 세계'에 대해 별다른 감흥을 주지 못했다. 앤과 길버트가 선의의 경쟁과 우정에서 출발해 사랑하고 결혼한 후 평생을 배려와 존중으로 함께 나눈 시간의 무게에 비하면, 로맨스는 새털처럼 가볍게 느껴졌다. 그런 내 반응에 '숙녀가 되려면 한참 멀었다'며 혀를 찼던 친구들도 방학이 되어 점차 소원해졌고, 로맨스는 영영 타인의 취향이자 미지의 영역으로 남게 됐다. 지금 돌이켜보면 '왕따'가 없던 순박한 시절이었음에 한없이 감사할 따름이다.

그로부터 한참의 세월이 지나 어두운 밤 촛불처럼 위태로웠던 나의 시에 절망을 거듭하다, 결국 시를 쓰는 국어 선생님

로맨스라는 환상

이란 꿈을 포기하기에 이르렀다. 오랫동안 소중하게 간직했던 꿈으로부터 멀어지면서 앤을 향한 애정도 점차 식어갔고, 그 속도에 비례하여 여성으로서 앤의 삶에 대한 의문도 점점 커져갔다. 만약 앤이 여자가 아니라 남자였다면, 아무리 마릴라 아주머니를 간호해야 하는 상황이라 해도 학업을 중도에 포기하고 고향으로 돌아와 교사로 정착했을까? 시골의 작은 농촌 마을이란 특성을 고려하면, 적어도 학업을 마칠 때까지 다른 대안을 마련하지 않았을까? 앤이 살았던 시대적 배경이 20세기 초라는 점을 감안하더라도, 그토록 자존심 강하고 주체적이었던 앤이 결혼한 후 아내와 엄마로 살아가면서 마냥 행복하기만 했을까? 물론 부녀회나 지역사회 등에서 활발하게 활동하고 간혹 지역신문에 칼럼을 쓰기도 했지만, 엄밀히 말해 앤의 바깥 활동은 무임금의 사회봉사가 아니었던가? 그렇다면 앤의 성장서사의 원동력인 무한한 상상력과 긍정 에너지는 세상과 타협하기 위해 활용됐던 것인가?

꽤 오랜 시간을 이런 의문에 사로잡혀 지냈던 탓인지, TV를 통해 접한 다카하타 이사오 감독의 애니메이션 「빨강머리 앤」(1979)은 가히 충격으로 다가왔다. 줄곧 머릿속으로 상상해오던 앤과 단짝 친구인 다이애나, 마릴라 아주머니와 매슈 아저씨의 모습, 초록 지붕의 집을 비롯한 평화롭고 아름다운 마을 풍경은 생생한 감동을 안겨줬다. 그러나 '주근깨 빼빼 마른 빨강머리 앤…… 상냥하고 귀여운 빨강머리 앤'을 반복하

는 노랫말처럼, 사랑스러운 여자아이로 박제된 채 더 이상 성장하지 않는 앤이 낯설고 당황스러웠다. 더욱이 자신을 빨강머리 홍당무라 놀린 길버트의 머리에 석판을 내리쳤던 사건을 계기로, 결국 앤과 길버트가 사랑하게 된다는 로맨스만 부각된 점도 내내 아쉬웠다.

그즈음 시몬 드 보부아르의 "여성은 태어나는 것이 아니라 만들어진다"는 명제를 접했던 터라, 중년과 노년의 모습은 소거되고 천방지축 말괄량이로 멈춰버린 앤이 더욱더 불편했다. 가부장제 사회가 여성의 성장을 허용하지 않은 채 '여성으로 만들어진 삶'을 강압한다면, 낭만적 사랑에 헌신하는 로맨스의 여주인공이나 무한 긍정의 에너지를 아내와 엄마로서의 삶에 쏟아부었던 앤이나 별반 다르지 않다는 불편한 진실과 마주하게 됐던 것이다.

다시 한참의 세월이 지나 '썸'이 등장할 무렵에야 비로소 로맨스에 본격적인 관심을 갖게 됐다. 썸이라는 낯선 신조어를 처음 접했을 때는 연애와 결혼의 책임으로부터 벗어나려는 이기적인 회피 심리의 반영이라 생각했다. 그러나 점차 썸은 사랑에 헌신하는 구시대적 연애 관습이나 결혼 관념으로부터 자유로워지고 싶은 현대인들의 대응 전략이라는 점을 간파하고 나니, 오랜 세월에 걸쳐 관습화된 낭만적 사랑의 문화 각본도 시대에 따라 변주한다는 사실을 새삼 감지하게 됐다. 나아가 로맨스를 온전하게 이해하고 싶다는 열망에 사로

잡혀 로맨스 공화국에 자발적으로 입성했다.

로맨스 공화국의 시민으로서 가장 처음 영접한 작품은 '이 시대의 진정한 로맨스를 만들겠다'라는 감독의 투지와 연기인지 실제 연애인지 구분하기 어려울 정도로 배우들의 실감 나는 연기가 돋보인 드라마였다. 허리케인만큼이나 강력한 흡입력에 매료된 나머지, 사랑을 통해 사회 통념과 현실적 제약을 뛰어넘고자 모험을 감행하는 주인공의 시점, 자식 사랑이란 명분으로 자신의 욕망을 강압하는 부모의 관점, 그리고 이 복잡한 갈등의 틈바구니에서 자신의 핏줄을 지키려는 예비 시집 식구들의 배타적인 시선을 두루 오가며 서너 번을 정주행했다.

이름을 불러줄 때 비로소 꽃이 됐다는 시 구절처럼, 정주행을 하고 나니 로맨스의 의미가 새롭게 다가왔다. 그 드라마는 단순한 연애 이야기가 아니었다. 학벌이나 직장 등 모든 면에서 남부럽지 않은 신랑감과 결혼하여 안정적이고 평탄한 삶을 살도록 강권하는 부모, 그리고 그런 부모의 기대에 한참 못 미치지만 자신을 가장 아끼고 사랑하는 남자 사이에서 수없이 갈등하고 번민하는 30대 여성의 좌충우돌 연애 이야기는, 주체적인 개인 여성의 자율성을 통제하고 규율하는 사회 통념과 가족 공동체의 안녕을 중시하는 가부장적 장벽에 맞서는 여성 성장서사였던 것이다.

감성 풍부하고 낙천적인 천성으로 자기 주도적인 삶을 영

위한 앤의 일생이 처음부터 성공이 예견된 평면적인 영웅서사의 면모를 지닌다면, 파란만장한 여주의 연애 이야기는 사랑과 모험을 통해 자신이 원하는 세상을 구현하고자 고군분투하는 입체적인 영웅서사에 해당한다. 이런 결론에 도달하고 보니, 오랫동안 로맨스를 타인의 취향이자 미지의 영역으로 방치해온 근본 원인은 순전히 여성의 삶에 대한 깊은 성찰이 부족했던 어린 시절의 무지와 편견에서 비롯된 것임을 깨닫게 됐다. 짙은 안개가 걷히고 나서야 비로소 산의 위용과 마주할 수 있듯, 무지와 편견에서 벗어나니 그간 미지의 영역으로 봉인해온 로맨스라는 세계를 보다 성숙한 여성의 관점에서 온전하게 마주하고 싶다는 욕구가 솟아났다.

이 책은 수년에 걸친 '대중서사와 B급문화'의 수업 내용과 2019년 9월부터 2020년 12월까지 『르몽드 디플로마티크』에 연재한 칼럼이 합쳐진 결과물이다. 이 자리를 빌려 로맨스에 관해 함께 숙고한 학생들에게 고마움을 전한다. 아울러 로맨스에 관한 칼럼을 연재할 수 있도록 지면을 내준 『르몽드 디플로마티크』의 성일권 대표님과 서곡숙 에디터님, 그리고 로맨스 연구에 관한 고민을 함께 나누고 있는 대중서사학회 로맨스 세미나 팀의 팀원들에게 감사드린다. 또한 로맨스 드라마 작가로 바쁘게 활동하는 중에도 제작 현장의 상황과 로맨스에 대한 정보를 공유해준 송연주 작가님에게 감사의 인사를

전한다. 출판을 지원해주신 서울문화재단 '예술전문서적 발간 지원' 관계자 분들, 출판에 관해 여러모로 조언을 주신 최시한 선생님, 기꺼이 출판을 맡아주신 문학과지성사와 박지현 편집 장, 홍근철 대리에게도 감사드린다.

<div align="right">이정옥</div>

# 차례

## 1부  로맨스의 발생, 궁정풍 사랑과 낭만적 사랑

# 3부 현대적 사랑, 로맨스에서 친밀성으로

# 프롤로그

## 로맨스에 대한 오해

우리는 누군가를 사랑하고 누군가로부터 사랑받는 상상에 사로잡혀 있다. 그러나 홀로 존재하고 각자 소멸하는 각박한 현실에서 고독을 친구 삼아 살아가는 현대인들에게 사랑은 사치가 되어버린 지 오래다. 더욱이 소비자본주의 시대로 접어들면서 순수한 사랑의 환상을 충족시켜줬던 로맨스마저 화폐가치로 환산되어, 로맨스의 상품화와 상품의 낭만화 현상이 가속화되고 있다. 그렇다 하더라도 사랑의 감정은 중독성이 강해 어딘가에 있을 사랑의 묘약을 찾아 나서지만, 다가갈수록 달아나는 신기루와 같아 번번이 공허와 비애만 남을 뿐이다. 이런 까닭에 현실의 사랑은 언제나 쌉싸름한 반면, 대중서사에서 그려지는 사랑은 너무나 달콤하고 그 달콤함이 남긴

황홀한 비애감은 전율에 사로잡힐 만큼 강렬하다.

　문학fiction은 부조리한 현실이나 사회적 압박에서 벗어나 새로운 세계를 꿈꾸는 자들이 만들어낸 상상력의 산물이다. 이런 점에서 로맨스는 사랑을 통해 초월적 세계로 진입하려는 인간의 욕망과 환상을 실현 가능하게 해준 문학적 상상력의 시원始原에 해당한다. 아울러 사랑이 단순히 열정이나 감정에 머물지 않고 세계를 향한 혁명적 지평을 새롭게 여는 행위로 확장될 때, 사랑에 빠진 연인들의 은밀한 로맨스는 기존의 관습과 경직된 인식의 경계를 넘어 새로운 세계를 향해 떠나는 모험의 서사로 구현됐다. 중세 기사도 로맨스에서 귀부인을 향한 기사의 사랑 이야기에, 용이 간직하고 있는 보물이나 성배를 찾아 모험을 떠나는 영웅의 탐색 이야기quest romance가 결합된 이유다.

## 로맨스romance와 로맨스the romance

로맨스는 사랑에 대한 환상으로서의 로맨스romance와 장르로서의 로맨스the romance라는 두 층위로 나뉜다. 전자는 낭만적 사랑이라는 독특한 사랑의 방식을 통해 현실의 사회질서를 초월하려는 인류 보편적인 욕망이자 환상적 상상력이다. 반면 후자는 그런 욕망과 환상이 구현된 텍스트로서, 시대적 맥락

과 사회문화의 결에 따라 변주를 거듭해온 다채로운 로맨스 서사다.

발생론적으로 로맨스는 서유럽 특유의 사랑 방식이자 문학적 상상력에서 출발했다. 12세기 남부 프랑스에서 탄생한 궁정풍 사랑의 기사도 로맨스는 19세기 유럽에서 낭만적 사랑의 로맨스로 번성했다. 이어 20세기 초 북미로 넘어가 할리퀸 로맨스로 탈바꿈했고 할리우드 영화와 결합하여 세계적인 사랑의 문화 각본으로 확산됐다. 그러나 20세기 후반 들어 천생연분의 운명적인 짝을 만나 파란만장한 연애 과정을 거친 다음 결혼으로 끝을 맺는, 동화 같은 로맨스의 서사 문법이 무너지기 시작했다.

이러한 로맨스의 발생과 변용 과정은 개인의 탄생과 관련이 깊다. 중세의 기사도 로맨스와 근대 낭만적 사랑의 로맨스에서 사랑과 삶을 주체적으로 선택하고 원대한 꿈을 이루기 위해 모험을 떠나는 영웅은 대부분 개인 남성이었다. 이에 비해 여성들은 무사로서의 재능을 발견하여 세상에서 가장 뛰어난 기사로 성장하도록 돕는 귀부인이거나, 초월적 세계로 모험을 떠나 혁신을 도모하게끔 남성을 고양시키는 뮤즈이자 사랑에 헌신하는 아름다운 연인으로 머물러 있었다. 그러나 20세기의 여성들은 보다 적극적으로 낭만적 사랑을 전유하여, 가부장제의 고달픈 일상을 위로해주는 교환적 보상과 보복을 품은 사랑에 대한 미학적 판타지를 추구했다. 더욱이 최

근 들어 여성들은 낭만적 사랑의 환상으로부터 탈주하여, 주체적인 개인 여성으로서 자아 탐색을 떠나는 열망과 환상을 꿈꾸기 시작했다.

## 로맨스의 유입 과정

이런 로맨스가 한국 사회에 본격적으로 유입된 시점은 1970년대 말에서 1980년대 초 즈음이다. 주로 일본을 통해 수입·번역된 할리퀸 로맨스를 재번역한 조악한 출판물이 쏟아졌으나, 그럼에도 불구하고 할리퀸 로맨스의 인기는 가히 폭발적이어서 학원물과 순정만화 등을 비롯한 다양한 로맨스물이 대거 등장하는 기폭제가 됐다. 1990년대 말경 인터넷의 발달과 TV 채널의 다양화, 외국영화의 직수입 등 서구의 대중문화를 동시다발적으로 접할 수 있는 매체 환경이 조성됨에 따라 로맨스의 전성기로 접어들었다. 이후 로맨스는 한국의 사회문화적 맥락과 독자들의 정서 구조에 맞게 변주되는 동시에 세계적인 흐름과 발맞추며 무한히 발전하고 있는 중이다.

이 책을 쓰기 위해 천년의 세월을 버텨온 거대한 로맨스라는 밀림 속에서 헤매는 동안, 중세 프랑스의 지방문학으로 출발한 로맨스가 근대적 산물로 화석화되지 않고 현대에 이르기까지 끊임없이 유동하고 있는 강한 생명력의 원천은 무

엇인지, 어떤 모습으로 지속돼왔는지 궁금했다. 또한 뒤늦게 서구의 로맨스를 이식하여 한국의 사회문화와 정서에 맞게 변용과 변주를 거듭하고 있는 한국의 로맨스를 어떻게 이해해야 할지 등에 대해 오랫동안 고심했다.

이런 내게 로맨스는 세 가지 유령(선명하게 알 것 같으면서도 세계와 지식의 균열 사이에서 수시로 출현하는, 불투명하고 매듭지어지지 않는 불확실성을 일컫는 정신분석학 용어)으로 다가왔다. 즉, 서구에서 발생하여 오랜 역사를 거쳐 전 세계적인 문화 각본으로 진화한 서구 로맨스라는 '원본'의 유령, 20세기 후반 서구의 로맨스를 이식하여 한국 사회에 맞게 변용을 거친 '식민'의 유령, 이후 급격하게 변화하고 있는 세계적 흐름에 발맞춰가면서 K-로맨스라 특화될 만큼 번성하고 있는 '트렌드'라는 유령.

이 세 유령과 마주하며, 서구 로맨스의 발생부터 전개 과정 그리고 그것이 한국에 정착하여 오늘날 세계적인 흐름에 발맞춰가는 과정까지를 살피는 통시적인 접근 방안을 구상했다. 이런 방안은 오랜 역사를 통해 전 세계적인 문화 각본으로 굳어진 서구 로맨스라는 원본과 우리 사회에 유입되어 사회문화적 맥락과 정서 구조에 맞춰 변용된 한국 로맨스의 전개 과정을 아우르는 한편, 급변하는 트렌드의 흐름을 한눈에 파악할 수 있다는 장점이 있다. 더욱이 사랑을 통해 초월적 세계로 향하는 인간의 욕망과 환상을 실현 가능하게 해주는 문학

적 상상력이란 의미로서의 '로맨스romance'와 이것이 문학 텍스트로 구현되는 장르로서의 '로맨스the romance'를 감안하여, 책의 성격을 로맨스에 관한 이론서와 평론을 결합한 중간 책으로 설정하고 크게 3부로 구성했다.

1부에서는 12세기의 궁정풍 사랑에서 출발한 로맨스가 19세기 낭만적 사랑을 거쳐 정숙한 사랑에 이르는 과정을 살폈다. 2부에서는 20세기에 등장한 할리퀸 로맨스와 싱글녀 로맨스를 중심으로, 서구 로맨스가 유입되어 한국의 사회문화에 맞게 변모하는 양상을 병치하는 식으로 구성했다. 3부에서는 로맨스의 구조 변동이 급격하게 시작된 2010년경부터 오늘에 이르기까지 현대적 사랑의 변화상을 살폈다. 또한 전 세계의 대중문화를 동시적으로 향유할 수 있는 플랫폼이 갖춰진 상황에서, 서구 로맨스와 한국 로맨스가 발을 맞춰가며 급변하는 형국이라 주제별로 묶어 접근했다.

## 로맨스 담론의 활성화를 바라며

'썸'의 등장은 의미심장하다. 친구보다 가깝지만 연인은 아닌, 이 모호한 관계는 결코 우연한 사건이나 한 시대의 일시적인 풍경이 아니다. 썸은 연애 과정을 곧바로 운명적인 연인과의 결혼에 통합시켰던 낭만적 사랑의 로맨스 관념에 균열을 가

한 것이다. 사랑과 성장 사이에서 갈등하던 현대인들이 과감하게 사랑과 연애를 유예하거나 혹은 포기하고, 자신의 삶을 추구하는 자기 주도적 성장을 선택했다.

썸이 등장한 지 한참의 세월이 흘렀지만 쉽게 사그라들 기미는 보이지 않는다. 오히려 성과 사랑, 연애와 결혼 등에 관한 전통적 규범이 작동되지 않는 현대사회에서, 새로운 연애 관습과 결혼 제도를 탐색해야 한다는 목소리가 점점 커지고 있다. 그러니 썸의 등장은 서구의 로맨스와 낭만적 사랑의 문화 각본을 일방적으로 수용했던 연애 관습에 대해 진지하게 점검하고 논의할 때가 됐다는 경고의 메시지로 읽는다.

이런 맥락에서 '로맨스라는 환상'이란 제목은 다층적인 질문을 내포한다. 그간 로맨스romance는 세상 어딘가에 존재하는 운명적인 단 한 사람과 만나 평생을 함께한다는 낭만적 사랑을 기본 값으로 설정해왔다. 아울러 로맨스the romance는 오랜 시간 다양한 형태의 사랑과 모험의 서사로 변주되며 인류 보편적인 사랑으로 각본화됐다. 그러나 썸이 주는 경고를 떠올리면 환상으로서의 로맨스는 과연 보편적이고 영원불변한 것인지, 누구를 위한 환상인지, 오랫동안 왕성한 생명력을 유지해온 비법은 무엇인지, 사랑과 결혼보다 자아실현을 우선시하는 오늘날의 로맨스는 어떤 함의를 갖는지, 다양한 성 정체성이 가시화되는 시대에 이성애 중심적인 로맨스를 어떻게 읽어야 하는지, K-로맨스라 불릴 만큼 엄청난 영향력을 과시

로맨스라는 환상

하는 웹-로맨스를 어떻게 해석해야 하는지 등등 수많은 질문
이 떠오른다. 뿐만 아니라 최근 혁신의 바람이 거세게 일고 있
는 로맨스 공화국에서 로맨스가 어떤 모습으로 변모해갈 것
인지 자못 궁금해진다. 작은 시냇물이 모여 큰 강물을 이루듯,
이런 질문이 모여 로맨스 담론이 활성화될 것이다. 이 책이 그
시냇물이 되기를 바란다.

# 로맨스의 발생, 궁정풍 사랑과 낭만적 사랑

# 1

## 로맨스의 탄생,
## 기사도 로맨스와 궁정풍 사랑

### 로맨스의 탄생 과정

'로맨스'는 프랑스 고어인 romanz에서 유래했다. 중세 유럽의 교양 있는 엘리트들이 공유했던 라틴어가 아니라 속된 구어체인 로망roman어라는 의미가 담겨 있기에 romanz는 당시 속어로 쓰인 이야기를 통칭하는 용어였다.

기사도 로맨스는 12세기 프랑스에서 탄생한, 기사들의 모험담과 궁정풍 사랑*이 결합된 중세 문학이다. 기사도 로맨스

---

* courtly love는 옮긴이에 따라 '궁정풍 사랑' 혹은 '궁정식 사랑'으로 번역되고 있다. 처음 발명됐던 12세기 당시에는 순수한 사랑인 Fin'amor로 불렸으나, 19세기에 courtly love란 명칭이 붙여졌다. 실제 궁정에서 실행된 사랑의 방식

의 탄생은 십자군 원정과 관련이 깊다. 그 이전까지 중세의 기사들은 말을 타고 돌아다니며 시골을 약탈하고 약자를 착취하는 자들이었으나, 당시 교회가 이런 위험을 무화하기 위해 교화를 펼치면서 귀족에게 봉사하는 기병 집단으로 변모했다. 특히 1096년부터 1291년에 이르는 십자군 원정을 계기로, 교회의 통제 아래 기사도의 덕목을 갖춘 기사단the Knights으로 거듭났다. 기사도chivalry란 명예와 극기와 예의라는 사회적 이상, 그리고 자선과 약자 구호 등의 기독교적 덕목을 포괄하는 기사단 특유의 에토스를 말한다.*

　궁정풍 사랑은 11~12세기 남부 프랑스의 음유시인 기욤 9세가 세간에 떠돌던 귀부인을 향한 기사의 사랑을 노랫말로 전한 서정시에서 출발했다. 이후 프랑스 전역으로 확산되어 샹파뉴 지역의 마리 궁에서 기사도 로맨스라는 산문 형식으로 완성됐다. 원래 이곳은 백작 앙리 1세의 영토였으나, 그와 그의 아들이 십자군 원정으로 사망하자 백작의 부인 마리 드 프랑스가 실질적인 통치자로 등극했다. 평소 문학과 예술

이 아니라 12세기 기사도 로맨스를 통해 창조된 문학적 상상력의 소산이라는 점에서, '말도 많고 탈도 많은 사랑'이란 수식어가 관용구처럼 따라붙는다. 또한 이 사랑의 메타포는 12세기 기사도 로맨스에 머물지 않고 역사와 사회적 맥락에 따라 낭만적 사랑을 비롯해 정숙한 사랑, 운명적 사랑, 열정적 사랑 등 오늘날에 이르기까지 다양한 사랑의 스펙트럼으로 확산됐다. 이런 점을 감안하여 보다 폭넓은 함의를 내포하는 '궁정풍 사랑'이란 용어를 채택한다.

*　콘스턴스 부샤르, 『중세프랑스의 귀족과 기사도』, 강일휴 옮김, 신서원, 2005, 164~176쪽.

에 심취했던 마리 부인은 궁전에 음유시인 등 예술가를 불러들였고, 그들은 귀부인을 찬미하는 독특한 노래와 작품을 헌정했다. 이런 내용을 담은 『사랑의 기술』(1174)과 『장미 이야기』(1275)가 출간되면서 궁정풍 사랑은 프랑스를 넘어 유럽으로 확산됐다. 원래 명칭은 'Fin'amor' 즉 순수한 사랑이었으나, 19세기 가스통 파리Gaston Paris에 의해 '궁정풍 사랑courtly love'으로 불리기 시작했다.

이렇듯 12세기를 기점으로 이전의 영웅서사시는 약화되고, 기사들의 영웅적 모험과 궁정풍 사랑을 결합한 독특한 형식의 기사도 로맨스가 등장했다. 기사도 로맨스는 중세 초기 전사militia 신분이었던 기사들이 점차 슈발리chevalerie 계급으로 성장하는 과정에서 번성한 문학이다. 신화와 전설, 민담 등을 통해 전해진 영웅 이야기와 역사적 사실이 결합된 구전문학으로, 초기에는 음유시인들이 현악기 반주에 맞춰 노래 부르는 운문 형식이었으나 점차 인기를 끌면서 여러 판본의 산문으로 출간됐다. 따라서 마법이나 미신, 요정이나 공포 이야기 등과 같은 환상적 요소가 강했고, 서로 이질적인 요소가 결합되어 사실성이 부족하며 서사적 일관성도 떨어졌다. 이런 이유에서 로맨스는 '사람들을 미혹시키는 황당한 이야기'라거나 '일상의 현실을 외면한 채 허황된 꿈을 조장하는 문학'이라는 비판을 받아왔다.*

그러나 기사도 로맨스의 진정한 가치는 개인화 과정의 문

학적 산물이라는 점에 있다. 사랑과 모험을 추구한 기사 이야기에 다소 환상적 요소가 들어 있을지라도, 오직 힘과 용기에 의지해 자신을 특별한 '개인'으로 자각한 영웅을 찬미하는 문학fiction이었다.** 궁정풍 사랑은 아름다운 여성을 향한 애욕이나 흠모를 넘어 기사로 하여금 자기 발견에 도달하도록 고양시켜주는 기능을 담당했다. 이런 점에서 기사도 로맨스는 자기충족성을 추구한 개인 남성의 모험서사다.

기사도 로맨스는 소설novel이 발생한 18세기 전까지 엄청난 인기를 누렸으며 문학에 미친 영향력도 막강하다. 오늘날 우리가 즐기는 로맨스 장르의 원형이자 연애의 학습과 감정교육을 위한 낭만적 소설romantic novel의 모태이며, 환상문학과 모험담, 영웅담과 같은 탐색 로맨스quest romance의 시원이다. 이처럼 기사도 로맨스의 문학적 상상력은 연극과 영화, TV 드라마 등을 거쳐 오늘날 웹 로맨스에 이르기까지 다양한 매체로 원용되는 한편, 시대 변화와 사회문화의 결에 따라 끊임없이 변주하며 여전히 우리에게 막대한 영향력을 미치고 있다.

---

\*    Karen Sullivan, *The Danger of Romance: Truth, Fantasy, and Arthurian Fictions*, University of Chicago Press, 2018, pp. 47~56.

\*\* 아론 구레비치, 『개인주의의 등장』, 이현주 옮김, 새물결, 2002, 301~316쪽.

## 사랑을 통해 고귀한 기사로 거듭나다

기사도 로맨스 중 가장 인기를 누린 작품은 단연 아서 로맨스*
다. 아서왕은 6세기에 영국 최초로 통일 왕국을 건설한 전설적
인 왕으로 알려졌지만, 라틴 연대기나 성인의 전기 형식으로
전해져 일반인들은 접하기 어려웠다. 12세기 성직자 몬머스
의 제프리가 『브리튼 왕 열전』(1135~1139)을 발표한 후, 이를
기반으로 세간에 떠돌던 기사 모험담과 결합된 로맨스가 등
장했다. 당시 아서왕과 귀네비어 왕비의 것으로 추정되는 유
골이 발굴된 터라, 아서 로맨스는 여러 판본으로 만들어질 만
큼 인기를 끌었다.**

   그중 가장 애호되었던 에피소드는 랜슬롯과 귀네비어의
사랑 이야기다. 이로부터 '세상에서 가장 뛰어난 기사'와 '세
상에서 가장 아름다운 귀부인'의 사랑이라는 로맨스의 서사
문법이 굳어졌다. 랜슬롯과 귀네비어의 사랑 이야기는 12세
기 프랑스 작가 크레티앵 드 트루아의 『죄수 마차를 탄 기사』
(1181)에서 처음 등장했다.*** 크레티앵은 프랑스의 전설적

---

*   아서 로맨스는 고대 영국을 통일한 전설적인 왕으로 알려진 아서왕의 무훈담
   을 그린 중세 문학을 가리키는 용어다.
**  리오 브로디, 『기사도에서 테러리즘까지—전쟁과 남성성의 변화』, 김지선 옮
   김, 삼인, 2010, 176~181쪽.
*** 원제목은 『마차를 탄 기사』였으나 이 책에서는 문학과지성사에서 출판된 『죄
   수 마차를 탄 기사』를 따른다. 당시 죄수들이 타는 마차는 반역자, 살인자, 결
   투 재판에서 패하여 유죄판결을 받은 자, 타인의 재산을 속임수나 무력을 써서

기사로 알려진 랜슬롯의 무용담과 켈트 설화의 귀네비어 왕비를 엮어 창작한 궁정풍 사랑 이야기를 마리 부인에게 헌정했다. 이런 점에서 랜슬롯과 귀네비어의 사랑 이야기는 궁정풍 사랑의 진수로 손꼽힌다.

궁정풍 사랑의 주인공은 기사와 기사가 모시는 주군의 부인이며, 두 사람의 사랑에서 주도자는 단연 귀부인이다. 귀부인을 향한 헌신적 사랑은 어린 나이에 집을 떠나 주군의 성에 머무르며 기사로 성장하는 훈련 과정에서 형성되는데, 기사들에게 귀부인은 사회적 어머니이자 사랑과 성의 예의범절을 교육하는 상징적 여성이었다.*

## 궁정풍 사랑의 4단계
중세의 사랑에 관한 문헌에 따르면, 궁정풍 사랑은 다음 4단계로 진행된다.

1) 귀부인을 흠모하지만 혼자 애를 태우는 열망의 단계
2) 용기를 내어 구애하지만 냉담하게 거절당하는 탄원의

---

강탈한 도둑들에게 사용하는 일종의 죄인 공시대와 같은 기능을 했다. 이 마차를 탄 사람은 재산과 권리를 상실하게 되고 아무도 그의 말을 들으려 하지 않았던 당대 상황을 고려한 것이다(유희수, 「12세기 궁정식 사랑의 메타포와 사회현실―크레티앵 드 트루아의 『죄수 마차를 탄 기사 란슬롯』을 중심으로」, 『프랑스사 연구』 제18호, 2008, 6~7쪽).

* 콘스턴스 부샤르, 『중세프랑스의 귀족과 기사도』, 203~208쪽.

단계

3) 귀부인이 사랑을 받아들이지만 육체적 접촉은 없는 추
   종의 단계

4) 입맞춤이나 절정의 밤 등 보답을 받는 연인의 단계*

랜슬롯은 당시 프랑스에서 비범한 용기와 출중한 무력을
지닌 전설적인 편력 기사로 알려진 인물이다. 반면, 귀네비어
는 오래전 켈트 설화 속 변덕스러운 왕비로 존재했다. 그러나
크레티앵 드 트루아의 『죄수 마차를 탄 기사』는 궁정풍 사랑
을 통해 세상에서 가장 뛰어난 기사와 세상의 모든 여성을 압
도할 만큼 우아하고 아름다운 아서왕의 왕비이자 귀부인으로
형상화했다. 이로써 두 사람은 기사도 로맨스의 원형적 인물
로 자리 잡게 됐다.

이들의 사랑 이야기는 궁정풍 사랑의 4단계를 충실하게
밟아나간다. 1단계에서 랜슬롯은 '번개를 맞은 듯'(당시 '첫눈
에 반하다'라는 의미로 사용된 관용구) 귀네비어를 향한 사랑
을 가슴에 품고, 이웃 나라인 고르 왕국에 인질로 잡혀간 그녀
를 구하기 위해 모험을 떠난다. 초자연적 풍광이 끝없이 이어
지는 험악한 산악 지대에서 비열한 기사들의 속임수로 분신

---

**\***    Bernard I. Murstein, *Love, Sex, and Marriage through the Ages*, Springer, 1974, p.
50(이현주, 「궁정식 사랑—허구인가? 현실적 실체인가?」, 『고전·르네상스 영문
학』 제11권 1호, 2002, 4쪽에서 재인용).

과 같은 말을 잃은 랜슬롯은, 치욕을 감수하며 난쟁이가 모는 죄수 마차를 얻어 타고 왕비 일행을 뒤쫓지만 따라잡지 못한다. 날카롭고 위험한 칼의 다리를 건너다 상처를 입는 등 온갖 역경에도 불구하고, 왕비를 향한 순수한 열망으로 모든 불명예와 수모를 딛고서 마침내 고르 왕국에 도착한다.

드디어 꿈에 그리던 귀네비어를 만나지만 멀리서 바라볼 뿐, 사랑의 순도와 강도를 측정하는 2단계의 자격 테스트로 진입한다. 랜슬롯은 고르 왕국의 왕자 멜리아건트와의 대결에서 승리해야 귀네비어를 포함한 인질을 구할 수 있기에, 군중이 운집하고 배드마구 왕과 귀네비어가 탑 꼭대기에서 참관하는 가운데 사력을 다해 결투에 임한다. 그러나 자신의 아들이 패배할 것을 염려한 배드마구 왕이 대결 중지를 요청하자 귀네비어는 시녀를 시켜 결투를 멈추라고 명령한다. 랜슬롯은 기사로서 최대 모욕에 해당하는 '비겁하다'라는 비난을 무릅쓰며 결투를 멈추고, 이를 지켜본 귀네비어는 남몰래 그의 순종에 기뻐한다. 다음 날 다시 열린 결투에서 '최선을 다해 싸우라'는 귀네비어의 전갈을 받은 랜슬롯은 멜리아건트를 물리쳐 군중들로부터 찬사를 받을 뿐 아니라, 모든 인질을 풀어준다는 배드마구 왕의 약속을 받아낸다.

오매불망 귀부인을 향한 사랑을 가슴에 품어온 랜슬롯은 그날 밤 귀네비어에게 알현을 탄원하지만 돌아오는 대답은 냉담한 거절이다. 한편 배드마구 왕이 약속대로 아서 왕국의

인질들을 풀어주었음에도 불구하고, 귀네비어는 자신을 구하기 위해 떠난 가웨인 경이 도착하지 않았으니 당분간 머물겠다고 선언한다. 왕비의 근심을 덜기 위해 가웨인 경을 맞이하러 나간 랜슬롯은 멜리아건트의 속임수에 빠져 감금되고, '랜슬롯이 죽었다'라는 소문이 파다하게 퍼지며 이야기는 3단계로 진입한다.

귀네비어는 그동안 눈길조차 주지 않고 냉담하기 짝이 없었던 자신을 자책하며 랜슬롯을 애도하다 시름시름 사랑의 열병을 앓게 된다. 귀부인이 사랑을 받아들였으나 육체적 접촉은 없는 추종의 단계로 들어선 것이다. 랜슬롯 또한 '왕비가 시름시름 앓다 죽었다'라는 소문을 듣고 자신을 향한 귀부인의 깊은 사랑에 감격하지만, 치욕스럽게 죄수 마차를 타서 고귀한 왕비의 명예에 누를 끼치는 등 사랑의 명령을 충실히 이행하지 못한 스스로를 한탄한다.

그러다가 왕비가 무사하다는 것을 알게 된 랜슬롯이 한걸음에 달려가 알현하니, 귀네비어는 행복한 표정으로 맞이하며 모든 잘못을 용서하고 밀회를 약속하는 최종의 4단계로 진입한다. 깊은 밤 창문을 넘어 귀네비어의 침실로 들어간 랜슬롯이 머리 숙여 성스럽게 경배를 바치자, 왕비는 극진한 사랑의 환대를 베푼다. 사랑의 기쁨 속에서 나눈 입맞춤과 포옹의 유희는 너무나 달콤하여 환희의 절정에 도달한다. 아쉽게도 날이 밝아오고, 랜슬롯은 왕비의 침실을 향해 제단에 무릎을 꿇

은 사제처럼 인사를 올리고 떠난다.

　기사도 로맨스는 무력이 뛰어난 편력 기사가 궁정풍 사랑을 통해 무공과 인격을 겸비한 가장 고귀한 기사로 거듭나는 사랑과 모험의 서사다. 따라서 궁정풍 사랑의 4단계를 거친 랜슬롯은 영웅으로서의 모험서사를 완성하기 위해 인질로 잡혀 있는 귀네비어와 백성들을 무사히 귀환시키는, 마지막 관문을 통과해야 한다. 랜슬롯은 멜리아건트의 속임수에 넘어가 오랫동안 바닷가 외딴 감옥에 감금당하지만, 이에 굴하지 않고 감옥을 탈출해 아서 왕국으로 귀환하고 멜리아건트와의 대결에서도 승리한다. 마침내 멜리아건트를 물리친 랜슬롯은 아서왕과 귀네비어 왕비를 비롯한 모든 백성들이 인정하는 고귀한 기사로 거듭나면서 사랑과 모험의 서사가 완결된다.*

## '간통은 있으나 성교는 없는' 순수한 사랑

엄밀히 말하자면, 귀부인과 기사의 사랑은 불륜에 해당한다. 그러나 궁정풍 사랑은 귀부인에게 온 마음을 다해 헌신하는 기사의 감정교육을 강조한다. 이런 규범에 따라 귀네비어를 향한 랜슬롯의 사랑의 감정에 대해서는 상세하게 서술하지만, 귀네비어와의 육체적 사랑은 '간통은 있으나 성교는 없는 관

---

*　크레티앵 드 트루아의 『죄수 마차를 탄 기사』(유희수 옮김, 문학과지성사, 2016) 참조; 매릴린 옐롬의 『프랑스식 사랑의 역사』(강경이 옮김, 시대의창, 2017) 29~48쪽 참조.

계'(성모마리아를 공경하듯 귀부인을 사랑하는 기사의 순수하고 숭고한 사랑을 미화시켰던 당시의 관용구)로 미화된다. 흥미롭게도 아서왕 역시 궁정풍 사랑의 규범에 따라 '왕비를 한없이 사랑했지만 그녀의 마음을 얻지 못한 점'을 슬퍼할 뿐, 랜슬롯의 공적을 쿨하게 인정하고 아서 궁의 최고 기사로 임명한다. 이에 대해 역사학자들은 아내의 마음을 다른 남자에게 빼앗긴 못난 남자라는 불명예를 회피하려는 의도가 반영된 것으로 해석한다.

이처럼 12세기 궁정풍 사랑의 로맨스에서, 랜슬롯은 철저히 귀네비어에게 예속되어 있는 사랑의 포로다. 반면 귀네비어는 랜슬롯의 기량과 무력을 첫눈에 간파하고, 그가 사회적 명망과 명예를 누리는 최고의 기사로 등극할 수 있게끔 고양시킨다. 귀네비어는 영웅으로 하여금 모험을 떠나 수많은 시련을 극복하고 세상을 구원할 힘을 얻어 귀환하도록 소명과 임무를 부과하는 신과 같은 존재이자 조력자인 것이다. '낮은 계급 출신의 기사라도 사랑에 의해 고귀해질 수 있고, 가치 있고 용감한 사람으로 거듭날 수 있다'라는 중세의 통념에 비추어보면, 궁정풍 사랑의 로맨스는 무력이 뛰어난 기사를 우아한 귀부인의 사랑을 통해 고결한 남자로 고양시키는 남성 성장의 모험서사quest romance다. 이런 점에 주목하여 학자들은, 기사도적 예절과 종교적 자비를 결합한 기사도 로맨스가 중세 시대의 폭력성을 완화시키는 데 기여했다고 평가한다.*

궁정풍 사랑은 귀부인에게 사랑의 주체로서의 지위를 부여하고 여성에 대한 헌신적인 종속을 예찬한다. 하지만 궁정풍 사랑은 어린 기사 지망생들을 무력을 갖춘 기사로 성장시켜 영주의 통치권을 공고화하는 데 기여한 한편, 정치적 공동체를 결속시키는 방식으로 가부장제와 공모해왔다. 이런 맥락에 비춰볼 때 궁정풍 사랑의 로맨스에서 가장 첫번째 불문율은 젊은 기사와 귀부인의 사랑을 비밀로 지켜주는 것이었다. '간통은 있으나 성교는 없는 순수한 사랑'이라는 모순어법을 사용해 지상에서 가장 아름다운 사랑으로 미화했던 것이다.

## 궁정풍 사랑, 감정교육의 원형

이후 궁정풍 사랑은 프랑스의 독특한 살롱 문화로 정착했다. 살롱을 운영하는 귀족 부인과의 사랑, 살롱을 드나드는 남성들과의 인맥 등을 통해 정치나 사회에 입문하는 풍속으로 전환된 것이다. 젊은 남성이 연상의 귀족 여성에게 이끌려 성과 문화를 경험하고, 이런 경험을 토대로 사회에 진입하는 남성의 성장 플롯을 '감정교육'이라 불렀다.** 프랑스의 문학이나 역사에서 이런 사례는 차고 넘치는데, 특히 이를 가리켜 '모성적 요소'라 정의했던 루소의 고백(『고백록』)은 궁정풍 사랑의

---

\* 　재크린 살스비, 『낭만적 사랑과 사회』, 박찬길 옮김, 민음사, 1985, 35~60쪽.
\*\* 　매릴린 옐롬, 『프랑스식 사랑의 역사』, 219~220쪽.

모순에 가장 적실한 사례로 손꼽힌다.

『고백록』(1782~1789)에 따르면, 루소는 태어나자마자 종교부 장관의 딸이었던 어머니를 여의고 열 살이 되던 해에는 시계 수리공이었던 아버지마저 집을 나가 제대로 학교교육을 받지 못했다. 열여섯 살에 스위스를 떠난 루소는 곳곳을 방황하다가 프랑스 안시에서 열두 살 연상의 프랑수아즈 루이즈 드 바랑 부인을 만난다. 그로부터 10여 년 동안 루소를 보살펴 온 바랑 부인은 성 경험을 비롯해 다양한 지적 성장의 기회를 제공하며 그를 성인으로 인도했다. 루소는 이때의 감정을 "나는 완전히 그녀의 작품이 됐고, 완전히 그녀의 아이가 됐다. 그녀가 내 진짜 엄마였더라도 이처럼 철저히 아이가 되지 못했을 것이다"라고 고백했다. 바랑 부인으로부터 받은 감정교육이 계몽주의와 낭만주의를 선도한 사상가이자 문학가로서 명성을 누린, 자신의 업적과 사회적 성공의 원천이었음을 인정하고 감사를 표한 것이다. 아이러니하게도 루소는 살아생전 살롱 부인들을 가리켜 혐오 발언을 서슴지 않던 인물로 유명했다. 그러니 바랑 부인을 향한 감사와 사랑을 고백한 책이 사후 세상에 알려지며, 그의 이중성에 대한 도덕적 비난이 쏟아졌던 것이다.

# 명예를 중시한 기사도 로맨스

12세기 프랑스 작가 크레티앵 드 트루아의『죄수 마차를 탄 기사』는 궁정풍 사랑 중심으로 기사의 모험담과 사랑 이야기를 그렸다. 그러나 15세기의 영국 작가 토머스 맬러리가 쓴 『아서왕의 죽음』(1470)은 궁정풍 사랑을 대폭 축소하고, 기사로서의 명예와 모험을 중시한 탐색 로맨스로 탈바꿈됐다.

　15세기 영국의 아서 로맨스에서 궁정풍 사랑이 약화되고 기사의 모험이 강화된 것은, 십자군 원정이 끝나는 14세기 무렵 기사들의 급격한 위상 변화와 관련이 있다. 200여 년 동안 이어져온 십자군 전쟁과 백년전쟁을 계기로 새로운 군사기술과 조직이 등장한 것이다. 이에 따라 개인 활동에 주력해온 편력 기사들이 사라지고 왕실이나 궁정 소속의 의례 담당 기사단으로 흡수됐다. 1344년 영국에서 창설된 가터 기사단과 같이, 당시 기사들은 명예와 결투, 마상 창 시합 등 여가와 사회적 과시를 추구하는 집단으로 변모했다.*

　무엇보다 맬러리의『아서왕의 죽음』에는 15세기 영국의 정치 상황과 사회 분위기가 반영됐다. 당시 영국에는 백년전쟁의 여파로 쇠약해진 왕권을 회복하여 강력한 국가로 거듭나기를 바라는 열망이 거세게 불었다. 이런 분위기에서 영국

---

*　이언 와트,『근대 개인주의 신화』, 이시연·강유나 옮김, 문학동네, 2004, 94~95쪽.

인들은 6세기의 아서왕을 이상적 모델로 삼아, 영국의 기원에 대한 환상적 열망을 충족하는 동시에 강력한 왕권 회복에 대한 염원을 키워나갔던 것이다.

『아서왕의 죽음』은 강인한 정복자이자 뛰어난 통치자였던 아서왕의 신화를 부흥시켜 강한 국가로 거듭나기를 바랐던 당대 영국인들의 염원에 부응하고자 한 환상문학이다. 그러나 그토록 열망하고 염원하던 아서왕의 신화를 그의 죽음과 왕국이 멸망하는 이야기로 개작한 이유는,『아서왕의 죽음』을 반면교사 삼아 더 강한 영국이 되기를 기원하는 애국적 충정이 강하게 작용했기 때문이다. 따라서 이 작품은 환상문학인 동시에 교훈문학의 성격을 지닌다.*

**궁정풍 사랑에 대한 비판적 거리**

15세기 『아서왕의 죽음』은 궁정풍 사랑이 현저히 약화되고 기사도 정신이 강화됨에 따라, 랜슬롯과 귀네비어의 사랑 이야기 또한 메인 플롯이 아닌 서브 플롯으로 대폭 축소됐다. 서술자는 작품 곳곳에서 귀네비어를 몸과 마음을 바쳐 숭배해야 할 '사랑의 여신'이라 표현하지만, 랜슬롯을 최고의 남자로 고양시키는 상징적 여성으로 칭송하지 않는다.

랜슬롯 역시 귀네비어를 향한 사랑을 가슴에 품고 살아가

---

**\*** Karen Sullivan, *The Danger of Romance: Truth, Fantasy, and Arthurian Fictions*, pp. 57~65.

는 기사로 묘사되지만, 오로지 귀부인만을 바라보며 숭고한 사랑으로 몸과 마음을 정갈하게 가졌던 12세기의 랜슬롯과 현저히 다르다. 대표적인 예로 랜슬롯을 사랑한 두 명의 일레인 에피소드를 삽입하여, 귀네비어에 대한 비난과 원망을 선명하게 부각시킨다. 사랑하는 랜슬롯이 떠나자 일레인은 귀네비어를 찾아와 "세상에서 가장 훌륭한 아서왕을 남편으로 두었으니 그분을 사랑하는 것이 왕비의 역할이거늘, 랜슬롯을 사랑한 것은 큰 죄를 지은 것이며 모두를 불명예에 빠지게 만든 것"이라며 비난한다. 이어 "그의 아들까지 낳았으니, 만약 왕비님이 존재하지 않았다면 랜슬롯 경으로부터 사랑받았을 것"이라고 울부짖으며 원망한다. 더욱이 자신이 낳은 아들(갤러해드)이 "세상에서 가장 훌륭한 기사가 될 것"이라며, 아이를 생산하지 않은 귀네비어에 비해 자신의 우월성을 강조한다.*

주목해야 할 지점은, 궁정풍 사랑에 대한 맬러리의 이중적 태도다. "프랑스 원전에 기록되었듯이"를 반복하며 궁정

---

\* 두 명의 일레인 에피소드는 트리스탄과 이졸데의 사랑 이야기에서 유래된 것이다. 이에 대해서는 1부 2장에서 살펴볼 것이다. 우선, 피부가 하얀 일레인은 온 마음을 바쳐 사랑을 고백하지만 랜슬롯이 받아주지 않자 죽음을 선택한다. 본문에 언급된 일레인은 이웃 나라 펠리스 왕의 딸로, 랜슬롯과 동침하여 아들을 잉태한다. 맬러리의 『아서왕의 죽음』은 12세기 크레티앵의 『죄수 마차를 탄 기사』를 참조하되, 당시 아서왕을 비롯해 기사들에 관한 전설이나 민담 등의 설화를 집대성하여 위대한 아서왕을 칭송하는 목적에서 작성된 영웅 이야기다.

풍 사랑을 충실하게 전달하는 듯한 서술자의 목소리와 달리, 등장인물의 생생한 목소리를 동원해 궁정풍 사랑을 비판하고 있다. 다시 말해 텍스트 표면을 감싸고 있는 서술자의 발화와 이와 충돌하는 등장인물의 목소리를 곳곳에 병치시키는 비틀기 전략을 활용하여, 교묘하게 궁정풍 사랑에 대해 비판적 거리를 취하고 있는 것이다.

## 대폭 수정된 궁정풍 사랑의 4단계

이런 맥락에서 궁정풍 사랑의 4단계도 대폭 수정됐다. 가장 먼저 원탁의 기사들의 모험담을 다룬 대하소설적 특성상, 귀네비어를 흠모하며 혼자 애를 태우는 열망의 1단계가 오랫동안 지속된다.

　그러다 아서왕이 프랑스의 클로다스 왕과 전쟁을 벌여 많은 영토를 획득한 경사를 기념하는 대연회가 열리면서 2단계로 접어든다. 연회에 참석하기 위해 아서 궁을 찾은 이웃 나라 펠리스 왕은 어수선한 틈을 타 랜슬롯과 자신의 딸 일레인의 동침을 주선한다. 물론 거짓과 마법을 동원한 속임수에 넘어간 것이지만, 이 사실을 알게 된 귀네비어가 크게 격노하자 랜슬롯은 자신의 결백을 주장하며 왕비를 흠모하는 마음에는 변함이 없다고 고백한다. 그러나 귀네비어는 "신의를 저버린 배신자! 다시는 내 앞에 나타나지 말라"며 맹비난을 퍼붓는다. 충격을 받은 나머지 기절했다 깨어난 랜슬롯은 아서 궁을

뛰쳐나간 후 2년간 초야에 묻혀 누구도 알아보지 못할 만큼 미친 사람처럼 변하고 만다.

이 소식을 전해 들은 귀네비어는 눈물로 후회하며 랜슬롯을 찾아오라는 명령을 내린다. 오랜 수색 끝에 돌아온 랜슬롯은 그간 성배 탐색에 나섰으며, 자신으로 인해 왕비가 치욕을 입을 것이 두려워 여인들과 과도하게 어울리는 것처럼 연기했을 뿐 자신의 사랑에는 변함이 없다고 고백한다. 이 진실한 고백을 듣고 왕비는 눈물을 흘리지만, 오랜 시간 자신을 애태우게 만든 랜슬롯을 원망하며 다시 내친다.

그날 밤 연회에서 패트리즈 경이 독사과를 먹고 죽는 일이 발생하자, 만찬을 주관한 귀네비어 왕비는 반역죄로 고발당하며 위기에 몰린다. 이 사건에 대한 판결은, 왕비의 결백을 주장하는 기사들과 유죄를 주장하는 기사들이 결투를 벌여 정해진다. 이때 왕비의 결백을 주장하는 랜슬롯이 승리를 거둠으로써 귀네비어의 명예가 회복되고, 랜슬롯은 아서왕으로부터 원탁의 기사들 중 가장 훌륭한 기사로 인정받게 된다. 왕비는 눈물을 흘리며 '나쁘게 대했지만 훌륭한 행동으로 보답한' 랜슬롯에게 미안함과 고마움을 전하면서 3단계로 진입한다.

이후 랜슬롯이 죄수 마차를 타는 수모를 감수하면서까지 아서 왕국에 모반을 도모한 멜리아곤스를 처단했다는 사실을 전해 들은 귀네비어는 기꺼이 4단계로 돌입한다. 크레티앵 드

트루아의 『죄수 마차를 탄 기사』와 동일하게 랜슬롯이 한밤중에 창문을 통해 귀네비어의 침실로 들어가 절정의 밤을 보내는데, 다음과 같이 서술한다.

> 이야기를 간단히 하자면, 랜슬롯 경은 왕비와 함께 침대에 들어갔다. 그는 다친 손은 전혀 생각하지 않은 채, 새벽이 될 때까지 기쁨과 즐거움만 생각했다. 여러분도 알다시피 랜슬롯 경은 잠을 자지 않았고, 깨어 있었다. 〔……〕 프랑스 원전에 기록되었듯이 왕비와 랜슬롯은 함께 있었다. 그 시대의 사랑은 지금의 사랑과 다르기 때문에 그들이 침대에 있었는지 다른 즐거움을 누렸는지 여기서 말하고 싶지 않다.*

이처럼 프랑스 원전을 상기하며 궁정풍 사랑을 언급하지만, 범접할 수 없는 숭고한 귀부인을 향한 사랑의 헌신에 대한 묘사는 대폭 삭제되고 마치 세속적인 연인들의 밀회처럼 기술할 뿐이다. 궁정풍 사랑의 서사를 정립한 크레티앵 드 트루아의 감성 풍부한 묘사와 달리, 궁정풍 사랑을 선호하지 않았던 맬러리는 감성적 울림을 소거했던 것이다.

---

\* 토머스 맬러리, 『아서왕의 죽음 2』, 이현주 옮김, 나남, 2009, 468~469쪽, 495쪽.

## 최고의 왕비에서 죄 많은 여성으로

귀네비어는 '최고의 왕비'로 극찬받다가 '세상에서 가장 큰 죄를 지은 여성'으로 전락한다. 이런 극단적 양면성은 '왕비다움'을 강조한 맬러리의 여성관과 역사관이 반영된 것으로, 왕위 쟁탈전이 심화되며 정국이 혼란에 빠졌던 당시 영국의 정치 상황에서 '왕비다운 왕비'의 내조를 통해 국가적 안정을 도모할 당위성을 강조한 것이다. 귀네비어로 구현된 '최고의 왕비' 혹은 '왕비다움'은 당대인들이 갈망하는 소원 충족에 해당하지만, '큰 죄를 지은 여성' '평생 속죄해야 하는 죄 많은 여성'이란 비난은 소원 충족이 어려워진 모든 원인을 귀네비어의 부도덕으로 돌리는 징벌적 귀책사유에 해당한다.

고귀한 왕비의 자격은 원탁에서 비롯된 것이다. 원탁은 귀네비어의 아버지인 로데그란스 왕이 100명의 기사와 함께 결혼 지참물로 아서왕에게 바친 선물이다. 신검 엑스칼리버를 뽑아 신의 뜻대로 왕좌에 오른 무명의 영웅 아서에게 가장 필요한 것은, 왕국의 안정과 질서를 도모할 수 있는 정통성 및 막강한 군사력이었다. 그러니 아서왕의 선왕이 로데그란스에게 빼앗겼던 원탁을 다시 되돌려준 귀네비어는 왕권의 정통성을 부여한 후견인이자, 막강한 군사력과 통치력을 강화시켜준 정치적 조력자다. 이런 이유에서 맬러리는 귀네비어를 '우리의 가장 고귀한 왕비'로 극찬한 것이다. 그럼에도 불구하고 결말 부분에서 귀네비어는 '죽을 때까지 참회해야 하는 대죄

를 지은 여성'으로 급격하게 추락한다. 부왕夫王의 신하와 불륜을 저지른 것도 모자라 아서왕과 왕국을 몰락하게 만들었으니 '세상 모든 이로부터 비난받아 마땅한 죄인'으로 비판을 받는다.*

이때 귀네비어에게 주어진 선택지는 오직 하나, 모든 책임을 떠안고 수녀원에 들어가 평생 속죄하는 것뿐이다. 12세기 『죄수 마차를 탄 기사』에서도 귀네비어는 수녀원으로 귀의했으나, 그 이유는 다른 기사들이 랜슬롯과의 관계를 밀고한 탓에 아서의 처벌이 두려워 신변 보호 차원에서 피신한 것이었다. 반면, 15세기 『아서왕의 죽음』에서는 아서왕의 죽음과 왕국 몰락의 모든 책임을 귀네비어의 잘못으로 몰아간다. 서술자는 물론이요 귀네비어 스스로도 '랜슬롯과 함께했던 사랑'이 기사들의 분열을 초래했고 그 결과 아서왕을 죽게 만들었으니, '죄 많은 여성'으로서 수치를 씻고 '고귀한 왕비'로서의 명예를 회복하는 길은 오직 종교에 귀의하여 속죄하는 것뿐이라는 점을 반복적으로 강조한다.

귀네비어의 속죄 과정은 철저한 금욕과 자선을 베푸는 수련의 연속이다. '금식하고 기도하며 지선을 베풀고, 이 땅에서

---

*   아서왕의 죽음과 왕국의 몰락은 그의 이부異父 여동생인 모건 르페이의 배신에서 비롯된 것이다. 그녀는 신검 엑스칼리버를 훔쳐 적에게 넘겨주고, 상처가 나도 피 한 방울 흘리지 않는다는 엑스칼리버의 칼집을 호수에 던져버렸다. 뿐만 아니라 귀네비어와 랜슬롯의 관계를 과장되게 밀고하여 아서왕과 랜슬롯 사이를 이간질하는 등 분열을 조장한 장본인이다.

죄를 지은 여성들이 그러하듯 진심으로 참회하'는 모습을 부각시킨다. 신실하게 참회하는 모습에 감동한 기사들이 '최고의 귀부인'으로 추앙하면서 마침내 명예가 회복되고, 그녀의 선한 종교적 영향력이 감동의 역사를 만들어내 랜슬롯을 비롯한 다른 기사들까지 성직자의 길을 걷게 된다는 내용으로 이어진다. 귀네비어가 성스럽게 세상을 떠난 지 6주 후에 랜슬롯마저 뒤를 따르고, 이들의 사랑에 감동받은 기사들이 성직자의 길에 귀의했다는 전언으로 끝을 맺는다.*

이처럼 용맹한 기사를 명예로운 기사로 거듭나도록 돕는 15세기의 귀네비어는, 궁정풍 사랑을 통해 뛰어난 기사를 고결한 영웅으로 성장시킨 12세기의 귀부인과 유사하다. 그러나 '최고의 왕비'에서 '죄 많은 여성'으로 전락하는 귀네비어의 극단적 양면성은, 중세 특유의 희생양 메커니즘이 작동한 결과다. 희생양 메커니즘은 공동체가 분열과 파멸의 위기에 직면할 때 사회적 약자를 희생양 삼아 안정과 질서를 회복하는 방식이다.

요약하면, 초반에 원탁을 선물해 아서왕과 기사 공동체에 돈독한 결속력을 제공했을 때는 '최고의 왕비'로 추대한 반면, 아서왕의 죽음과 왕국 몰락의 책임을 뒤집어씌워 '죄 많은 여성'으로 추락시킨다. 이처럼 '최고의 왕비→죄 많은 여성→성

---

\*  이상에서 살펴본 토머스 맬러리의 『아서왕의 죽음』에 관한 내용은 나남출판사의 『아서왕의 죽음 1, 2』(이현주 옮김, 2009)를 참조했다.

스러운 귀부인'으로 이어지는 귀네비어의 플롯은 궁정풍 사랑을 추구하는 개인 여성으로서의 정체성은 철저히 배제하고, 남성적 정치 공동체를 도모하기 위한 '왕비다움'이라는 애국적 소명만 부과한 것에 다름 아니다.

## 신사도로 계승된 사랑과 모험의 남성서사

기사도 로맨스가 남긴 유산은 낭만적 사랑과 모험을 떠나는 탐색서사의 원형으로서 문학에 지대한 영향력을 미쳤다는 점이다. 사랑과 모험이라는 서로 이질적인 두 가지를 연결 짓는 고리는 단연 기사도다. 기사도는 정중한 행동, 숙녀에 대한 봉사, 기독교적 덕목 등을 포괄한 것으로, 남성들이 지켜야 할 honor로 압축된다. 'honor'는 스스로를 존엄하게 여기는 양심과 명예가 결합된 덕목으로, 수치스럽거나 명예롭지 못한 행동을 삼가는 견제 작용을 담당한다. 기사도는 점차 자신의 명예를 손상시킬 만한 수치스러움을 행하지 않는 행동 규범으로 강화됐다.

그러나 기사도는 중세 기사들의 실제 모습과 다소 거리가 먼, 로맨스에서 이상화된 관념이었다. 중세 로맨스의 지속적 인기와 더불어 이상적인 미덕으로 미화되어 17세기 이후 신사도gentility로 계승됐다. 환상문학적인 로맨스와 실제 역사를 절충한 18, 19세기 월터 스콧Walter Scott의 역사소설이 엄청난 인기를 끌면서 기사도 역시 리부팅됐다. 또한 19세기 빅토리

아 여왕이 국가와 국민이 주는 상을 받을 만한 남자에게 십자
훈장을 포상함으로써, 신사도는 '명예로운 남자'의 미덕으로
굳어졌다.*

영화 「포 페더스」(2002)는 기사도와 신사도가 지향하는
'남자다운 남자의 명예와 수치'를 다룬 작품이다. '네 개의 깃
털'이란 제목에서 하얀 깃털은 비겁함을 상징한다. 장군인 아
버지의 자랑스러운 아들이자 촉망받는 장교였던 해리(히스
레저 분)는 명분 없는 전쟁의 폭력성에 동의할 수 없어 수단과
의 전쟁 출정식 직전에 퇴역했다. 그러자 해리의 친구들과 약
혼녀 에스니(케이트 허드슨 분)는 '남자답지 못한 남자'라는 비
난의 의미로 그에게 하얀 깃털을 보내온다. 영화는 친구들과
약혼녀로부터 비겁한 자로 지목되자, 실추된 명예를 회복하
기 위해 고난의 모험을 감행하는 명예 회복의 서사를 초점화
한다.

기독교와 이슬람의 종교적 갈등에서 비롯된 영국과 수단
간의 전쟁은 마치 중세의 십자군 전쟁과 흡사하다. 중세의 편
력 기사처럼 해리는 아랍인으로 위장하고 아프리카 사막 한
가운데 있는 영국군 기지로 잠입한다. 친구들을 돕고, 그런
다음 깃털을 돌려주기 위한 기회를 엿보면서. 그러다가 적군
인 마디족에게 잡혀 고문을 당하고 포로수용소에 갇히는 등

---

*    서지문, 『영국신사도의 명암』, 세창, 2014, 39~58쪽.

온갖 고난을 거치지만, 결국에는 친구들을 하나씩 찾아내 하얀 깃털을 돌려주며 명예를 회복한다. 이후 영국으로 돌아온 해리는 약혼녀 에스니에게 마지막 남은 깃털을 전하며 비겁자가 아님을 증명하려고 한다. 그러나 해리가 죽은 줄로만 알았던 에스니는 그의 친구 잭(웨스 벤틀리 분)과 결혼을 앞둔 상황이었다. 잭은 전쟁에서 실명한 자신을 영국으로 이송될 수 있도록 도운 사람이 해리였음을 알게 되고 진정한 친구의 자리로 돌아간다. 아울러 해리와 에스니가 다시 사랑을 이어가며 영화는 끝을 맺는다.

「포 페더스」는 명예로운 기사의 모험담을 그린 기사도 로맨스의 후예다. 결코 전쟁이 두려워 퇴역한 비겁자가 아니라, 명분 없는 전쟁의 폭력성을 거부한 자기 소신을 증명해가는 고단한 과정을 통해 스스로 존엄한 존재이자 명예로운 남자로 거듭나는 남성의 성장담이다. 이 남성 성장 플롯에서 중세 기사도 로맨스의 귀부인과 같은 에스니는, 해리의 성장을 돕는 조력자이자 명예로운 남자가 부여받는 트로피에 해당한다. 이 영화의 가치는 기사도 로맨스가 중세부터 싹트기 시작한 남성들의 개인화 과정의 산물이며, 명예로운 남성을 기리는 환상문학이라는 점을 재확인시켜주는 데 있다.

# 2

## 낭만적 사랑,
## 정념과 열정적 사랑의 교집합

### 궁정풍 사랑에서 낭만적 사랑으로

낭만적 사랑romantic love은 낭만주의 시대에 완성됐다. 18,
19세기의 낭만주의자들은 낭만화를 '질적인 고양高揚'으로 정
의하며, '낭만적 사랑에 대한 찬미는 종교적 숭배보다 강렬하
고 신비 체험보다 매혹적'이라 선포했다. 사랑은 개인의 잠재
된 소질을 이끌어내 삶을 향한 열정을 고양시킴으로써 현실
을 새롭게 개조하고 질적으로 변화시키는, 창조적 상상력의
산물이라는 것이다.*

* 이사야 벌린, 『낭만주의의 뿌리 — 서구 세계를 바꾼 사상 혁명』, 강유원·나현
영 옮김, 이제이북스, 2005, 31~38쪽.

로맨스라는 환상

낭만적 사랑의 기원은 궁정풍 사랑이다. 궁정풍 사랑은 원래 명칭인 'Fin'amor'가 함의하듯, 성모마리아를 숭배하는 것처럼 귀부인을 향한 흠모를 통해 마음과 정신의 고결한 합일을 염원하는 순수하고 참된 사랑이다. 세상에서 가장 특별한 연인에게 열정을 헌신하는 낭만적 사랑 역시 궁정풍 사랑과 동질적이다. 그러나 강렬하고 매혹적인 사랑의 미혹에 사로잡힌 낭만적 사랑은 정념passion을 포괄한다. 영혼의 단짝과도 같은 연인을 향한 격렬한 집착과 감정적 동요, 맹목적 욕망 등으로 표출되는 정념은 관능적인 애욕이나 육체적인 파토스를 동반한다.

궁정풍의 순수한 사랑과 운명적 사랑의 교집합인 낭만적 사랑에는 신화적 상상력과 개인성이 관통한다. 서로 모순되고 이질적인 이 두 요소는, 중세의 궁정풍 사랑이 근대의 낭만적 사랑으로 이행되는 과정에서 절합articulation된 것이다. 종교적 숭배보다 강렬하고 신비 체험보다 매혹적인 사랑에서 출발해 삶을 향한 열정을 발산하지만, 끝내 불꽃같은 정념에 산화되고 마는 비극적 서사를 완성한다.

사랑의 미혹에서 헤어나지 못하는 정념의 신화는 트리스탄과 이졸데의 서사에서 유래했다. 12세기 기사도 로맨스로 창작된 트리스탄과 이졸데 서사는 기사도의 규범과 궁정풍 사랑에 충실한 랜슬롯과 귀네비어의 서사와는 결이 다르다. 켈트 설화 특유의 죽음에 밀착된 사랑과 애욕을 향한 타나

토스적 집념이 강하게 스며들어 있기 때문이다.* 따라서 기사
도의 도덕규범에 맞춰 변형을 거쳤지만, 죽음도 갈라놓을 수
없는 운명이기에 불나방처럼 뛰어들 수밖에 없는 사랑의 열
정을 고수한다. 마치 온 세상이 얼어붙은 추운 겨울날에도 잔
뜩 움츠려 있는 나무에는 따스한 봄날 흐드러지게 피어날 꽃
을 품고 있듯, 도덕과 이성을 중시한 계몽주의와 혁명(프랑스
대혁명과 영국의 산업혁명)의 시대를 견뎌낸 정념의 신화가 낭
만적 사랑으로 피어난 것이다. 그리하여 낭만주의 시인들은
제단에 오른 사제처럼 사랑의 헌사를 바쳤고, 이상야릇한 종
교적 신비에 사로잡혀 정념의 신화를 찬미했다.

켈트 설화에서 유래한 트리스탄과 이졸데의 사랑 이야기
가 정념의 신화로 존재했다면, 아벨라르와 엘로이즈의 사랑
이야기는 '중세 최대의 연애 사건'이라는 전설로 구전됐다. 정
념의 신화가 사랑의 열병을 숙명이라 믿는 사람들의 가슴에
서 지속적으로 피어나는 환상이라면, 현실에 실재했던 연인들
의 비극적 사랑은 입에서 입으로 전해지며 세상에서 가장 아
름다운 사랑으로 미화됐던 것이다.

12세기의 유명한 신학자이자 철학자인 아벨라르와 그의
제자 엘로이즈는 당시 가혹한 종교적 제약과 스무 살이 넘는
나이 차에도 불구하고 열정적으로 사랑했고, 비밀리에 결혼

---

**＊**　　드니 드 루즈몽, 『사랑과 서구 문명』, 정장진 옮김, 한국문화사, 2013, 28~59쪽.

하여 아이까지 낳을 만큼 대담한 연애를 감행했다. 그러나 결혼 제도에서 벗어난 사랑이었기에 두 사람은 거세라는 징벌과 세간의 냉담한 비난에 부딪혀 평생 수도원에서 각자의 길을 걷다가 죽음을 맞이했다. 두 세기가 지나서야 아벨라르의 자서전과 두 사람이 주고받은 편지가 세상에 알려지면서, 그들의 사랑은 비극적이어서 더 아름다운 사랑의 현장으로 남았다.

중세 최대 연애 스캔들이라 일컬어지는 이들의 사랑 이야기는 종교적 이념과 억압적 제도에 맞서 자신의 삶과 사랑을 주체적으로 선택한 '자발적 개인'의 탄생이라는 점에서 의미심장하다. 자발적 선택으로 인해 거세와 파면이라는 징벌과 세간의 비난에 시달렸지만, 두 사람은 결코 불행에 순응하거나 비극에 함몰되지 않고 오히려 자신의 내면세계를 보호하고 정당화하며 각자의 길을 걸어간 새로운 유형의 인간이었다.*

'지금-여기의 세계'보다 인간의 자유의지를 통해 '있어야 할 세계'를 지향하는 낭만주의적 세계관은, 사랑에 대한 환상과 현실적 욕망 추구를 두 개의 바퀴 삼아 달리는 수레와 같다. 따라서 낭만주의자들은 문학과 예술로써 현실적 합리성에 억압당한 자유로운 인간의 상상력을 중시했다. 그렇다면 18, 19세기 낭만주의자들이 꿈꾸었던 낭만적 사랑에 대한 다양한

* 아론 구레비치, 『개인주의의 등장』, 223~252쪽.

질문이 가능하다. 신비한 마법에 이끌려 사랑의 정념에 매혹된 열정적 사랑인가? 아니면, 끝내 죽음으로 생을 마감하며 천상에서 사랑을 완수하려던 비극적 사랑인가? 혹은 영혼의 반쪽 같은 연인을 만나 관능적 애욕과 뼛속까지 사무치는 열정에 사로잡힌 운명적 사랑인가? 이도 아니면, 자유롭고 책임감 있는 개인의 의지로 자신이 선택한 연인과의 투사적 일체감을 이룸으로써 삶을 향한 열정을 고양시켜가는 숭고한 사랑인가?

낭만적 사랑은 서로 다른 뿌리가 얽혀 한 몸으로 자란 나무처럼, 이질적인 사랑이 어우러지고 겹쳐진 이상화된 사랑이다. 동시에 파멸의 끝을 알면서도 고통스럽게 '사랑을 사랑하는' 탐닉적인 사랑이다. 앞의 질문에 대한 답을 찾아가기 위해, 서로 이질적인 트리스탄과 이졸데의 정념의 신화와 아벨라르와 엘로이즈의 전설적 사랑이 교집합을 이뤄 낭만적 사랑으로 이상화되는 과정을 살펴볼 필요가 있다.

## 죽음으로 완성된 정념의 서사
### ― 트리스탄과 이졸데의 사랑

근대 초기의 신화학자 잠바티스타 비코Giambattista Vico는 역사를 신의 시대, 영웅의 시대, 인간의 시대로 구분했다. 신의

시대는 자연의 파괴력을 신의 분노로 여겼던 시기로, 이때 신적인 신화가 탄생했다. 영웅의 시대는 인간과 자연이 분리되면서 제도가 마련된 시기다. 이때 제도는 인격화된 신들로 표현됐고 영웅에 대한 전설적인 이야기로 전환됐다. 반면, 인간의 시대는 이성이 본능적 상상력을 대치하며 철학이 탄생한 계몽주의 이후의 시기를 말한다.*

인간 시대의 현실에서 실현 불가능한 이상화된 사랑을, 세속에서 현존하는 사랑으로 전환하기 위해서는 신화적 상상력이 필요하다. 신화는 '인류의 잠재적 상상력'의 신실한 표현이자 '있어야 할 세계'에 대한 동경과 염원이다. 낭만주의자들은 신이나 반신半神 또는 영웅에 관한 서사시, 비극과 전설, 설화 등을 모두 신화적 상상력으로 포괄했다. 고대의 신화와 전설 등을 낭만적 사랑으로 새롭게 해석하여 '있어야 할 세계'를 향한 동경과 염원을 실현하려 한 것이다. 새롭게 해석되거나 만들어진 신화는 천상의 신을 지상의 인간과 연결하는 매개 역할을 담당한다. 낭만주의자들은 그런 신화에 공감하고 감정을 이입하는 방식으로 동시대인이 공유하는 상징체계를 만들어냄으로써 너 큰 이상향으로 나아가고자 했다.**

낭만적 사랑의 원형에 해당하는 트리스탄과 이졸데 신화

---

* 정재서·전수용·송기정, 『신화적 상상력과 문화』, 이화여자대학교 출판부, 2008, 310~311쪽.
** 이언 와트, 『근대 개인주의 신화』, 260~276쪽 참조.

를 간략히 요약하면 다음과 같다. '슬픔'이란 뜻의 이름인 '트리스탄'은 탄생 전후에 부모를 잃어 외삼촌인 마크의 콘월 궁에서 자란 어둡고 비극적인 삶을 함의한다. 외모와 무력이 출중했던 트리스탄의 첫번째 무공은 아일랜드의 거인 모롤트를 제압한 것이다. 그러나 자신도 중상을 입은 채 바다로 떠내려가 도착한 아일랜드에서, 세상에서 가장 아름다운 여인이자 모롤트의 약혼자인 이졸데를 만나 비극적 운명이 시작된다.

몇 년 뒤 트리스탄은 아일랜드의 공주 이졸데를 왕비로 맞이하려는 마크 왕의 명에 따라 왕비가 될 이졸데와 함께 돌아온다. 뜨거운 태양 아래 배를 타고 건너던 두 사람은 시녀가 실수로 건넨 사랑의 묘약(마크 왕과 이졸데가 결혼식에서 마실 묘약)을 마시고 운명처럼 사랑에 빠진다. 왕비가 된 후에도 이졸데는 묘약의 힘으로 트리스탄과의 밀회를 멈출 수 없다. 그러나 둘의 밀회는 오래지 않아 발각되고, 두 사람은 처형을 피해 숲으로 도망쳐 모질고 힘겨운 시간을 견뎌야 했다.

3년이라는 묘약의 유효기간이 지나 이졸데는 다시 왕궁으로 돌아간다. 이에 방랑하던 트리스탄은 운명의 장난인 듯 왕비와 동명이인인 아름다운 '흰 손의 이졸데'를 만나 결혼하고, 결투에서 중상을 입어 죽음이 임박하자 마지막으로 왕비 이졸데를 불러달라고 청한다. 그러나 질투에 사로잡힌 흰 손의 이졸데는 왕비가 오지 않는다고 거짓말을 한다. 결국 낙담한 트리스탄이 숨을 거두고, 뒤늦게 도착한 왕비 이졸데는 비

로맨스라는 환상

탄에 젖어 그를 끌어안고 뒤를 따른다. 트리스탄과 이졸데가 죽은 후 각자의 무덤에서 넝쿨이 자라나 서로 뒤엉키며 생전에 못다 이룬 사랑을 완성했다고 전해진다.*

12세기 프랑스에서 창작된 기사도 로맨스 버전은, 신비한 마법에 이끌려 운명적 사랑의 열정에 사로잡힌 채 죽음에 도달하는 비극적 사랑을 부각시켰다. 그러나 켈트 설화의 독특한 특성이 반영되어, 죽음에 이르는 원인이 간악한 계교를 부리는 이졸데의 이기적이고 파괴적인 사랑에서 비롯되었다는 징벌적 서사로 그려졌다. 따라서 랜슬롯과 귀네비어의 사랑 이야기와 같은 궁정풍 사랑의 기사도 로맨스와는 결이 달라 별로 주목받지 못했다.

그러다가 13세기 들어 독일의 작가 고트프리트 폰 슈트라스부르크Gottfried von Strassburg가 '사랑의 묘약'이라는 신화적 상상력을 강화시키면서, 트리스탄과 이졸데의 사랑 이야기는 운명적 사랑에 사로잡히고 묘약의 효험이 풀리자 죽음으로 사랑을 완성하는 비극적 사랑으로 재탄생됐다. 낭만주의적 색채가 강한 고트프리트는 이 둘의 모순적 사랑을 "사랑하기 때문에 죽어야 하고 죽음을 통해 사랑이 완성되는," 즉 비극적이어서 더 아름다운 낭만적 사랑으로 승화시켰다.

* 트리스탄과 이졸데 서사는 여러 판본으로 존재하기에, 죠제프 베디에의 『트리스탄과 이즈』(이형식 옮김, 궁리, 2001)와 드니 드 루즈몽의 『사랑과 서구 문명』(16~20쪽)에서 중복되는 에피소드를 정리한 것이다.

이후 트리스탄과 이졸데 서사는 바그너의 오페라 「트리스탄과 이졸데」(1859)를 통해 낭만적 사랑의 원형으로 거듭났다. 고트프리트의 모티프를 토대로, 운명적 사랑에 미혹된 두 사람의 내면세계를 '음악적 산문'이라는 독특한 형식으로 재해석한 것이다. 죽음을 눈앞에 둔 트리스탄과 이졸데가 "사랑의 묘약을 마시기 전부터 이미 사랑했다"라며 고백하는 장면은, 독창적인 선율과 관능적인 정념이 환상적인 조화를 이루어 아편 중독과도 같은 도취를 안겨주었다는 극찬을 받았다.

바그너의 이 작품으로 '트리스탄과 이졸데의 사랑 이야기'는 비로소 세상에서 가장 아름답고 비극적인 낭만적 사랑의 원형으로 각인됐다. 특히 이 오페라가 스위스 망명 시절 바그너에게 음악과 문학을 가르친 스승이자 연인이었던 마틸데에게 바친 곡이라는 일화가 알려지면서 더욱 유명해졌다. "진정한 사랑과 최고의 행복을 안겨주었으나 결코 이루어질 수 없는 비극적 사랑에 바친 헌시"라는 바그너의 고백은 정념의 서사를 압축한 표현이다.*

오늘날의 독자들은 신화적 상상력과 정념의 서사가 얽혀 있는 트리스탄과 이졸데의 사랑을 선뜻 이해하기 어려울 것

---

\* 드니 드 루즈몽, 『사랑과 서구 문명』, 329~336쪽.

이다. 미치도록 사랑하지만 죽음을 통해서야 함께하는 비극적 사랑은 사랑과 결혼을 성취하는 목표 지향적인 연애서사의 취향과 맞지 않기 때문이다.

영화 「이웃집 여인」(1983)은 프랑수아 트뤼포 감독이 트리스탄과 이졸데 신화를 현대적으로 변용한 작품이다. 불가항력적 열정에 사로잡혀 자살로 끝이 나는 베르나르(제라르 드 파르디외 분)와 마틸드(파니 아르당 분)의 사랑 이야기를 관객에게 전달하고 관찰하는 화자의 이중구조를 통해, 괴기스럽고 충격적인 정념의 서사를 완화시켜 현대인의 가슴에 트리스탄과 이졸데 신화가 여전히 살아 있음을 효과적으로 입증한다. 이런 점에서 액자 구조의 영화 미학은 신의 한 수다.

베르나르와 마틸드는 오래전 첫눈에 반해 미친 듯이 사랑했지만 첫사랑이 그렇듯 미완으로 끝난 사이다. 각자 결혼하여 행복한 가정생활을 꾸리고 있던 두 사람은 우연히 이웃으로 다시 만나고, 마법에 이끌린 듯 격정적인 사랑에 미혹된다. 물론 처음에는 가정을 지키려 자제하고, 배우자들의 눈치를 보며 호텔에서 정기적인 밀회를 갖는 등 첫사랑에서 못다 푼 정념을 채운다.

그러나 점차 '전부가 아니면 아무것도 아닌' 상황을 견디지 못하고 완벽하게 상대를 소유하려는 욕망에 사로잡힌다. 이들 사이를 의심한 마틸드의 남편이 한 달 동안 여행을 떠나겠다고 하자 공개적으로 "너는 내 거야"를 외치며 떠나지 못

하게 막는 베르나르, 그리고 여행에서 돌아온 후 정신과 치료를 받지만 남편이 아닌 베르나르에게서만 치유의 힘을 얻는 마틸드는 죽음만이 이 광기 어린 사랑을 멈출 수 있음을 깨달아간다. 급기야 이사를 가 텅 빈 마틸드의 집에서 두 연인은 마지막 축제를 벌이듯 격렬한 정념을 불태우다 절정의 순간에 죽음을 맞이한다. 현생에서 소유하지 못한 사랑을 죽음을 통해 완전하게 소유하려는 듯 마틸드는 베르나르를 휘감고 그와 자신의 머리에 차례로 권총을 쏘아 운명적 사랑의 비극을 마감한다. 두 사람이 비로소 하나가 되는 마지막 장면은, 트리스탄과 이졸데의 무덤에서 자란 넝쿨이 서로 얽혀 못다 이룬 사랑을 완성한 신화를 연상시킨다.

자살 사건을 전달하는 두 목소리의 오버랩 효과에서 영화미학은 극에 달한다. 이들의 죽음을 냉엄하게 보도하는 기자의 목소리와 영화 전체를 이끌어가는 화자이자 해설자인 오딜 주브의 목소리가 대조를 이루며, 정념의 서사를 대하는 두 가지 시선이 교차된다. 전자가 비극적이고 운명적인 정념의 서사를 기이하고 괴기스럽게 여기는 현대인의 시선이라면, 후자는 불가항력으로 빠져드는 운명적 사랑의 신화를 신봉하는 낭만주의자의 시선이다.

냉랭한 기자의 목소리를 뒤로한 채, 오딜 주브는 자신이라면 두 사람을 나란히 묻어주고 묘비명을 '함께 있지도 못하고 떨어지지도 못한 사랑'이라 쓰겠다고 말한다. 그러나 아무

도 자신에게 묻지 않을 것이라며 이내 현대인의 시선에 동의한다. 그의 모순적 태도는, 젊은 날 사랑의 배신을 견디지 못해 자살 소동을 벌일 정도로 낭만적 사랑의 추종자였지만, 평생 불구의 몸으로 냉혹한 현실을 견디며 살아가는 현실주의자의 이중적 정체성을 반영한다. '현대사회에서 낭만적 사랑의 정념을 어떻게 바라볼 것인가'라는 화두를 던져주는 영화라는 점에서 의미가 깊다.

## 사랑을 사랑한 남자와 사랑에 헌신한 여자
### — 아벨라르와 엘로이즈의 전설

낭만주의는 인간이 자유의지를 소유하고 있다는 인식에 기초한다. 인간 정신의 힘을 확인함으로써 인간을 해방시킬 수 있다는 신념, 그리고 인간 정신을 실천할 수 있는 현실적 자유를 부여한 물적 토대가 합쳐진 19세기의 산물이다. 전자가 고대 아리스토텔레스의 삶에 대한 감성을 추구한다면, 후자는 산업혁명과 과학의 발달이 몰고 온 생활수준의 변화 및 인간 에너지의 해방 등과 같은 자본주의의 결과물이다.*

아리스토텔레스주의는 인간의 삶에 막대한 영향을 미쳤

---

**\***    아인 랜드, 『낭만주의 선언』, 이철 옮김, 열림원, 2005, 160~175쪽 참조.

지만, 르네상스 이후 플라톤의 신비주의가 압도하면서 낭만주의자들은 아리스토텔레스의 철학이 아닌 아리스토텔레스적 삶에 대한 감성에 경도됐다. 그리하여 낭만주의자들은 산업혁명과 과학의 발달이 몰고 온 자본주의의 결과물에 발을 딛고 서 있음에도 불구하고, 마치 삶에 대한 감성을 의식적인 용어로 바꾸지 못한 사춘기 소년처럼 자신을 주도하는 에너지에 스스로를 소진시켜버렸다.

'중세 최대 연애 사건'의 전설적 주인공 피에르 아벨라르는 이런 낭만주의자들의 선조로 손꼽히는 인물이다. 신학자와 철학자, 교수라는 신분으로 스무 살 넘게 차이 나는 제자 엘로이즈와 비밀리에 연애하고 결혼하여 아이까지 낳은 스캔들이 크게 작용했다. 이후 『나의 불행한 이야기』(1132) 등을 비롯해 자신의 내면세계를 분석한 고백서와 자전적 글, 엘로이즈와 주고받은 편지 등이 알려지면서 그는 중세를 대표하는 개인이자 낭만적 사랑을 몸소 실천한 로맨티시스트로 손꼽혔다.

그러나 당시 문헌들은 아벨라르를 낭만적 사랑을 추구한 로맨티시스트라기보다, 세간의 비난과 거세라는 징벌에 맞서 자기의 내면세계를 보호하는 데 열중한 에고이스트라 평했다. 실제로 그가 남긴 저서와 고백서에는 오직 육체의 기쁨에 빠져든 방탕으로, 엘로이즈의 삼촌 퓔베르의 하수인들에게 거세당한 사건에 대해 고통과 참회를 표할 뿐 곳곳에 자부심과 자만심이 넘쳐난다. 뿐만 아니라 철학과 논리학에 탁월한 재능

을 지녔음에도 지독한 독설가였던 탓에 평생 지지자들과 적대자들에게 둘러싸여 논쟁을 즐겼다.* 물론 이러한 극단적 평가는 세간을 뒤흔들었던 연애 스캔들이 회자되면서 두 사람이 주고받은 편지가 두 세기 후에야 공개된 정황도 크게 작용했다.

반면 헤어진 지 15년이 지나도록 수녀원에서 숨어 지내던 엘로이즈가 아벨라르에게 보낸 세 통의 편지는, 개인의 의지에 따라 스스로 선택한 연인과의 투사적 일체감을 표현해낸 숭고한 사랑의 표본이라는 찬사를 받았다. 스승이자 남편인 아벨라르를 향한 사랑의 헌신으로 가득 차 있는 편지는 기사도 로맨스나 연애시에서 발견되는 허구가 아니라, 실제 연인들이 주고받은 편지라는 점에서 후대인들에게 크나큰 감동을 안겨줬다.

하느님께 맹세코, 아우구스투스 황제가 청혼하고 세상의 모든 것을 안겨주기로 약속하더라도 그의 황후가 되기보다 그대의 창녀가 되는 것이 내게는 더욱 달콤하고 영예로울 것입니다. 우리가 연인으로 나눴던 쾌락은 너무나 달콤했습니다. 〔……〕 그대를 내게 묶어놓았던 것은 애정이 아니라 욕구였으며, 사랑이 아니라 욕정의 불꽃이었습니다. 〔……〕 그대의

* 아론 구레비치, 『개인주의의 등장』, 228~252쪽.

뜻에 복종하느라 나는 나의 모든 쾌락을 포기했고, 지금은 그 어느 때보다 더욱더 내가 당신의 것임을 증명하려는 노력을 제외하고는 나 자신을 위해 아무것도 간직하지 않았습니다. 〔……〕 안녕, 나의 유일한 사랑이여.

— 엘로이즈가 아벨라르에게 보낸 첫번째 편지에서 발췌*

아벨라르의 자전적 고백과 엘로이즈의 편지를 대조하면 그 차이가 확연히 두드러진다. 아벨라르는 고백서에서 엘로이즈를 "세상과의 폭력적인 갈등에서 유일한 피난처이자 위로자"인 동시에 "세계 내內의 삶을 곤경에 빠뜨린 위험한 존재"로 명시했다. 이어 진실한 사랑이라기보다 육체적 욕망과 욕정에 끌렸고, 최고의 미모와 지성을 겸비한 엘로이즈와 사랑에 빠진 자신을 '사랑을 사랑한 남자'라 규정했다. 반면 엘로이즈는 아벨라르의 뜻에 따라 수녀의 길을 걸었던 15년의 세월이 지나도록 "아우구스투스 황제의 청혼도 거절하고 기꺼이 그의 창녀가 되겠다"라고 울부짖는, 사랑에 헌신하는 여자였다.

아벨라르와 엘로이즈의 사연이 비극적이어서 더 아름다운 사랑의 전설로 알려진 계기는, 이를 소설로 각색한 루소 덕분이다. 모든 등장인물이 오직 편지로만 소통하는 『신엘로이

* 제임스 버지, 『내 사랑의 역사』, 유원기 옮김, 북폴리오, 2006, 28~57쪽.

로맨스라는 환상

즈』(1761)는 첫사랑을 가슴에 품은 채 평생 정숙한 순결과 고결한 품위를 지킨 여주인공 쥘리를 예찬한 소설이다. 아벨라르는 이 소설에서 주인공 쥘리의 첫사랑 생프뢰와 관용적인 남편 볼마르로 분화된다. 남편 볼마르는 생프뢰와의 사랑을 인정하고 자신의 영지 클라랑에서 함께 머물 것을 제안하며 가부장적 이상 사회를 실현하는 아버지와 같은 존재다. 생프뢰는 볼마르의 관용으로 쥘리와의 순결한 사랑을 완성한다. 한편 쥘리는 가정과 사회를 모든 타락의 가능성으로부터 지켜낸 순결한 여성으로 미화되고, 죽음이 임박한 순간에도 가족의 평화와 안녕을 위해 주변을 말끔하게 정리하며 남편과 애인이 지켜보는 가운데 고결한 죽음을 맞이하는 숭고한 여성으로 체화된다.

아벨라르와 엘로이즈의 사랑 이야기를 차용한 『신엘로이즈』는 등장인물들의 사사로운 감정을 솔직하고 진정성 있게 편지글로 형상화해 독자들에게 감동을 안겨줬다. 루소는 자기 자신을 작가가 아닌 실제 사건을 직접 목도한 목격자로, 등장인물들이 실제로 주고받은 편지를 모아 독자에게 전하는 전달자로 설정했다. 이처럼 철저하게 서사에 개입히지 않는 전략은, 진정으로 감수성에 충실하면 도덕적 미덕에 도달하고 순수한 사랑을 완성할 수 있다는 환상을 심어준다.*

---

\*    이정옥, 「멜로드라마, 도덕규범과 감정을 조율하는 근대적 상상력의 역설—발생론적 접근을 중심으로」, 『대중서사연구』 제25권 1호, 2019, 20~23쪽.

중세 최대의 연애 사건을 개작한 이 소설은 출판되자마자 70여 쇄를 찍어낼 만큼 엄청난 인기를 누렸다. 루소의 후광 효과에 힘입어 파리 곳곳에 아벨라르와 엘로이즈의 초상이 부조된 건축물이 등장했고, 1817년에는 수도원을 떠돌며 흩어져 있던 두 사람의 시신을 파리 외곽의 페르 라셰즈 묘지에 합장하고 추모비까지 세웠다. 짧고 강렬한 사랑을 가슴에 품은 채 평생을 그리워했던 비운의 연인들이 수 세기가 지나 무덤에서 비로소 하나가 됨으로써, 비극적인 사랑의 전설은 죽음마저 초월한 불멸의 신화로 거듭났다.

## 편지소설의 시대, 열정과 감정 과잉

18세기는 편지소설의 시대였다. 편지소설의 발달은 두 가지 흐름이 합류된 결과다. 첫번째 흐름은, 아벨라르와 엘로이즈의 전설적 사연을 편지소설로 개작한 루소의 영향이다. 루소의 편지소설은 독자로 하여금 소설 속 등장인물이나 작가에게 지나치게 감정 이입한 나머지 현실과 허구, 현실의 감정과 소설 속 감정 사이의 구분이 사라지게 만들었다. 루소의 영향을 받아 모든 인간이 자연적이고 순수한 감정을 가지고 있으니, 교류를 통해 확인된 감정에 따라 행동하면 최고의 미덕에 도달할 수 있다는 감상주의에 탐닉한 결과다. 즉, 감동하여 흘린 눈물의 양을 사랑과 우정의 척도로 삼거나 감상적인 소설과 연극을 도덕교육적 효과가 높은 예술로 예찬하는 등, 감정

　　　　　　　　　　　로맨스라는 환상

과잉을 현실과 허구의 경계를 넘나드는 자연스러운 현상으로
받아들였다.*

　두번째 흐름은, 17세기의 열정적 사랑에서 영향을 받았
다. 17세기 후반 프랑스와 영국에서 일기 시작한 열정적 사랑
은 개인화 과정에 의해 촉진됐다. 사회적·도덕적 책임에서 완
전히 해방된 열정적 사랑은, '상상 속에서 타인의 자유를 이용
하는' 사랑 자체를 사랑한다. 이러한 풍조를 반영한 라파예트
의 소설『클레브 공작부인』(1678)이 보여주듯, 탁월한 공적을
세운 남성이 사랑을 고백하거나 혹은 두 사람의 사랑을 방해
하는 남편이 죽었다 하더라도 여성들 또한 청혼을 거절할 권
리를 갖게 됐다.

　이 열정적 사랑은, 성모마리아를 숭배하듯 고귀한 귀부인
을 흠모하는 궁정풍 사랑과는 사뭇 다르다. 무훈이 뛰어난 기
사의 탁월한 속성에 근거해 성립되는 궁정풍의 숭고한 사랑
은 기사의 공적에 의해 쟁취하거나 혹은 실패할 경우 죽음으
로써 명예를 회복하기에, 사랑 자체가 쓰라린 수난의 대상은
아니다. 또한 거부할 수 없는 운명의 신비로운 힘에 이끌려 사
랑을 완수하는 트리스탄과 이졸데의 정념의 서사는, 인간의
의지가 아닌 운명에 이끌린 사랑이기에 죽음으로 끝을 맺게
된다.

---

**＊**　안 뱅상-뷔포,『눈물의 역사』, 이자경 옮김, 동문선, 2000, 17~31쪽.

그러나 능동적인 동시에 수동적이라는 역설을 담고 있는 열정적 사랑은 개인성에 기반한 사랑이다. 열정은, 흠모의 대상인 사랑받는 인격을 향한 숭배는 약화되고 사랑에 빠진 자신의 감정을 찬양하는 형식으로 바뀌게 마련이다. 사랑받는 자의 현존과 부재, 희망과 절망, 대담함과 두려움, 존경과 분노 등과 같은 대립적 수단들은 사랑에 기여하되, 사랑하는 사람이 아니라 사랑 자체를 강화하는 방향으로 기여한다. 그러므로 "사랑에 빠졌지만 사랑에 눈멀지 않겠다"라며 느무르 공작의 구혼을 거부한 채 수녀원에 귀의하는 클레브 공작부인처럼, 대상에 의존하는 수동적인 사랑이 아니라 사랑을 선택한 자신의 자유를 중시하는 적극적인 사랑으로 전환된다. 개인성에 기반한 이 역설적인 사랑을 조금씩 다르게 설명하지만, 루만과 슐트는 모두 열정적 사랑이라 명명했다.*

**사랑을 사랑하고 사랑에 헌신한 남자 —『젊은 베르테르의 슬픔』**

괴테의『젊은 베르테르의 슬픔』(1774)은 편지소설 중에서 가장 독보적인 작품이다. 르네상스 시대의 고백적인 편지 형식이 루소에 의해 도덕교육을 위한 감상적 편지소설로 탄생했다면, 괴테는 루소의 도덕적 편지소설을 능가하는 열정적 사

---

**✳** 니클라스 루만,『열정으로서의 사랑―친밀성의 코드화』, 정성훈·권기돈·조형준 옮김, 새물결, 2009, 93~117쪽; 크리스티안 슐트,『(낭만적이고 전략적인) 사랑의 코드』, 장혜경 옮김, 푸른숲, 2008, 56~61쪽.

랑과 낭만적 사랑의 편지소설로 발전시켰다.『젊은 베르테르의 슬픔』은 젊은 남자가 열정적 사랑을 고백하는 단일 시점의 편지소설이다. 연애편지는 사랑하는 연인 사이에서 주고받게 마련이나, 약혼자가 있는 귀부인을 향한 외사랑의 편지는 안타깝게도 부칠 수가 없다. 벅찬 가슴을 감당할 수 없는 베르테르는 친구 빌헬름에게 편지를 보내지만, 수신자는 묵묵히 편지를 읽을 뿐 답장하지 않는다. 수신했다는 사실마저 베르테르의 편지를 통해 확인할 수 있을 뿐이다.

답장이 없는 수신자 부재의 상황은 독자들의 감정적 몰입효과를 극대화한다. 마치 무대 위에서 독백을 읊조리는 배우의 대사에 귀를 기울이는 관객처럼, 사랑에 심취한 베르테르의 은밀한 내면을 오롯이 들여다보는 느낌에 사로잡히게 만드는 것이다. 그리하여 독자는 베르테르의 질풍노도와도 같은 순수한 열정과 가슴 충만한 행복감을 온전하게 공감하고, 이루어질 수 없는 사랑에 좌절한 나머지 끝내 죽음으로 마감하는 비극적 고통을 공유하게 된다. 소설이 출판되자마자 수많은 독자가 베르테르를 뒤따라 생을 마감하여 '베르테르 효과'라는 말이 생겨났으며, 자살 당시 수의로 입은 푸른색 연미복과 노란 조끼가 불티나게 팔렸을 만큼 그 파장은 엄청났다.

『젊은 베르테르의 슬픔』은 사랑을 사랑하고 사랑에 헌신한 남자를 통해 '사랑의 열정은 죽음으로 완성된다'는 낭만적 사랑의 신화를 소설화한 작품이다. 짧은 열정을 평생의 이별

로 감내한 아벨라르와 엘로이즈의 비극적 사랑이나, 목가적이고 아름다운 자연 속에서 도덕적 사랑을 완수한 『신엘로이즈』는 '사랑을 사랑한 남자'와 '사랑에 헌신한 여자'라는 공식을 고수했다. 그러나 목가적인 자연의 질서와 더불어 맑은 영혼을 소유한 베르테르는 순수한 사랑의 숭배자다. 세상에서 가장 아름답고 성모마리아와 같은 성스러운 귀부인 로테를 통해 자신의 어린 시절을 재발견하고, 순수한 삶의 즐거움을 환기시켜준 그녀에게 헌신한다. 베르테르의 사랑은 정념과 애욕을 뛰어넘어 인간 본연의 도덕과 감정을 회복함으로써 삶을 향한 열정과 무한한 세계를 동경하는 숭고한 사랑으로 예찬된다.

물론 세속적 관점으로 보면, 베르테르의 사랑은 실패한 불륜이자 결혼 외부에서 찾는 금기의 사랑이다. 그러나 소설 말미에 등장하는 편집자의 목소리에 의해 세속적 시선은 차단되고, 죽음으로써 숭고한 사랑을 완수한 베르테르의 열정과 고통이 찬미된다. 로테의 약혼자 알베르트가 오랜 출타에서 돌아오고 그와 그 주변인들의 조롱과 비난에 맞서 기꺼이 죽음을 선택함으로써, 베르테르는 로테를 향한 숭고한 사랑과 자신의 정념에 충실한 열정적 사랑을 입증하는 자기 정당화의 길을 선택한 것이다. 무도회에서 로테와 함께 춤을 췄던 가슴 벅찬 황홀감을 영원히 간직하기 위해 푸른색 연미복과 노란 조끼를 입은 채로, 로테의 손길이 닿은 권총을 머리에 쏘아

로맨스라는 환상

열정적 사랑을 완결 짓는다.

죽음을 향해 질주하는 낭만적 사랑은 베르테르를 천상의 세계로 인도한다. 현실의 세계에서는 죽음에 이르는 고통스럽고 비극적인 사랑이었지만, 천상의 세계에서는 감정의 원초적 합일을 이루고 삶의 충만감과 활기찬 에너지가 샘솟는 숭고한 사랑으로 재탄생된다. 자유로운 개인이 주체적으로 선택한 열정적 사랑은, 곧 천상의 세계로 진입하려는 삶을 향한 자유의지의 소산이다.

이처럼 낭만주의자들은 로맨스를 중세의 기사도 로맨스를 지시하는 문학 형식에 국한시키지 않고, 현실성reality과 대치되는 개념으로 확장시켰다. '로맨스에서 일어날 수 있는 일'이란 의미의 로맨틱하다, 즉 로마네스크romanesque는 단순히 비현실적이거나 인공적인 것이 아니라 중세에서 착상을 얻은 모든 것을 포괄한다. 그것은 낭만주의자들로 하여금 해방을 꿈꾸게 만드는 상상력, 혹은 잃어버렸거나 억압된 감정의 힘을 내포하는 개념이었다.

19세기 말까지 영국에서 소설은 로맨스의 연장선상에서 파악됐다. 그러나 디포 등을 비롯해 18세기 영국 남성 작가들의 작품을 소설novel의 기원으로 정립한 이언 와트의 『소설의 발생』이 출간된 이후 소설은 현실 세계에 대한 묘사와 해석에 몰두한 반면, 로맨스는 현실 세계에 숨겨진 꿈과 환상을 밝혀

내는 데 전념한다는 논리를 내세워 그 연속성을 단절시켰다.*
이는 사회현상이나 보통 사람들의 평범한 운명과 현실적 인
생을 다루는 소설과 달리, 백일몽이나 요정 이야기, 공포 이야
기, 심리적 판타지 등을 포괄하되 지나치게 단순화하여 알레
고리로 만들어버린 중세 로맨스를 폄하하는 분류법이다.**

　이미 오래전에 "가슴에 별을 품은 사람은 어둠 속에서도
길을 잃지 않는다"라는 낭만주의자들의 웅변은 더 이상 효력
을 발휘하지 않는 시대로 접어들었다. 그럼에도 낭만적 사랑
의 아우라는 암흑과도 같이 삭막한 현대사회에서 여전히 빛
을 발하고 있다. 더 이상 돌아갈 수 없는 고향을 향한 그리움
을 아련한 향수로 달래듯, 근대 초기 혁명의 시대를 통과하던
낭만주의자들은 영웅적 개인을 잉태한 영웅의 시대이자 목가
적이고 평화로운 중세 시대에 대한 동경을 문학과 예술로 승
화시켰다.

　현기증이 날 정도로 거대하고 메마른 시스템 속에서 소
모품으로 마모되어가는 현대인들에게, 낭만적 사랑의 충만함
으로 스스로를 고양시킨 낭만주의자들의 용기와 도전은 가고

---

*　이언 와트의 『소설의 발생』은 포스트모더니즘의 대두 이후 많은 비판을 받았
　는데, 주로 영국 소설이 뒤늦게 등장했다는 콤플렉스를 떨쳐버리고 서구 소설
　의 기원을 18세기 영국에 두려는 국수주의적 의도였다는 점, 17세기에 대거
　등장한 여성 작가를 배제하고 소설 발생의 주도권을 남성 작가에게 부여했다
　는 점 등에 집중됐다.
**　질리언 비어, 『로망스』, 문우상 옮김, 서울대학교 출판부, 1982, 79~94쪽.

싶어도 갈 수 없는 고향과도 같은 원망顧望으로 소환되고 있다. 오늘날 중세의 신화나 전설을 재현하는 판타지물이 대중적 인기를 끌고, 중세 기사도 로맨스에 대한 새로운 해석과 평가가 이루어지고 있는 이유다.

# 3

# 낭만적 유토피아,
# 낭만적 사랑을 품은 결혼

## 동반적 결혼과 가정여성

산업혁명의 진행 과정을 담은 한 장의 이미지가 있다. 이 이미
지에서 갓 태어난 아기는 기어 다니다 두 발로 걷고 급기야 달
리는 성인으로 성장한다. 산업혁명이 몰고 온 물질문명의 혁
신과 사회문화의 변혁을 인간의 성장 과정으로 함축한 것이
다. 갓 태어난 아기가 상징하듯, 18세기에 시작된 산업혁명은
자연의 질서에 따른 목가적 삶에서 벗어나 근대적인 대도시
의 생활 방식으로 바꿔놓은 획기적인 전환점이었다. 갓 태어
난 아기처럼, 인간은 역사상 처음으로 자유로운 인간 정신이
물질을 지배하는 광경을 목도하며 산업화된 자본주의적 생활

방식에 적응해갔다.

18세기 산업혁명이 몰고 온 자본주의적 생활 방식은 사랑과 결혼에도 급격한 변화를 초래했다. 자본주의를 단조롭고 물질주의적인 프티 부르주아 체제로 여겼던 낭만주의자들은 이성보다 감성의 우월성을 강조하며 중세의 신화적 상상력에 사로잡혀 낭만적 사랑에 심취했다. 그러나 이성을 옹호했던 현실주의자들은 자본주의적 생활 방식을 적극 수용하여 경제 공동체로서의 가족제도를 인정하고 계약 관계로 맺어진 일부 일처제를 확립했다.

시장경제에 따라 새롭게 부상한 일부일처제는, 이전의 가문 간 정치경제적 동맹 관계로 맺어진 정략결혼에서 벗어나 개인이 직접 배우자를 선택하는 '동반적 결혼companionate marriage'으로 발전했다. 일부일처 중심의 동반적 결혼은 가족의 생계를 책임지는 남편과 가족을 돌보는 아내의 역할 분담을 공고화했다. 남성의 영역은 임금노동의 사회경제로 확대된 반면, 여성의 영역은 가정에 국한시켜 여성들을 무임금의 가사노동자로 만든 것이다.

나아가 가정을 경제생활과 정치 활동의 혼란으로부터 보호해주는 사랑의 성소로 미화하고, 낭만적 사랑과 정숙한 결혼을 결합한 새로운 형태의 여성 숭배를 창안했다. 근대 자본주의 사회에 걸맞도록 현명하게 지출하고 고상한 취향을 지닌 품위 있는 여성이 관리하는 것은 집house이 아닌 가정home이

라 강조하며, 가정을 꾸리는 여성을 '가정여성domestic women'
으로 예찬한 것이다. 이런 풍조에 따라 안락하고 편안한 가정
성domesticity과 순수하고 정숙한 도덕성morality, 감성적인 여
성성feminity의 삼위일체로 이루어진 가정은, 삶의 폭풍을 피
할 수 있는 피난처이자 사리사욕 없는 사랑의 유토피아라는
사회적 이상이 확산됐다. 당시「즐거운 나의 집Home, Sweet
Home」이란 노래가 선풍적인 인기를 끌었을 만큼, 가정여성은
스위트 홈을 운영하는 '가정의 천사'이자 사회적 가사(무임금
의 사회봉사 활동)를 통해 미풍양속을 선도하는 도덕적인 여
성으로 미화됐다.*

흥미롭게도 당시 여성을 성적으로 순수한 존재, 즉 정숙
한 여성으로 규정하는 학설이 유행하면서 가정여성과 가정의
천사라는 이념은 마치 고정불변의 진리인 양 받아들여졌다.
사회적으로 여성의 순수성과 도덕성을 숭배하는 신화가 확산
되자, 여성들 스스로도 성적 절제를 내면화하고 동반적 결혼
을 수용하기에 이른다. 그러나 18, 19세기에 등장한 가정여성
은 근대 가부장제가 만들어낸 여성성의 신화다. 가정여성이란
달콤한 찬사는 공적 영역인 정치적·법적·경제적 기회로부터
배제되고, 가정이란 사적 영역에 갇혀버린 여성들을 달래는

---

*   스테퍼니 쿤츠,『진화하는 결혼』, 김승욱 옮김, 작가정신, 2009, 253~279쪽; 리
    처드 D. 앨틱,『빅토리아 시대의 사람들과 사상』, 이미애 옮김, 아카넷, 2011,
    94~106쪽.

화려한 수사에 불과했다. 그럼에도 가정여성이라는 신화가 빠르게 확산된 이유는, 인쇄술의 발달로 출판 시장이 활성화되면서 글을 읽고 쓰는 중산층 여성 독자가 대거 등장한 사회 분위기와 관련이 깊다.

당시 출판 시장은 지식과 정보에 더해 사회적 가치관을 전파하는 주요 매체로 발전하여 정치와 문화의 공론장으로 활성화됐다. 젠트리(지주) 계급이 급격하게 부상한 17세기 후반에는 남성을 위한 품행 지침서가 크게 유행했다. 그러다가 중산층 여성 독자가 대거 등장한 18세기 후반에는 여성을 위한 조언서와 칼럼, 아름다운 가정을 꾸미는 법 등을 안내하는 잡지와 품행 지침서, 교양서가 쏟아져 나왔다. 이 서적들은 여성을 숭배하는 젠트리 계급의 신사도와 행복한 가정을 가꾸는 가정여성의 결합을 이상적인 모델로 제시했다. 품행 지침서 등이 유포한 순수하고 정숙한 여성이란 규범에 따라, 빅토리아 시대의 가정여성은 귀족 여성보다 더 보수적인 경향으로 기울었다.*

---

\* 낸시 암스트롱, 『소설의 정치사 — 섹슈얼리티, 젠더, 소설』, 오봉희·이명호 옮김, 그린비, 2020, 13~59쪽; 재크린 살스비, 『낭만적 사랑과 사회』, 89~111쪽; James Van Horn Melton, *The Rise of the Public in Enlightenment Europe*, Cambridge University Press, 2001, pp. 81~117.

## 낭만적 유토피아의 발명

결혼은 남녀의 결합을 사회적으로 승인받는 제도다. 미국의 여성운동가 루시 스톤Lucy Stone에 따르면, 성과 사랑이 결혼의 전제 조건으로 자리 잡게 된 계기는 낭만주의자들의 낭만적 사랑과 산업혁명 이후 등장한 자본주의적 가부장제의 결합에서 비롯됐다. 이때 성과 사랑을 동반한 운명적 만남이라는 특별한 의미가 새롭게 생성됐고, 이런 변화에 따라 그 이전까지 결혼 제도 바깥에서 이뤄졌던 낭만적 사랑은 결혼을 위한 신사의 예절과 구애의 법도로 변모됐다. 물론 결혼 성립 요건의 핵심은 여전히 경제적 여건에 있었지만, 표면적으로 낭만적 사랑과 정숙하고 순결한 도덕성을 결합한 동반적 결혼이 이상화된 것이다.

1840년 2월, 영국 빅토리아 여왕의 결혼식은 낭만적 사랑과 정숙한 결혼의 이상화에 정점을 찍었다. 여왕이 입고 등장한 순백의 웨딩드레스는 순결한 성과 순수한 사랑의 상징으로 굳어졌다. 아울러 "검은 머리가 파뿌리 되고 죽음이 갈라놓을 때까지 영원히 함께한다"라는 결혼 서약은 천생연분의 짝과 일생을 같이하는 낭만적 결혼의 이상적 모델로 기호화됐다.

낭만적 결혼의 이상화가 확산되면서 19세기의 젊은 세대들은 '사랑은 변덕스럽고 우발적'이라는 이전 세대의 사랑 관념을 거부하고, '사랑이 존경하는 마음보다 숭고하며 훨씬 더

이성적'이라는 낭만적 사랑의 지상주의를 노래하기 시작했다. 이런 추세에 따라 정절에 대한 집착과 여성을 가정의 천사로 여기는 감상적 태도가 강화됐다. 또한 결혼을 인생의 축으로 삼고 낭만적 사랑과 친밀성, 개인적 만족감을 공유하는 것이 곧 진정한 사랑이라는 낭만적 유토피아romantic utopia를 꿈꾸었다.*

역설적이게도 낭만적 유토피아가 무르익자 결혼을 망설이는 여성들이 대거 등장한다. 낭만적 사랑을 찾아 헤매다 낙담한 여성들 사이에서 "비참한 결혼 생활보다 독신이 낫다"라는 말이 유행할 정도였다. 또한 여성들에게 성적으로나 도덕적으로 엄격한 잣대를 적용해온 남성들의 폭력성은 여성들을 정신적 장애로 내몰았다. 주체적이고 자율적인 여성들을 불편하게 여기는 가부장제의 모순을 감내하기 어려워, 스스로 템스 강에 뛰어들어 생을 마감하는 여성들이 늘어나면서 여성 자살이 사회문제로 대두되기도 했다.**

다른 한편, 메리 울스턴크래프트의 『여성의 권리 옹호』 (1792)를 읽고 자란 빅토리아 시대의 신여성들은 동반적 결혼과 가정여성의 문제점을 익히 간파했다. 여성의 순수성을 숭배하고 가정여성을 찬미하는 사회적 이념은 여성들 스스로가 사회 통념을 거슬러 성적인 독립이나 방종을 추구할 수 없

* 스테퍼니 쿤츠, 『진화하는 결혼』, 253~279쪽.
** 같은 책, 321~332쪽.

게 만드는 자기 검열의 기제로 활용된다는 점, 스위트 홈의 이상화는 여성 평등 의식을 최소화함으로써 1790년대 자유주의 페미니즘의 확산을 미리 차단하는 정책이라는 점을 꿰뚫어 본 것이다.

나아가 신여성들은 근대 가부장제가 창안한 낭만적 사랑의 유토피아를 전유專有*하여 자신의 취향에 맞는 남자를 선택할 권리를 주장했다. 가정여성을 이상화한 품행 지침서와 교양서를 읽고, 자유주의 페미니즘에 영향을 받은 신여성들이 19세기에 대거 작가로 진출하여 '여성에 의한 여성을 위한 낭만적 사랑의 모델'이라는 여성들의 집단적 반응을 새롭게 이끌어낸 것이다. 이처럼 여성들이 소설의 생산 주체이자 소비 주체로 등장한 빅토리아 시대에, 가부장제에 대한 문제의식을 바탕으로 여성들이 전유한 낭만적 유토피아가 등장했다. 가부장적 결혼 제도하에서 낭만적 사랑과 운명적 결혼의 결합이 현실적으로 실현 불가능하다는 점을 폭로하고, 남성 중심의 가부장적 생활양식에 대항하기 위해 여성을 위한 낭만적 유토피아를 새롭게 발명한 것이다.

여성들에게 가부장적 결혼이란, 아버지의 집에서 나와 남편의 집으로 옮겨 가는 이사에 불과하다. '아버지의 딸'에서 '남

---

\*   이는 탈식민주의 이론에서 많이 쓰는 appropriation의 번역어로, 제국의 문화를 수용한 뒤 이를 지배자에 맞서 저항하는 도구로 활용한다는 의미를 지닌 문화비평 용어다.

편의 아내'로 이동하기 위한 절차는 가문과 가문 사이의 결정을 수용하는 여성의 사적 결단과 결혼 계약, 즉 약혼으로 이어진다. 이때 틈입되는 낭만적 사랑은 남편의 생활 감각과 문화 체계를 지지할 수 있는 요조숙녀로서의 자격 조건일 뿐이다. 그러므로 근대 가부장제에서 비롯된 낭만적 유토피아는 여성을 집안의 천사로 추켜세워 가정 유지에 필수적인 순결과 사랑을 강요하는 가부장적 이데올로기와, 엄한 남편(아버지)과 자애로운 주부(어머니)라는 이상적 모델을 내세워 여성을 가정 내에 종속시키는 모성 이데올로기의 미화에 다름 아니다.*

근대 초기 개인 남성들이 자신들을 억압했던 근대 이전의 인식론으로부터 탈주하여 자유롭고 주체적인 개인으로 거듭나기 위해 낭만적 사랑을 추구했던 것처럼, 빅토리아 시대의 여성 작가들은 여성의 희생을 강요하는 가부장적 인식론에서 탈주하여 남성들이 창안한 낭만적 유토피아를 '여성을 위한 낭만적 유토피아'로 전환시켰다. 12세기의 발명품으로 궁정풍 사랑을 지정한 역사학자 샤를 세뇨보Charles Seignobos의 말을 빌리면, 19세기의 발명품은 단연 여성들이 전유한 낭만적 유토피아라 할 수 있다. 이런 맥락에서 낭만주의자들의 낭만적 사랑과 구분하기 위해 19세기의 낭만적 사랑을 '여성화된 사랑'이라 부른다.

* James Van Horn Melton, *The Rise of the Public in Enlightenment Europe*, pp. 123~157; 장정희, 『빅토리아 시대 출판문화와 여성작가』, 동인, 2011, 34~49쪽.

# 가정소설, 낭만적 유토피아의 전유

유토피아utopia는 그리스어의 '선한 곳'이라는 에우토피아 eutopia와 '존재하지 않는 곳'이라는 우토피아outopia를 동시에 암시하며, 현실에서 존재하지 않는 이상향을 가리킨다. 낭만적 사랑과 정숙한 결혼의 조화는 동화에서나 있을 법한 유토피아다. 산업혁명 직후 18, 19세기 근대 가부장제가 만들어낸 낭만적 유토피아는 어느 시인의 탄식처럼 "여성들을 잠시 잠들게 만들었으나 잠들었던 여성들이 깨어나는 20세기 초"에 이르러 급격하게 무너졌다. 빅토리아 시대의 여성 작가들은 낭만적 유토피아의 모순을 간파하고 균열을 가한 최초의 개인 여성들이다.

버지니아 울프는 1931년 1월 22일 전국여성직업협회 런던 지부로부터 의뢰받은 '여성에게 있어 직업'이란 강연에서 "여성이 글을 쓰기 위해서는 집안의 천사와 싸워야 했다"라고 설파했다. 낭만적 사랑을 품은 결혼이란 실상 여성의 운명을 전적으로 남편에게 맡기는 것이며, 가정의 천사는 남편의 뜻에 맞춰 자신의 권리와 욕망을 조절하고 억제하는 것임을 폭로한 것이다. 아울러 "가부장제가 만들어낸 신화가 너무나 강력하여 매혹적인 집안의 천사를 물리치기란 쉽지 않다"라고 호소했다. 20세기의 버지니아 울프는 가정여성의 신화에 균열을 가하는 대응 전략의 필요성을 강조한 것이다.

이처럼 강력한 가정여성의 신화에 대한 19세기 신여성들의 대응 전략은 두 가지로 나타난다. 첫째, 신여성들은 소설과 평론 등을 쓰는 전문 작가로 가정의 영역에서 벗어나 공적 활동에 참여하기 시작했다. 중산층 여성들에게 '책임이 결여된 품위'를 강조했던 19세기 초, 신여성들은 '문학은 여자의 일생의 사업이 될 수 없고 되어서도 안 된다'라는 통념에 맞서고자 남자 이름을 필명으로 내세워 작가 활동을 펼쳤다. 목사 부친의 보잘것없는 소득을 메우려던 브론테 자매나 결혼하지 않은 여성으로서 스스로를 부양하기 위해 전업 작가로 나선 메리 앤 에번스(조지 엘리엇의 본명) 등이 대표적인 예다.

둘째, 당대 사회규범에 여성의 감정적 가치를 부여하는 전략으로 가부장제가 창안한 낭만적 유토피아를 전유하여 가정소설domestic novel을 개발했다. 연애와 결혼 이야기는 합법적인 일부일처제와 남성에 대한 여성의 종속을 보증하는 가정의 영역 안에서 일어난다. 그러므로 가정소설은 사회가 규정한 남성과 여성의 권력 분배를 유지하되, 그 관계를 감정과 친밀성의 영역으로 전환시킴으로써 대안적인 정치권력을 재현하는 방식을 취한 것이다.*

---

\* 오정화, 『19세기 영국 여성 작가와 기독교』, 이화여자대학교출판문화원, 2017, 31~34쪽; 낸시 암스트롱, 『소설의 정치사 ─ 섹슈얼리티, 젠더, 소설』, 61~65쪽; James Van Horn Melton, *The Rise of the Public in Enlightenment Europe*, pp. 148~157.

## 연애와 결혼, 열정과 냉정을 오가는 고난도 과제

제인 오스틴은 빅토리아 시대 중산층 여성들에게 연애와 결혼이란 '열정이 배제된 이성'과 '냉정한 판단이 배제된 감정' 사이를 오가는 고난도의 과제라는 점을 생생하게 포착해냄으로써 대표적인 여성 작가로 등극했다. 특히 성의 계약과 구애의 경제학적 상관성을 재치 있게 묘사한 『오만과 편견』(1813)은 결혼이란 '미혼의 남성이 아내를 필요로 하는 것'이라는 당대의 통념을 뒤집고, '여성이 합법적인 재산인 남편을 얻는 것'이라는 관점에 서서 결혼을 통한 여성의 자아 성취 과정을 다뤘다.

오직 결혼 성사에 관심이 집중된 시골 중류계급의 지주 집안 세 자매는 당대 여성들이 결혼 시장에서 취할 수 있는 선택지를 표상한다. 관습에 따라 평범한 신사와의 무난한 결혼을 선택한 맏딸 제인, 경박하게 열정적 감정에 사로잡혀 가난뱅이 군인과 결혼한 막내 리디아, 냉철한 이성과 열정적 감정 사이에서 탁월한 균형감을 유지하여 연애와 결혼에 성공한 둘째 엘리자베스가 그들이다. 이 외에 결혼을 궁핍으로부터 벗어나는 보호책으로 여긴 같은 동네의 샬럿도 있다. 리디아와 엘리자베스는 결혼에 대한 가치관이나 기질 면에서 대척점에 위치하고, 그 중간의 샬럿과 제인은 평범한 여성들의 전형이다.

리디아는 결혼 자체를 자아 성취로 여기는 미성숙한 여성

이다. 열정에 사로잡혀 결혼에 대한 현실적 책임감이나 냉철한 판단이 결여된 리디아는, 아버지 베넷 씨의 말대로 "어리석고 무식한 보통의 여자애"다. 반면, 궁핍한 현실에서 벗어나기 위한 수단으로 일말의 애정도 없이 최소한의 생활이 보장된 목사 콜린스를 선택한 샬럿이나, 다소 오해가 있었지만 각자의 형편에 맞게 평범한 신사와 결혼하는 제인은 실리를 추구하는 현실적인 여성들이다.

이에 비해 엘리자베스는 어머니 베넷 부인의 말대로 "제인만큼 예쁘지도 않고 리디아의 반도 안 될 만큼 성격도 좋지 않은" 여성이다. 엘리자베스의 매력 자본은 외모나 품성이 아닌 이성과 감정 사이를 오가는 절묘한 균형 감각, 영리하고 자기통제가 강한 지성미 그리고 뛰어난 언변에 있다. 다분히 남성적 자질로 규정된 이런 면모는, 엘리자베스가 자율적이며 자기 정체성이 뚜렷하고 관습적인 규범에 대해 거침없이 비판하는 근대적 개인 여성이라는 점을 입증한다.

엘리자베스가 선택한 남자 다시는 작위가 없는 젠트리 계급이지만, 귀족인 백작의 인척인 데다 연 수입 1만 파운드 정도의 재력을 갖춘 남자다. 모든 여자들의 선망과 지나친 관심에 신물이 난 그는 오만할뿐더러 시골 마을 메리턴의 사교계 전체를 속물적이라고 비하하며, 당대 여성들을 싸잡아 남편을 합법적인 재산으로 여기는 천박한 속물이라 경멸한다.

엘리자베스는 집안 형편상 결혼을 서둘러야 할 처지임에

도 불구하고, 개인의 취향이나 감정적 친밀감 등을 고려하지 않고 오직 재산의 규모로 결혼을 선택하는 사회적 통념에 강한 거부감을 표방한다. 다시는 자기 주관이 뚜렷하고 언변이 뛰어나며 활력이 넘치는 그녀의 내면에 끌려 청혼하지만, 엘리자베스는 자기 집안을 노골적으로 경멸하는 다시의 오만에 대한 반발로 청혼을 거절한다. 이를 계기로 다시는 사회적 지위와 경제력에 취한 자신의 속물근성을 반성하고, 속죄하는 마음으로 위기에 처한 리디아 부부를 구한다. 엘리자베스 역시 외적인 잣대로 남자를 평가하는 자신의 편견을 반성하고, 다시의 개인성과 사회적 지위를 온전하게 받아들인다. 빅토리아 시대 여성들이 창안한 낭만적 유토피아에서 가장 주요한 덕목은 대등하고 평등한 관계다. 엘리자베스와 다시가 서로에 대한 오만과 편견의 장벽을 무너뜨리고, 대등한 관계에서 서로의 사랑을 확인함으로써 비로소 사회적으로 결혼을 승인받게 되는 것이다.

소설은 "엘리자베스의 평온과 활력으로 다시의 오만함이 부드러워지고 엘리자베스는 다시의 판단과 세상에 대한 지식으로 많은 혜택을 누렸을 것"이라며 끝을 맺는다. 두 사람의 연애와 결혼은 개인이 직접 배우자를 선택하는 동반적 결혼을 충족하는 동시에, 자신의 취향에 맞는 남자를 선택할 권리를 주장했던 신여성들의 낭만적 사랑의 유토피아를 모두 만족시킨 최상의 결혼에 해당한다. 당대 여성들을 위한 조언서

나 품행 지침서와 달리 자신만의 개성을 추구하는 신여성의 자기 계발 모델을 제시한 『오만과 편견』은, 엘리자베스처럼 이성과 감정 사이에서 고도의 균형감을 키운다면 남성의 경제력 그리고 개인 여성의 친밀감과 취향을 교환가치로 삼아 이상적인 결혼에 성공할 수 있으리라는 메시지를 던져준다.

**교환가치로서의 결혼, 헌신과 인내로 일군 사랑의 천국**

『오만과 편견』보다 34년 후에 출간된 샬럿 브론테의 『제인 에어』(1847)는 여성들의 낭만적 유토피아를 훨씬 혁신적으로 그려냈다. 제인은 중산층 가정에서 태어났지만, 결혼 지참금을 건네줄 부모가 없는 가난한 고아 출신의 가정교사다. 사랑보다 경제적 조건을 중시했던 빅토리아 시대의 결혼 시장에서 화폐 자본과 매력 자본이 부족한 여성은 결격 대상이다. 그러니 고아 출신의 가정교사와 귀족 남자의 결혼은 낭만적 사랑과 동반적 결혼이 결합된 사회적 이상에 적합하지 않은 조합이다.

19세기 귀족 가문에 기거하는 가정교사는 상류층에 어울릴 법한 교양이나 문화 자본은 갖췄지만, 하인과 다를 바 없는 피고용인 신분이다. 때문에 고아 출신의 가정교사 제인과 귀족 출신인 로체스터의 결합에서 가장 큰 걸림돌은 지참금과 계급 격차다. 주체적이고 자존심이 센 제인 역시 이런 점을 인식하고 있기에 손필드 대저택이 주는 아늑하고 화려한 생활을 동경하면서도 로체스터를 향한 사랑의 감정을 자제한다.

그러나 제인은 자신보다 스무 살이나 많은 아버지 연배의 남자이자 괴팍한 로체스터를 사랑하는 이중 심리에 시달린다. 제인이 그를 사랑하는 이유는, 자신을 인정해주고 여자로서 관심을 가져주는 유일한 남자라는 데 있다. 로체스터의 인정은, 가난하고 고달픈 환경에 굴하지 않고 오직 자신의 힘에 의지해 주체적인 여성으로 성장하느라 지치고 외로웠던 제인의 보상 심리를 충족시켜준다. 가난한 목사를 사랑한 대가로 한 푼의 지원금도 없이 쫓겨나 1년 만에 전염병으로 죽은 어머니와 아버지, 즉 부모의 사랑을 대신 보상해준 것이다.

이처럼 외적 조건이 열악함에도 불구하고, 제인이 부유한 귀족과 결혼할 수 있었던 비결은 그녀만의 내적 가치에 있다. 제인은 험한 세상에 맞서 싸워온 강인한 의지력과 자기 삶을 독립적으로 일궈나가는 자립심을 지녔고, 자신의 열정과 감정을 솔직하게 털어놓는 당당한 개인 여성이다. 이런 내적 가치는 로체스터의 꼬여버린 인생을 풀어줄 수 있는 최적의 교환 가치에 해당한다.

로체스터는 귀족의 후예지만 상속을 받지 못하는 차남으로, 식민지에서 크게 사업을 벌여 자산을 일군 남자다. 그러나 화려한 외적 조건과는 달리 도덕적으로 치명적인 약점을 안고 있다. 자메이카에서 사업 목적으로 결혼한 아내 버사는 영국의 신사 사회에 합당하지 않은, 자격 조건이 미달인 신부다. 따라서 남몰래 다락방에 감금해놓고 수많은 여자와 복잡한

관계를 즐기지만, 모두 재산을 탐낼 뿐 그를 사랑하지 않는다. 오직 제인만이 자신을 진심으로 대해주는 유일한 여자다. 그러니 제인과 로체스터는 신분의 제약을 뛰어넘어 서로를 향한 연민과 사랑에 빠지게 된 것이다. 제인과의 이별이 두려웠던 로체스터는 다락방에 숨겨놓은 아내를 비밀로 한 채 결혼식을 강행하다, 결국 버사의 오빠가 나타남으로써 결혼식은 파기된다.

반면, 제인에게 필요한 교환가치는 험한 세상으로부터 자신을 보호해줄 아버지 같은 듬직한 부성과 안락한 가정을 제공하는 경제력이다. 뒤늦게 제인이 친척에게 유산을 물려받고 버사가 낸 화재로 인해 결혼을 가로막았던 모든 장애물이 사라지자, 두 사람은 외곽 지역의 작은 별장에 안착해 자신들만의 안락한 '사랑의 천국'을 완성하게 된다. 로체스터는 화재 사건으로 한쪽 눈과 한쪽 손을 잃었지만 도덕적 결함에서 자유로워졌다. 계급 격차와 부도덕의 문제가 해결된 제인과 로체스터는 비로소 대등한 관계의 결혼이 가능해진 것이다. 제인은 가정교사라는 능력을 발휘하여 로체스터를 '새로운 남자'로 각성하게 만드는 간호사이자 통역사로서 인생 최고의 행복을 만끽한다. 평생 상처로 점철된 고아로 살았던 제인은 드디어 중산층의 안락한 가정이라는 소원을 성취하게 된다.

'캔디렐라'의 원형에 해당하는 제인의 러브 스토리는 외형상 사랑에 대한 믿음과 운명적 남자를 향한 여성의 수동성,

일부일처제의 결혼 제도, 가정적 가치를 옹호하는 로맨스의 공식에 따른다. 그럼에도 당대 사회에서 예외적으로 귀족과의 결혼을 통해 자기 욕망을 실현한 제인은, 빅토리아 시대 중산층의 성별 분업적인 결혼 제도와 사회적 통념에 균열을 가할 만큼 위협적이었다.

빅토리아 시대의 속설 중에 '남자의 사랑은 길어야 여섯 달' '연애는 이상, 결혼은 현실'이라는 말이 있다. 이 말을 떠올리면 자연스럽게 다음과 같은 의문이 든다. 다시와 같은 완벽한 남자와 결혼하면 과연 오랫동안 그 사랑이 지속될까? 괴팍하고 자기중심적인 로체스터가 불구가 되어 제인에게 전적으로 의존하는 남자로 변했다 하더라도, 결혼과 동시에 경제권과 양육권 등 모든 권한을 남편에게 양도하는 가부장적 결혼 생활에서 과연 평등한 관계가 유지될 수 있을까?

그러나 결혼으로 끝을 맺는 소설에서는 이에 대해 답을 주지 않는다. 백마 탄 왕자와 결혼하는 해피엔딩의 동화처럼, 고달프고 비루한 결혼 생활은 삭제하고 오직 만남에서 청혼에 이르는 연애 과정만 전경화하고 있다. '남자의 사랑은 길어야 여섯 달' '연애는 이상, 결혼은 현실'이라는 빅토리아 시대의 속설을 통해 낭만적 유토피아에서 현실적 결혼을 애초부터 소거시킨 명백한 오류를 새삼스레 발견할 뿐이다.

신데렐라 동화에서 왕자님과의 결혼은 착하고 아름다운

신데렐라에게 구두가 이어주는 포상이다. 그러나 낭만적 유토피아에서 여성들은 몇 가지 자격 조건을 갖춰야 한다. 외모는 기본이고 순결한 성과 순수한 사랑이라는 매력 자본, 글을 읽고 쓸 수 있으며 피아노 치고 그림 그리기를 즐기는 정도의 교양을 갖춘 문화 자본, 지참금이라는 화폐 자본 등이 그것이다. 반면, 고아 출신의 제인에게는 더욱 강도 높은 헌신과 희생, 인내가 요건이다. 소설의 말미에서 로체스터를 향해 "당신의 이웃으로, 간호사로, 당신의 눈과 손이 되어 살아가겠어요. 다시는 당신을 외롭게 두지 않을 거예요"라고 말하는 제인의 결혼 선언은, 이 가혹한 조건을 수용하여 낭만적 유토피아를 완성하려는 주체적인 선언처럼 들린다.

빅토리아 시대에 발명된 낭만적 유토피아의 주인공들은 오늘날의 로맨스에서 반복적으로 등장하는 원조들이다. 제인 오스틴의 여주인공들이 부자남이나 알파남과의 연애와 결혼에 성공하는 신데렐라의 원조라면, 제인은 외로워도 슬퍼도 울지 않는 캔디의 원조다. 다시가 알파남의 원조라면, 로체스터는 괴팍하지만 속은 여린 나쁜 남자의 원조다. 물론 무수한 작품을 통해 다양하게 변주되고 있지만, 여성들에 의해 발명된 낭만적 유토피아는 현재진행형이다. 가부장적 결혼의 모순이 존속되는 한, 낭만적 유토피아로 보상받으려는 여성들이 여전히 존재하기 때문이다.

# 여성화된 로맨스,
# 여성 욕망의 투사물

1

# 할리퀸 로맨스와
# 로맨스 장르의 공식

## 할리퀸 신드롬과 그 파장

1979년은 로맨스 역사상 기념비적인 해다. 캐나다의 로맨스 전문 출판사 할리퀸 엔터프라이즈가 1979년 한 해 동안 약 1억 7천만 권을 판매했다는 충격적인 발표를 한 것이다. 이 발표에 놀란 신문과 방송, 잡지 등 각종 매체들은 과연 그 발표를 신뢰할 수 있는지, 신뢰할 수 있다면 엄청난 판매량을 기록한 마케팅 전략은 무엇인지, 독자층은 누구이며 왜 그토록 열광하는지 등등 숱한 궁금증을 쏟아내며 큰 관심을 보였다. 이른바 '할리퀸 신드롬'에 휩싸였다.

당시 각종 매체 등의 발 빠른 탐색을 통해 다음 사항이 확

인됐다. 첫째, 독서 대중의 대부분이 여성인 점에 착안하여 제작과 배급, 광고 등과 관련된 생산 방식과 유통 기술을 대대적으로 혁신한 결과였다. 쇼핑센터 내에 서점을 개설하여 판촉전이나 할인 판매전을 펼치고, 우편 배송제를 도입하는 등의 판매 전략으로 구매율을 높였다. 둘째, 구독자의 90퍼센트 이상이 20~40대 여성이며 그 절반 이상이 기혼녀이거나 고정 파트너와 사는 동거녀였고, 그중 30퍼센트 이상은 로맨스를 습관적으로 탐독한다는 것이다. 셋째, 할리퀸 로맨스에 열광한 이유는 가사와 가족을 돌봐야 하는 일상적 의무와 압박에서 벗어나 일시적인 일탈과 정서적 구원을 준다는 데 있다는 것이다.*

할리퀸 신드롬으로 할리퀸 로맨스는 존재감을 확실하게 드러냈다. 12세기 프랑스에서 태어난 로맨스가 궁정풍 사랑을 먹고 자라 19세기까지 낭만적 사랑을 자양분 삼아 영국을 비롯한 유럽에서 거주하다, 20세기 중반 북미로 건너가 할리퀸 로맨스로 옷을 갈아입었다는 사실을 인정받게 된 것이다. 더구나 할리퀸 로맨스는 낭만적 사랑의 후예지만, 남성의 옷이 아니라 여성의 옷으로 바꿔 입었다는 점을 분명히 인식시

---

\* Kay Mussell, *Fantasy and Reconciliation: Contemporary Formulas of Women's Romance Fiction*, Greenwood Press, 1984, pp. 12~16; Janice A. Radway, *Reading the Romance: Women, Patriarchy, and Popular Literature*, University of North Carolina Press, 2009, pp. 57~62.

로맨스라는 환상

켜줬다. 할리퀸 신드롬의 파장으로 영국의 로빈슨 출판사를 비롯한 여러 출판사가 뛰어들어 로맨스 시장이 더욱 확대됐다. 이에 따라 할리퀸 로맨스라는 명칭은 할리퀸 엔터프라이즈가 출판한 로맨스에 국한하지 않고, 할리퀸류의 로맨스를 통칭하는 용어로 굳어졌다.

무엇보다 할리퀸 신드롬의 가장 큰 파장은 로맨스에 대한 본격적인 연구가 비로소 시작됐다는 데 있다. 그전까지 로맨스는 인간의 삶을 성찰하는 사실적인 소설과 달리 비현실적이고 황당무계한 중세의 판타지 문학으로 폄하됐다. 그러나 고급문학과 대중문학을 가르는 이분법적 편견에서 벗어나 로맨스의 가치를 온전하게 평가하려는 움직임이 시작된 것이다. 특히 페미니즘 열풍이 뜨거웠던 1980년대, 할리퀸 로맨스에 대한 논의가 일면서 여성들이 로맨스를 탐닉하는 이유를 다음과 같이 '보상 심리'와 '보복 심리'로 정리했다.

첫째, 할리퀸 로맨스에서 위로를 받는다는 독자 반응에 주목한 결과, 로맨스는 가부장제의 현실로부터 벗어나 정서적 구원을 제공하는 '교환적 보상'으로서의 판타지에 해당한다는 주장이다. 로맨스는 가부장제의 일상에서 몸과 마음이 지친 여성들에게 일탈과 휴식을 안겨주는 보상 심리의 문학이라는 것이다.*

* Janice A. Radway, *Reading the Romance: Women, Patriarchy, and Popular Literature*, pp. 135~155.

둘째, 로맨스는 가부장제 현실에서 여성들의 삶이 만족스럽지 못한 점을 인식시켜줄 뿐 아니라 여성들의 욕망을 충족시켜주는 보복을 품은 사랑의 판타지라는 주장이다. 로맨스 속 멋진 남자 주인공은 남성들에 대한 불만을 반대급부로 투사한 인물로서, 여성들이 원하는 남성상을 제시하여 남성들을 굴복시키고야 말겠다는 보복 심리가 반영됐다는 것이다.*

보상 심리 차원에서 보면, 할리퀸 로맨스에 탐닉하는 여성 독자들은 『마담 보바리』(1857)의 보바리와 닮은 구석이 있다. 여성들에게 로맨스 읽기는, 관능적이고 매력적인 남자 주인공과 열정적으로 사랑을 나누는 여주인공에게 자신을 대입함으로써 고달프고 권태로운 가부장적 일상에서 벗어나는 피난처와 같다. 그러나 보복 심리 차원에서 보면 그 양상은 현격하게 달라진다. 로맨스의 환상을 실생활 속에 옮기려다 파탄이 난 보바리와 달리, 피로할 때마다 강장제를 마시듯 권태로울 때마다 로맨스를 읽으며 자신들이 원하는 남성상을 탐닉하는 저항적 환상을 즐긴다.

피로할 때마다 마시는 강장제처럼 중독성 강한 할리퀸 로맨스는 여성화된 로맨스다. 19세기까지 로맨스는 현실을 개조하고 질적으로 변화시키는 낭만적 사랑의 서사이자 숭고한

---

* Tania Modleski, *Loving with a Vengeance: Mass Produced Fantasies for Women*, Routledge, 1982, pp. 14~47; 타니아 모들스키, 『여성 없는 페미니즘』, 노영숙 옮김, 여이연, 2008, 62~74쪽.

영웅을 찬양하는 개인 남성들의 문학이었다. 반면, 20세기의 할리퀸 로맨스는 낭만적 사랑의 서사를 '여성을 위한 여성에 의한 여성의 문학'으로 전유한 여성 로맨스다. 숭고한 남성 영웅을 찬양하고 여성들에게 헌신과 순종을 요구했던 남성들의 로맨스와 달리, 할리퀸 로맨스는 여성들에게 낭만적 사랑의 판타지를 충족시켜주는 미학적 보상물이다.

## 여성의 성적 욕망과 할리퀸 로맨스

여성의 성적 욕망은 오랫동안 남성의 지배 아래 봉인돼왔다. 근대과학의 발명으로 성에 관한 과학적 해명이 이뤄졌음에도 여성의 성욕에 대한 터부와 오해는 끈질기게 이어져왔다. 남성과 여성의 성욕을 정자와 난자의 로맨스에 비유하는 '용감한 정자' 속설 등이 한 예로, 이를 바탕으로 정신과 육체를 분리시켜 여성의 욕망은 '가정이란 특별한 영역에 적합하다'라는 신조가 형성됐다.

　자본주의 사회의 출현과 더불어 핵가족제도가 도입됨에 따라 여성의 성과 욕망은 번식과 출산이라는 범주와 남편의 성적 쾌락을 위한 봉사에 한정됐다. 근대 핵가족제도는 낮에는 정숙한 아내와 자상한 엄마로, 밤에는 요부로서의 역할을 규범화했던 것이다. 이런 맥락에서 빅토리아 시대의 소설 속

여주인공들은 결혼 여부와 무관하게 영혼의 순결성을 중시했고, 그 순결성은 낭만적 사랑을 완성하는 단 한 명의 남자에게 바쳐졌다.

20세기 전까지 성과학은 생물학과 담합하여 인구 정책이나 산아 제한, 위생 정책이라는 명분으로 성을 관리·통제하기 위해 활용됐다. 이에 따라 '여성의 금욕과 남성의 욕구'라는 공식이 공고화됐다. 이 공식에서 벗어나는 여성의 욕망은 모두 자궁에서 비롯된 질병, 즉 '히스테리hysteria'로 분류됐고 이후 프로이트의 정신분석학에 의해 정설로 굳어졌다. 오이디푸스 콤플렉스 시나리오에서 남근이 없는 여성들은 잃어버린 남근을 찾기 위해 아버지와 동일시하지만, 생물학적 한계를 극복할 수 없으므로 불안하고 무기력해져서 결국 정신병에 걸릴 수밖에 없다는 논지다.＊

그러나 20세기 들어 성욕에 관한 본격적인 연구가 이뤄지면서 변화가 일기 시작했다. 영국의 작가 D. H. 로런스의 『채털리 부인의 연인』(1928)은 이런 흐름에 기름을 부어 논란의 중심에 섰다. "정직하고 건강한 성에 관한 이야기"라는 작가의 항변에도 불구하고, 출판되자마자 금서로 지정되어 대중적 관심을 촉발시킨 것이다.

채털리 남작 부인 코니는 제1차 세계대전에 참전하여 6개

＊ 앵거스 맥래런, 『20세기 성의 역사』, 임진영 옮김, 현실문화연구, 2003, 23~83쪽, 151~211쪽.

월 만에 하반신 불구가 되어 돌아온 남편을 사랑하지만 시름 시름 이름 모를 병에 시달린다. 요양차 시골 저택으로 내려간 코니는 산지기 멜러즈와의 만남을 통해 육체적 욕망과 더불어 참된 사랑의 의미를 깨닫게 되고, 자신의 삶을 찾기 위해 남편을 두고 집을 떠난다. 당대 평론가들은 코니를 '음란과 방탕의 화신'으로 몰아갔으며, 곧이어 '영국의 신사 사회를 능욕한 히스테리, 즉 미친 여자의 표본'이란 명분을 내세워 출판 금지 명령이 내려졌다.

이처럼 본격적인 성의 해방은 세계대전 시기에 시작됐다. 남성들이 전쟁에 참여하자, 여성들이 노동시장에 대거 투입되면서 여성의 노동력이 비약적으로 상승한 것이다. 특히 오랜 전쟁으로 인해 스위트 홈을 이상화하는 낭만적 유토피아도, 부부 중심의 정상 가족 모델도 무너져갔다. 이에 따라 더 이상 외도하는 남편이나 바람난 부인이 낯설지 않게 됐고, 기존의 성도덕이나 순결 관념도 급속하게 와해됐다.

이런 분위기에 불을 지핀 것은 킨제이 보고서(1948)다. 곤충학자 킨제이는 1만 8,000명에게 개인의 은밀한 성생활과 관련된 설문지를 돌려 동성애, 혼전 성교, 혼외정사, 자위 등에 관한 충격적인 통계자료를 발표했다. 단순히 곤충학자의 호기심에서 비롯된 연구 결과로, 여성의 성욕이 남성 못지않다는 사실이 입증된 것이다. 아울러 1960년대부터 일기 시작한 여성운동의 여파로 여성에게 금욕을 요구할 명분마저 사라졌다.*

이런 사회 분위기를 타고 '틴에이저'라는 새로운 세대가 등장했다. 경제적인 풍요와 대중문화가 발달한 1950, 60년대의 틴에이저들은 연애와 성적 욕망을 결합한 20세기식 사랑 담론의 주역으로 부상했다. 이에 더해 경구용 피임약 개발의 여파로 "10대 여성 중 95퍼센트가 18세 이전에 남자와 애무 경험이 있다"라는 보도에 놀란 기성세대들은, 사춘기의 사랑을 결혼 이전에 경험하는 성의 과정으로 배치하기 위한 방안 마련을 서둘렀다. 당시 학교와 공공기관에서 펼쳤던 성교육은 피임과 생식에 중점을 두어, 틴에이저들의 방탕한 성생활이 초래하는 문제를 최소화하기 위한 계몽운동이었다.

반면 잡지와 영화로 대표되는 대중문화 중심의 문화교육은 관능적인 성의 기술에 초점을 맞춰, 사춘기의 성애를 결혼 성립에 필요한 젊은 시절의 낭만으로 선도했다.** 예를 들어 틴에이저와 부모 세대 사이의 사랑과 결혼에 대한 첨예한 갈등을 다룬 「피서지에서 생긴 일」(1959)은 당대 최고의 영화로 손꼽힌다. 이런 맥락에서 초창기 할리퀸 로맨스 역시 틴에이저들의 도덕교육의 일환으로 출발했다.

---

**\*** 조너선 개손-하디, 『킨제이와 20세기 성연구』, 김승욱 옮김, 작가정신, 2010, 144~179쪽.
**\*\*** 베스 L. 베일리, 『데이트의 탄생』, 백준걸 옮김, 앨피, 2015, 169~205쪽; 사라 M. 에번스, 『자유를 위한 탄생—미국여성의 역사』, 조지형 옮김, 이화여자대학교 출판부, 1998; 277~307쪽.

# 할리퀸 로맨스, 낭만적 사랑에 대한 여성 판타지

할리퀸 로맨스는 변화하는 시대에 발 빠르게 대처하여, 빅토리아 시대의 낭만적 유토피아와 20세기식 사랑법을 결합한 새로운 로맨스를 탄생시켰다. 1949년 창립 당시에는 미스터리와 스릴러를 주로 출판했으나 1957년부터 밀스 앤드 분Mills and Boon 로맨스를 시작으로, 1964년 이후 본격적으로 로맨스 장르에 집중하여 1970년대 후반까지 144개 정도의 새로운 시리즈를 개발했다.

초창기에는 하이틴 세대를 위해 관능적인 성의 기술을 아름다운 결혼으로 유인하는 사랑의 교과서를 표방했다면, 1960, 70년대에 이르러서는 순결한 연애와 의무적인 결혼을 거부하고 성적 욕망에 충실한 새로운 연애관을 반영하여 자유분방한 여성들의 사랑을 다룬 시리즈를 출간했다. 할리퀸 로맨스가 오늘날까지 로맨스의 강자로 살아남을 수 있었던 영업 전략은, 독자들의 연령과 연애 취향 등을 고려하여 다양한 시리즈로 세분화하고 시대적 흐름을 유연하게 받아들인 개방성과 확장성에 있다.*

할리퀸 로맨스가 여성 로맨스의 왕좌를 유지할 수 있었던 또 다른 비결은, 특유의 서사 공식을 유지했다는 점이다. 작품

---

*    Kay Mussell, *Fantasy and Reconciliation: Contemporary Formulas of Women's Romance Fiction*, pp. 32~33.

전체에 걸쳐 일관되게 유지된 서사 공식은 다양한 독자들의 취향과 세계관을 반영한 새로운 작품을 지속적으로 생산해낸 원천이면서, 그 중독성으로 인해 두터운 독자층을 확보할 수 있는 원동력이었다.

시리즈의 다양성에도 불구하고, 할리퀸 로맨스는 '만남 →성적 욕망과 시련→사랑의 합일과 회복→해피엔딩의 결혼'이라는 공통점이 발견된다. 먼저, 여성 주인공들은 자신의 감정에 충실하며 몸과 마음을 바쳐 사랑에 몰입한다. 그들은 남자를 처음 만나는 순간부터 감정의 촉수를 세워 그만의 매력을 탐색한 다음, 그것을 나침반 삼아 본능적으로 사랑을 완수해낸다. 때문에 여성이 사랑의 서사를 주도적으로 이끌어가거나 혹은 남성의 적극적인 인도에 따라 결혼에 성공한다. 다음의 표는 재니스 A. 래드웨이가 분석한 내용을 일목요연하게 정리한 것이다.*

| 단계 | 단계별 서사 시퀀스 |
|------|-------------------|
| 만남 | 1. 여주인공(이하 여주)의 사회적 정체성이 파괴된다. |
|      | 2. 여주는 (귀족) 남성에게 반감을 품는다. |

---

*   Janice A. Radway, *Reading the Romance: Women, Patriarchy, and Popular Literature*, pp. 128~134.

| | |
|---|---|
| 시련 | 3. 남주인공(이하 남주)은 여주에게 애매하게 반응한다. |
| | 4. 여주는 남주의 행동을 순전히 성적 관심으로 해석한다. |
| | 5. 여주는 남주의 행동에 분노나 냉담으로 응한다. |
| | 6. 남주는 여주를 징벌함으로써 보복한다. |
| | 7. 여주와 남주는 육체적으로, 감정적으로 분리되어 있다. |
| 회복 | 8. 남주는 여주에게 상냥하게 대한다. |
| | 9. 여주는 남주의 상냥한 행동에 따뜻하게 응한다. |
| | 10. 여주는 남주의 모호한 행동을 이전 상처의 산물로 재해석한다. |
| 해피 엔딩 | 11. 남주는 극도의 부드러움으로 여주를 향한 변함없는 애정을 증명하며 프러포즈한다. |
| | 12. 여주는 성적·감정적으로 반응한다. |
| | 13. 여주의 정체성이 회복된다. |

## 순진한 하이틴 여성의 신데렐라형 성장서사

바이얼릿 윈스피어의『석류관 가는 길』은 하이틴 로맨스의 대
표작으로 손꼽힌다. 영국 출신의 20대 초반 여성이 미지의 남
자와 먼 나라 여행에 동행하는 모험적인 어정과 사랑의 서사
를 중첩시킨 작품이다. 어딘가에 있을 낭만적 사랑을 성취하
기 위해 발걸음을 옮기지만 번번이 길을 잃고 마는 초보 여행
자처럼, 처음 만난 남자를 따라 낯선 모로코 사막으로 향하는
긴 여정은 사랑의 감정과 파트너십 사이를 아슬아슬하게 넘

나드는 모험의 연속이다.

고아원에서 자라 따뜻한 보살핌이나 애정을 받은 적이 없는 흙수저 출신 재나에게, 바닷가에서 우연히 만난 모로코 사막의 왕자 라울은 "자신의 약혼 파기를 도와주는 대가로 런던에 레스토랑을 차려주겠다"라는 솔깃한 제안을 한다. 흥미롭게도 재나가 이 제안을 수용한 이유는, 평생 만져보지 못할 큰돈 때문이 아니라 라울을 향한 감정적 신뢰에 있다. 여행 기간 내내 두 사람의 애정 행각은 가벼운 키스나 포옹 수준에 머물고, 두근거리는 첫사랑의 감정이 디테일하게 묘사된다.

이처럼 10대 후반에서 20대 초반을 겨냥한 하이틴 시리즈는 사랑에 서툰 소녀들의 첫사랑을 다루고 있다. 이들은 낭만적 사랑을 꿈꾸지만, 아직 사랑할 준비가 되어 있지 않은 순진한 여성들이다. "사랑을 꿈꾸는 틴에이저부터 첫사랑을 경험한 모든 여성의 마음을 사로잡을 매혹적인 소설"이라는 홍보 문구에 걸맞게, 착하고 아름답지만 성에 대해서는 순진무구한 재나는 모로코 사막의 왕자 라울과 함께한 여행을 통해 운명적인 남자와의 결혼에 성공한다. 순수하고 아름다운 여성이 세상에서 가장 완벽한 남자와 만나 사랑의 기술을 익힘으로써 성숙한 여인으로 성장하고, 마침내 행복한 결혼에 이르는 신데렐라형 성장서사에 해당한다.

## 감정과 이성의 조화로 이상적인 남자 찾기

다른 한편, 그보다 성숙한 20대 후반 여성들은 육체적 욕망과 사랑의 감정 사이의 조화를 추구한다. "사랑을 체험하기 시작할 때, 뜨겁고 슬픈 사랑이 아름다울 때, 실루엣 로맨스가 당신 곁에 있다"라는 홍보 문구는 낭만적 사랑에서 육체적 접촉과 성적 욕망의 중요성을 환기시킨다. 몸을 통해 대상을 감지하는 육체적 지식은 성적 접촉을 넘어 서로를 감각적으로 인식하는 인지 행위로 확장된다. 따라서 열정적 감정과 냉철한 이성 사이의 균형감을 유지하여 자신의 이상형을 찾아내는 일에 몰두하도록 유도한다. 이상적인 상대, 즉 천생연분을 찾는 것이야말로 낭만적 사랑의 출발점이다.

실루엣 시리즈의 대표작으로 알려진 딕시 브라우닝의 『너무도 아름다운 고백』은 결혼을 거부하고 독신을 추구하는 커리어 우먼과 여러 여자들과 연애를 즐기는 바람둥이 사업가의 쿨한 연애와 계약 결혼을 다룬다. 보수적인 농촌 출신의 프랜시스는 대학 졸업 후 독립적인 직장 생활을 즐기지만, 옆집 남자 케이벨의 건장한 육체와 남성성에 번번이 유혹당하는 자기모순에 빠진다. 어릴 적 자신과 아버지를 버리고 두 번이나 재혼한 어머니로 인해 여자를 신뢰하지 않는 플레이보이 케이벨 역시 순진하면서도 아름다운 프랜시스에게 매료된다.

흥미로운 점은, 경제력을 방패 삼아 결혼을 거부하는 자유분방한 독신 여성들을 혐오하는 바람둥이 남자 케이벨이

프랜시스에게 먼저 청혼하게 되는 과정이다. 각자의 취향을 인정하며 쿨하게 연애를 즐기던 두 사람은 일종의 거래로 계약 결혼한 사이다. 즉, 기혼 여성만 다닐 수 있는 직장에 취업을 해야 하는 프랜시스와 사업상 아내가 필요한 케이벨은, 서로의 이해관계를 충족하는 조건으로 결혼이라는 계약을 맺은 것이다. 일생 동안 동반자이자 협력자로, 애인이자 부부로 계약 결혼을 유지하며 완벽한 사랑을 실험했던 사르트르와 보부아르가 연상되는 커플이다.

그런데 케이벨이 먼저 "평생 자유와 사랑을 구가할 수 있는 계약 결혼을 유지하자"라는 약속을 깨고 청혼한다. 화재 사건을 계기로 프랜시스의 정성 어린 간호를 받으며 진정한 사랑의 가치를 깨닫게 된 것이다. 처음부터 일관되게 소신이 뚜렷한 독신주의자이자 먼저 계약 결혼을 제안할 만큼 개방적인 신여성이었던 프랜시스에 반해, 케이벨의 여성에 대한 왜곡된 선입견은 자신을 버리고 재혼한 어머니로 인한 상처와 심리적 불안에서 비롯됐음을 자각했기 때문이다. 결국 프랜시스를 통해 버림받을 것에 대한 두려움을 극복한 케이벨이 "초록빛 눈동자에 반해 첫눈에 사랑에 빠졌고 사랑의 징표로 초록빛 결혼반지를 준비했다"라며 청혼하는 장면은, 복수를 품은 사랑의 판타지가 실현되는 대목이다. 여성을 성적 쾌락의 대상으로만 여겼던 플레이보이가 사랑을 고백하고 청혼에 이르는 개과천선의 과정에는, 현실에서 만족스럽지 못한 남자를

굴복하게 만들려는 보복 심리가 반영되어 있다.

## 육체적 욕망과 충만한 사랑을 통한 낭만적 사랑의 완성

흥미롭게도 수전 브러그맨의 『위험한 사랑』은 하이틴 로맨스와 실루엣 로맨스를 혼합한 경계 지대에 속한다. 대학교 1학년 때 여자 기숙사 자경대원으로 활동한 에밀리는 캠퍼스 폴리스인 제임스를 만나 첫사랑에 가슴 설레는 행복한 시간을 보낸다. 에밀리는 육체적 사랑에 눈을 뜨며 결혼을 결심하지만, 얼마 지나지 않아 뚜렷한 이유도 없이 이별 통고를 받게 된다. 몸과 마음을 다해 제임스를 사랑했던 에밀리는 더 이상 그를 만날 수 없는 고통의 나날을 보내며, 이별의 모든 책임을 자신 탓으로 돌리는 등 씻을 수 없는 상처를 감내하는 자학적인 성격으로 변모한다.

그로부터 7년 후, 교사가 된 에밀리는 우연한 기회에 사업가 알렉스를 만나지만 첫사랑의 상처로 인해 깊이 빠져들지 못한다. 그러나 비싼 선물 등 물량 공세에 떠밀려 알렉스와 만남을 유지하던 중, 이내 그의 수상한 행적을 의심하기 시작한다. 얼마 후 알렉스가 마약 밀매업자라는 사실이 밝혀지고, 마약 사범 소탕 작전에 투입된 경찰 제임스와 재회하게 된다. 알렉스와의 만남은 제임스와의 재회를 위한 전환점으로 활용된 듯 디테일한 상황 묘사가 대폭 생략됐다.

두 사람은 이 일을 계기로 에밀리의 아파트에서 1주일간

잠복근무하며 오누이 행세를 하는 기묘한 동거 생활에 돌입한다. 상처를 주고 떠난 이별의 원인이 제임스의 복잡한 집안 사정에서 비롯됐음을 알게 된 에밀리는 제임스를 용서하고, 강렬한 욕정과 진실한 사랑을 통해 이별의 고통을 치유하는 한편 완전한 합일체를 이룬다. 몸과 마음으로 인지하는 신체적 지식은 눈앞에 현존하는 대상이 자신에게 가장 적합한 이상형임을 감지하고, 마침내 결혼으로 인도하는 나침반 기능을 한다.

이처럼 에밀리가 추구하는 낭만적 사랑은 첫사랑의 황홀한 경험에서 비롯된 것이다. 이별의 고통과 인고의 시간을 안겨준 제임스는 7년 만에 나타나 단 1주일 동안 씻을 수 없는 상처를 충분히 보상하고도 남을 만큼, 육체적으로나 정신적으로 에밀리의 욕망을 충족시켜준 이상적인 남자로 다시 태어난다. 사랑의 감정과 성적 욕망의 충만감을 동시에 안겨준 제임스를 통해 에밀리는 오랫동안 꿈꾸었던 완전한 사랑의 이상을 완성하며 마침내 성숙한 여성으로 거듭난다.

## 자기 주도적인 여성의 성숙한 사랑

영국의 로빈슨 출판사가 출시한 스칼릿 시리즈의 주인공들은 직장 여성으로서 직업적 성취를 이루고 관능적 사랑을 주도적으로 이끌어가는 당찬 여성들을 다룬다. "대담하고 건방지며 도발적이고 위험을 두려워하지 않는 현대를 살아가는 여

자, 섹시하고 유머 감각을 지니고 있으며 모험을 즐기는 성격으로 가슴은 늘 열정으로 꽉 채워진 여자, 각자가 처한 환경에서 자신의 가슴을 따라 살아가는 여자"라는 슬로건은 자기 주도적인 여성을 지향한다.

대표적인 예로 제시카 마챤트의 『욕망을 넘어선 사랑』의 주인공 에이미는 결혼을 거부하고 자유롭게 연애만 즐기는, 자기 소신이 확실한 주체적인 여성이다. 열한 살 때부터 일찍 여읜 엄마 대신 아빠와 남동생 넷을 돌보며 성장한 탓에 모성이 체질화된 에이미는, 연극을 가르치는 초등학교 기간제 교사로서 직업적인 소명 의식도 강한 편이다. 그러나 에이미가 만난 남자들은 모두 그녀의 가치관을 무시한 채 폭력과 강압적인 섹스로 그녀를 길들이려 한다. 남성 우월주의에 사로잡힌 남자들에게 신물이 난 에이미는 우연히 교양미 넘치는 폴을 만나 진중하고 다정다감한 그의 인간미에 빠져든다. 철두철미한 독신주의를 표방했던 에이미는 용감하고 냉철하면서도 따뜻한 남자 폴과의 육체적 합일을 통해 성숙한 사랑에 눈뜨고, 흑인과 영국인의 혼혈아로 고달프게 살아왔던 폴의 아픈 상처를 모성으로 감싸주기 위해 청혼을 결심한다.

에이미의 낭만적 사랑은 폭력적인 남성들에 대한 환멸에서 출발한다. 때문에 자신이 만난 남자 중 유일하게 따뜻하고 다정다감한 남자 폴의 인간미에 단번에 매료된다. 에이미는 폴의 아픈 상처를 모성으로 치유하는 과정을 통해 어릴 적부

터 모성 이데올로기와 가부장적인 남자들의 폭력성에 희생됐던 자신의 상처 또한 치유하며 성숙한 사랑을 완성해간다. 스칼릿 시리즈의 슬로건처럼 에이미는 위험을 두려워하지 않는 현대적인 여성이며, 열정으로 꽉 채워진 자신의 가슴을 따라 살아가는 주체적인 여성의 전형이다.

지금까지 살펴본 것처럼 할리퀸을 비롯한 할리퀸류 로맨스는 순진무구한 하이틴에서부터 성적 욕망을 추구하며 독신 생활을 즐기는 신여성과 당찬 페미니스트에 이르기까지 다양한 여성을 포괄한다. 세계대전 이후 성도덕의 급격한 변화, 여성의 공적 참여 증가, 1960년대 여성운동의 부상 등으로 오랫동안 남성의 지배 아래 봉인돼왔던 여성의 성적 욕망이 풀리자, 할리퀸 로맨스는 '나의 몸과 마음은 나의 것'이라 외치며 성의 혁명을 구가하는 여성들의 다양한 목소리를 적극 담아냈다. 그럼에도 불구하고 할리퀸 로맨스는 낭만적 사랑의 판타지에 사로잡혀 있다. 운명적 남자와의 결혼을 이상화하며 사랑에 헌신하는 서사 공식을 반복하고 있는 것이다. 이런 점에서 할리퀸 로맨스는 남성의 전유물이었던 낭만적 사랑을 전유하여, 여성들에게 보복을 품은 사랑에 대한 미학적 판타지와 고달픈 현실을 위로해주는 교환적 보상을 안겨주는 여성 로맨스다.

할리퀸 로맨스는 1970년대 말에서 1980년대 초 즈음 한

국 사회에 소개됐다. 당시에는 친구들끼리 은밀하게 돌려보는 빨간책 정도로 인식됐다. 하이틴 로맨스 시리즈가 주를 이루기도 했지만, 정식 허가를 받지 않은 무인가 출판사에 의해 일본에서 번역·출판된 책을 베껴 내는 식의 조악한 출판과 불법 유통 구조도 작용했다. 그러나 할리퀸 로맨스가 한국 문화에 미친 영향력은 매우 크다. 이전까지 기사도 로맨스나 낭만적 사랑 등에 대한 관념이 부재한 상황에서, 할리퀸 로맨스는 낭만적 사랑과 로맨스를 전달한 통로이자 매개체였다. 오늘날 웹 로맨스 작가들 대부분이 할리퀸 로맨스의 열혈 독자 출신이라는 점을 고려하면, 할리퀸 로맨스가 미친 영향력은 상상을 초월할 정도다.

# 2

## 싱글녀 로맨스, 자기 계발 담론과 낭만적 사랑의 혼종

## '칙릿'이라는 이름의 싱글녀 로맨스

1990년대 말경 '칙릿'이라는 새로운 로맨스가 등장했다. 칙릿 chick-lit은 chick(어린아이)과 literature(문학)가 합쳐진 것으로 '어린아이 수준의 치기 어린 문학'이라는 뜻이다. 1996년에 출판된 『브리짓 존스의 일기』가 폭발적인 인기를 누리자, 영국 문단은 이를 'chick-lit'이라 칭하며 싸늘한 시선을 보냈다. 그러나 2년 후, 미국 HBO가 제작한 TV 드라마 「섹스 앤 더 시티」가 2004년까지 여섯 편의 시리즈를 방영할 정도로 크게 인기를 끌자 이와 유사한 작품들이 쏟아져 나왔다. 이에 따라 칙릿에 대한 정의 역시 '결혼하지 않은 사무직 여성의 직장 생활

과 연애를 결합한 문학'으로 바뀌었다.*

그렇다면 왜 영국 문단은 최고의 인기를 누린『브리짓 존스의 일기』를 '어린아이 수준'으로 무시했을까? 또한 '결혼하지 않은 사무직 여성의 직장 생활과 연애를 결합한 문학'으로 재정의한 이유는 무엇일까? 이런 궁금증을 해결하기 위해 먼저『브리짓 존스의 일기』의 출판 배경을 살펴볼 필요가 있다.

1976년 IMF 경제 위기에 처한 영국은 미국의 레이거노믹스, 즉 신자유주의 경제정책을 수용해 강력한 개혁정책(대처리즘)을 펼침으로써 어느 정도 경제 활성화를 이룩했다. 그러나 대대적인 구조 조정과 대량 실업이 이어지면서 대영제국의 자부심을 회복하지 못했다는 위기론이 지속됐다. 침체된 사회 분위기를 쇄신하기 위해 여러 가지 대책을 추진하던 중, BBC가 드라마「오만과 편견」(1995) 6부작을 방영하여 전무후무한 시청률을 기록했다. 영국의 자부심을 일깨웠다는 호평과 더불어 제인 오스틴과 그의 대표작인『오만과 편견』을 '국민 작가'와 '국민 소설'로 추켜세웠는데, 영리하게도 헬렌 필딩은 이런 분위기에 편승해『오만과 편견』을 재해석한『브리짓 존스의 일기』를 출간한 것이다.

젊은 독자들에게 엄청난 인기를 끌었음에도 불구하고『브리짓 존스의 일기』에 대한 기성세대의 시선은 싸늘했다. 바로

---

* 남희진,「영미 대중서사의 미학―『오만과 편견』과『브리짓 존스의 일기』를 중심으로」, 숙명여자대학교 박사학위논문, 2008, 116~117쪽.

한 해 전에 방영된 BBC 드라마 「오만과 편견」의 엘리자베스는 이성과 감정의 균형감을 갖춘 영국 여성을, 미스터 다시는 진중함과 배려심이 몸에 밴 영국 신사를 대표하는 인물이었다. 이에 비해, 천방지축 브리짓은 불안하고 미성숙한 어린아이로 비춰졌다. 브리짓의 일기 형식으로 풀어가는 소설의 문체나 서술 방식 역시 정제되지 못한 가벼운 저급 문학으로 평가됐다. 그러나 2001년 영화 「브리짓 존스의 일기」가 대히트를 치면서 반전이 일어났다. 가장 큰 요인은 BBC 드라마 「오만과 편견」에서 미스터 다시를 연기한 배우 콜린 퍼스가 마크 다시로 재등장하여, 드라마 속 미스터 다시의 말투와 몸짓을 그대로 재연함으로써 영국인들의 열렬한 호응을 받은 것이다.

하지만 칙릿을 '결혼하지 않은 사무직 여성의 직장 생활과 연애를 결합한 문학'으로 재정의해도 문제는 여전히 남아 있다. 1990년대는 신자유주의가 몰고 온 자기 계발 담론의 광풍에 휩싸인 동시에 2세대 페미니즘이 소강상태(훗날 학자들은 이 시기를 포스트페미니즘의 출발점으로 규정함)로 접어든, 대단히 복잡하고 다층적인 시대였다. 이런 시대에 등장한 싱글녀들의 라이프스타일과 낭만적 사랑에 대한 관념은 이전까지 유례를 찾아볼 수 없는 전혀 새로운 유형이었다. 역사상 최초로 대거 등장한 '결혼하지 않은 싱글녀'이자 가정여성에서 벗어나 '사무직 여성의 직장 생활'을 수행하는 신자유주의적 인간인 이들은 낭만적 사랑과 주체적인 개인 여성 사이에서 방

로맨스라는 환상

황하는 여성들이다.

이들의 정체성을 미처 파악하지 못했던 당시에는 이들을 SWAN(Strong Women Achiever, No spouse)이라 호명했다. 그러나 이는 백조처럼 멋지게 성공한 독신녀들의 높은 구매력을 부각할 뿐, 자신들을 노동 주체로 개조하고자 고군분투하는 사무직 여성의 애환을 포착하지 못한 것이다. 또한 로맨스의 가치를 가부장적 결혼에 대항하는 여성들의 보상 및 보복 심리로 파악한 1980년대 페미니즘의 관점으로는, 이들이 추구한 로맨스의 성격을 온전하게 설명하기도 어려웠다.

한 시대 혹은 한 사회를 표상하는 유행어는 그 이전의 언어로는 담아낼 수 없는 새로운 세상을 지시한다. 따라서 유행어는 기존의 정서나 사고방식에서 벗어나, 변화하는 세상에 대한 새로운 관점과 인식으로 유도하는 힘을 지닌다. 이런 점에서 1990년대 말부터 2000년대 초반에 새롭게 등장한 싱글녀들의 라이프스타일과 '칙릿'이라는 이름의 로맨스를 새롭게 조명해야 한다.

## 자기 계발 담론과 대중적 페미니즘

"마누라와 자식 빼고는 모두 바꿔야 살아남을 수 있다"라는 한국 모 재벌 기업 회장의 선언은 신자유주의 시대 사회경제

적 위기를 자기 계발 담론으로 극복하려는 집단 조급증이 압축되어 있다. 이런 현상은 이미 세계적인 추세였다. 1980년대 초반부터 문화정치를 앞세워 미국의 경제 활성화를 도모했던 레이건의 경제정책(레이거노믹스)과 영국의 경제 위기를 극복하기 위해 혁신과 변화를 밀어붙였던 대처 수상의 개혁정책(대처리즘)의 영향으로 자기 계발 담론이 전 세계적으로 확산된 것이다.

자기 계발 담론은 개인의 능력을 최대한 개선하여 경쟁력 있는 노동 주체, 즉 '기업가형 인간'으로 개조하는 프로젝트다. 지식과 기술력 등 외적인 역량뿐 아니라 신념과 가치관 등의 내면적인 역량을 장착한 이 새로운 노동 주체는, 창출 가치가 존재 비용을 능가하는 신자유주의적 인간형이다. 문제는, 기업가형 인간이 개인 차원의 노력으로는 쉽게 도달하기 어렵다는 데 있다.* 그럼에도 불구하고 스티븐 코비의 『성공하는 사람들의 7가지 습관』은 개인의 노력으로도 얼마든지 경쟁력 있는 노동 주체로 개조될 수 있다는 판타지를 안겨준 자기 계발서의 고전이다. 이는 성공 전략에 따라 목표와 계획을 설정한 다음, 스스로 자기 관리에 돌입하게 만드는 코칭형 자기 계발 프로그램이다. 자기 계발 담론의 출발은 주로 중산층 남성

* 데이비드 하비, 『신자유주의─간략한 역사』, 최병두 옮김, 한울아카데미, 2007, 59~86쪽; 서동진, 『자유의 의지 자기계발의 의지』, 돌베개, 2009, 263~284쪽.

을 겨냥했으나 가장 열정적인 소비 주체는 여성들이었다. 여성들 대다수가 마케팅, 보험 외판원, 상담, 패션, 문화산업 등 노동 행위의 보상이 자기 실적의 형태로 관리되는 직종이나 비정규직에 종사했기 때문이다.

다른 한편, 오프라 윈프리는 자기 계발 담론의 성공 신화를 일궈낸 여성의 아이콘이자 대중적 페미니즘을 확산시킨 대모로 등장했다. 가난하고 불행한 흑인 미혼모의 딸로 태어났음에도 영향력 있는 방송인이자 수년간 세계 유일의 흑인 억만장자로 등극한 오프라 윈프리의 성공담은, 그 자체로 살아 있는 자기 계발의 교과서로 불렸다. 또한 흑인 여성으로서 겪은 차별과 성폭력을 당한 아픈 과거를 서슴없이 공개하고, 「오프라 윈프리 쇼」(1986. 9. 8~2011. 5. 25)를 통해 오랫동안 감정노동에 시달려온 여성들의 아픔을 치유하며 각자도생의 자기 계발을 넘어 자립과 연대라는 새로운 자기 계발 모형을 제시했다. 이 새로운 모형이 당대 여성들에게 큰 호응을 얻은 이유는 '자유와 자립의 문화'와 '친밀과 배려의 문화'를 결합한 데 있다.*

이처럼 1990년대의 싱글녀들은 자기 계발 담론과 높은 수준의 교육, 페미니즘의 혜택이 다층적으로 교차하던 시대에 등장한 전혀 새로운 유형의 여성들이다. 이들은 1960년대부

---

\*   에바 일루즈, 『오프라 윈프리, 위대한 인생』, 강주헌 옮김, 스마트비즈니스, 2006, 247~256쪽.

터 시작된 여성교육과 여성운동을 토대로 여성들의 평등권을 주장했던 2세대 페미니즘의 후예들이다. 또한 엄마 세대가 일 궈낸 제도적 평등이나 페미니즘의 혜택을 누리며 자랐지만, 가사와 일을 병행하며 슈퍼우먼 콤플렉스에 시달렸던 엄마들과는 완전히 다른 유형의 여성들이다.

이들은 오프라 윈프리의 토크쇼에 열광하고, 그를 '가장 닮고 싶은 여성'으로 손꼽으며 인생의 멘토로 삼았고, "여성이 의지할 것은 오직 건강하고 자립적인 자아"라는 조언에 따라 자신의 행복을 최고의 가치로 여긴 신자유주의적 개인 여성들이다. 동시에 엄마 세대와 자신들을 차별화하기 위해 "나는 페미니스트는 아니지만"을 내세우며, 개인 여성으로서의 자유와 권리를 추구한 3세대 페미니스트이다. 더불어 '나는 쇼핑한다, 고로 자유롭다'라는 신념을 바탕으로, 자유와 권리를 외모 가꾸기로 표출하는 소비 주체로서의 여성들이다.

2008년 세계적인 금융 위기를 기점으로 자기 계발 담론의 판타지가 무너지면서 이른바 스완족도 급속하게 사라졌다. 이로써 자기 계발 담론이 실상은 실업과 불안정한 취업, 해고 위협의 공포로 내몰리게 만든 신자유주의 경제체제의 합리화이며, 이 구조적 폭력이 자유로운 삶을 향한 개인의 의지를 크게 왜곡시켰다는 사실을 비로소 깨닫게 됐다. 다른 한편으로 자기 계발 담론을 추동하며 화려하게 등장했다가 급속하게 사라진 싱글녀들의 라이프스타일과 로맨스는, 여성들을 구속하

는 억압 구조가 가부장적 결혼 제도뿐만 아니라 경제 질서에 기초한 젠더 무의식이라는 점을 일깨워줬다. 아울러 여성들에게 뿌리 깊게 각인되어 있는 낭만적 사랑의 신화에 대한 반성적 성찰의 계기를 제공했다.

## 낭만적 사랑과 자기 계발의 균열

이른바 '칙릿 로맨스'의 대표 주자는 〈브리짓 존스〉 시리즈와 「섹스 앤 더 시티」다. 그러나 두 작품군 사이에는 상당한 차이가 있다. 전자가 빅토리아 시대의 낭만적 유토피아에 자기 계발 담론을 접목시켰다면, 후자는 자유분방한 고소득층 여성들의 성적 판타지와 로맨스에 집중했다.

이런 차이는 두 나라의 사회 분위기와 밀접한 관련이 있다. 미국은 신자유주의 경제정책을 펼쳐 경기 침체에서 탈출하는 한편, 특유의 긍정 멘털리티와 자기 계발 담론을 결합하여 새로운 자수성가 신화로 발전시켰다. 반면 영국은 신자유주의 경제정책의 도입으로 경제는 안정화됐지만, 구조 조정과 대량 실업으로 위기론이 지속되자 대영제국의 전통을 되살리는 문화산업으로 선회했다.

## 낭만적 유토피아로 회귀한 싱글녀 로맨스

'칙릿 로맨스'의 첫 스타트를 끊은 『브리짓 존스의 일기』에서 가장 특기할 만한 점은, 일지 형식의 일인칭 고백 소설과 우정 공동체다. 일지 형식의 일인칭 고백 소설은 자기 계발서의 양식을 차용한 것이다. 새해 첫날 해야 할 일과 해서는 안 될 일을 목록으로 정리한 다음, 실행 여부를 주기적으로 체크하고 기록하는 1년 단위의 일지는 세 편의 소설에서 일관되게 유지된다. 또한 브리짓과 그 친구들로 구성된 우정 공동체는 신자유주의 시대에 힘겹게 살길을 모색하는 30대 젊은 영국인들의 사회 풍속도를 담아낸다. 이 두 가지 특징은 이후 싱글녀들의 성장서사를 그려내는 전형적인 서사 문법으로 정착될 만큼 크게 영향을 미쳤다.

직장인의 자기 관리 범주에는 업무 수행 능력 외에도 자기 절제와 외모 관리도 포함된다. 그러나 브리짓의 일지에서 체크 항목은 외모와 감정 관리에 편중돼 있고, 체중과 감정 조절의 실패에 따른 자책과 자기혐오로 채워져 있다. 『브리짓 존스의 애인』(1999)과 『브리짓 존스는 연하가 좋아』(2013)에서는 섹스 횟수, SNS 및 블로그 조회수 등 새로운 체크 항목이 삽입되지만, 외모와 감정 관리는 상수로 고정되어 있다. 일지 형식의 일인칭 고백 소설이라는 점을 감안하더라도 외모와 감정 관리에 대한 브리짓의 집착은 과도한 편이다. 번번이 실패하면서도 각종 상품에 유혹당하는 의지박약과 "독신으로

살다 쓸쓸하게 죽어 개에게 물어뜯긴 채 발견될 수 있다"라는 공포와 두려움을 토로하는 자조적인 위로로 가득 차 있다.

다른 한편, 브리짓과 그 친구들은 평생 '자궁처럼 감싸주는' 친밀성의 우정 공동체를 약속한다. 그러나 경제력과 사회적 성공을 확보하지 못한 흙수저 출신들이 성숙한 어른으로 성장하기는 어려운 환경이라, 브리짓과 마찬가지로 그 친구들 역시 어리석고 미성숙한 어린아이처럼 형상화된다. 스스로를 "자신의 경제적 능력에 의존하는 선구자"라 부르짖으며 영국 남자들의 '정서 장애 증후군'을 비판하는 샤론, 연애 관련 자기계발서를 탐독하며 연애와 섹스를 즐기는 연애 지상주의자 주드, 성 정체성으로 인해 괴물 취급을 받는 톰, 결혼하지 않은 직장 여성을 폄하하면서도 결혼 생활에 회의적인 전업주부 마그다와 그녀의 남편 제러미 등은 자조적인 위로와 불평으로 가득 찬 인물들이다. 이들의 우정 공동체는 각자도생과 무한 경쟁의 신자유주의 시대를 통과하는, 젊은 세대의 혼돈과 방황을 고스란히 반영한다.

〈브리짓 존스〉시리즈의 인기 비결은, 업무 능력과 여성적인 매력을 동시에 요구하는 신자유주의적 무한 경쟁체제에 대한 저항과 반발을 유쾌하고 발랄하게 표현하는 브리짓의 독특한 캐릭터에 있다. 출판기념회에서 품격 떨어지는 진행을 한다거나 현장 체험 TV 프로그램에서 민망한 포즈와 행동을 보여주는가 하면, 태국 여행에서는 환각제 소지로 투옥되는

등 직장인의 필수 요건인 TPO(시간, 장소, 상황)에 맞지 않는 실수와 과오를 반복하는 아마추어다. 특히 영화에서 브리짓을 연기한 배우(르네 젤위거)는 뚱뚱한 외모를 저주하면서도 자기 합리화에 능한 낙천적인 브리짓 캐릭터를 온몸으로 표현하여 크나큰 공감을 안겨줬다. 이런 점에서 브리짓은 『오만과 편견』의 주인공 엘리자베스의 후예라기보다 코믹 버전의 캔디 캐릭터에 해당한다.

이처럼 〈브리짓 존스〉 시리즈는 '경제적으로 자립한 첫번째 세대'인 브리짓을 통해, 올드미스에서 중년의 골드미스로 성장해가는 과정을 유쾌하게 그려낸다. 특히 『브리짓 존스는 연하가 좋아』에 이르면 오랫동안 탐독했던 연애 관련 자기 계발서를 모두 버리고, 심신 안정을 위한 자기 계발서로 대체하는 과정을 거쳐 성숙한 여성으로 성장한다. 이후 마크 다시와 사별한 브리짓은 '처참하게 박살 난 텅 빈 껍데기'로 남은 상처와 불안감을 딛고, 극작가이자 두 아이의 엄마로서 '아슬아슬한 풍선처럼' 살아가는 워킹맘/싱글맘의 애환을 진솔하게 토로하는 내공을 쌓아간다. 그런 와중에도 스무 살 연하의 젊고 상큼한 로커와 연애를 즐기고, 중년 여성의 섹슈얼리티와 외로움을 솔직하게 털어놓으며 브리짓 특유의 발랄한 매력을 발산한다.

그러나 엉뚱하고 발랄한 브리짓에 비해, 브리짓의 동네 친구이면서 애인이고 남편인 마크 다시는 더없이 이성적이고

진중한 영국 신사이자 성숙한 남자 어른으로 묘사된다. 귀족의 후예에다 부자이며 인권변호사인 그는 업무 능력뿐만 아니라 진중한 인간미를 갖췄고, 브리짓이 곤경에 처할 때마다 말없이 구해주는 믿음직한 국가 대표급 영국 신사다. 그의 신사다운 매력은 브리짓의 연애남들과 비교할 때 월등히 돋보인다. 첫번째 애인 대니얼은 젊은 시절 경박하고 무책임한 초절정의 바람둥이였으나, 노년에는 알코올중독자로 요양원에서 쓸쓸하게 늙어간다. 영화 「브리짓 존스의 베이비」(2016)에 등장하는 연애정보회사 CEO인 잭 역시 부자에 자상한 신사지만, 영국 신사의 정통성을 잇는 마크 다시의 경쟁자가 되지 못한다. 심지어 이혼남이라는 흠결조차 일본인 부인이 준 상처를 의연하게 극복해낸 영국 신사로 미화되고, 까칠하고 친밀성이 부족한 성격은 영국 신사의 전형으로 승화시킬 만큼 찬미 일색이다.

이처럼 마크 다시에 대한 과도한 숭배는, 빅토리아 시대의 낭만적 유토피아로 회귀하는 동시에 자기 계발 담론과 낭만적 사랑의 균열을 초래한다. 특히 브리짓의 홀로서기를 차단한 결말의 대반전에 다다르면, 모처럼 신자유주의의 부산물로 얻어낸 '여성의 개인화'를 부정하고 아버지의 딸이자 남편의 아내에 충실한 가부장적 성 역할로 환원된다. 살아 있는 동안 곤경과 위기에 처할 때마다 브리짓을 구했던 구원자 마크 다시는, 사후에도 여전히 브리짓을 후원하는 물질적 버팀목이

자 정신적 지주이며 수호신으로 부활한다. 국제인권변호사로 국가의 명예를 지키다 전사한 그는 국가유공자라는 훈장과 연금을 남겨 브리짓과 두 아이에게 자부심과 경제적 토대를 제공한다. 더욱이 올빼미로 환생하여 위기에 처할 때마다 깊은 밤 창가에 조용히 날아와 브리짓과 아이들을 향해 응원의 메시지를 보내며 가족을 수호한다.

영국 신사 판타지는 또 다른 영국 신사와 재혼하는 해피엔딩의 장면에서 정점을 이룬다. 브리짓과 재혼하는 월레이커 선생은 브리짓의 아들 빌리를 자기 자식처럼 아끼는 담임교사이며, 특수부대 출신 특전사로 활동한 국제 무대의 경험을 살려 영국 신사를 육성하고자 교육에 투신한 애국자다. 브리짓은 모든 면에서 마크 다시와 닮은 그를 흡족하게 바라보고, 그런 모습을 올빼미로 환생한 마크 다시가 오랫동안 지켜보다 안심하듯 크게 날갯짓하며 날아간다. 이처럼 혼신을 다해 잘 키워낸 딸을 영국 신사인 사위에게 넘겨주는 빅토리아 시대 결혼식이 연상되는 해피엔딩을 통해, 마크 다시의 보호와 축복 속에서 고달프게 버텨왔던 브리짓의 인생이 비로소 완결된다.

『오만과 편견』의 미스터 다시와 브리짓의 영원한 수호자 마크 다시, 그리고 월레이커로 이어지는 영국 신사에 대한 과도한 이상화와 판타지는, 빅토리아 시대라는 거울에 신자유주의 시대의 사회문화적 풍경을 조망함으로써 자아도취로 퇴행

한다. 제국주의적 가부장제가 절정에 이르렀던 빅토리아 시대의 영국 신사 판타지는, 신자유주의 시대에 잃어버린 영국의 정체성과 자부심을 잠시 회복시켜주는 환각제에 해당한다. 12년간 영국 사회를 분석한 문화인류학자 케이트 폭스는 자국민의 멘털리티를 '사교 불편증'으로 진단했다. 그에 따르면, 과거 지향적인 영국 대중문화의 문화정치는 국가 정체성과 대영제국의 자부심을 상실했다는 위기감을 전통적인 영국 신사의 판타지로 만회하려는 일시적인 보상 심리에 다름 아니다.*

이처럼 〈브리짓 존스〉 시리즈는 빅토리아 시대 로맨스의 플롯과 자기 계발 담론을 결합한 싱글녀 로맨스이자, 신자유주의 시대를 맞아 미처 준비할 틈도 없이 경쟁체제에 뛰어든 개인화된 여성의 성장소설이다. 이 성장 과정을 발랄하고 유쾌한 로맨틱 코미디란 장르로 포장하여 상업적 흥행을 이끌어냈지만, 화려한 포장을 벗겨내면 그 속에 감춰진 영국의 전통성과 자부심 회복이라는 보상 효과를 노린 영국 신사 판타지가 드러난다. "『오만과 편견』 다시 쓰기"라는 작가의 말대로, 〈브리짓 존스〉 시리즈는 잃어버린 영국의 정체성과 자부심을 되살리려는 문화정치가 만들어낸 신자유주의 시대 버전의 영국 신사 판타지다.

---

* 케이트 폭스, 『영국인 발견─문화인류학자 케이트 폭스의 영국·영국문화 읽기』, 권석하 옮김, 학고재, 2010, 588~595쪽.

## 성공한 싱글녀들의 낭만적 사랑에 대한 실험적 탐구

이에 비해 「섹스 앤 더 시티」는 사회적 성공과 경제력을 성취한 네 여성의 화려한 라이프스타일, 자유분방한 성과 낭만적 사랑에 대한 성찰을 담아낸 미국 버전의 '칙릿 로맨스'다. 방영 초기였던 1998년 당시에는 화려한 패션과 과도한 섹슈얼리티를 결합하여 소비 욕망과 성적 욕망을 자극하는 선정적 문화상품이라는 비판이 쏟아졌다. 그러나 북미와 유럽 전역, 한국과 일본을 비롯한 아시아 등 전 세계적으로 인기를 누리며 2004년까지 여섯 편의 시리즈가 방영되는 동안 비판은 점차 잦아들었다. 이후 대중문화의 핫한 트렌드이자 새로운 사회문화적 현상으로서 탐구 대상으로 떠올랐다.

「섹스 앤 더 시티」의 가장 큰 특징은 사회적 성공과 경제력을 성취한 네 명의 여성 공동체가 중심축이라는 점에 있다. 잘나가는 칼럼니스트 캐리(사라 제시카 파커 분)와 PR회사 이사인 서맨사(킴 캐트럴 분), 변호사 미란다(신시아 닉슨 분)와 아트 딜러 샬럿(크리스틴 데이비스 분)은 뉴욕 맨해튼에 거주하며 최상의 라이프스타일을 만끽하는 30대 여성들이다. 정기적으로 최고급 식당과 클럽에서 브런치와 술자리를 즐기고, 패션쇼와 전시회, 호텔 수영장 등을 누비며 문화생활을 향유한다.

이들은 오프라 윈프리 등과 같이 신자유주의적 성공 신화를 이룩한 최초의 30대 여성들이자 자기 주도적으로 삶을 살

아가는 부르주아 개인 여성이며, 가정여성이라는 가부장적 강박에서 벗어난 싱글녀들이다. 한마디로 스완이란 명칭에 걸맞게 백조처럼 우아한 라이프스타일을 구가할 수 있는 능력을 갖춘 최상급 싱글녀들이다. 그러니 브리짓의 자취방에 모여 조촐한 술 파티를 벌이며, 각자도생과 무한 경쟁의 강박증과 조급증을 토로하는 브리짓의 우정 공동체와는 질적으로 다른 종족이다.

「섹스 앤 더 시티」의 가장 핵심은, 낭만적 사랑을 전유한 여성들의 사랑과 모험의 서사라는 점에 있다. 궁정풍 사랑에서 유래한 낭만적 사랑은 결혼 제도 바깥에서 사랑과 연애를 자유롭게 수행한 남성들의 전유물이었고, 사랑을 사랑한 숭고한 남자와 사랑에 헌신하는 착하고 아름다운 여성이라는 젠더 규범을 고착화시켰다. 아울러 가부장적 결혼 제도에 기초한 낭만적 사랑은 가정여성을 집안의 천사로 위로하는 감정적 구원이자 보상물이었다.

그러나 「섹스 앤 더 시티」는 네 여성이 펼치는 사랑과 모험의 서사를 중심으로, 낭만적 사랑에 대한 실험적 탐구에 돌입한다. 드라마의 전개 방식은 화자이자 중심인물인 캐리가 『더 뉴욕 스타』에 '섹스와 도시Sex and the City'라는 칼럼을 연재한다는 큰 틀 아래, 매회 낭만적 사랑과 관련된 다양한 주제와 질문을 제시하고 그에 대해 관찰하고 탐색하는 르포 형식을 취한다. 즉, 사회적 성공과 막강한 경제력을 갖춘 여성들이

라면 결혼 제도 바깥에서 마음껏 성적 자유를 추구할 수 있는지, 그것이 가능하다면 낭만적 사랑과 젠더 규범의 함수관계는 어디에서 비롯되는지, 가부장적 억압으로부터 벗어난 여성들이 가정여성이 아닌 싱글녀로 살아간다면 낭만적 사랑은 어떻게 변화할지, 여성들이 전유한 낭만적 사랑은 어떤 양상이 될지, 퀴어적 우정과 사랑으로 이성애 중심적인 낭만적 사랑에 균열을 가할 수 있는지 등등 수많은 질문이 제기되고 답을 찾아가는 방식이다. 따라서 낭만적 사랑으로 회귀하는 〈브리짓 존스〉 시리즈에 비해 훨씬 개방적이고 급진적이다. 아울러 가부장적 낭만적 사랑에 길들여져 있던 여성들에게 '과연 사랑이란 무엇인가'라는 진지하고 엄중한 질문을 안겨줌으로써, 이른바 '섹스 앤 더 시티 열풍'을 일으켰다.

네 명의 여성이 재현하는 낭만적 사랑의 스펙트럼은 곧 현대 여성의 다채로운 가치관을 포괄한다. 양극단에는 평생 결혼하지 않고 자유롭게 성적 만족을 추구하며 살겠다는 성 해방론자 서맨사와 낭만적 사랑과 결혼에 사로잡혀서 섹슈얼리티에는 소극적인 보수주의자 샬럿이 위치하고, 그 중간에 미란다와 캐리가 자리한다. 이성적인 성향의 미란다는 낭만적 사랑과 가부장적 결혼 제도에 시니컬한 태도를 취하고 자유롭게 사랑을 즐기는 등 매사 자기주장이 강한 편이나, 때로는 현실의 장벽에 부딪혀 순응하는 다소 복잡한 캐릭터다. 자신을 '섹스 칼럼니스트'로 규정하는 캐리 역시 성적 욕망과 섹스

에 개방적이라는 점에서 서맨사와 유사하지만, 운명적인 남자의 구원을 바라는 낭만주의자다.

성적 욕망과 섹스에는 개방적이면서 운명적인 남자의 구원에 사로잡혀 있는 캐리의 모순은, 낭만적 사랑에 대한 여성들의 이중성을 함축한다. 여성들은 오랫동안 백마 탄 기사가 나타나 여리고 착한 주인공을 구원해주는 신데렐라류의 동화나 운명적인 남자와 첫눈에 사랑에 빠져 결혼에 이르는 낭만적 사랑의 신화에 길들여져왔다. 그러나 20세기 이후 여성들은 운명적 사랑이 남성들이 만들어낸 신화에 불과하다는 사실을 각성하게 됐다.

문제는, 이를 너무나 잘 알고 있는 캐리가 강한 남성성을 상징하는 '빅'을 향한 열정을 주체하지 못한다는 데 있다. 40대 이혼남인 빅(크리스 노스 분)은 증권가의 거부이자 세련된 도시남으로 성적 매력을 소유한 이상적인 남자다. 반면, 빅에 비해 덜 열정적이고 덜 섹시하지만 섬세하고 헌신적인 에이든(존 코빗 분)은 안정적이고 편안한 남자다. 캐리는 빅과 에이든 사이를 오가며 만났다 헤어지기를 반복하다가 결국 빅을 선택한다. 이 과정에서 캐리는 심장 수술 이후 강한 남성성을 상실한 빅을 선택하는 자기모순을 발견하고 당황한다. 성적 자유를 추구하는 진보적인 여성이라 생각했으나 실상 젠더 규범적인 낭만적 사랑에 사로잡혀 있고, 자기만족을 위한 외모 꾸미기라 여겼으나 신데렐라 콤플렉스의 상징인 마놀로

블라닉 구두에 탐닉하는 균열적인 자신을 자각한 것이다.

이처럼 아이러니하게도 성공한 싱글녀들은 균열적인 자기모순을 안고 있는 여성들이다. 사회적 성공과 성적 자유를 누리고 자신의 행복을 추구하며 당당하게 살아가는 이들은 이상적 지향점과 현실적 장벽 사이를 오가는 이중성에 직면한다. 사랑보다 성적 욕망을 추구하는 쾌락주의자 서맨사는 매력 자본의 핵심인 젊고 아름다운 육체에 집착하며 나이 들어가는 자신의 외모에 괴로워한다. 보수주의자 샬럿은 신체적(발기부전)으로나 정신적(마마보이)으로 결함이 있는 첫 남편 트레이(카일 맥라클란 분)와 이혼하고, 종교와 문화적 배경이 다른 유대인 해리(에반 핸들러 분)와의 재혼 및 불임 문제에 직면하며 완벽한 여성을 꿈꾸는 자신의 결벽증과 불안 심리를 자책한다. 미란다 역시 일과 결혼 생활 사이에서 변호사로서의 커리어를 중시하지만, 여리고 섬세한 남편의 외도 및 육아를 둘러싼 관습적인 성 역할과 결혼 제도에 부딪힌다.

「섹스 앤 더 시티」의 두번째 핵심은, 네 명의 여성이 펼치는 사랑과 모험의 서사가 자매애와 우정으로 결속된 여성 공동체를 중심축으로 전개된다는 점에 있다. 정기적으로 최고급 식당과 클럽에서 브런치와 술자리를 즐기는 모임은 소울 메이트로 맺어진 친밀성의 집단이다. 사랑에 대한 관념이나 연애 취향, 이상적인 남성상은 각기 다르지만, 자신들 앞에 펼쳐진 수많은 선택지에 대해 진솔한 대화를 나누며 각자가 원하

는 방향을 선택하도록 격려하면서 동반 성장을 도모한다.

주제는 쇼핑과 패션 정보에서부터 성과 데이트 경험, 결혼과 이혼에 이르기까지 다양하다. 쇼핑과 외모 가꾸기는 남자의 경제력에 의존하지 않고 맘껏 소비할 수 있는 구매력의 과시이자 소비 주체로서의 영향력을 상징한다. 뿐만 아니라 섹스 파트너 선택에서부터 커리어 우먼으로서의 자아정체성, 낙태와 모성애, 낭만적 사랑의 불합리성과 결혼 제도의 모순에 이르기까지 이들이 나누는 광범위한 토론 주제는 현대 여성들이 직면한 사회문제에 대한 비판적 담론으로 확대된다.

한편으로, 아스트리드 헨리Astrid Henry의 지적과 같이 자매애로 뭉친 우정 공동체는 남자들이 줄 수 없는 사랑과 보살핌을 주는 대안가족에 해당한다. 평생 연애만 즐기겠다는 서맨사가 병에 걸려 고통스러워할 때 캐리가 정성껏 간호하는가 하면, 혼자 아이를 낳기로 결정한 미란다를 적극 격려하고 응원한다. 또한 에이든과 헤어진 후 거처를 옮겨야 하는 캐리에게 샬럿이 티파니 결혼반지를 건네는 등 경제적으로도 든든한 지원군이 된다. 성적이고 로맨틱한 사랑보다 우정이 더 강력한 유대감을 형성하고 남성들이 줄 수 없는 방식으로 삶의 파트너가 되어준다는 점을 입증함으로써, 여성들을 동성애자로 만들지 않으면서도 이성애를 넘어서는 힘을 발휘한다는 것을 보여준다.*

신자유주의 시대에 등장한 싱글녀 로맨스가 지닌 가치는 여성들을 구속하는 억압 구조가 가부장적 결혼 제도에서 비롯된 것인가, 아니면 경제적 위계질서에 기초한 젠더 무의식에서 비롯된 것인가라는 물음에 대한 답을 찾는 실험이라는 점에 있다. 가부장적 결혼으로 회귀한 브리짓과 경제적 독립을 기반으로 결혼 제도 바깥에서 성적 자유를 구가한 부르주아 여성들의 대비를 통해, 낭만적 사랑의 판타지 역시 젠더 무의식의 반영물이라는 사실이 확연하게 드러났다. 또한 우정으로 연대한 퀴어적 공동체를 통해 이성애를 넘어선 낭만적 사랑의 가능성을 열어놓음으로써, 시대와 사회변화에 따라 로맨스의 양상도 변주한다는 사실을 인식시켜줬다.

---

* 킴 아카스·재닛 맥케이브 외, 『섹스 앤 더 시티 제대로 읽기』, 홍정은 옮김, 에디션더블유, 2008, 47~50쪽; Jane Gerhard, "Sex and the City; Carrie Bradshaw's Queer Postfeminism," *Feminist Media Studies* 5.1., 2005, p. 44(이명호, 『누가 안티고네를 두려워하는가』, 문학동네, 2014, 347쪽에서 재인용).

# 3

## 싱글녀들의 로코가
## 블랙 코미디인 이유

### 위기 속의 위기, 위기 속의 변화

사회 변화는 위기에서 비롯된다. 그 위기가 외부에서 가해진 충격이든 내부적인 파열이든, 그 이전까지 지속된 사회제도나 문화에 변화를 가한다. 일단 위기 상황에 직면하면 사회 구성원들은 생존 본능과 불안 심리에 사로잡혀 한시라도 빨리 탈출하기 위해 극약 처방을 선택하게 마련이다. 그러나 극약 처방은 위기 상황을 속전속결로 벗어나는 대증요법일 뿐, 선택과 배제의 원리에 따른 부작용을 파생한다. 이런 점에서 위기의 역기능이 사회를 혼란에 빠지게 만드는 것이라면, 순기능은 새로운 변화의 동력을 제공하는 데 있다. 속전속결의 위기

대처법은 짧은 기간 내에 사회 구성원의 결집력을 동원하여 위기를 돌파하는 위력을 지닌다. 그러나 동시에 그 수혜를 받지 못한 약자들에게는 기존 규율에 저항할 빌미를 제공하게 마련이다. 혁명은 위기 속에서 발생하는 크고 작은 변화가 새로운 질서로 전환되는 지점에서 이루어진다.

1997년에 일어난 한국 사회의 IMF 금융 위기는 경제적인 면에서는 극복됐지만 사회문화적인 충격은 현재까지 진행형이다. IMF의 제안에 따라 구조 조정이라는 극약 처방을 단행하고 부작용을 완화하기 위해 미국산 자기 계발 담론을 수입했다. 그 결과 정치와 사회, 문화 등 제반 국면을 상업화하고 인간의 모든 영역을 상품화하는 심각한 부작용이 초래됐다. 신자유주의적 경제 위기가 또 다른 위기, 즉 무한 경쟁에 지친 피로사회를 몰고 온 것이다.

아이러니하게도 이런 위기 속에서 2000년대 초반 여성들은 삶의 변화를 꿈꾸기 시작했다. 결혼과 육아에 전념하는 전통적인 여성상에서 벗어나 「섹스 앤 더 시티」의 주인공들처럼 고액 연봉과 사회적 성취를 욕망하기 시작한 것이다. 그러나 자기 계발 담론의 최대 소비자로 등장한 이들 대부분은 안정적인 연봉을 보장받는 정규직은 고사하고, 오직 자신의 활동이나 업적에 따라 즉각적인 평가와 보상을 받는 비정규직 종사자에 머물러 있었다.

그런데도 당시 언론과 미디어는 앞다투어 스완족처럼 살

로맨스라는 환상

고 싶은 여성들의 욕망을 자극하는 데 열을 올렸다. 아울러 2000년대 초반 새롭게 등장한, 안정적인 직장과 경제력을 바탕으로 자기 계발에 투자하고 독신 생활을 즐기는 30대 이상의 전문직 여성들을 '골드미스Gold Miss'라 호명하고, 그들의 가시적 업적을 전시하며 상업적 구매력을 자극했다. 골드미스란, 당시 서구에서 부상한 '스완'을 한국식으로 번안한 것이다. 스완족이 '고액 연봉과 사회적 성취를 이루어 백조처럼 우아하게 사는 성공한 독신녀'를 의미한다면, 골드미스는 신용카드 최상 등급인 '골드카드'를 발급받을 수 있는 구매력을 부각시켰다. 이전까지 이들을 바라보던 '나이 들어 시집도 못 가는 올드미스'라는 부정적 시선을 한 방에 날려버리는 보상 효과를 내포한다.

또한 미디어들은 「섹스 앤 더 시티」나 「프렌즈」 「오프라 윈프리 쇼」 등과 같이 서구의 트렌드를 선도하는 드라마와 문화상품을 연일 방영하고, 유리 천장을 뚫은 극소수 여성들의 성공 신화를 기사화했다. 한발 더 나아가 미국에서 불어온 서구의 싱글녀 트렌드를 로컬화하여 싱글녀들의 사생활을 관찰하는 프로그램을 편성하거나, 싱글녀들을 위한 자기 계발서 등을 쏟아내며 '싱글녀 신드롬'을 불러일으켰다. 그러나 당시 한국 사회는 전반적으로 변화를 꿈꾸는 싱글녀들의 욕망을 불편하게 여기는 분위기였다. 크고 작은 위기 때마다 여성들의 희생을 당연시해온 가부장적 도덕 레짐에서, 사회적 성취

를 꿈꾸는 개인화된 여성들을 국가의 고통 분담에 참여하지 않는 이기적인 존재라고 비난하는 목소리가 컸던 것이다. 당시 유행한 '된장녀'란 호명은, 이런 불편한 시선이 투사된 신조어였다.

2000년대의 싱글녀들은 그 이전까지 한국 사회에 존재하지 않았던 신인류다. 이들은 「섹스 앤 더 시티」와 〈브리짓 존스〉 시리즈와 같은 서구의 싱글녀들이 구가한 사회적 성공과 자유분방함을 동경하는 한편, 비정규직의 불안한 일자리에 연연하면서도 자기 계발 담론을 적극 소비하며 새로운 미래를 희망했던 여성들이다. 이들의 애환을 그린 로맨틱 코미디는 더 이상 남자와 여자가 티격태격 싸우다 결혼에 이르는, 이전의 달콤한 로코 문법을 따르지 않는다. 이런 맥락에서 전 사회가 급격한 위기에 빠져 들어갔던 2000년대 초반, 당시의 부조리한 현실을 통과하는 한국 싱글녀들의 고군분투 로코는 로맨틱 코미디가 아니라 블랙 코미디로 읽어야 한다.

## 골드미스를 꿈꾸지만 현실은 골병미스

20세기에서 21세기로 넘어가는 시기에 등장한 "여러분~ 부자 되세요"라는 광고 카피는 당시 사회 상황을 한마디로 압축한다. 1997년 IMF 금융 위기의 충격이 채 가시지 않은 2000년대

초반은 모든 국민이 수단과 방법을 가리지 않고 돈을 벌기 위해 자본시장에 뛰어들던 시대였다. 살아남기 위해, 남보다 많이 가진 부자가 되기 위해 재테크와 자기 계발에 몰두해야 하는 신자유주의 체제로 접어들었던 것이다.

신자유주의는 야누스의 얼굴로 다가왔다. 처음에는 어떤 조건에도 구애받지 않고 스스로 설정한 목표를 추구할 수 있도록 자유를 보장해준다는 선한 얼굴이었다. 그러나 자유롭게 행복을 누릴 수 있다는 달콤한 말에 현혹되는 순간, 시장경제에서 소비력을 갖춘 부유한 개인이 되어야 한다는 선제 조건을 내세우며 얼굴색을 바꿔버린다. 서둘러 자유와 행복을 거머쥐고자 미국에서 개발한 신자유주의를 수용했지만, 모든 것을 집어삼키는 블랙홀처럼 적자생존과 승자 독식의 법칙이 난무하는 생존경쟁의 정글로 빨려 들어가게 된 것이다.

아이러니하게도 2000년대 초반 여성들이 신자유주의적 자기 계발 담론에 매료됐던 이유 역시 '자유'였다. 자기 계발 담론은 '여성이라도 경제력만 갖추면 얼마든지 자유롭게 살 수 있다'라는 희망을 안겨줬다. 학교를 졸업한 후 조신하게 사회생활 몇 년 하다가 적당한 남자와 결혼해 가정주부로, 엄마로 살아가는 가부장적 생애 주기를 당연한 수순으로 여겼던 당시 젊은 여성들에게, 자기 계발 담론은 이로부터 벗어날 수 있는 방법을 제시해준 혁명적인 복음서와 다름없었다.

이 복음서의 시장성을 발견한 미디어들은 앞다퉈 20, 30대

직장 여성들을 미혼녀나 노처녀가 아닌 '싱글녀'로 호명하며 싱글녀 담론을 생산하기 시작했다. 당시 신생 케이블 방송(온스타일)은 「섹스 앤 더 시티」를 비롯해 「앨리 맥빌」 「프렌즈」 「오프라 윈프리 쇼」 등을 직수입하여 연일 방영함으로써, 타 방송사를 압도할 만큼 성공 가도를 달리며 인기를 누렸다. 자유를 꿈꾸던 젊은 여성들이 이 프로그램들을 수도 없이 반복적으로 시청하면서, 고액 연봉과 사회적 성공을 거머쥐고 거침없이 당당한 삶을 살아가는 미국의 싱글녀들을 동경하며 자기 계발 담론에 심취했던 것이다. 여성 잡지 역시 신속하게 이런 트렌드에 동참하여 각계에 숨어 있던 극소수 간부급 여성들의 성공 신화를 대서특필하는가 하면, 그들의 재테크 비법과 자기 계발 노하우 등을 전수하는 특집 기사를 실어 이른바 '골드미스 판타지'를 확산시켰다. 여성들은 이들을 롤 모델 삼아 초라한 '미혼녀'에서 벗어나 '아름다운 싱글녀로 성공할 수 있다'라는 희망과 욕망을 한껏 키워나갔다.

2000년대 초반에 등장한 싱글녀 담론은 미국과 영국에서 유행했던 자기 계발 담론의 여성 버전인 '스완'의 로컬화다. 싱글녀란 호명은 단순히 결혼하지 않은 여성이 아니라 '주체적으로 싱글을 선택하고 독립적인 삶의 방식을 누리며, 결혼을 거부하지는 않되 그에 얽매이지 않으며, 자신을 인생 설계의 중심에 두는 자기 주도적인 여성'을 일컫는다. 그러나 당시 여성들이 꿈꾸는 세상은 그들이 발을 딛고 서 있는 현실과는 한

로맨스라는 환상

참 거리가 멀었다. 당연히 「섹스 앤 더 시티」의 주인공들처럼 고액 연봉과 사회적 성공을 보장받기도 힘들뿐더러 자유분방한 성생활도 용납되지 않았다. 게다가 브리짓 존스가 곤경에 처할 때마다 아버지처럼 묵묵히 이끌어주는 마크 다시와 같은 신사도 존재하지 않는, 그야말로 '무소의 뿔처럼 혼자서' 헤쳐 나가야 하는 고달픈 현실이었다.

그 무렵 성공한 싱글녀로 손꼽혔던 여성들은 이런 현실을 가리켜 "골드미스라 화려하게 포장하지만, 실상은 골병이 들 대로 든 골병미스"라고 증언한다. 여성들의 일자리는 대부분 남성에 비해 훨씬 적은 연봉을 받는 비정규직 시간제이며, 직장은 성차별과 성희롱, 외모 차별 등이 난무하는 전쟁터이고, 일상은 시도 때도 없이 "시집이나 가라"는 폭언이 넘쳐나는 생지옥이나 다름없었다. 혹여 화려한 싱글 라이프를 구가하는 고소득의 전문직 여성이라 하더라도 승진과 커리어 축적을 위해 끊임없이 자기 계발에 몰두하다 보면, 어느새 서른 중반이 훌쩍 넘어 결혼 적령기를 놓치게 되는 경우가 허다했다. 사회적 통념에 따라 남성의 나이와 학벌을 고려하면 결혼 상대가 될 만한 이들은 이미 유부남이기 십상이니, 능력 있는 커리어 우먼일수록 미혼이 될 확률이 높아진다고 토로했다.[*]

이처럼 골드미스를 꿈꾸지만 현실은 '골병미스'인 2000년

[*]  윤단우·위선호, 『결혼파업, 30대 여자들이 결혼하지 않는 이유』, 모요사, 2010, 34~45쪽.

대 싱글녀 열풍은 소비 주체로 급부상한 20, 30대 여성들의 구매력에 주목한 상업주의적 산물이다. 그럼에도 위기 속에서 혁명을 꿈꾸었던 여성에게 자유로운 삶과 사회적 성공을 펼칠 수 있다는 희망, 그리고 자기 주도적인 삶에 대한 욕망을 자극한 시대적 정동情動이었다.

## 싱글녀들의 로코는 블랙 코미디

### 골병미스의 웃픈 눈물과 애환

영화 「올드미스 다이어리」(2006)의 인트로는 2000년대 초반 싱글녀들의 욕망과 심리를 압축적으로 표상한다. 경비행기를 타고 파란 하늘을 날며 행복하게 웃던 미자(예지원 분)는 갑작스럽게 비행기가 고장 나 밀림으로 추락한다. 힘겹게 빠져나온 미자를 향해 별안간 벼락이 내리치며 다음과 같은 내레이션이 이어진다.

이 세상에 생존할 확률이 거의 제로에 가까운 불가사의한 일이 있다. 비행기가 2만 피트 상공에서 지상으로 추락했을 때 살아남을 확률, 그리고 이것보다 더 희박한 확률은 추락한 비행기에서 살아남은 사람이 벼락을 맞고도 안 죽을 확률, 그런데 이보다 더 희박한 확률이 있다. 그것은, 그것은 애인도 없

는 30대 백수 노처녀가 이 그지 같은 삶에서 탈출할 확률. 확률 제로…… 아 다시 날고 싶다, 훨훨! 언제까지, 언제까지 내 인생은 이럴까.

경비행기를 타며 즐겁게 웃는 미자의 모습이 자유롭고 멋지게 살고 싶은 싱글녀들의 욕망과 동경을 함축한다면, 이내 비행기 고장으로 추락하자마자 벼락을 맞는 장면은 골병미스의 고달픈 현실을 은유한다. 확률 제로에 가까운 세 가지 불가사의 중 두 가지가 이뤄졌으니, '백수 노처녀가 거지 같은 삶에서 벗어날 수 있다'라는 가능성을 암시하며 꿈에서 깨어난다.

「올드미스 다이어리」는 『브리짓 존스의 일기』와 여러모로 유사하다. 미자는 브리짓 존스처럼 언제나 말썽을 일으키며 어리숙하고 천진한 서른두 살 노처녀*다. 아울러 직장인의 필수 요건인 TPO에 맞지 않는 실수를 반복하는 아마추어이고, 애인도 없이 나이 들어가는 자신을 한심해하며 외모에 대

---

\* 1980년대까지 여성이 대학에 진학하는 것을 시집 잘 가기 위한 스펙 정도로 여겨졌고, 1990년대에도 여전히 이런 관념이 통용됐다. 요즘처럼 어학연수나 개인의 역량을 키우기 위한 휴학 등의 개념이 없던 터라, 4학년 말이 되면 약혼을 하거나 혹은 졸업과 동시에 결혼하는 것을 마치 정해진 코스처럼 여겼다. 이에 따라 졸업을 앞둔 4학년 말을 기점으로 여성을 크리스마스 케이크에 빗대어 대학을 졸업한 25살이 넘어 결혼하지 못한 여성을 '시집도 못 간 노처녀'로 비하했다. 크리스마스에 케이크를 먹는 것이 유행처럼 번지던 당시 상황에서 24일에 불티나게 팔리는 케이크를 금메달, 25일부터 시간이 지날수록 은메달, 동메달, 똥메달로 값을 매기던 기준을 여성의 몸값에 적용한 것이다.

해 한탄한다. 또한 힘들 때마다 비슷한 처지의 친구들로부터 위안을 받는 설정이나 일기 형태의 서술 방식도 흡사하다. 심지어 미자를 성추행하는 바람둥이 박 피디(조연우 분)와 이를 못마땅하게 여기는 지 피디(지현우 분)가 비를 맞으며 진흙탕에서 싸우는 장면은, 영화 「브리짓 존스의 일기」에서 바람둥이 대니얼과 국가 대표급 영국 신사 마크 다시가 분수대에서 싸우는 신과 오버랩된다.

그러나 독하게 살려고 번번이 마음을 다져보지만 변변한 돈벌이도 못 하는 백수 노처녀 처지라 함께 사는 할머니들로부터 "여자 나이 서른둘이면 미쳐도 곱게 미쳐라"라는 모진 구박을 견뎌야 하고, 어렵게 합류한 영화 더빙 작업에서 상사와 동료들의 눈치를 보며 전전긍긍 살아가는 골병미스라는 점이 확연하게 다르다.

동명의 시트콤 드라마(KBS 2004. 11~2005. 11)와 마찬가지로, 영화 또한 온 가족이 서른이 넘도록 시집 못 간 백수 노처녀의 애인 만들기에 몰두하는 파란만장한 노처녀 탈출기가 콘셉트다. 그렇기에 어렵게 시작한 영화 더빙 작업은 싱글녀들이 처한 부조리한 현실을 보여주는 배경으로 활용될 뿐, 젊은 부하 여성들에게 성희롱과 성추행을 일삼는 박 피디와 싸가지 없는 지 피디 사이를 오가다 연하남 지 피디와의 연애에 성공하는 과정이 코믹하게 전경화된다. 따라서 '싸가지는 없어도 인간적인 기본 매너는 갖춘' 지 피디를 애인으로 만들기

위한 미자와 가족들의 집착이 과도하게 부각되어 있다. 자유로운 개인 여성으로 살고 싶은 욕망을 꿈꾸었던 2000년대 싱글녀들의 고민은 소거되고, 저승사자도 무서워한다는 세 명의 할머니와 동네를 가득 메운 여성 독거노인들을 통해 여성들의 싱글 라이프를 비정상성으로 극대화한다.

「올드미스 다이어리」는 두 청춘 남녀가 티격태격 다투는 과정을 거쳐 연애로 귀결된다는 점에서 로맨틱 코미디에 해당하지만, 그 웃음은 결코 발랄하거나 경쾌하지 않다. 오히려 과도하게 코믹한 미자의 모자라고 푼수기 넘치는 행동은 부조리한 삶을 견디는 자가 풍기는 음울하고 냉소적인 웃음을 동반한다. 확성기를 들고 지 피디를 향해 "내가 그렇게 만만해? 내가 그렇게 우스워? 근데 왜 다들 나한테 함부로 해? 왜 예의를 안 지켜?"라고 울부짖는 미자의 절규는 더 이상 로코가 아니라 골병미스의 블랙 코미디인 것이다.

2000년대 한국 영화는 골병미스의 블랙 코미디로 넘쳐났다. 가장 대표적으로 「미쓰 홍당무」(2008)는 자기 계발에 나름 영혼을 갈아 넣으며 치열하게 노력하지만, 재능이나 능력이 아니라 오로지 외모로만 평가받는 싱글녀의 절규와 울부짖음을 코믹터치로 묘사했다. 무한 경쟁의 능력 사회로 전환됐음에도 불구하고 여성의 능력은 오직 외모로 평가받는 부조리한 사회에서, 외모 콤플렉스에 시달리다 대인 기피증과 안면 홍조증에 걸린 미숙(공효진 분)의 외침은 외모 지상주의

가 만연한 사회를 비판적으로 풍자하고 있다.

미숙은 '사랑받고 싶다'라는 일념에 몰두한 나머지, 과대
망상증과 자기 비하에 사로잡혀 있으면서도 정작 자신이 뭘
원하는지 모를 정도로 정신 분열 상태에 이른다. 점점 더 자신
이 원하는 것이 무엇인지, 어쩌다 이 지경에 이르게 됐는지 스
스로 명확한 언어로 말하거나 판단할 수조차 없게 된 미숙의
극도로 불안한 신경증은 부조리한 현실에 피폐해진 싱글녀들
의 내면을 기괴스러울 정도로 극대화한다.

블랙 코미디의 맹점은, 그들의 절규와 울부짖음을 온전하
게 이해하지 못할 경우 유쾌하고 유머러스한 코미디 정도로
가볍게 소비된다는 데 있다. 이런 까닭에 당시 대부분의 영화
평론은 2000년대 싱글녀들이 처했던 잔혹하고 부조리한 현실
에 대한 풍자의 의미를 인식하지 못한 채, 골병이 들 대로 든
싱글녀의 광기와 같은 절규를 '징글징글한 코미디'로 규정하
는 우를 범했다.

이에 반해 「S 다이어리」(2004)는 아예 싱글녀 담론을 이
해하지 못한 시대착오적인 영화라는 점에서 문제적이다. 영화
는 세 남자와의 연애담을 그린 전반부와 그들에게 복수하는
후반부의 대비를 통해 여성 성장서사를 지향한다. 전반부에서
진희(김선아 분)는 순수한 성당 오빠, 터프 가이 복학생 선배,
자유분방한 연하남을 만나는 동안 몸과 마음을 다 바쳐 사랑
에 헌신했지만 이유도 모른 채 버림받는다. 후반부에 들어 진

희는 옛 일기장을 들춰보며 과거 그들이 자신을 정말로 사랑했는지 확인하기로 결심하고 세 남자를 차례로 찾아간다. 그러나 자신의 순정이 농락당했음을 파악하고 세 남자에게 자신이 바친 사랑의 가치를 돈으로 환산하여 청구서를 보내는 한편, 그들의 취약점을 공략하여 통쾌하게 복수극을 펼친다는 내용이다.

전반부에서 진희는 1970년대에 인기를 누린 『별들의 고향』(최인호, 1973)의 '경아'나 『겨울여자』(조해일, 1976)의 '이화'의 계보를 잇는, 사랑에 헌신하는 순정파 여성이다. 그러나 복수극이 끝나고 나서도 여전히 사랑의 순수성을 믿으며, 남자들의 사과를 받아낸 후에는 자신의 일기장과 입금 통장을 돌려주고 용서한다. 게다가 『아무것도 아니면서 모든 것인 추억』이라는 의미심장한 제목의 번역서를 출간하고, 싱글녀로서 독립선언을 선포하며 정신 승리에 도취된다.

문제는, 영화 전반에 걸쳐 남성 중심적인 시선이 압도한다는 데 있다. 자유롭고 당당하게 살고 싶은 싱글녀의 희망과 욕망은 외면한 채, 남자들을 진희를 사랑한 주체이자 독립적인 여성으로 성장시킨 조력자로 미화하는 것이다. 심지어 진희가 남자들에게 벌인 복수극조차 네번째 남친의 충고와 게이 친구들의 도움을 받아 실행할 만큼, 명문대 영문과를 졸업하고 출판사에 취직한 고학력 싱글녀를 자율적인 개인 여성으로 인정하지 않을뿐더러 최소한의 실존적 고민마저 철저히

외면하고 있다. '아무것도 아니면서 모든 것인 추억'이라는 책의 제목은, 네 명의 남자를 만나는 과정에서 바쳐진 여성의 감정과 노동력을 그저 추억으로 포장하며 스스로 정신 승리에 취하도록 유도하는 시대적 한계를 시사한다.

## 자유와 독립을 꿈꾸는 싱글녀들의 고군분투

「싱글즈」(2003)는 일본 드라마 「29세의 크리스마스」(후지TV 1994)를 각색한 영화다. 2000년대 초반 싱글녀들의 좌충우돌 독립생활, 일과 결혼 그리고 우정에 대한 진지한 고민을 사실적으로 담아낸 거의 유일한 영화라는 가치를 지닌다. 결혼 제도에 구애받지 않고 자유로운 독립생활을 꿈꾸는 솔직하고 대담한 싱글녀와 소극적이고 현실적인 또 다른 싱글녀의 대비를 통해 당시 젊은 여성들의 고달픈 속내를 밀도 있게 포착했다. 또한 싱글녀 못지않은 싱글남의 팍팍한 삶을 포괄한 점에서 독보적이다.

　어릴 적부터 친구인 소탈한 정준(이범수 분)과 그의 작은 빌라에 함께 사는 동미(엄정화 분), 근처에 살면서 거의 같이 살고 있는 거나 다름없이 드나드는 나난(장진영 분)이 함께하는 스물아홉 동갑내기의 우정 공동체는 「프렌즈」와 유사하다. 그러나 착하지만 무능력한 정준과 회사를 박차고 나온 백수 동미가 공과금을 내기도 벅찰 정도로 누추하게 사는 빌라는 「프렌즈」의 주인공들이 거주하는 아파트에 비하면 작고 초라

하기 그지없다.

영화는 크게 동미와 나난의 성차별적이고 성희롱이 난무하는 직장 문화에 대한 대응 방식과 뒤늦게 찾아온 연애와 결혼을 둘러싼 고민 부분으로 나뉜다. 성차별과 성희롱이 일상화된 직장 문화는 신자유주의적 시장 논리에 따라 성과급제가 작동하는 경쟁 사회로 돌입했음에도, 여성의 능력을 온전하게 인정하지 않거나 업적을 가로채는 성차별적인 2000년대 한국 사회를 고스란히 반영한다. 싱글녀들은 이런 부조리한 현실을 거부하고 당당하게 개인화된 여성으로 살아갈 자유가 보장되는 사회를 꿈꾸었지만, 이들의 꿈과 희망은 실현 가능성조차 가늠하기 어려운 상황이다.

화통하고 야무진 동미는 자신이 10개월 동안 야심 차게 준비한 프로젝트의 최종 프레젠테이션을 마 실장(장석현 분)에게 고스란히 뺏기고 "파티 준비나 하라"는 명령을 받는다. 부당한 명령에 강력하게 항의하는 동미를 향해 마 실장은 "여자 어시스턴트에게 프로젝트를 맡긴 전례가 없다"라는 이유를 들어 묵살하고 얼렁뚱땅 성희롱으로 농락하려 한다. 매사에 당찬 동미가 할 수 있는 유일한 대응책은 마 실장을 성추행범으로 몰아세워 통쾌하게 복수하는 것이다. 그러나 통쾌함은 찰나의 정신 승리일 뿐, 남겨진 것은 무일푼의 백수로 살아가야 하는 가난하고 고달픈 현실이다.

뛰어난 업무 능력을 갖춘 데다 성적 자유를 즐기며 매사

에 자신만만한 동미는 「섹스 앤 더 시티」의 주인공들과 별반 다르지 않다. 그러나 미국의 스완족이 누린 고액 연봉과 사회적 성공은 꿈에서조차 불가능한 일이다. 호기롭게 회사를 떠난 동미는 궁핍한 나날을 보내던 중 뜻하지 않은 임신으로 꼬일 대로 꼬여버린다. 더욱이 아버지로부터 결혼 자금 대신 어렵게 받아낸 돈으로 경력을 살려 조그마한 사업체를 차리려 하지만, 뒤늦게 임신 사실을 알고 들이닥친 아버지가 경위를 들어보지도 않고 노발대발하며 고사 상을 엎어버리는 바람에 백수가 되고 만다. 성차별적인 직장 문화와 여성에게 엄격한 도덕관념, 가족애라는 이름으로 가해지는 폭력성은 개인화된 싱글녀의 욕망과 꿈을 용납하지 않았던 가부장적 도덕 레짐을 상징한다.

한편, 패션회사의 디자이너인 나난 역시 위로는 천 과장(조희봉 분)에게 치이고, 아래로는 내정되어 있던 뉴욕 출장 기회를 후배에게 빼앗기며 외식사업부로 좌천된다. 동미처럼 시원하게 항의하거나 사표를 쓰고 싶었지만, 현실적이고 소극적인 나난은 패밀리레스토랑의 매니저로 충실하게 서빙 업무에 임하며 분을 삭인다. 동미와 달리 현실과 타협한 나난은 속으로 골병이 들 대로 든 골병미스로 살아간다. 오랜 연인으로부터 실연당하고 직장에서 좌천당해 좌절감에 빠져 있는 나난에게 다가온 수헌(김주혁 분)은 비현실적일 만큼 다정다감하고 헌신적인 남자다. 수헌은 레스토랑의 매상을 올려주고 성

추행한 천 과장을 혼내주는가 하면, 피곤에 지친 나난을 매일 차로 퇴근시켜주며 세심하게 집의 고장 난 배수관도 고쳐준다. 추락한 여성의 자존심을 살려주고 존재 가치를 인정해주는, 로맨스의 전형적인 남자 주인공의 화신이다.

잘나가는 증권사 애널리스트로 당시 최상급 신랑감인 수헌이 건넨 "학비를 지원해줄 테니 함께 뉴욕에 가서 디자인 공부하라"는 제안은 골병미스의 삶을 한 방에 끝낼 수 있는 달콤한 유혹이다. 그러나 현실적이고 소심한 나난은 다시 오지 않을 좋은 기회임을 알고 오래 고민하지만, "디자이너로 성공할 자신이 없다"라는 이유를 대며 거절한다. '멋지게 싱글 라이프를 구가하며 살겠다'는 꿈은 멀어지고 몸과 마음이 지쳐 있는 나난에게 결혼은 마음먹기에 따라 편안한 안식처를 제공할 수도, 감당하기에 버거운 또 다른 굴레가 될 수도 있다. 오랜 고민 끝에 나난은 결혼하여 주부로, 엄마로 살다 보면 결코 '인생 설계의 중심에 자신을 두는' 자기 주도적인 삶을 살 수 없다는 사실을 익히 알기에 거절한 것이다.

이즈음 자유분방한 동미 역시 어린 여자 친구에게 차인 정준을 위로하다 술김에 실수로 잠자리를 갖고 임신하게 된다. 그러나 동미는 "정준과 결혼하라"는 나난의 충고를 거부하고 싱글맘의 길을 선택한다. 단지 "아이의 아빠라는 이유로 친구인 정준과 결혼하지 않겠다"라는 당찬 선언은 오히려 표면적인 겉치레에 불과하다. 소탈하고 착하지만 가난한 정준과

결혼하면, 대범하고 당찬 자신이 억척스럽게 가정을 꾸리는 그악한 아줌마로 살게 될 것을 예견했던 것이다. 「섹스 앤 더 시티」의 주인공들처럼 살고 싶은 동미에게 결혼은 감당하기 버거운 구속이 될 것임은 너무나 자명하다.

　나난과 동미는 자유와 행복을 추구하며 자기 주도적인 삶을 살고자 했던, 2000년대 초반 새롭게 등장한 한국형 싱글녀들이다. 비록 꿈과 다르게 초라한 골병미스로 남게 됐지만, 그렇다고 가족이란 이름으로 자신들을 구속하는 결혼 제도의 각본을 수용할 수도 없는 처지다. "결혼하지 말고 서로 엄마와 아빠가 되어 아이를 같이 키우자"라는 나난과 동미의 약속은 굳건한 신념에서 나온 선택이라기보다, 두렵고 불안하지만 진퇴양난의 외통길에서 싱글녀들이 택할 수 있는 유일한 방책이다.

　나난과 동미는 한국 사회에 그 이전까지 존재하지 않았던 새로운 신인류다. 일등 신랑감의 달콤한 제안도 저버리고, '미혼모'라는 사회적 비난을 감수하면서도 위기 속에서 힘겹게 변화를 꿈꾸는 싱글녀들인 것이다. 이런 점에서 기부장적 도덕체제의 일상을 견뎌내며 자신의 꿈과 욕망을 위해 고군분투했던 당시 싱글녀들의 로코는 블랙 코미디로 읽어야 비로소 온전하게 이해할 수 있다.

# 4

## 운명적 사랑의 서사는
## 왜 이율배반적인가

### 운명적 사랑과 로맨스의 균열

2000년대는 여러모로 지각변동의 시대다. 로맨스를 중심축으로 보면, 1998년부터 2004년까지 6년간 방영된 「섹스 앤 더 시티」의 세계적인 열풍으로 낭만적 사랑에 대한 관점이 획기적으로 바뀌었다. 자기 계발 담론과 싱글녀 로맨스에 열광한 여성들은 이제 더 이상 운명적 사랑의 신화를 믿지 않으려 한다. 운명적 사랑은 많고 많은 사람 중에서 자신의 존재 가치를 인정해주고 평생 일체감을 공유할 수 있는 단 한 사람이 세상 어딘가에 존재한다는 신념에서 출발한다. 그러나 사랑보다 자신의 삶이 더 소중하고 가치 있는 싱글녀들에게 운명적 사랑은

애인과 아내, 엄마로서의 헌신을 강요하는 가부장적 젠더 규범의 일환이다.

백번 양보하여 여전히 운명적 사랑을 믿는 여성들이 존재한다고 가정해보자. 그러나 아이러니하게도 그들 역시 사랑 불변의 법칙에 기반을 둔 운명적 사랑은 아픔과 이별을 거쳐야만 비로소 실현 가능한 모험이라는 사실을 깨닫기 시작했다. 세상 어딘가에 존재하는 운명적인 단 한 사람을 만나기 위해서는, 그전에 많은 사람을 만남으로써 누가 과연 진정한 운명의 짝인지 가늠하는 시행착오를 거쳐야 자신의 삶과 운명을 맡길지 여부를 판단할 수 있는 것이다.

이런 변화는 비단 싱글녀들의 등장만으로 설명할 수 없다. 이런저런 이유로 각자 존재하고 홀로 소멸해가는 각자도생의 고달픈 삶에 지친 현대사회에서 운명적 사랑에 대한 신념은 오래전에 박제화됐기 때문이다. 운명적 사랑은 이제 냉정한 현실 세계와 대비되는, 친근하고 애정 넘치는 대중매체의 허구적 서사로서 존재할 뿐이다.

그럼에도 의미가 부재한 텅 빈 기호와도 같은 운명적 사랑의 신화가 거듭 재생산되고 있는 근저에는 친밀한 관계에 대한 집착이 자리하고 있다. '친밀성'은 차갑고 계산적인 근대 자본주의 사회에 적응하기 위해 창안된 정서로, 초기에는 집단주의 정서로 출발했지만 점차 핵가족 중심의 가족주의로 변모됐다. 그러나 빠르게 개인화 사회로 접어든 오늘날, 가족

주의적 친밀성도 유통기한이 한참 지난 약물처럼 더 이상 유효하지 않게 됐다. 이제 운명적 사랑이 실현 불가능해진 시대로 진입한 것이다.

현실이 이러한데도 사랑의 환상에 사로잡혀 있는 로맨티시스트들은 운명적 사랑에 대한 신념을 고수하며 세상 어딘가에 존재하는 유일한 사람을 찾을 수 있다는 꿈에 사로잡혀 있다. 운명적 사랑은 육체적·정신적으로 매력을 느낀 남자와 여자가 서로 자유롭게 연애하다가 마침내 결혼에 이르러 평생토록 천생연분을 유지한다는 낭만적 사랑이 극대화된 픽션이다.

로맨티시스트들은 결혼과 개인의 사랑에 영향을 주는 친밀성의 구조 변동이 이미 시작되었음에도 불구하고, 자신이 누리는 기득권 유지에 골몰한 나머지 시대 변화에 둔감한 편이다. 또한 자신이 의존하는 여성들의 변화를 외면한 채, 운명적 사랑에 대한 신념을 보편적 가치로 정당화하는 자기모순을 범한다. 누가 보더라도 실상과 정당화 사이에 심각한 괴리가 감지되지만, 도리어 그 괴리에 주목하는 여성들을 보편적 가치를 거부하는 악녀로 규정짓는 것이다. 여성을 배제한 채 남성적 시선으로 미화된 운명적 사랑의 서사가 이율배반적인 이유다.

## 운명적 사랑의 종언과 사랑의 유동성

비장한 음악이 울리는 가운데 한 남자가 장미 꽃다발을 들고 다른 남자와 행복하게 웃으며 걸어가는 여자를 멀리서 지켜보며 눈물을 흘린다. 그 여자가 "내가 니 거야? 난 누구한테도 갈 수 있어"라고 야멸차게 쏘아붙이며 떠나가던 이별 장면을 회상한다. 비통에 젖은 남자는 "내가 잘못했어, 돌아와줘"라는 문자메시지를 보내지만, 이를 확인한 여자는 단호한 목소리로 "사랑은 움직이는 거야"라는 독백을 남길 뿐이다. 바로 이어 "움직이는 인터넷"이라는 광고 멘트가 뒤따른다.

이는 2000년 새해 벽두에 울려 퍼진 "사랑은 움직이는 거야"라는 한 통신사의 CF 시놉시스다. 20년이 지난 지금까지 사랑에 관한 명대사로 손꼽힐 만큼, 움직이는 사랑mobile love과 움직이는 인터넷mobile internet의 특성을 접목하여 사랑의 유동성을 절묘하게 부각시켰다.

이 광고는 헤어진 연인들의 애증과 삼각관계를 한 편의 드라마처럼 시리즈로 편성해 강렬한 인상을 남겼다. 언제 어디서든 누구와도 자유자재로 연결될 수 있는 인터넷의 확장성과 개방성의 이미지를, 자신의 감정에 따라 능동적이고 주체적으로 갈아탈 수 있는 사랑의 유동성에 밀착시켰던 것이다.

당시 이 광고가 크게 히트 치자 "한 편의 광고가 사랑의 풍속도를 바꿔놓았다"라는 상찬이 쏟아졌다. 그러나 광고의 수사학은 당대 소비자들의 감정 구조를 예리하게 포착하여 상품의 이미지와 슬로건에 접목시킴으로써 감각적이고 강렬한 카피로 완결된다. 이런 점에서 이 카피는 사랑의 유동성이나 운명적 사랑의 종언을 알리는 최초의 선언이 아니라 최종적인 공표에 해당한다.

사랑에 관한 이러한 인식 변화는 이미 20세기 중반 이후 전 세계적인 추세였다. 특히 1990년대 들어 적자생존과 승자독식의 법칙이 난무하는 신자유주의 체제로 접어들면서, 사람들은 더 이상 가족을 위해 희생하기보다 자신의 욕망과 생애 기획을 우선시하기 시작했다. 각자도생의 개인화가 단기간에 확산됨에 따라 친밀성에 대한 구조 변동 역시 속도감 있게 진행됐다. 무엇보다 성 역할 관념에 대한 근본적인 도전과 함께 경제력을 확보한 여성들이 남성의 부양에 의존하지 않으면서, 핵가족제도를 이상화하는 가족주의적 친밀성도 급격하게 와해됐다.

앤서니 기든스가 지적한 대로 18세기 근대 개인주의의 발달과 더불어 형성된 친밀성은, 19세기 들어 자본주의 체제를 유지하기 위해 핵가족제도를 이상화하는 방식으로 정착됐다. 남성은 공적 영역에서 임노동을 담당하고 여성에게 가정 부양을 배당하는 성별 분업에 근거한 핵가족제도는, 남성에 대

한 여성의 종속화라는 성별 지위를 정당화한 것이다. 그러나 개인화된 사회 변화에 따라 친밀성은 일인칭 단수의 개인주의적 정서로 빠르게 전환됐고, 이제 각 개인들은 가족이나 사회집단의 구속으로부터 벗어나 순수한 관계에만 초점을 두는 친밀성, 즉 합류적 사랑을 추구하기 시작했다. '합류적 사랑'이란 서로 다른 정체성을 인정하며, 특별하거나 운명적인 '사람'의 발견에서 출발하는 것이 아니라 특별한 '관계'에 초점을 두는 것을 뜻한다.*

이처럼 사랑 불변의 법칙이 무화됐음에도, 로맨티시스트들은 '특별한 관계'에 초점을 두는 합류적 사랑조차 '특별한 사람'과의 운명적 사랑으로 받아들인다. "내가 니 거야?"를 외치는 여자를 향해 "내가 잘못했어, 돌아와줘"라며 매달리는 광고 영상 속 남자는 "난 누구한테도 갈 수 있어"라는 사랑의 유동성을 온전하게 이해하지 못한다.

치명적인 문제는, '특별한 관계'와 '특별한 사람' 간에 어긋나는 감정의 불일치가 발생할 경우 그 모든 책임을 여성에게 전가한다는 데 있다. 따뜻한 친밀성의 정서를 버리고 이기적이고 차가운 개인주의를 추종하는 여성들로 인해 사랑이 메마르고 세상이 거칠어졌다는 논지다. 아이러니하게도 자기모순이 강할수록 사랑의 유동성은 더욱 확고해진다.

* 앤서니 기든스, 『현대사회의 성·사랑·에로티시즘』, 배은경·황정미 옮김, 새물결, 2001, 104~112쪽.

로맨스라는 환상

# 운명적 사랑에 대한
# 이율배반적 집착과 여성의 악녀화

## 운명적 사랑을 대하는 남자와 여자의 이율배반적 거리

「봄날은 간다」(2001)는 사랑의 시작과 이별의 과정을 봄날의 풍경화로 담아낸 서정적인 영화다. "라면 먹고 갈래요?"(정확한 대사는 "라면 먹을래요?"), "어떻게 사랑이 변하니?"라는 명대사로 "사랑은 움직이는 거야"라는 CF와 더불어 사랑의 풍속도를 바꿔놓은 영화로 손꼽힌다.

자연의 소리를 채집하여 들려주는 프로그램을 준비 중인 라디오 피디 은수(이영애 분)는 사운드 엔지니어 상우(유지태 분)와 만나고, 몇 차례 아름다운 풍광을 찾아 녹음 여행을 떠나면서 자연스럽게 사랑에 빠져든다. 찬란하게 피었다 무심히 지는 봄날의 벚꽃처럼 강렬하게 다가왔던 사랑은 이내 흩날리는 꽃잎처럼 쉽게 사그라지고, 아직 떠나보낼 준비가 안 된 상우는 혼란스럽기 그지없다. 더욱이 잊을 만하면 찾아와 마음을 흔들어놓는 은수의 행동에 배신감마저 든다.

이처럼 영화 전체는 상우의 시점으로 초점화되어 있다. 때문에 상우에게 먼저 손을 내밀었던 은수가 왜 갑작스럽게 사랑을 끝내려는지, 변심한 이유가 무엇인지 전혀 알지 못하는 상우의 안타까운 심정만 클로즈업된다. 우연히 발견한 은수의 결혼사진을 통해 이혼의 상처가 컸으리라 짐작할 뿐이

다. 그러나 세밀하게 두 주인공의 감정선을 따라가면, "라면 먹을래요?"라며 연애를 시작하는 은수 중심의 전반부와 마음이 변한 은수를 향해 "어떻게 사랑이 변하니?"라며 안타깝게 외치는 상우 중심의 후반부로 나뉜다.

먼저, 전반부 곳곳에 흩어져 있는 은수의 심리 상태를 추론해보자. 은수는 '라면 먹자'고 들인 상우에게 '자고 가라'고 제안할 정도로 상우를 무척 좋아했다. 또한 어느 산골에 있는 무명 부부의 소박한 봉분을 보며 "우리도 죽으면 저렇게 같이 묻힐까?"라고 묻는 은수의 눈빛에는 상우와 평생 함께 살고 싶은 소망이 가득 담겨 있었다. 그랬던 은수가 싸늘하게 돌아선 시점은 "사귀는 사람 있으면 데리고 오래, 아버지가"라는 말을 들은 직후다. 상우를 향한 사랑과 별개로, 결혼은 버거운 짐이었던 것이다. 이혼 경력이 있는 은수에게 치매에 걸린 할머니와 일찍 홀아비가 된 시아버지, 혼자 사는 늙은 시고모까지 봉양해야 하는 가족제도는 곧 자신의 모든 것을 포기한 채 오직 상우의 아내이자 며느리로 살아가는 것을 의미하기 때문이다.

"어떻게 사랑이 변하니?"라고 항변하는 상우에게 헤어지자며 이별을 고했지만, 은수는 그리움이 사무칠 때마다 상우를 찾아간다. 특별한 관계의 합류적 사랑을 원하는 은수는 자신의 모든 것을 송두리째 포기하고 오직 아내이자 한 집안의 며느리로서 종속적인 삶을 강요하는 가혹한 현실 앞에서 오

랫동안 흔들렸던 것이다. 안타깝게도 상우는 이런 은수의 속 내를 전혀 헤아리지 못하고 자기 연민에 몰입해 있을 뿐이다.

이 영화에 대한 평가는 '평범한 러브 스토리를 치매 걸린 할머니의 서사와 병치하여 봄날처럼 짧은 인생에 대한 깊은 성찰을 가져다준 심오한 영화'라는 고평 일색이다. 물론 영화 미학적으로 나무랄 데 없이 아름답지만, 여성의 목소리에 귀 기울이지 않았다는 치명적인 문제점을 안고 있다. 그로 인해 은수를 가리켜 '자기가 먼저 시작해놓고 기분 내키는 대로 내 치다 가라앉을 만하면 또다시 흔들어놓는 악녀'라는 비난이 쏟아졌다.

하염없이 기차역에 앉아 젊어서 바람피워 집 나간 할아버 지를 기다리는 치매 걸린 할머니의 플롯과 뜨겁게 사랑했지 만 이유도 모른 채 이별 통보를 받은 상우의 플롯이 겹쳐진다. 그러나 울고 있는 상우에게 "버스하고 여자는 떠나면 잡는 게 아니란다"라고 건네는 할머니의 위로는, 남성의 시선에 포착 된 운명적 사랑의 서사라는 한계를 명징화한다.

애절한 음악이 흐르는 가운데 새색시 때 입었을 법한 분 홍 한복을 곱게 차려입고 떠나가는 할머니의 뒷모습은 가부 장제에 순응하며 살아온 여성의 회한이 짙게 드리워져 있다. 그럼에도 이런 가족주의를 거부하는 개인화된 여성, 즉 은수 에 대한 배려는 차단되어 있다. 벚꽃이 만발한 어느 봄날 다시 찾아온 은수를 마지막으로 떠나보내는 상우에게 은수는 여전

히 이해할 수 없는 흐릿한 존재로 각인되듯, 이 영화는 개인화된 여성에게 설 자리를 내어주지 않은 남성 중심적인 사랑의 서사다.

## 첫사랑에 집착하는 위험한 시선

「건축학개론」(2012) 역시 순진무구한 남자의 사랑에 관한 영화다. 아니, 순수했지만 오해로 인해 어긋나버린 첫사랑을 회상하는 두 남녀의 관점 차이를 드러내는 영화라고 해야 정확하다. 영화의 플롯이 첫사랑에 대한 회상의 서사와 그로부터 15년이 지났지만 새삼스레 묘한 감정에 사로잡히는 현재의 서사가 교차하면서 오해를 풀어가는 방식으로 짜였기 때문이다. 그럼에도 가슴 아픈 첫사랑을 품고 살아가는 남자의 사랑 이야기로 분류되는 이유는, 첫사랑을 운명적 사랑으로 가슴에 품고 살아가는 로맨티시스트 가이들의 동류의식을 초점화한 데 있다.

'건축학개론'이란 수업에서 만난 건축학도 승민(이제훈/엄태웅 분)과 음대생 서연(수지/한가인 분)은 같은 동네에 사는 인연으로 과제를 함께하면서 가까워졌다. 숫기 없고 내성적인 승민이 머뭇거릴 때마다 생기발랄한 서연이 이끌며 과제도 하고 풋풋한 사랑도 키워가지만, 금수저 출신에 외모까지 준수한 선배 재욱(유연석 분)으로 인해 오해가 쌓이면서 헤어지고 만다. 그러나 결별의 진짜 원인은 재욱에 대한 승민의

열등감에서 비롯된 것이다. 시장에서 순댓국 장사를 하는 홀어머니 밑에서 어렵게 자란 강북 토박이 승민에게, 학생 신분으로 강남에 오피스텔과 자가용까지 갖추고 럭셔리한 생활을 누리는 재욱은 경쟁 상대조차 될 수 없는 '넘사벽'이다.

서연에게 멋진 남자이고 싶은 욕망이 클수록 가난하고 억센 엄마와 가짜 브랜드 셔츠로 멋을 부린 자신이 부끄러웠던 승민은, 서연이 강남으로 이사하자 모든 여자들이 부자이자 킹카인 재욱을 선망하듯 서연 역시 재욱을 좋아할 것이라 지레짐작하며 불안해한다. 용기를 내 서연이 살고 싶다는 집의 모형을 만들어 그녀의 집 앞에서 기다리지만, 술에 취해 재욱의 차에서 내려 비틀거리며 둘이 함께 집으로 들어가는 광경을 목격하고 좌절하고 만다.

승민의 패착은 이 모든 의혹에 대한 해명을 서연에게 직접 확인하는 대신, 재수생 친구 납뜩이(조정석 분)의 잘못된 조언에 의존했던 점에 있다. 키스에 대한 납뜩이의 설명은 자기 경험의 언어가 아니라 왜곡된 음담패설에 불과하다. 더구나 독서실에 다니는 어린 여학생들에게 '싱숭이'와 '생숭이'라 이름 붙이고 혼자 은밀하게 연애 감정을 즐기면서, 마치 통달한 연애 박사처럼 허세를 부리는 납뜩이의 태도와 관점은 여성을 과도하게 성적 대상화하는 포르노그래피와 다를 바 없는 수준이다.

여성을 남성과 동등한 성적 주체로 인정하지 않는 납뜩이

의 왜곡된 여성관은 '이쁘고 착한' 서연을 일거에 '쌍년'으로 명명하며, '순진한 승민을 가지고 놀다 차버리고 킹카인 재욱에게 가버린 악녀'로 규정짓는다. 이는 서연을 독자적인 개인으로 인정하지 않고 남자들이 생각하는 여성의 속성으로 일반화한 다음, 자신들에게 위협적인 여성에게 혐오의 시선을 덮어씌우는 이중·삼중의 왜곡이다. 문제는, 이런 납뜩이의 그릇된 관점을 그대로 수용한 승민이 서연을 향해 "꺼져줄래"라며 절교를 선언한 후, 첫사랑의 아련함과 '쌍년'의 배신감이라는 이율배반적인 감정에 스스로 갇혀버렸다는 점에 있다.

15년 만에 만난 승민과 서연은 집을 짓는 동안 어긋난 기억을 복기하며 서로에 대한 오해를 풀고, 승민은 지난날의 곡해를 사죄하듯 결혼식까지 미루며 '집을 지어주겠다'는 약속을 완수한다. 그럼에도 '쌍년'의 굴레는 쉽게 지워지지 않아 떠나간 서연을 연기한 여배우는 '국민 쌍년'이란 오명을 뒤집어쓰기도 했다. 운명적 사랑을 꿈꾸는 남자의 순정을 짓밟은 여성들은 범국민적 차원에서 비난받아 마땅하다는 남성들의 연대 의식이 자동한 결과다. 첫사랑의 실패가 승민의 열등감과 오해에서 비롯됐다는 합리적인 이해를 도외시한 채 운명적 사랑에 집착하는 남성들의 일방적 시선이 위험한 이유다.

**운명적 사랑의 판타지 속 착한 여자 신드롬**

이와 달리 「뷰티 인사이드」(2015)는 운명적 사랑의 판타지를

완성한 영화다. 도시바와 인텔의 합작품인 The Beauty Inside 캠페인 CM을 영화화한 작품으로 가변적이고 유동적인 디지털 세계의 가상적 상상력을, 변화무쌍하게 변신하는 남자와 이런 남자를 사랑하는 여자의 운명적 사랑에 결합시킨 판타지물이다.

"사랑은 움직이는 거야"라는 CF가 움직이는 사랑과 움직이는 인터넷의 특성을 접목시켜 사랑의 유동성을 부각시켰다면, 이 영화는 끊임없이 변신하는 특이체질 남자의 운명적 사랑을 신비한 판타지로 구현했다. 비록 외면beauty은 변화무쌍하게 변할지라도 본질inside은 변함이 없다는 운명적 사랑의 서사는, 현대사회에서 실현 불가능한 환상에 불과하다.

이런 점을 의식한 듯 영화 곳곳에는 환상적 리얼리티의 확보에 공을 들인 흔적이 엿보인다. 남녀노소에서부터 다양한 민족과 인종에 이르기까지 자고 일어날 때마다 외모가 변하는 특이성을 122명의 배역을 동원해 실감 나게 표현했고, 특이체질을 집안 내력의 유전병으로 설정함으로써 비현실적인 기이함을 자연스러운 생물학적 특수성으로 전환시켰다. 또한 나무의 고유성을 살려 맞춤 가구를 만드는 가구 디자이너와 가구회사 숍 마스터만이 소통할 수 있는 섬세한 감정의 교류를, 지속적으로 겉모습이 달라지는 우진을 알아보는 단서로 활용했다.

그러나 생물학적 근거를 동원한 유전병이나 환상적 리얼

리티의 치밀함에 호소할수록 모순을 은폐하는 자가당착은 배가된다. 아버지에서 아들로 유전되는 특이체질이나 시어머니에서 며느리로 대를 잇는 가부장적 순응성은 이미 환상적 리얼리티로 봉합할 수 있는 범주를 넘어선 것이다. 따라서 시대 변화를 거스른 가부장적 유토피아로 미래의 시간을 통제하려는 상고주의적 열망은 물 위에 떠 있는 기름처럼 도드라질 뿐이다.

정신과 치료까지 받아야 할 정도로 혼란스러운 이수(한효주 분)에게 이별을 고하고 체코의 작은 공방으로 숨어버린 우진과, 젊은 시절 편지 한 장만 남겨놓고 훌쩍 집을 나간 후 다 늙어 돌아온 아버지의 행적은 평행적이다. 그럼에도 아버지와 아들의 행동은 남성 중심적인 가부장제의 모순이라기보다 자신들도 통제할 수 없는 생물학적 특성이라 어쩔 수 없으며, 오히려 그로 인해 고통스러워하는 이수나 아내를 위한 세심한 배려로 미화된다. 아버지에서 아들로 유전되는 변신의 특이체질을, 수렵 시대 이래 남성들의 DNA 속에 각인된 생물학적 본능이라는 사냥꾼 이론에 기대어 합리화하는 것이다.

평생 혼자서 육아와 가정경제를 책임졌음에도 다 늙어 돌아온 남편의 안위를 걱정하며 고마워하는 우진의 엄마(문숙 분)나, 체코에 숨어 지내는 우진을 어렵사리 찾아내 운명적 사랑을 완성하는 이수 역시 데칼코마니처럼 닮은꼴이다. 개인화된 현대사회에서 찾아보기 어려운 이들은 운명적 사랑에 대

한 신념을 가슴에 품고 살아가는 로맨티시스트 가이들의 판타지에서나 존재하는 착하고 순응적인 여자들이다. 흥미롭게도 「건축학개론」의 서연과 「뷰티 인사이드」의 이수는 착하고 예쁘고 청순한 여성의 이미지를 공유한다. 그러나 남자들의 오해에서 비롯되었음에도 불구하고 서연은 '쌍년'이라 비난받지만, 이수는 지고지순한 순정녀로 미화되는 점은 여전히 논란거리다.

이미 오래전에 독일의 사회학자 울리히 벡과 엘리자베트 벡은 이처럼 엇나가는 사랑의 지독한 혼란을 극복하는 방안으로 그동안 여성의 미덕이라 여겨져온 이해와 인내, 양보를 서로 실천하면서 새로운 타협을 시작하는 용기를 제안하며, 그렇지 않을 경우 개인적으로나 사회적으로 더 큰 비용을 지불해야 할 것이라고 경고했다. 우리 사회도 이에 대해 본격적으로 고민할 시점에 직면했다.*

* 울리히 벡·엘리자베트 벡-게른샤임, 『사랑은 지독한, 그러나 너무나 정상적인 혼란』, 강수영·권기돈·배은경 옮김, 새물결, 1999, 144~146쪽.

# 로맨스와
# 여성 욕망의 정치

## 여성의 욕망과 로맨스 다시 쓰기

돈키호테와 에마 보바리는 시대를 거듭하며 각별할 정도로 주목을 받아온 허구적 인물들이다. 17세기 스페인 귀족 출신의 돈키호테와 19세기 프랑스 시골 변두리에 거주하는 에마는 전혀 무관해 보인다. 그러나 그들은 로맨스를 통해 욕망을 꿈꾼 몽상가라는 점에서 닮은꼴이다. 돈키호테와 에마의 욕망은 인간이라면 누구나 저지를 법한 낭만적 소망과 현실적 진실을 혼동하는 보편적 성향을 공유한다. 이런 면에서 에마는 종종 '여자 돈키호테'라 불린다.

문제의 핵심은, 돈키호테와 에마가 욕망을 추구하는 대조

적인 방식에 있다. 중세 기사도 로맨스에 탐닉한 돈키호테는
전설적인 편력 기사 아마디스의 자유와 모험을 동경한 나머
지, 스스로 중세 기사가 되어 상상 속 기인들과 싸우며 기이한
모험을 강행한다. 한마디로 이미 오래전에 사라진 가치와 미
덕을 되살리고자 했던 시대착오적인 몽상가이다. 기사도 로맨
스에 절대 가치를 부여했다는 부조리에도 불구하고, 돈키호테
의 몽상은 초월적인 의미가 사라진 세상을 구원하는 영웅의
모험으로 높이 평가돼왔다. 세속화된 세상을 정화하려는 욕망
의 서사가 세상을 구원했던 기사도의 모험서사와 흡사하다는
이유다.

돈키호테가 세상 밖으로 나간 시대착오적인 몽상가라면,
에마는 로맨스에 탐닉하여 낭만적 사랑의 세계 속으로 걸어
들어간 은둔의 몽상가이다. 프랑스 시골 변두리에 살면서 파
리의 사교계를 열망했던 에마는 자신을 낭만적 사랑의 여주
인공으로 공상했다. 그리하여 열정적인 포옹과 사랑의 속삭임
을 안겨줄 멋지고 관능적인 남주인공과의 사랑을 갈망한 나
머지, 주변에서 만난 남자들을 소설 속 주인공으로 혼동하는
비극적 몽상에 사로잡혔던 것이다. 그러나 실상 로맨스가 안
내한 열정과 관능의 세계는, 공허하고 지루한 일상과 대비될
수록 더욱 빛나는 허구적 환상에 불과하다. 따라서 에마의 욕
망서사는 낭만적 각본과 실현 불가능한 환상 사이에서 자기
파멸적인 파탄의 서사로 종결된다.

그렇다면 돈키호테와 에마가 욕망을 추구한 방식이 이처럼 달랐던 이유는 무엇인가? 이에 대해『낭만적 거짓과 소설적 진실』의 저자 르네 지라르는, 자신이 중세의 기사 아마디스를 모방한다고 공공연하게 떠벌린 근대인 돈키호테와 파리의 사교계 여성들을 모방하면서도 모방 자체를 터부시하는 현대인의 차이로 단정했다.* 그러나 이런 단언은 여성의 욕망을 성적 욕망으로만 한정 지어 애인과 아내, 어머니의 역할에 충실한 '정숙한 욕망'은 허용하면서도, 그 선을 넘어선 저항적인 여성들을 규제하고 비난해왔던 가부장적 젠더 규범을 도외시한 관점이다.

　　고대부터 오늘날에 이르기까지 결혼 제도를 연구한 스테퍼니 쿤츠는 현대사회를 "20세기 말 이후 결혼이 변모한 이래 초강력 폭풍이 불어닥친 시대"라 규정했고, 울리히 벡 역시 "지독한 혼란에 빠진 위험사회"라고 진단했다.** 이제 연애와 결혼에 대한 남녀의 가치관과 욕망도 현격하게 달라졌을 뿐 아니라, 무엇보다 여성들이 더 이상 정숙한 욕망에 사로잡히지 않게 됐다는 것이다. 로맨스 독자들 또한 19세기의 에마처럼 자기 파멸의 비극적 욕망을 꿈꾸지 않는다. 이미 20세

* 　르네 지라르,『낭만적 거짓과 소설적 진실』, 김치수·송의경 옮김, 한길사, 2001, 39~52쪽: 리타 펠스키,『페미니즘 이후의 문학』, 이은경 옮김, 여이연, 2010, 45~59쪽.
** 　스테퍼니 쿤츠,『진화하는 결혼』, 450~515쪽: 울리히 벡,『위험사회』, 홍성태 옮김, 새물결, 1997, 175~224쪽.

기 할리퀸 로맨스의 독자들은 현실이 피로하고 지루할 때마다 강장제를 마시듯 로맨스를 소비하며 가부장적 일상으로부터 일탈을 꿈꾸었고,「섹스 앤 더 시티」에 탐닉한 21세기 로맨스 독자들은 자기 주도적인 모험서사를 욕망하기 시작했다. 자신의 욕망을 실현하기 위해 세상 밖으로 떠난 돈키호테처럼, 여성들도 자아 탐색의 모험을 추구하기 시작한 것이다.

이런 추세를 반영하듯 로맨스에 대한 관점도 새로워졌다. 로맨스는 당대 여성들의 감정 구조를 포착한 픽션이자 시대와 사회 변화에 따른 여성의 의식과 삶을 반영한 문화적 산물이라는 관점이 등장했다. 특히 자기 계발 담론과 포스트페미니즘이 결합된 싱글녀 로맨스가 확산된 이래, 로맨스를 여성 욕망의 정치적 구현으로 보는 관점이 새롭게 추가됐다. 역사상 전례가 없는 21세기의 싱글녀들은 평생을 함께할 특별한 남자를 발견하기 위해 시간과 노력을 소비하기보다 특별한 관계를 중시한다. 또한 독립적이고 평등한 위치에서 사랑의 관계에 몰두하다가, 감정이 소멸하면 미련 없이 헤어지고 또 다른 사랑을 찾아 나선다.

냉정하게 말하면, 자기 주도적인 여성 욕망의 서사는「섹스 앤 더 시티」의 주인공들처럼 경제력을 갖추고 사회적 성공을 이룬 여성들만 추구할 수 있다. 그렇지만 자기 주도적인 여성 욕망의 서사는 이런 특권을 누리지 못하는 대다수 여성들의 잠자는 욕망을 자극했다는 점에서 혁명적이다. 비록 화려

한 사회적 성취는 이룰 수 없더라도, 성공을 거둔 여성들의 욕망을 모방하여 당당한 여성으로 살고 싶은 욕망을 꿈꾸기 시작한 것이다. 그리하여 애인과 아내, 엄마로 살아가기보다 자아 성취를 중시하고, 결혼을 하더라도 가부장적 질서에 복속하는 것이 아니라 자아실현의 비즈니스로 여기는 등 의식의 전환이 빠르게 진행되고 있다.

바로 이런 점에서 여성 욕망의 정치를 구현하는 로맨스는 낭만적 사랑과 여성의 성적 욕망을 결합한 할리퀸 로맨스와 차별화된다. 외형상 사랑에 대한 믿음이나 남자를 향한 수동성, 일부일처제의 결혼 제도 및 가정적 가치를 옹호하는 로맨스 장르의 기본 공식을 고수하더라도, 로맨스의 서사 전략은 자기 주도적인 여성 욕망의 실현 플롯으로 귀결된다. 그러므로 여성 욕망의 정치를 구현하는 로맨스는 낭만적 사랑의 공식을 고수하는 동시에 그러한 신화에 균열을 가하는 역설을 내포한다.

## 여성 욕망의 정치와 가부장제의 공모

데이비드 이스턴은 정치란 사회적 가치를 배분하는 권력이라 정의했다. 사회적 가치가 경제적 이익이나 자유, 생존권 등과 관련된 다양한 형태의 이권이나 권리를 의미한다면, 정치는

이를 확보하고 분배하는 과정에서 발생하는 갈등을 조정하는 전략적 게임이라는 것이다.* 그런데 이미 여성의 개인화 과정이 진행된 20세기 말 이후, 초강력 폭풍이 불어닥쳤다고 표현할 만큼 결혼 제도가 바뀌었다. 상황이 이럴진대 여전히 여성들과 사회적 가치를 나누려 하지 않는다면, 여성들의 욕망정치는 가부장제와 공모하는 동시에 그에 균열을 가하는 양상을 띠게 마련이다. 이런 점에서 연애와 결혼은 여성 욕망의 정치가 가장 활발하게 작동되는 정점에 해당하고, 남성들이 자유롭게 누리는 권력과 경제력을 욕망의 대상으로 삼게 된다.

영화 「더 와이프」(2017)는 인물의 내면 심리보다 시각적 이미지가 돋보이는 영상 매체의 특성을 십분 활용해, 무명에서 최고의 문단 권력에 오른 소설가의 아내이자 대필 작가로 살아온 조안의 시선을 따라가며 절대적으로 불리한 '불공정 거래'를 지속할 수밖에 없었던 사정을 생생하게 보여준다. 반면, 동명의 소설은 소설가 지망생이던 20대 때부터 50년간 자신의 재능과 열정을 바쳐 남편을 최고의 소설가로 만든 아내이자 대필 작가로서의 조안의 복잡한 심경을 밀도 있게 파헤치며 가부장제의 모순과 불공정 거래의 불합리성을 낱낱이 해부한다. 따라서 영화와 소설을 함께 비교하며 조안의 복잡 미묘한 욕망정치의 실상을 깊게 들여다볼 필요가 있다.

---

* 데이비드 이스턴 외, 『과도기의 정치학』, 김성무 옮김, 고려원, 1983, 45~51쪽.

연애부터 결혼 생활까지 50년에 이르는 세월 동안 남편 조 캐슬먼(조너선 프라이스 분)은 다층적으로 변화하고 성장한다. 조안(글렌 클로즈 분)이 막 대학에 입학한 1956년 문예창작 수업에서 처음 만난 조는, 조안의 문학적 재능을 발굴해준 은인이자 그녀를 문학 세계로 인도한 젊고 멋진 교수였고 평생 함께하고 싶은 운명의 남자였다. 그러나 아이까지 있는 유부남이 제자와 불륜을 맺은 사실이 발각되어 학교에서 퇴출당하면서 무일푼의 무능한 남자로 전락한다. 친정의 도움으로 가난한 신혼 생활을 꾸리던 중, 조가 쓴 형편없는 소설을 조안이 수정해준 사건을 계기로 그는 전도유망한 신진 작가로 거듭나게 된다. 그로부터 40여 년이 흐른 현재, 조는 노벨문학상(소설에서는 헬싱키 문학상)을 수상한 '세상을 다 가진 남자'로 등극한다.

노벨문학상 수상은 조와 조안 모두에게 오랫동안 꿈꿔왔던 생애 최고의 순간이다. 영화의 첫 장면은 침대에 누워 수상 소식을 전해 듣고 서로 끌어안으며 기뻐하는 장면으로 시작하지만, 시상식 내내 조를 바라보는 조안의 시선은 시기와 경멸로 가득 차 있다. 탁월한 문학적 재능을 지닌 조안이 평생 조의 소설을 대필하여 그를 노벨문학상 수상자의 반열에 올려놓았기 때문이다. 조가 제공한 소재와 스토리를 소설로 완성한 창작의 고통은 전적으로 조안의 몫이었다. 따라서 노벨문학상은 조안이 받아야 마땅하다. "평생 뒷바라지를 해준 아

내에게 고맙다"라며 수상 소감을 발표하는 남편의 가식적이고 위선적인 모습을 내내 불편하게 지켜보던 조안은, 아내이자 대필 작가로 살아온 자신의 삶을 고통스럽게 회상하며 그동안의 불공정한 거래와 고달팠던 결혼 생활을 끝내기로 결심한다.

그러나 유명 작가의 아내이자 두 아이(소설에서는 세 아이)의 엄마로서, 그리고 소설가로 활동하고 싶은 욕망을 지닌 개인 여성으로서 조안의 고충과 속내는 그리 간단치 않다. 무엇보다 수많은 여자와의 염문과 혼외정사를 개선장군처럼 떠벌리며 소설의 소재로 정당화할 때마다, 모욕감과 수치심을 짓누르며 작품으로 형상화하는 작업에 몰두했던 조안의 심리적 고통이 영화와 소설 전체를 압도한다.

"[……] 넌 그들의 남성다움을 가지고 싶었지. 중요해지고 싶어 했잖아. 너의 목소리가 무덤 너머에서도 계속 들리는지 확실히 하고 싶었던 거야. 어떤 부류의 작가가 세상을 떠나면 가게 된다는 지옥에서도 계속 말하고 싶어 했어. 문제는, 그가 지옥에 들어서는 순간, 그곳 역시 그가 또다시 지배하게 될 거란 사실이지. [……] 몰염치한 소설가야. 너의 모든 걸 앗아간 남자지."*

---

\* 메그 월리처, 『더 와이프』, 심혜경 옮김, 뮤진트리, 2019, 337쪽.

조가 수상 소감을 발표하는 내내 조안은 자조적으로 자신을 돌아본다. 조안은 한때 소설가의 꿈을 꿨고 재능도 인정받았지만, "남성 작가들이 문단 권력을 독점하는 가부장적 현실에서 여성 작가는 절대 성공할 수 없다"라는 선배 여성 작가의 냉소적인 고언에 따라 글쓰기를 포기했다. 조안은 자신에게 고언을 해준 선배 작가의 목소리를 생생하게 떠올리며, 이 부당하고 불공정한 거래는 조의 '남성다움'을 욕망했고 그를 통해 소설가로서의 대리 욕망을 실현하고자 했던 자신의 정치성에서 비롯된 것임을 직시하게 된다. 남편의 대필 작가로서 "모든 특권을 누리는 남자들의 남성다움의 목소리"를 빌려, 작가로서의 명예를 갖고 싶은 욕망을 충족해온 자기 자신과 비로소 직면한 것이다.

"결혼이란 모두 두 사람이 타협을 보는 것뿐이야." 그가 좀더 부드러운 어조로 덧붙였다. "나도 거래를 했고, 당신도 거래를 했지. 그런데 그게 공정하지 않았겠지."

"맞아, 공정하지 않았어." 내가 말했다. "세상에서 가장 불공정한 거래였어. 그리고 난 그걸 덥석 잡았어. 난 내 작품을 쓰고, 내 시간을 가지고, 잠시 기다리고, 세상이 변하기 시작하는 것을 지켜봤어야 했어. 하지만 어쨌든 아직도 충분히 바뀌지 않았어. 사람들은 아직까지도 남자들의 내면의 삶, 남자들의 목소리에 매료되고 있잖아. 여자들이 남자들한테 홀딱 넘

어갔지. 남자들이 이겼어, 나도 인정해. 그들이 통제권을 가졌지. (……)"*

앞의 대화는 노벨상 시상식이 끝난 직후 호텔에서 벌어진 언쟁이다. 조안의 정치성을 일찌감치 간파했던 조는 두 사람의 공모가 조안의 문학적 재능을 일방적으로 착취한 '세상에서 가장 불공정한 거래'가 아니라, 조안 스스로가 선택한 '자발적 거래'라는 방어 논리를 펼친다. 이런 방어 논리를 토대로 작가로서의 지위와 명성이 높아갈수록, 조는 조안에게 '소설을 쓸 수 있는 기회를 제공한 은인'이라 스스로를 합리화하며 후안무치의 제왕적 태도로 일관해왔던 것이다. 조안이 창작의 고통을 오롯이 견뎌내는 동안, 그가 한 일은 고작 침대에 누워 조안을 재촉하거나 다그치는 일이 전부였다. 이 은밀한 공모를 철저히 비밀에 부쳐야 하므로, 아이들과 친지들부터 동료 작가들에 이르기까지 모든 사람을 속이고, 심지어 자신들마저 속인 위선과 거짓된 인생을 공유해온 것이다.

이 욕망과 위선의 정치적 공모는 노벨문학상 수상 직후 극적으로 종결된다. 인생 최고의 정점에 오른 순간, 이혼 통보를 받은 충격으로 조가 사망했기 때문이다. 이로써 불공정 거래는 끝이 났지만, 조안의 욕망정치는 지속된다. 모든 사실을

* 같은 책, 371쪽.

간파하고 있던 전기 작가가 다가와 "지금이라도 진실을 밝히고 떳떳하게 작가로 데뷔하라"고 충고하지만, 조안은 "조지프 캐슬먼은 훌륭한 작가였다"라며 단호하게 묵살한다. 표면적으로는 남편의 명성을 지키려는 태도로 보이지만, 그 진심은 평생 자신이 쌓아 올린 업적이 물거품으로 사라지지 않길 바라는 욕망이 작동한 것이다.

영화의 엔딩은 빈 노트를 쓰다듬는 조안의 영롱한 눈빛을 비추며 막을 내린다. 조안은 계속 소설을 쓸 것이고, 조가 죽었으니 발표는 하지 않을 것이라는 추정이 가능하다. 아마도 자신이 죽고 난 후 그제야 비로소 '문학적 재능이 뛰어났음에도 여성 작가에게 지면을 허락하지 않았던 가부장제가 낳은 비운의 천재 여성 작가'로 재평가되고 명예를 회복할 수 있으리라는 희망을 품은 채, 서재에 숨어 소설 창작을 지속할 것이다.

「더 와이프」는 가부장제가 여성의 희생을 강요하는 불공정한 제도라는 사실을 고발한 영화다. 여성이 재능을 발휘할 수 있도록 자유와 권리를 허용하지 않는 가부장제 사회에서 그녀들이 선택할 수 있는 방책이란, 남성에게 철저히 복속되어 아내로서의 안위를 누리거나 혹은 남성의 자산을 역이용하는 것이다. 문학적 재능이 뛰어난 조안이 선택했던 방안은 남성의 권위를 이용하여 작가로서의 명성을 대리 충족하는 길이었다. 조안의 고통은 불공정 거래라는 사실을 익히 알면서도 자발적으로 그 길을 선택할 수밖에 없었던 가부장제의

억압성에서 비롯된 것이다. 조안의 고통스러운 시선을 따라가다 보면, 노벨문학상을 수상한 '세상 다 가진 남자'는 젊은 피를 수혈하여 영원히 늙지 않는 뱀파이어처럼 여성의 재능과 노동을 독식하고 명성과 영광을 독차지한, 탐욕스러운 가부장이라는 불편한 진실과 마주치게 된다.

## 여성 욕망의 정치를 구현하는 방식

2000년대 초반은 한국 사회에서 획기적인 전환기이다. IMF 금융 위기 직후 신자유주의 체제로 빠르게 전환됨에 따라 대중문화의 지형도 급격하게 달라졌다. 특히 자기 계발 담론과 포스트페미니즘이 결합된 「섹스 앤 더 시티」와 〈브리짓 존스〉 시리즈와 같은 싱글녀 로맨스가 대중적인 인기를 끌면서 여성들의 욕망정치에 대한 관심이 한층 높아졌다.

당시 영화는 자유로운 개인 여성으로 살고 싶지만 이를 용납하지 않던 사회와 갈등하는 싱글녀들의 내적 고민에 주목했다. 그러나 좀더 보수적인 드라마는 재벌 2세와 결혼을 꿈꾸는 캔디렐라 서사를 시도한다거나, 신흥 상류사회를 상징하는 '강남'에 진입하려는 여성들의 욕망서사를 새롭게 선보이기 시작했다.

'캔디렐라'는 흙수저 출신이지만 밝고 명랑한 캔디와 예

쁘고 착한 신데렐라를 합친 것으로, 남성들의 경제력을 욕망하지만 가부장제에 균열을 가하지 않는다는 점에서 덜 위협적이다. 그러나 강남 진입을 욕망하는 여성들은 계급이 재생산되는 경제적 모순과 신분 상승이 차단된 사회구조에 대한 저항감을 안고 있으면서도, 강남 내부자들의 배척과 혐오에 전략적으로 대응한다는 점에서 위험한 여성으로 분류된다.

## 닮은 듯 다른 캔디렐라의 욕망

먼저 TV 드라마 「파리의 연인」(SBS 2004. 6. 12~8. 15)과 「내 이름은 김삼순」(MBC 2005. 6. 1 ~7. 21)은 가진 것도 없고 학력도 보잘것없으면서 예쁘지도 않은 여성들이 발랄하고 당당한 매력으로 재벌가 아들과의 연애와 결혼을 꿈꾸는 캔디렐라 서사다. 그러나 비슷한 시기에 큰 인기를 누린 두 드라마가 여성의 욕망을 바라보는 관점은 현격하게 다르다. 학력과 미모, 부모의 재력 등 모든 면에서 부족하다는 점에선 동질적이지만,「내 이름은 김삼순」의 삼순(김선아 분)은 보잘것없는 조건을 상쇄하고 남을 만큼 빵을 잘 만드는 능력자라는 점에서 「파리의 연인」의 태영(김정은 분)과 차별화된다.

맛으로 승부를 거는 외식 사업가 진헌(현빈 분)에게 빵을 잘 만드는 삼순의 능력은 대체 불가능성의 교환가치에 해당한다. 이 때문에 진헌은 유능한 파티시에인 삼순을 붙잡고자 다급하게 "5,000만 원을 빌려달라"는 삼순의 청을 들어준다.

로맨스라는 환상

무담보와 무이자 대신 내건 조건은 '위장 연애'다. 정략결혼을 맺어 사업을 확장하려는 어머니의 눈을 피하기 위해 연애하는 척 연기를 해달라는 것이다. 다소 황당한 계약 관계를 계기로 옥신각신 다툼을 벌이는 과정에서 삼순의 내적 가치를 발견한 진헌은 사랑에 빠지고 진짜 연애를 하게 된다.

이 엉뚱 발랄하고 단순한 플롯의 드라마가 그토록 높은 인기를 끌었던 비결은, 진헌에 비해 여러모로 떨어지는 조건에도 불구하고 빵을 잘 만드는 실력을 지닌 삼순이 진헌과의 계약 관계에서 전혀 위축되지 않고 당당하다는 전복성에 있다. 삼순은 고졸 출신에 스물아홉 먹은 뚱뚱한 노처녀이고 돈도 없으며 애인마저 후배와 바람이 난 '이 땅의 평균 여성'을 상징한다. 그럼에도 '보도블록 틈에 핀 민들레'처럼 씩씩하게 자기 인생을 꾸려가는 삼순이란 캐릭터는 신선한 충격을 안겨줬다. 이전까지 예쁘고 순종적인 여주인공들이 지위(주로 실장님)가 높거나 재산이 많은 남자(주로 재벌 2세)와 연애하고 결혼하는 신분 상승 스토리에 익숙했던 시청자들에게, 남자 주인공에 비해 한참 부족하지만 전혀 주눅 들지 않는 당당한 여성 캐릭터가 커다란 매력으로 다가왔던 것이다. 뿐만 아니라 빵을 만들 때와 같은 넉넉한 마음과 사람들을 따뜻하게 품는 특유의 넉살로, 형과 형수를 교통사고로 죽게 했다는 죄책감에 시달리던 진헌은 물론 그 가족들, 심지어 진헌의 과거 여친의 상처까지 치유하는 힘을 발휘한다.

이와 달리 「파리의 연인」에서 태영의 발랄하고 씩씩한 성격은 사랑 없는 정략결혼에 신물이 난 한기주(박신양 분)에게는 분명 매력적이지만, 삼순과 달리 대체 불가능한 교환가치 면에서는 한참 부족하다. 때문에 기주의 집안 식구들과 그의 파혼녀로부터 "결혼 자격이 없으니 떠나라"는 등 끊임없이 수모를 당하다 끝내 기주를 떠나게 된다. 이런 점에서 「파리의 연인」은 여성 욕망의 서사라기보다, 정략결혼을 거부하고 사랑하는 연인과의 결혼을 통해 아버지의 억압으로부터 벗어나려는 재벌가 아들의 독립 투쟁의 연애서사에 가깝다. 영화 시나리오를 쓰는 태영의 상상 속 욕망의 이야기로 끝을 맺는 드라마의 엔딩으로 시청자들로부터 엄청난 항의를 받았지만, 이는 재벌가를 둘러싼 출생의 비밀과 형제의 난, 형제간의 삼각관계 등 기존의 진부한 재벌 드라마에 여성 욕망의 서사를 무리하게 삽입시켜 초래된 파탄이다. "애기야 가자" "내 안에 너 있다" 등의 명대사를 남기며 엄청난 인기를 끌었음에도 불구하고 결국 파탄의 서사로 끝나고 만 이 드라마는, 개인화 사회로 진입했지만 여전히 여성의 욕망을 용납하지 않는 당대 사회의식의 한계를 보여주는 사례다.

물론 낭만적 사랑의 로맨스를 추구했던 이전의 드라마와 달리, 로맨스의 판타지와 현실에 있을 법한 사랑의 중간쯤 어딘가에 위치하는 삼순의 연애 역시 여성 욕망의 정치라는 면에서는 여전히 한계를 안고 있다. 유능한 파티시에라는 대체

불가능한 능력을 신분 상승을 위한 연애 수단으로 활용하는 선에서 그쳤다거나, 죽은 아버지의 환영에 사로잡힌 삼순이 수시로 아버지에게 의견을 묻는다거나, 양쪽 집안 부모의 개입이 크게 작용하는 등 가족주의에서 벗어나지 못한 점은 문제적이다.

또한 이름은 자기 정체성의 확립이라는 점에서 매우 중요한데도 삼순이 그토록 원했던 '김희진'으로의 개명 신청이 받아들여지지 않았다는 점, 호텔 사업으로 자리를 옮기는 진헌의 외식 사업을 이어받아 번창시키려던 야망을 실현하지 못하고 세쌍둥이의 엄마가 되는 결말 역시 한계다. 이런 한계는 1990년대 들어 급격하게 개인화 사회로 접어들었으나 집단주의 문화와 공동체 의식이 강한 탓에 여성을 온전한 개인으로 인정하지 않고, 여전히 여성을 가족과 결혼 혹은 사랑스러운 여성상에 묶어두는 당대의 사회적 인식을 반영한 결과다.

## 여성 욕망의 정치와 순정만화의 결합

놀랍게도 그 후 10여 년이 흐른 시점에 방영된 「김비서가 왜 그럴까」(tvN 2018. 6. 6~7. 26)는 여성 욕망을 매우 다른 시각으로 접근하고 있다. 애초 웹소설과 웹툰으로 인기를 얻어 TV 드라마로 만들어진 원소스멀티유스one source multi use의 특성상, 텍스트가 추구하는 쾌락은 일반 드라마와 상당히 다르다. 이 드라마의 묘미는 김비서(박민영 분)라는 인물의 이중성과

전복성에 있다. 외면상 비서의 역할과 업무에 충실하고 깍듯하게 사장을 보필하지만, 회사 업무는 물론 재벌가의 집안 대소사까지 좌지우지하는 여왕벌과 같은 존재로 그려진다. 김비서를 거쳐야 모든 일이 해결될 정도로 과장된 캐릭터다.

　드라마의 플롯은 가난한 흙수저 출신이지만 매사 긍정적이고 발랄한 여성이 재벌 2세와의 결혼에 성공하는 여성 욕망 서사다. 그러나 김비서는 욕망의 정치성과는 거리가 먼 순정만화의 해맑은 캐릭터로 형상화된다. 로맨스의 전형적 공식을 뒤엎고, 연애와 결혼을 서두르고 추진하는 쪽은 오히려 김비서가 떠날까 봐 전전긍긍하는 사장 영준(박서준 분)이다. 또한 막내지만 두 언니들이 의사가 될 때까지 뒷바라지를 한다거나, 대책 없는 아버지의 빚 청산 등을 떠안지만 불평 한마디 없는 착한 동생이자 딸로 그려진다.

　그러나 겉으로 드러난 순진성을 살짝 들춰내면, 사장 이영준과 김비서의 관계는 루소가 창안한 주인과 노예 역설의 전형적인 예에 해당한다. 처음 입사할 당시 전무였던 영준은 김비서를 유능한 비서로 단련시긴 주인이있다. 9년이라는 시간이 흘러 마침내 모든 것을 장악한 김비서는 사장으로 승격한 영준과 사주인 이 회장을 비롯해 재벌가 집안 전반에 막강한 영향력을 발휘하는 주인으로 군림한다. 흥미롭게도 김비서가 철저히 비서 역할에 충실할수록, 영준이 전적으로 김비서에게 의지함으로써 주인과 노예의 위치가 전도된다. 김비서와

영준의 뒤바뀐 위치는 연애에서 결혼에 이르는 과정에도 그대로 적용되어, 남편과 아내 사이의 전도된 역설적 관계로 발전한다.

드라마는 영민하게도 이 단순한 플롯을 어릴 적 유괴 사건에 대한 아픈 기억 그리고 오빠 찾기의 모티프와 결합시킴으로써, 미스터리를 가미한 텍스트의 쾌락을 증폭시켜간다. 여기에 영준의 도가 지나친 나르시시스트적인 면모와 유괴 사건의 아픈 기억으로 인한 슬픈 상처를 과장되게 대비시킨다거나, 어릴 적 결혼을 약속한 운명의 오빠 찾기 과정을 영준과 그의 형 성연(이태환 분) 사이의 삼각관계로 긴장감을 고조시킨다거나, 현실과 다소 거리가 먼 코믹한 인물들이 곳곳에 설정되어 있는 등 미스터리와 만화적 상상력을 동원하여 깨알 같은 재미에 빠져들게 만든다. 따라서 비서가 사장의 이름을 빌려 회사와 재벌가 전체를 지배하는 여성 욕망의 정치성은 이면으로 숨겨지고, 가부장제에 대한 전복성이 내포된 드라마가 전혀 위협적이지 않은 발랄 유쾌한 순정만화로 향유된다.

## 이상한 나라의 앨리스만큼 성찰적인 여성 욕망의 정치

이와 달리, 강남에 진입하려는 여성들은 신분 상승을 꿈꾸는 자신의 욕망을 직시하고 욕망의 정치성에 대한 인식도 분명하다는 점에서 앞의 드라마들과는 판이하게 다르다. '강남'은

돈 없고 백 없으면 아무리 노력해도 미래가 보장되지 않는 헬
조선의 실존적 불안에서 벗어나고 싶은 소망 실현의 표상이
자, 고상하고 품위 있는 삶을 보장해주는 심상지리적 공간이
다. 때문에 강남 진입에 성공하려면 치밀한 전략과 뛰어난 지
략을 갖춰야 하고, 강남 내부자들의 밑도 끝도 없는 배척과 의
심을 견뎌내는 뚝심도 있어야 한다. 그만큼 여성 욕망의 서사
는 위험을 감행하는 모험서사와 흡사하고, 모험을 감행하는
여성은 위협적인 존재로 낙인찍힐 가능성도 크다.

「청담동 앨리스」(SBS 2012. 12. 1~2013. 1. 27)는 신분 상
승을 꿈꾸는 두 여성의 대비를 통해 여성 욕망의 정치성을 본
격적으로 다룬 최초의 드라마다. 특히 『이상한 나라의 앨리
스』를 모티프 삼아 청담동에 입성한 두 여성의 욕망의 정치성
을 대비시킨 플롯이 참신하다.

이 드라마에서 청담동은 최첨단 유행을 선도하는 패션의
중심지이자 최상류층의 혼맥과 사업 정보가 거래되는 공간이
다. 청담동에 진입하기 위해 넘어야 할 장애물은 계급 격차와
문화 자본이며, 갖춰야 할 자격 조건은 신심 어린 사랑이다. 뛰
어난 미모와 청담동에 걸맞은 문화 자본을 갖춘 윤주(소이현
분)는 비교적 쉽게 진입한 반면, 가난하고 미모도 뛰어나지 않
은 세경(문근영 분)에게 청담동은 너무 높은 벽이다. 디자이너
로서 빵빵한 스펙과 월등한 프랑스어 실력을 갖췄음에도 유
학파가 아니라는 이유로 번번이 입사 시험에서 떨어지고, 그

나마 사장의 부인이자 학창 시절 라이벌이었던 윤주의 계략으로 패션회사 인턴으로 취직하게 된다.

일단 청담동에 한발 들여놓는 데는 성공했으나 안전하게 입성하려면 '시계 토끼'가 필요하다. 시계 토끼는 전적으로 세경을 이끌어주는 동시에 약점을 지닌 인물이어야 한다. 약점은 곧 외부자가 쉽게 접근할 수 있는 연결 고리가 되기 때문이다. 세경을 청담동으로 이끌어줄 '시계 토끼'는 아르테미스 사의 한국 회장 차승조(박시후 분)다. 재벌 2세인 그는 집안과 연을 끊고 파리의 명품 패션회사에서 능력을 인정받아 회장 자리까지 오른 입지전적 인물이지만, 상처가 깊은 허약한 남자다. 도피성불안장애를 앓고 있는 승조가 가장 두려워하는 것은 배신으로, 폭군인 아버지와 자신을 버리고 떠난 어머니로부터 비롯된 상처다. 하지만 무엇보다 사랑으로 다가왔다가 돈 때문에 떠난 전 부인 윤주에 대한 배신감이 크다. 사랑을 믿지 않으면서 사랑을 갈구하는 허약한 승조에게 필요한 교환가치는, 오직 '사랑에 대한 믿음을 회복할 수 있는 진심'이다.

승조에게 필요한 교환가치와 청담동 입성이라는 자신의 욕망이 일치한다는 점을 간파한 세경은, 영민하게 플랜을 세우고 차근차근 실행에 돌입한다. 그러나 승조와 세경 사이의 장벽은 첫번째 단계인 계급 격차로 환원되고 만다. 금수저 출신의 승조는 '타고난 운이나 행운'(유학 시절 아버지 차 회장이

자신의 그림을 사준 돈으로 학자금을 마련했으나 이를 모르는 승조는 그것을 행운이라 믿음)을 믿지만, 흙수저 출신의 세경은 '아무리 노력해도 가난에서 벗어날 수 없'기 때문이다. 청담동 태생의 승조가 '진심 없는 사랑' 때문에 괴로운 반면, 가난한 세경은 '돈이 없어 사랑을 버려야' 해서 괴로운 것이다.

욕망의 정치성이 극명하게 대비되는 지점은 돈과 사랑이다. 사랑을 교환가치로 삼은 세경의 욕망은 승조와의 사랑을 통한 청담동 입성이지만, 미모를 교환가치 삼아 두 번의 결혼에 성공한 윤주의 욕망은 오직 '돈'이다. 그러나 미모는 대체 가능한 교환가치이므로, 윤주는 언제든 '꽃뱀'으로 전락할 수 있는 위험성을 안고 있다. 승조와 결혼한 전력을 알게 된 남편이 윤주에게 "돈으로 사랑을 입증하지 못하면 떠나라"고 요구한 것도 이런 이유에서다.

반면, 세경의 진심 어린 사랑은 허약한 승조에게 대체 불가능성의 교환가치다. 승조를 향한 사랑이 진심이라는 점을 인정받게 되자, 세경은 그간 쌓아왔던 스펙과 뛰어난 프랑스어 실력을 발휘하여 사업 확장에 크게 일조함으로써 차 회장의 마음을 사로잡게 된다. 또한 차 회장으로부터 사업가 아내로서 갖춰야 할 비즈니스 마인드와 명석한 지략을 인정받아 결혼 승낙까지 일사천리로 진행된다. 청담동에서 펼쳐지는 욕망정치의 서사는 이상한 나라의 앨리스만큼이나 복잡하고 성찰적이다.

## 여성 욕망의 정치에 대한 풍자와 계몽의 균열

이에 비해 「품위 있는 그녀」(JTBC 2017. 6. 16~8. 19)는 진심 어린 사랑마저 불가능한 밑바닥 출신의, 학력 자본도 문화 자본도 없고 나이도 많고 예쁘지도 않아 매력 자본마저 없는 여성이 '강남' 진입에 성공하는 고군분투의 욕망정치를 담아낸 드라마다. 로맨스는 운명적인 남자를 만나 사랑하고 결혼을 거쳐 평생 함께하는 천생연분의 신화를 신봉하는 낭만적 사랑의 환상이다. 애초부터 이런 환상을 꿈꿀 수 없는 여성의 욕망은 로맨스로 미화될 수 없으니, 오직 물신적인 욕망으로 전락하게 마련이다. 드라마의 특이점은 이 천박한 욕망을 클로즈업하여 상류층의 가식과 민낯을 신랄하게 비판하는 풍자극으로 환치시킨 데 있다.

「청담동 앨리스」가 흙수저 출신의 젊은 여성이 진실한 사랑을 통해 상류층에 입성하는 입지전적 성장담이라면, 「품위 있는 그녀」는 밑바닥 출신의 나이 든 여성이 진심을 가장하여 늙은 남자의 마음을 얻음으로써 상류층에 입성하는 입지전적 사기극이다. 두 드라마 모두 물신적이고 배타적인 강남을 비판하지만, 가부장제와 공모한 전자의 경우 진실한 사랑의 가능성을 남겼다면 가부장제의 모순을 드러낸 후자는 천민자본주의적인 품위 없는 사회를 향한 풍자로 확대된다.

가진 것이라고는 몸밖에 없는 박복한 여자, 박복자(김선

아 분)가 강남 입성을 욕망하게 된 매개자는 우아진(김희선 분)이다. 호텔 청소부로 일하던 박복자는 우아진처럼 '품위 있는 그녀'가 되고 싶은 욕망을 품고, 치밀한 계획과 전략을 세워 안 회장(김용건 분)의 간병인 신분으로 강남에 발을 들인다. 박복자와 안 회장 사이의 교환가치는 정성껏 간호한 대가로 얻는 금전적 보상과 진심 어린 마음이니, 박복자는 차근차근 은밀하게 물질적 보상을 요구하고 그것을 진심 어린 사랑이라 여긴 늙고 병든 회장은 금전적 보상을 아끼지 않는다. 로맨스 장르가 아닌 풍자극답게 보상의 규모는 점점 커지고, 급기야 안 회장의 주식 전체를 양도받아 부회장 자리까지 차지한 박복자는 본색을 드러내기 시작한다. 고상하게 '박지영'으로 개명하고 한풀이하듯 상류층 흉내 내기에 몰입하지만, 졸부라는 조롱과 돈을 강탈하려는 사기꾼에게 둘러싸이면서 비로소 자기 욕망의 실체와 직면하게 된다.

박복자가 자기 욕망의 실체와 마주하는 지점은, 강남이란 세계의 속물성과 천박성이 드러나는 지점과 맞물린다. 우아진의 브런치 멤버들은 품위 있는 사교 모임을 가장하지만, 실상 그들은 학력을 세탁하거나 매 맞는 아내이거나 남편 몰래 젊은 남자와 애정 행각을 벌이는 부도덕자이다. 심지어 같은 멤버의 남편과 바람난 사실이 폭로되자, 레스토랑에서 서로 머리채를 잡고 뒤엉켜 싸우며 악다구니를 부리기도 한다. "클래스가 다르다"라고 큰소리치면서 상류사회에 막강한 영향력을

행사하는 미술관장 역시 재벌 회장의 후처로, 남모르는 설움을 무당의 점사로 해소하는 속물이다. 이 부박한 속물들이 품위를 가장하고 과시할 수 있는 원동력은 오직 경제력이다.

그런데 엄밀하게 말하면, 품위 있는 우아진 역시 자본의 위력에 미혹되어 강남에 진입한 외부자다. 전직 스튜어디스로서 자사 모델로 활동할 만큼 뛰어난 외모의 매력 자본을 발판 삼아, 재벌가 둘째 아들 재석(정상훈 분)과 결혼하여 강남에 입성한 그녀 역시 욕망의 정치성을 발휘했던 것이다. 둘째 며느리임에도 시가의 대소사를 챙겨 안 회장으로부터 두둑한 포상금을 받는가 하면, 맏동서의 시샘에도 아랑곳없이 안 회장의 생일잔치를 성대하게 차리고 교태스러운 노래를 바쳐 환심을 산다. 또한 막강한 영향력을 행사하는 미술관장을 특유의 친화력으로 사로잡아 전시 기획자로 거듭난다.

그러나 우아진이 다른 속물들과 차별되는 지점은 진심 어린 공감과 배려심, 인간에 대한 예의, 기본적인 상식을 갖췄다는 데 있다. 홀어머니 밑에서 넉넉지 않은 어린 시절을 보냈음에도 불구하고, 일찍 세상을 떠난 아버지를 그리워하며 '착하고 바르게 살겠다'고 다짐하던 곧은 심성을 지켜왔던 것이다. 그러니 우아진은 '품위 있는 그녀'가 아니라 '인간다운 그녀'다.

드라마는 인간에 대한 예의와 기본 상식이 결여된 상류층의 민낯을 드러냄으로써, 품위란 가시적인 우아함이나 고상한 위엄과 같은 외피가 아님을 강조하고 있다. "품위란 타인의

운명에 동참하는 순수한 인간성"이라는 칸트의 정의대로, 우아진의 인간성은 박복자로 하여금 참회하고 집으로 다시 돌아오게 만드는 감화력을 지닌다. 어려서 조실부모하고 입양과 파양을 거쳐 도둑 누명까지 쓴 데다, 나이 들어서는 술집을 전전하는 등 '모든 걸 빼앗긴 재수 옴팡지게 없는 년'으로 살아왔던 박복자에게 우아진은 자신을 인간적으로 대해준 고마운 사람이었고, 안 회장은 안락함을 안겨준 유일한 사람이었음을 깨닫게 된 것이다.

그런 점에서 우아진과 박복자가 벌인 욕망정치의 결말은 대조적이다. 안재석과 이혼하고 홀로서기에 성공한 우아진은 가부장적 가족제도에 의존하기보다 자신의 삶을 오롯이 책임지는 자유로운 삶을 향해 새 출발한다. 반면, 참회하고 집으로 복귀한 박복자는 안 회장의 가족에게 죽임을 당한 후 미련이 남은 듯 혼령의 몸으로 강남 이곳저곳을 떠돌아다닌다. 안재석의 불륜녀 윤성희(이태임 분) 화가의 작품 「커튼콜」이 함의하듯, 박복자의 욕망정치는 무대가 끝난 뒤 커튼이 열리며 박수를 받고 다시 등장하는 배우처럼 상류층의 위선과 가식을 폭로하는 자의 몰락과 죽음으로 치환됨으로써 비극적 풍자를 완결한다.

문제는, 품위 있는 우아진과 천박한 박복자의 욕망서사를 초점화하느라 천민자본주의적인 상류사회의 가식과 위선을 통렬하게 비판하고자 했던 드라마의 애초 의도가 흐려졌다

는 데 있다. 우선 상류사회의 가식과 위선을 비판하려면, 여성 욕망의 정치와 가부장적 가족제도가 서로 공모하고 균열하는 모순 지점을 정공법으로 해부해야 한다. 그러나 안 회장과 그 가족들을 기만하고 진심을 가장했던 희대의 사기꾼 박복자가 참회하자마자 갑작스레 희생당하는 식의 진부한 희생양 메커니즘에 의존함으로써 계몽적인 통속극으로 전락한 것이다.

이로써 초반부터 박복자의 욕망정치와 대척점에 있던 재벌 2세들과의 팽팽한 대결 구도가 급격하게 깨져버리고, '나쁜 짓을 하면 천벌을 받게 된다'는 식의 계몽적 교훈이 강화되면서 드라마의 성격도 애매해졌다. 그 결과 근본 없는 박복자가 상류층을 넘본 대가로 살해됐을 뿐, 가부장적 가족제도에 기초한 천민자본주의적인 상류사회는 견고하게 유지되는 모순에 봉착하고 말았다.

이처럼 정공법을 비껴가니 비판의 대상은 브런치 멤버들과 미술관장, 재석의 불륜녀인 윤성희 등과 같이 비도덕적으로 강남에 입성한 여성들에게 한정되고, 수단과 방법을 가리지 않고 부의 축재를 도모한 남성들은 제외되는 모순이 초래됐다. 가부장적 가족제도와 공모하는 여성들은 "이혼을 생각하지만 어쩔 수 없이 산다"라는 자기 합리화로 비윤리적 천박성과 과시적 배타성을 재생산한다. 반면, 팔루스적 권력에 도취된 남성들의 배타적인 권익 추구와 부도덕한 퇴행은 철저히 눈감아준다. 지인의 부인과 불륜을 저지른 성형외과 의사

는 "평생 공부만 하다 가족 부양하느라 개고생 하니 이 정도 일탈은 봐줘야 한다"라고 항변하고, 조폭스러운 호텔 사장은 자랑스럽게 폭력을 떠벌린다. 가정 폭력을 일삼는 프로골퍼 역시 과오를 인정하지 않고, 아내와 애인을 모두 사랑한다며 상생을 외치는 유아적인 재석은 잠시 눈물을 흘리다 또 다른 여자에게 반하는 식이다.

이 드라마에서 보듯 가부장적 가족제도와 팔루스적 권력 카르텔이 공고하게 작동하는 한, 상류층의 천민자본주의적 부도덕성과 불관용적 배타성에 대한 비판은 무력화되고 모든 책임은 고스란히 그 카르텔에 균열을 가하고 그 틈을 비집고 들어가려는 위험한 여성의 욕망정치로 전가되고 마는 것이다.

# 현대적 사랑,
# 로맨스에서 친밀성으로

# 1

## 연애의 무게와
## 썸의 경제학

### 연애의 분절화와 썸의 발명

연애 포기를 선언한 지 한참의 세월이 지났음에도 여전히 연애에 대한 언설이 넘쳐나고 있다. 모두 연애에 대해 매우 친숙한 것처럼 말하고 있지만, 연애는 하나의 몸통에서 끊임없이 머리가 생겨나는 괴물, 즉 히드라처럼 다가올 뿐이다. 히드라의 수많은 머리 중 어느 하나를 들어 히드라 전체에 대해 말하는 모순적인 형국과 같이, 연애에 대한 수많은 언설은 통합되지 못하고 끊임없이 미끄러지거나 균열적이다.

'썸'은 히드라가 되어버린 연애의 대안으로 2010년 전후에 등장했다. 썸some은 영어의 '섬싱something'에서 파생된 것

으로, 친구보다는 가깝지만 연인은 아닌 모호한 관계를 가리키는 신조어다. 물론 썸이 등장하기 이전에도 섬싱은 연애 초기의 미묘한 감정적 반응 단계를 지칭하는 용어로 사용됐다. 그러나 썸과 섬싱에 내포된 사회적 코드는 현격하게 다르다.

흥미롭게도 썸의 발명 당시 '케미'라는 신조어도 함께 등장했다. 케미는 영어의 케미스트리chemistry에서 파생된 말로, 두 사람 간의 미묘한 감정적 반응을 가리킨다. 만남의 시작 단계를 의미하는 케미는 썸이 등장하기 이전의 섬싱과 동일한 개념이었다. 하지만 썸이 득세하면서 케미는 연애와 무관하게 '합이 잘 맞는 사이'를 가리키는 용어로 확장되고, 연애는 썸과 연애의 두 단계로 분절됐다.

썸과 연애의 분절화 현상은 세계적인 추세다. 서구에서도 연애courtship를 데이팅dating과 진지한 관계serious relationship의 단계로 나누고 있다. '데이팅'이 케미에서 출발해 대략 열 번 정도의 성관계에 이르는 단계라면, '진지한 관계'는 본격적인 연인 사이로 발전하는 단계다. 문제는, 썸의 뜻이 모호한 만큼 그 단계에 무수한 유형의 관계가 수렴된다는 점에 있다. 따라서 '썸 탄다'라는 새로운 신-연애 시스템을 명료하게 규정짓기란 쉽지 않다. 데이팅으로 대치해도 모호하기는 마찬가지다. 썸과 데이팅은 모두 무겁고 버거운 과거의 구-연애 시스템에서 벗어나기 위한 대안이기 때문이다.

이런 점에서 썸의 발명과 연애의 분절화는 서로에게 매혹

된 두 사람이 투사적 동일시를 통해 연인 관계로 발전하는 연애 과정을, 매우 특별한 운명적 연인과의 결혼이라는 과정으로 통합시키는 과거의 구-연애 시스템에 대한 실험적인 대응 전략이다. 또한 신자유주의 체제의 불안정한 경제적 조건과 개인화된 사회적 조건에 맞지 않는 전통적인 규범에서 벗어나, 새로운 연애 관습을 만들어가는 실리적인 대책이다.

## 썸, 개인화 사회의 신-연애 시스템

우선, 연애 하면 연상되는 장면을 떠올려보자. 아마도 빨간 장미 꽃다발이나 반지 등의 선물을 바치며 사랑을 호소하는 남자와 화사하게 웃으며 사랑의 징표를 받아 드는 여자의 프러포즈 장면이라든가, 또는 미리 예약한 레스토랑에서 어색하게 식사를 함께하는 동안, 몰래몰래 상대를 탐색하며 설레는 감정의 온도를 가늠하는 모습이 그려질 수 있겠다.

이런 연상은, 연애가 사회문화적인 관습이라는 점을 입증한다. 자유의지에 따라 스스로 선택한 이벤트라 하더라도 남자는 사랑을 구애하는 능동적인 존재로, 여자는 구애를 받아주는 수동적인 존재로 모드화되어 있다. 두번째 장면 역시 별반 다르지 않다. 분위기 좋은 레스토랑을 예약하고 만남을 주도하는 쪽은 대부분 남자다. 설령 여자가 예약하고 만남을 주

도하더라도, 데이트 비용을 지불하며 능력을 과시하는 쪽은 단연 남자다. 반대의 경우도 있지만, 남자의 자존심을 자극하지 않는 선에서 품위 있게 행동하는 에티켓을 지켜야 한다.

이러한 연애 시스템은 다분히 낭만적 사랑에 기초한 구시대적 연애관의 산물이다. 흥미롭게도 젠더 규범적인 연애 시스템은 2010년, 그러니까 썸이 등장하기 바로 직전까지 통용됐다. 누군가를 사랑하고 누군가로부터 사랑받는 상상마저 사치가 되어버린 각자도생의 각박한 현대사회를 살아가면서도, 여전히 구시대적 연애 관습에 사로잡혀 있었던 것이다.

이런 모순은 근원적으로 '연애'가 서구에서 일본을 거쳐 우리 사회에 수입된 이래 사회문화적 변화에 따라 변용과 변주를 거듭해온 역사적 맥락과 관련이 있다. 19세기 말 일본에서 처음 만들어진 연애라는 단어는 amor와 love 등 서구적인 사랑의 번역어였다. 그 이전까지 연애와 유사한 감정을 색色, 정情, 연戀, 애愛 등으로 불렸으나, 서구적 사랑의 개념을 충분히 담보할 수 없었기에 정열을 나타내는 '연'과 서로 동정하고 위로한다는 의미의 '애'를 혼합하여 연애라는 신조어가 만들어진 것이다.

일본에서 수입된 연애라는 개념을 우리 사회에 소개한 통로는 20세기 초 개화기 소설과 신문이었다. 초기에는 '청년 남녀의 연애라는 것은 극히 신성한 일'이라는 식으로 연애 감정을 추상적으로 전달하는 데 그쳤다. 일본과 달리 연애와 유사

한 '사랑'이라는 개념을 사용해왔던 우리 사회에서, 연애는 이성애적 사랑과 서구의 낭만적 사랑에 대한 동경이 포괄된 '신성한 연애'라는 표현을 즐겨 사용했다.

서로 이끌리는 남녀 사이에 서로 갈구하고 동경하는 감정적 관계를 가리키는 연애가 신성한 연애로 미화된 것은, 정신적 측면을 강조한 사랑과 육체적 욕망에 사로잡힌 애욕의 구분에서 출발한다. 그러나 당시 자유연애를 구가했던 지식인 남성들은 신여성과의 자유로운 결혼을 위해 개인의 자유라는 거창한 의미를 내세우는 한편, 조혼한 아내에게 이혼을 요구하기 위한 명분으로 '거치른 조선을 위하여 선도자'로서의 사명감을 내세웠다. 사랑과 성에 대한 자유로운 인식의 해방을 추구한다는 신성한 연애를 표방했지만, 해방된 감정을 일부일처의 법률혼적 결혼에 귀속시킴으로써 자유연애는 결혼할 배우자를 스스로 선택하는 자유결혼에 국한시키는 모순에 봉착했다.*

이처럼 전통문화와 서구 문명의 틈바구니에서 발생한 연애는 성에 대한 자유로운 인식의 해방인 것처럼 보이면서도 실질적으로는 성에 대한 특정한 방식을 조장했다. 이후 일제강점기와 전쟁기, 근대화 과정을 거치면서 자유연애와 자유결혼은 미풍양속이라는 명분으로 규율의 대상이었고 국가 발

*    간노 사토미, 『근대 일본의 연애론』, 손지연 옮김, 논형, 2014, 17~26쪽; 김지영, 『연애라는 표상』, 소명출판, 2008 참조.

전을 위한 결혼과 현모양처론이 강화되면서 구시대적인 연애 관습이 고착화됐다.

이와 같은 과정을 거쳐 연애는 하나의 몸통에서 수많은 머리가 끊임없이 생겨나는 히드라가 된 것이다. 그리하여 연애는 영육 합일의 지고지순하고 숭고한 사랑이라는 최상의 가치로 미화되는가 하면, 때론 구속적인 결혼 제도에 맞서 개인의 자유의지에 따라 자유연애와 연애결혼을 선택하는 해방적인 실천 행위로 이상화된다. 또한 연애는 이벤트나 프러포즈와 같은 소비자본주의적 데이트 시스템을 포괄함으로써 성과 사랑, 결혼의 가치를 자본으로 환산하는 바로미터가 되기도 한다.

썸은 이처럼 무겁고 버거운 연애 관습에서 벗어나, 시대 변화에 걸맞은 새로운 연애 시스템을 만들어가는 대안으로 등장했다. 전통적으로 가족주의와 집단주의가 강한 한국 사회는 1997년 IMF 금융 위기 이후 신자유주의 경제체제로 전환되는 과정을 거치면서, 급격하게 개인화 사회로 이행하고 있다. IMF 금융 위기 이후 도입된 신자유주의 체제는 한국 사회를 가족이나 집단을 배려할 여유조차 없이 수단과 방법을 가리지 않고 오직 살아남기에 올인하는 무한 경쟁의 정글로 변화시켰다. '살아남기'가 생존 전략이자 지상 목표인 사회에서, 남성성과 여성성이라는 성별 구분에 기초한 데이트나 결혼을 전제로 연애를 강요하는 구-연애 시스템은 감당하기 버거운

구시대적 유물로 굳어진 것이다.

썸 문화가 낯선 이유는 점진적이고 단계적인 변화가 아니라 경제체제라는 요인에 의해 갑작스럽게 개인화 사회로 변화하는 과정에서 등장한 데 있다. 그러니 썸의 경제학을 추구하는 현대인들을 자신만 아는 이기주의자나 공동체적 윤리의식의 결여자로 진단하는 것은, 구습의 연애관에 사로잡혀 시대 변화를 외면하는 설익은 판단이다.

그럼에도 분명한 점은 친구보다 가깝지만 연인은 아닌, 친구와 연인의 경계를 넘나드는 모호한 관계인 썸은 여러모로 경제적이다. 우선, 연애 감정은 즐기되 연애 관계에 동반되는 책임과 의무 등의 감정노동을 줄일 수 있다. 첫눈에 반해 사랑의 감정에 휘말린다 해도, 곧바로 진지한 단계로 진입하기에 앞서 썸의 단계에서 감정을 조율할 수 있기 때문이다. 또한 썸은 사랑이라는 이름으로 부과되는 열정이나 헌신, 낭만적 친밀감 등 과도한 구속과 의무감을 완화시켜주는 효과가 있다. 썸은 맹목적인 열정으로 뜨거운 태양에 불타버린 이카로스의 날개처럼 쉽게 산화될 수 있는 연애의 위험성을 조절하는, 심리적이고 경제적인 안전장치인 것이다.

# 무거운 연애와 가볍게 썸 타는 사이

## 젠더 규범적인 연애 관습

연애의 무게와 썸의 경제성을 가장 대비적으로 보여주는 영화는 단연 「광식이 동생 광태」(2005)다. 연애를 가볍게 생각하고 자신의 감정에 따라 쉽게 만나고 헤어지는 동생 광태(봉태규 분)와 달리, 형 광식(김주혁 분)의 연애관은 진지하다 못해 한없이 답답하다. 광식은 동아리 후배 윤경(이요원 분)을 향한 지고지순한 사랑을 몇 년째 가슴에 품고 있지만, 윤경 앞에 서면 쭈뼛거리고 망설이다가 '좋아한다'거나 '만나자'라는 한마디 말도 건네지 못하고 끝내 좋은 선배로 남고 만다.

만일, 그런 광식이 썸 문화가 보편화된 요즘 같은 시대에 살았다면 어떤 모습이었을까? 아마도 광식은 윤경에게 멋지고 강한 남자가 되어야 한다는 젠더 규범적인 연애 강박증에서 자유로웠을지 모른다. 그랬다면 적어도 윤경과 선후배와 연인의 중간 정도 관계를 유지했을 것이고, 윤경 역시 광식을 좋아했었다는 점에 비춰보면 연인으로 발전했을 가능성도 높다. 어쩌면 윤경의 결혼식에서 「세월이 가면」을 청승맞게 노래하며 사랑을 떠나보내는 안타까운 장면은 연출되지 않았을 수도 있지 않을까?

또 다른 영화 「연애의 온도」(2013)는 가족주의와 집단주의에서 벗어나 개인화된 사회로 급격하게 전환되는 시점을

배경으로, 괴물이 되어버린 무거운 연애의 실상을 현실감 있게 담아냈다. 영화는 3년간 비밀리에 사내 연애를 해온 커플이 이별과 재결합을 수없이 반복하는 과정을 세밀하게 클로즈업하고 있다. 하나의 시퀀스마다 인물들이 카메라를 향해 자신의 심경을 전달하는 인터뷰 형식은, 연애 관습과 현실 연애 사이의 분열적인 이중 심리를 부각시켜주는 미장센으로 활용된다. 이런 장치를 통해 이들이 헤어졌음에도 여전히 사랑하고, 재결합하지만 또다시 이별하는 도돌이표 연애를 반복하는 이유가 연애 강박증에 사로잡혀 있기 때문이라는 것을 선명하게 입증한다.

이별 후 '속 시원한 해방감'을 쿨하게 토로하지만, 실상 동희(이민기 분)와 영(김민희 분)은 슬픔을 주체하지 못하고 본격적인 사랑싸움에 돌입한다. 연애 감정을 정리한다는 핑계로 서로의 물건을 주고받으며 상처를 덧내고 배신감에 치를 떨며, 그만큼 사랑이 깊었음을 확인하는 연애 감정의 순환 고리에 빠진 것이다. 감정 기복의 사이클에 따라 이별과 재결합을 반복하는 이들은 왜 자신들이 연애를 하는지 혹은 왜 연애를 계속 이어가야 하는지 등에 대한 근원적인 물음조차 생략하고, 오직 연애 관습에 사로잡혀 있는 시시포스와 같은 존재들이다. 재결합 기념으로 간 놀이동산에서 또다시 이별하고, 이별 기념으로 롤러코스터를 타는 장면에서 수시로 변하는 표정만큼이나 이들은 롤러코스터와 같은 연애 강박증에 습관화

되어 있다.

문제는, 이들의 연애 감정이 개인화된 사회에 맞지 않게 철저히 구-연애 시스템을 따른다는 데 있다. 동희와 영의 연애는 남편과 아내라는 성 역할 구분에 따른 결혼 생활과 크게 다를 바 없다. 또한 친밀하다는 이유로 메일이나 SNS를 수시로 체크하며 프라이버시를 침범하고 서로를 구속한다. 심지어 이별을 선언한 후 상대방이 새로 만나는 사람을 스토커 수준으로 괴롭히거나 폭력을 가하는 일도 서슴지 않는다.

수없이 싸우지만 싸운 이유조차 기억나지 않을 정도로 상습적이다. "헤어졌던 사람들이 다시 만날 확률이 82퍼센트래. 근데 그렇게 다시 만나도 그중에서 잘되는 사람들은 3퍼센트밖에 안 된대." 그럼에도 둘은 로또 당첨 확률에 비하면 큰 거라고 합리화하며 이별과 만남을 반복한다. 그러나 재결합으로 끝나는 엔딩 신조차 또 다른 이별의 서곡이거나, 혹은 결혼하더라도 지겹게 싸우기를 반복하다 끝내 이혼할 것 같은 예감은 맥락상 충분히 가능한 추론이다. 이들이 보여준 연애 관습의 문제점은, 1차적으로 개인의 사생활인 연애를 공적인 직장 생활과 구분하지 않는 등 개인화 원칙이 지켜지지 않는다는 것이다. 무엇보다 직장 구성원들이 두 사람의 연애에 깊이 관여하면서 집단주의적인 일체감을 공유한다는 점은 심각하게 문제적이다.

두 사람 사이를 오가며 시시콜콜 소문과 소식을 전하고 화

해와 싸움을 부채질하는 박 계장(김강현 분)은 직장 동료라기보다 동희의 가족과 다를 바 없는 문제적 인물이다. 더욱이 동희가 사원 연수에서 영을 보호한다는 명목으로 민 차장(박병은 분)에게 폭력을 휘둘러 난장판을 만들었음에도 불구하고, 동희는 물론 영에게 전보 발령이나 어떤 인사 조치도 취하지 않을 만큼 사내 연애에 관대한 직장 문화는 치명적인 수준이다.

연애 관습의 문제점을 보여주는 영화라는 점을 십분 감안하더라도, 가족주의와 집단주의에 사로잡혀 있는 한국 사회의 문제점을 고스란히 반영하고 있다. 이처럼 개인화가 이루어지지 않은 한국 사회의 집단주의와 구태의연한 연애 관습을 문제 삼는 것이 영화의 취지라면, 인물들의 인터뷰 내용을 영화화한 「그와 그녀의 인터뷰」 시사회에서 동희와 영이 빠져나가 오붓하게 재결합을 즐기는 장면은 심각한 서사적 결함이라 할 수 있다. 불편할지언정 자신들의 연애 관습을 객관적으로 성찰할 수 있는 브레히트의 소외 효과가 차단됐기 때문이다.

## 가볍게 썸 타는 실리적인 연애관

이와 대조적으로 「오늘의 연애」(2015)는 친구도 연인도 아닌 썸의 관계를 확실하게 보여주는 영화다. 3년간의 밀월이 끝난 후 이별과 재결합을 반복하는 동희와 영의 무거운 연애와 달리, 18년간 남매처럼 자라온 현우(문채원 분)와 준수(이승기 분)의 썸은 가볍고 실리적이다.

현우는 초등학교 때부터 프러포즈를 하며 사귀자는 준수의 고백을 번번이 거절하고 철저하게 친구 사이로 선을 그어왔다. 현우가 준수를 친구로 대하는 표면적인 이유는 '남자로 느껴지지 않는다'는 것이다. 준수가 초등학생 시절 함께 자이로드롭을 타러 가서 고소공포증으로 바지에 오줌을 지린 이후, 현우는 준수를 줄기차게 친구로 대해왔다.

제주도 소녀였던 현우는 어릴 때부터 준수네 집에 얹혀살았지만 준수는 물론 그 부모에게도 당당하다. 반면 소심하고 반듯한 준수는 주인집 아들임에도 불구하고 살림을 도맡아 하는 아버지를 닮은 듯, 현우의 오피스텔을 드나들며 반찬도 날라다 주고 청소도 해주는 등 뒷바라지를 자처한다. 이런 준수를 남친보다 더 심하게 부리는 현우가 이기적으로 보일 수 있지만, 그간 숱하게 여자를 만나고 번번이 차인 이력으로만 따지면 준수 역시 썸의 실속을 차린 셈이다.

현우가 짝사랑하던 이동진 피디(이서진 분)와의 스캔들은 현우의 성장과 관계의 변화에 전환점으로 작동한다. 미모의 기상 캐스터로 잘나가던 현우를 질투한 동료가 이 피디와의 스캔들을 퍼뜨리면서, 이 피디는 별일 없이 자리를 보전한 반면 현우만 파면된 것이다. 이 일로 인해 잠적한 현우가 1년 동안 유럽으로 떠난다는 사실을 알게 된 준수는 끈질기게 현우를 설득해 18년간의 썸을 끝내고 연인으로 발전한다. 마침내 현우가 자이로드롭을 타고 강한 남자임을 증명한 준수의

마음을 받아들인 것이다.

그러나 겉보기에 발랄하고 당찬 현우 역시 구시대적 연애 관에 사로잡혀 있다는 점에서 「연애의 온도」의 영과 크게 다르지 않다. 현우의 이상형은 다분히 로맨스의 주인공 같은 '돈 많고 잘생기고 여자를 지켜주는 힘 있는 남자'다. 이상형에 가까운 직장 상사인 이동진 피디를 짝사랑하지만, 유부남인 그는 현우를 가벼운 바람 상대 정도로 대했을 뿐이다. 그 결과 '날씨의 여신'이라 불릴 만큼 애착을 가지고 열심히 해오던 기상 캐스터 직에서 파면되고 만다.

그럼에도 「연애의 온도」의 영과 「오늘의 연애」의 현우는 젠더 규범적인 연애의 문제점을 대하는 방식에서 차별화된다. 영이 젠더 규범적인 연애에 속박되어 있는 여성이라면, 현우는 그러한 관계를 유예하거나 거부할 수 있는 썸 문화를 수용한 여성이다. 만일 처음부터 현우가 준수와 연인 관계를 유지했다고 가정하면, 이들의 관계 역시 영-동희 커플과 크게 다르지 않았을 것이다. 이런 점에서 끝까지 썸의 단계를 유지했던 현우는 영에 비해 실리적이다.

**쿨한 데이팅, 진지한 관계를 위한 탐색전**

「오늘의 연애」가 섹스가 소거된 친구와 연인 사이의 모호한 관계를 유지하는 한국적인 썸 문화를 그렸다면, 영화 「친구와 연인 사이」(2011)와 「프렌즈 위드 베네핏」(2011)은 친구처럼

편하게 섹스를 즐기는 데이팅을 다뤘다.

「친구와 연인 사이」에서 MIT 의대생인 에마(내털리 포트먼 분)는 애덤(애슈턴 커처 분)과 만나 섹스를 한 후, 연인으로 발전하지 않는다는 규칙을 앞세워 섹스만 즐기는 데이팅의 관계를 유지한다. 역으로 「프렌즈 위드 베네핏」에서는 아트 디렉터인 딜런(저스틴 팀버레이크 분)이 헤드헌터 제이미(밀라 쿠니스 분)와 고객 사이로 만나, 활달하면서도 직업 정신이 투철한 그녀에게 데이팅을 제안한다.

흥미로운 점은 「친구와 연인 사이」의 에마와 애덤, 「프렌즈 위드 베네핏」의 제이미와 딜런이 모두 데이팅에 집착하는 이유는 부모의 연애와 결혼 생활에서 비롯됐다는 데 있다. 에마와 제이미는 낭만적 사랑의 신봉자인 엄마로 인해 연애와 결혼에 거부감을 갖고 있다. 에마는 어릴 적 아빠에게 전적으로 의존해온 엄마가 아빠의 죽음 이후 유약한 모습을 보이는 것을 보고, 독립심 강한 여자로 살아오면서 연애 감정에 빠지는 것을 두려워하게 됐다. 반면 제이미는 그녀의 아빠가 누구인지도 모를 만큼 숱한 만남과 헤어짐을 반복하면서도, 여전히 운명적 사랑을 꿈꾸는 사랑 지상주의자인 엄마로 인해 결혼을 전제로 한 연애를 거부해왔다.

「친구와 연인 사이」에서 에마의 데이팅 상대인 애덤은 바람둥이 아버지에게 전 여친을 뺏긴 후 사랑을 믿지 않는다. 반면 「프렌즈 위드 베네핏」의 딜런은 어린 시절 이혼한 부모로

인해 연애와 결혼에 대해 회의를 갖고 있다. 게다가 딜런은 낭만적 사랑에 충실한 로맨스 영화를 맹목적으로 추종하는 전 여친의 연애 강박증에 시달리다 연애에 강한 거부감을 갖게 됐다. 만약 「연애의 온도」에서 동희와 영이 결혼해 아이를 낳는다면, 아마도 그 아이들 역시 이들처럼 될 가능성이 농후하다.

이들은 젠더 규범적인 낭만적 사랑의 연애 시스템이나 데이트 시스템에서 벗어나, 쿨하게 섹스만 즐기는 친구 관계를 유지한다. 시나리오 작가 지망생이라 상대적으로 시간이 많은 애덤은 항상 시간에 쫓기는 의대생 에마의 기숙사와 병원으로 찾아와 스스럼없이 섹스를 즐긴다. 딜런과 제이미 역시 힘세고 강한 남성다움이나 수줍은 듯 유혹하는 여성다움이라는 무거운 연애 관습을 버리고, 오로지 자신들의 본능에 충실한 관계에 심취한다. 자신의 본능에 충실한 이들의 데이팅은 결국 진지한 관계로 이어지면서 끝이 나지만, 더 이상 젠더 규범이나 연애 관습에 구속되지 않는 진정한 연애를 펼쳐나갈 것은 너무나 자명하다. 이들의 데이팅은 관계를 망쳤다는 죄책감이나 희생과 헌신 같은 감정적 부담을 덜어주는 동시에 자신을 보호할 수 있는 심리적 안전망 기능을 담당한다.

그런 점에서 썸은 여성에게 유용한 연애 시스템처럼 보인다. 에마와 제이미처럼 제도적 기회는 마련돼 있지만 현실적

으로 일과 연애를 병행하기 어려운 여성들에게, 썸은 젠더 규범적인 연애 관계를 유예하거나 거부할 수 있는 선택권을 부여하기 때문이다. 물론 애덤이나 딜런의 경우처럼, 썸은 남성들에게도 유용한 연애 시스템이다. 데이트를 위해 지불하는 비용을 사랑의 크기로 환산한다거나 상품화된 이벤트 코스를 남성다움으로 전시하는 데이트 관습으로부터 자유로워질 수 있기 때문이다.

이처럼 대중문화에서 그려지는 썸과 데이팅은 대체로 친구에서 연인으로 발전한다. 따라서 썸과 데이팅은 연애의 거부가 아니라 누군가와 사랑을 주고 또 받고 싶지만 불가능한 여건상 잠정적으로 미루는, 연애의 유예로 그려진다. 그러나 현실에서는 각자도생의 고달프고 우울한 삶의 연속이다 보니, 사랑하지 않을 권리를 주장하는 목소리가 점차 높아지면서 연애에 대한 거부 징후가 강해지는 추세다. 그러니 썸이 어떤 형태로 정착될 것인지 좀더 지켜볼 일이다.

로맨스라는 환상

# 2

## 개인화 사회의
## 액체사랑

### 낭만적 사랑과 액체사랑

로맨스는 낭만적 사랑을 기본 값(정상성)으로 삼아온 사랑의
서사다. 낭만적 사랑은 불꽃 같은 매혹에 사로잡힌 두 사람이
연인으로 발전하여 평생토록 함께하는 운명적 공동체를 추구
한다. 따라서 낭만적 사랑의 서사는 사랑과 결혼을 결합한 연
애결혼을 각본화한다.

그간 연애결혼의 문화 각본은 지루한 결혼의 일상을 소
거한 채 가슴 설레는 연애 감정만 부각시켜왔다. 이로 인해 운
명적 만남에서 출발해 우여곡절의 연애 과정을 거친 다음 혼
인 서약으로 끝나는 로맨스의 서사 문법이 고착됐다. 로맨스

서사와 소비문화를 결합시킨 각종 프러포즈 이벤트와 데이트 코스는 낭만적 사랑을 오랫동안 우리 곁에 머물도록 기여해온 문화 상품이다.

동반적 결혼에 기초한 낭만적 사랑의 핵심은 단연 순결성이다. 사랑의 대상은 운명적인 '그 남자'라는 이유만으로, 사랑에 매혹된 여성의 결여를 메워줄 수 있는 존재로 이상화된다. 그렇기에 운명적인 그 남자에게 육체적 순결과 감정적 충만, 도덕적 미덕을 헌신함으로써 비로소 사랑에 빠진 여성 자신을 인정하는 역설을 거쳐 낭만적 사랑의 신화가 완성된다.

그러나 모든 것이 개인화된 세계로 접어든 지금, 낭만적 사랑의 서사는 유행이 한참 지난 올드패션이 됐다. 한 치 앞을 내다볼 수 없는 불확실성의 시대에, 사람들은 더 이상 평생토록 함께할 운명적 만남을 기대할 수 없기 때문이다. 더구나 사랑과 열정은 은밀하게 즐겨야 한다는 도덕적 금기도 사라져, 순결성에 묶여 있던 섹슈얼리티는 연애 감정과 무관하게 언제든 소비할 정도로 자유분방해졌다. 무엇보다 각자도생의 척박한 경쟁 사회를 살아가는 현대인들에게 가장 절실한 생존 전략은, 연애나 결혼이 아니라 자아실현에 필요한 유형무형의 자산이다.

이에 더해 시공간적으로 사회적 교류가 제한됐던 과거와 달리, 온라인이 활성화된 오늘날에는 소셜 네크워크를 통해 언제 어디서든 인맥을 쌓을 수 있게 됐다. 다양한 유형의 커뮤

니티에서 유용한 정보를 활발하게 교류할 수 있고, 함께 거주하는 가족보다 더 속 깊은 대화로 고민을 나누며 친밀한 관계 맺기도 가능하다. 또한 실시간으로 정보가 빠르게 업데이트되고 각종 볼거리와 놀 거리가 넘쳐나는 온라인 공간의 경우, 고독을 친구 삼아 사는 싱글족에게도 심심할 틈을 주지 않을 만큼 무궁무진한 세상이 펼쳐진다. 그러니 현대인들은 운명적 사랑이나 연애 감정에 사로잡혀 감정노동에 시달릴 필요성을 느끼지 않을뿐더러, 연애나 결혼만이 행복을 달성하는 필요충분조건이라 여기지도 않는다.

이런저런 연유로 로맨스의 바이블과 같은 낭만적 사랑의 위상이 흔들리니, 그것을 대체하는 다채로운 사랑이 등장하기 시작했다. 능동적이고 우발적이지만 평등한 관계를 지향하는 합류적 사랑(앤서니 기든스), 사랑의 친밀성과 열정은 추구하되 현실적 거리를 유지하는 실용적 사랑(크리스티안 슐트), 감정적 결속은 지키되 지리상 멀리 거주하거나 서로 다른 문화권자들이 함께 거주하는 장거리 사랑(울리히 벡-벡) 등등. 친구보다 가깝지만 연인은 아닌 모호한 관계의 썸은 이제 막 상장된 다채로운 사랑의 한 종목에 해당한다.

지그문트 바우만은 낭만적 사랑을 대체하는 모든 사랑을 통틀어 '액체사랑liquid love'이라 명명했다. 평생 한 사람과의 운명적 만남이나 친족 구성이 결락된 사랑은 흐르는 물과 같이 견고하지 못한, 참을 수 없이 가벼운 사랑이라는 것이다. 이

토록 가볍고 견고하지 못한 액체사랑이 만연한 배경에는 안정된 제도의 부재, 즉 액체현대의 불확실성이 있다고 주장한다. 그러나 낭만적 사랑의 신화가 여성을 결혼과 가정에 구속시킨 가부장적 사랑의 문화 각본이었다는 점을 환기하면, 액체사랑을 견고하지 못한 가벼운 사랑이라고 단정 짓는 바우만의 관점에 대해 진지한 논의가 필요하다.

## 개인화 사회, 무한 경쟁의 공포사회

바우만에 따르면, 개인화 사회는 개인에게 한없는 선택의 자유를 허용하는 동시에 실패의 책임 또한 온전히 부과하는 사회다. 사회적 안전장치가 사라진 채 모든 것이 개인의 선택에 떠맡겨진 사회에서, 고독한 개인들은 물 위를 둥둥 떠다니는 부초처럼 불안과 공포에 사로잡혀 각자 존재하고 홀로 소멸해간다고 진단했다.

　이를 위해 바우만은 고체근대solid modernity와 액체현대liquid modernity의 이분법적 대비를 통해 개인화 사회를 설명하는 방식을 취한다. 전자가 합리적이고 예측 가능한 안정적인 근대사회라면, 후자는 모든 것이 우연적이고 예측 불가능한 탈근대사회다. 전자가 규칙과 법칙에 근거하여 계산 가능한 사회인 반면, 예측이 불가능한 후자는 정체 모를 위험과 불확

실성으로 가득 찼음에도 대처할 방법이 없는 공포사회라 정의한다.

나아가 견고한 고체근대가 물처럼 빠르게 액화된 원인을 1980년대에 등장한 세계화와 신자유주의 경제체제에서 찾는다. 전 세계적으로 대량 실업이 발생하고 양극화가 심화되면서 공동체적 유대감이나 생산자 중심의 생활 방식 등 전통적 가치는 무력화된 반면, 삶의 불안정성이 확산되고 소비주의가 극대화됐다. 그로 인해 개인화 사회는 상품을 소비하듯 무한히 자유를 누릴 수 있는 소비사회로 전환됐지만, 개인은 금세 통장 잔고가 바닥난 파산자처럼 무한 책임의 덫에서 헤어나지 못한 채 공포로 내몰리게 됐다는 것이다.*

흥미롭게도 바우만은 고체와 액체의 이분법을 개인화 사회의 사랑 풍속도를 분석하는 도구로 활용하여, 고체근대의 낭만적 사랑에 대비되는 액체현대의 사랑을 '액체사랑'으로 통칭한다. 그에 따르면 현대사회는 개인을 보호해줄 공동체나 국가 장치의 역할이 현저히 줄어들면서 사회적 유대가 약화됐고, 그로 인해 이타적이고 헌신적인 낭만적 사랑은 사라지고 소유욕에 사로잡힌 액체사랑이 득세하게 됐다. 다시 말해 각자 존재하고 홀로 소멸해가는 방황하는 개인들이 살아가는 사회에서 천생연분의 낭만적 사랑은 불가능해졌고, 무한 경쟁

---

*  지그문트 바우만, 『액체현대』, 이일수 옮김, 필로소픽, 2022, 35~57쪽.

의 정글 속에서 실존적 불안에 잠식되어 액체사랑이 만연한 것이다.

　나아가 낭만적 사랑의 핵심인 운명적 만남과 결혼, 즉 여성의 헌신과 재생산이 소거된 액체사랑은 오직 섹스 욕망과 연애 감정에만 몰두하는 인스턴트 사랑이라고 도식화한다. 아울러 사랑이 소유하고 싶은 대상을 보존하고 돌보기 위해 자신을 내어주는 원심적이고 자기 영속적인 희생이라면, 욕망은 상대방의 힘을 빼앗고 소비하고 싶어 하는 자기 파괴적인 충동이라고 정의한다.*

　우리가 바우만에게 열광하는 이유는, 고체와 액체의 이분법에 근거해 현미경으로 관찰하듯 정교하게 현대사회의 불안과 공포를 진단하고 액체사랑의 풍속도를 디테일하게 스케치한 데 있다. 그러나 도식적인 이분법이 대부분 그러하듯, 사회 변화의 큰 흐름을 간명하게 이해할 수 있는 장점을 지니지만 복잡하게 얽혀 있는 사회현상을 지나치게 단순화하는 경향이 있다. 더욱이 극복 방안이나 해결책 등의 처방전이 없는 진단은 현대인들을 더욱더 불안과 공포로 떨게 만든다.

　바우만의 진단대로, 고달픈 현실 속에서 불안과 공포에 지치고 암울한 미래에 절망한 현대인들은 서로 존중하고 따뜻한 모성으로 감싸던 집단 기억의 공동체를 향한 레트로 열

---

**＊**　지그문트 바우만, 『리퀴드 러브』, 권태우·조형준 옮김, 새물결, 2013, 36~69쪽.

풍에 사로잡혀 있다. 하지만 과거에 대한 향수는 현실과 상상을 혼동하는 유행병, 즉 레트로토피아retrotopia에 지나지 않는다고 일축한다. 아울러 선한 삶에 대한 열망이 조금이라도 남아 있다면, 갈등하는 개인들이 삶을 지속할 수 있도록 잠정적 합의modus vivendi를 도출해야 한다고 충고한다.* 그러나 여전히 어디서부터, 무엇을, 어떻게 합의할지에 대한 구체적 처방은 없다.

보다 근본적인 문제는, 울리히 벡이 지적한 것처럼 개인화를 단순히 개인 차원의 의식적 선택이나 선호에서 유래하는 과정으로 본다는 데 있다. 그 결과 바우만은 예리한 진단으로 우리를 극도로 불안하게끔 흔들어놓고, 해결 방안은 미해결의 난제로 만들어버렸다. 더 큰 문제는, 근대 초기부터 19세기까지 시민권과 정치적 기본권을 남성들에게만 한정시킨 1차 개인화 과정과 1960, 70년대 이후 복지국가의 확립과 확장을 통한 2차 개인화 과정을 분리하지 않았다는 데 있다.** 그로 인해 무한 경쟁의 치열한 정글에서 살아가는 여성의 현실에 대한 실존적 고려 없이, 액체사랑의 득세 원인을 언제든 삭제 키를 누를 수 있는 디지털 네트워크의 세상에서 찾기보

* 지그문트 바우만, 『레트로토피아―실패한 낙원의 귀환』, 정일준 옮김, 아르테, 2018, 238~257쪽.
** 울리히 벡 외, 『위험에 처한 세계와 가족의 미래』, 한상진·심영희 편저, 새물결, 2010, 24~25쪽.

다 결과적으로 낭만적 사랑을 거부하는 여성들의 몫으로 돌려버렸다.

여성의 관점에서 보면, 개인화 사회는 위험과 해방을 함께 안겨준다. 특히 가족주의와 집단주의가 강한 한국 사회에서, '타자를 위한 삶'이 아닌 '자신을 위한 삶'으로 나아가는 여성들의 전환 과정은 결코 녹록지 않다. 불안정한 노동시장에서 무엇보다 생존 전략이 최우선 과제인 여성들이 성적 욕망에만 사로잡혀 있기도 어려울뿐더러, 타자를 보살피거나 헌신에 매진하기는커녕 스스로를 돌보기조차 벅찬 실정이다. 이에 따라 여성들의 인식도 '취업은 필수, 연애와 결혼은 선택'으로 바뀌었다. 개인의 자아실현과 자기 정체성을 우선시하게 되니 자연스럽게 남성에 대한 심리적·경제적 의존도가 낮아졌고, 평생 한 사람과 살아야 한다는 관념도 사라지니 독신이나 이혼, 동거 등 다양한 형태의 가족이 등장하기 시작했다.

개인화된 사회의 액체사랑에 대한 바우만의 진단은, 울리히 벡-벡의 '지독한 혼란에 빠진 위험사회의 사랑'과 흡사하다. 그러나 바우만과 달리 울리히 벡-벡은 지독하게 혼란스러운 위험사회를 극복하기 위해서는 "그동안 여성의 미덕이라 여겨져온 이해와 인내, 양보를 서로 실천하며 새로운 타협을 시작하는 용기를 내야 한다"라고 제안한다. "그렇지 않으면 개인은 물론 사회적으로 더 큰 비용을 지불해야 하는 진짜 위험사회가 도래할 것"이라는 경고도 곁들였다.*

# 액체사랑이 결코 가볍지 않은 이유

## '새로운 관계' 중독에서 진정한 사랑을 찾아가는 여정

「뉴니스」(2017)는 바우만이 진단하고 묘사한 액체사랑의 전형적인 사례에 해당한다. 영화는 에드바르 뭉크의 「절규」가 연상되는 표현주의 기법을 사용해, '잃어버린 도시Lost City'에서 어둠 속의 고독한 인간이 절규하는 검은 새로 변신하는 이미지로 시작한다. 이어 청춘남녀가 데이팅 앱을 통해 하룻밤 즐길 상대 찾기에 몰두하는 풍경이 이어진다. 앱에 올라온 사진 몇 장과 간략한 자기소개를 클릭하며 섹스 취향을 상상하고 친구 맺기에 몰입하는 과정은, 전적으로 '흥분시키는 사람'을 선별하는 찰나적 감각에 의존한다. 커플이 성사되면 곧바로 '부담 없이 재미'를 즐기다가 쿨하게 헤어지고 또 다른 파트너와 새로운 만남을 즐긴다. 버튼 하나로 언제든 만나고 헤어지는 새로움newness에 중독된 사회다.

물리치료 보조사인 가비(라이아 코스타 분)와 약사 마틴(니컬러스 홀트 분)은 데이팅 앱에서 만난 사이로, 가볍게 일회성의 섹스만 즐기려다 서로의 매력에 빠져 동거에 돌입한다. 가비는 심리학과 진화생물학 학사 과정을 마치고 역사학을 전공하고 있지만, 자신이 무엇을 좋아하는지 모른 채 새로

**\*** 울리히 벡·엘리자베트 벡-게른샤임, 『사랑은 지독한, 그러나 너무나 정상적인 혼란』, 144~146쪽.

움에 중독되어 있다. 마틴은 데이팅 앱을 통한 만남에 대해 "성인용품이 된 기분이"지만 멈출 수 없다고 실토한다. 한없이 가벼운 일회성 데이트에 신물이 나면서도 "싱글은 지긋지긋"하니 어쩔 수 없다며 데이팅에 빠져든 두 사람은 거울을 보듯 자기 연민을 공유한다.

가볍게 시작한 만남에서 점점 깊은 사이로 발전하는 이들의 연애 과정은 3단계의 위기를 거쳐 성장서사로 발전한다. 솔직하게 소통하는 투명성의 단계, 서로의 자유와 자율성을 인정하는 개방 연애의 단계, 어른의 만남은 서로에게 대가를 치르는 것임을 깨닫는 거래의 단계가 그것이다. 흥미롭게도 바우만의 도식에 따른 듯, 각 단계는 낭만적 사랑과 액체사랑의 대비 구도를 이룬다. 이런 대비는 위기 때마다 마틴이 결혼 생활 10년 차인 절친 폴(매슈 그레이 거블러 분)과 만나 어려움을 토로하고 조언을 얻는 방식을 통해 이루어진다.

첫번째 위기는 상대방을 충분히 알지 못한다는 소외감과 서로에게 솔직하지 않았다는 배신감에서 비롯됐다. '아기는 갖고 싶지만 결혼은 거부'하는 자유연애 지상주의자 가비는 별다른 어려움 없이 자란 탓에 모든 면에서 솔직하고 개방적이다. 반면, 겉으로 쿨해 보이는 마틴의 속내는 그리 단순하지 않다. 마틴은 전처 베서니가 유산했을 때 무책임하게 도망친 데 대한 자책감과 미안함 때문에 괴로워하고, 교통사고로 죽은 누나의 합의금으로 대학에 진학했다는 죄책감을 가슴

깊이 간직하고 있다. 마틴의 부모를 만나고 난 후, 가비는 솔직하지 못한 마틴에게 화를 내고 마틴은 스스로도 감당하기 벅차 애써 외면해온 아픔을 건드린 가비가 야속해 치열하게 싸운다.

결혼 생활 10년 차의 폴이 내린 처방은 '정작 인간을 만드는 것은 감정의 회색 지대'이니, '회색 지대를 인정하라'는 것이다. 그러나 "한 번 사는 인생이라는 생각에 그냥 막 살고 싶"다는 마틴과 "위험하고 짜릿하"고 "새로워서 좋았"다는 가비는 "서로 투명하게 모든 것을 공유하라"는 심리상담사의 처방을 따른다. 이후 두 사람은 일거수일투족을 투명하게 공유하지만, 미묘하게 벌어진 틈 사이로 공허감과 불안감이 스며들면서 두번째 위기로 접어든다.

이때 로맨스 작가와의 대화를 통해 얻은 처방은 개방 연애다. 개방 연애open relationship란, 상대방의 성적 자유를 쿨하게 인정하는 다자 연애다. 일부일처제를 이상적 가치로 삼는 낭만적 사랑에서 불륜은 상대방을 기만하는 부도덕한 짓이다. 그러나 개방 연애는 소속감과 자유를 동시에 충족할 수 있도록 또 다른 자아 찾기 과정을 인정함으로써, 한 사람에게 구속되어 있는 결혼 제도를 보완하는 도전이자 모험이라는 것이다. 무겁게 구속하는 규범을 내려놓으면, 두 사람의 관계가 한결 가벼워지면서 사랑은 더 단단해진다는 논리다.

개방 연애에 돌입한 마틴과 가비는 서로 다른 상대와의

데이팅도 쿨하게 인정한다. 심지어 함께 앱을 보며 서로의 상대를 골라주거나, 집에 데려와 스리섬을 즐긴다. 마틴과 가비가 쿨하게 상대방의 데이팅을 용납할 수 있는 준거는, 오직 둘의 관계에서만 절정감에 도달할 수 있다는 믿음에 있다. 그러나 가비가 중년의 사업가 래리(대니 휴스턴 분)를 만나면서 모든 것이 꼬여버린다. 가비는 점차 래리의 재력과 경륜에서 비롯된 물질적 안락함과 편안함에 빠져들고, 가비의 부재로 불안해진 마틴은 전처 베서니의 계정을 찾아가 행복한 모습을 확인하고 자책감과 미안함을 전달하는 메일을 보낸다. 이를 계기로 둘의 관계는 다시 악화일로를 걷게 된다. 더 이상 서로 투명하게 모든 것을 공유하지 않을뿐더러 개방 연애도 인정하지 않게 된 것이다. 결국 오해가 오해를 낳고 혼자가 될 것이 두려워 극도로 불안해진 마틴과 가비는 서로 '자기 파괴자'와 '자기기만자'라 비난하며, 세번째 위기로 진입한다.

세번째 위기의 처방은 "어른들의 관계는 거래"라는 래리의 따끔한 충고다. 마틴과 결별하고 래리의 집으로 들어온 가비는 "유럽에 함께 가자"라는 제안을 받지만, 래리의 사업상 모임에 기분이 내키지 않는다는 이유로 협조하지 않는 등 무책임하고 미성숙한 어린아이처럼 행동한다. 이런 가비를 향해 래리는 "목걸이를 선물하거나 안락한 집을 제공하고 유럽에 함께 가자는 제안은 모두 그에 상응하는 대가를 치러야 하는 거래임을 직시하라"고 직언한다. 크게 한 방 얻어맞은 듯 당황

한 가비는 자기 삶을 책임지지 않는 미성숙한 자신과 대면하고, "이제부터 내 인생을 찾아보겠다"라며 래리를 떠난다.

이처럼 마틴과 가비는 3단계의 길고 긴 우회로를 거쳐 마침내 진지하게 마주한다. 두 사람은 "떠날까 봐 두려워 솔직하지 못했고 헤어질 것이 무서워 거짓말을 했던" 지난날의 과오를 솔직하게 인정하며, "지겹고 서로를 원망하고 실망하게 되더라도 함께 견뎌내는 것이 진실한 사랑"이라는 사실을 각성한다. 더불어 "오직 너 자체를 원한다"라는 엄중한 사실을 받아들이며 새 출발을 다짐한다. 결혼 10년 차인 폴, 두 번의 결혼을 거쳐 아이를 낳고 행복하게 사는 베서니의 말대로 "두 사람이 함께한다는 것은 지루하고 재미없는 시간을 공유하는 것"임을 비로소 깨닫게 된 것이다. 영화의 엔딩 신은 침대에 누운 채 베개 위로 뻗어 올린 두 사람의 굳게 포개진 두 손을 오래 클로즈업한다. 마치 물처럼 가벼운 액체사랑의 단계를 거쳐 비로소 단단하게 굳어진 진실한 사랑의 선언으로 읽힌다.

**네트워크상의 사랑, 다채로운 사랑을 탐색하는 실험장**

「나의 PS 파트너」(2012) 역시 액체사랑의 사례에 해당한다. 그러나 새로움에 대한 중독에서 벗어나 진정한 사랑을 찾아가는 「뉴니스」와 달리, 「나의 PS 파트너」는 잘못 걸린 한 통의 폰 섹스를 계기로 사랑에 대한 진지한 탐색이 시작된다. 폰 섹

스는 5년간 만난 연인과 결혼을 꿈꾸는 윤정(김아중 분)이 미래의 남편이 될 승준(강경준 분)에게 헌신하는 섹스 노동의 일환이다. 그러나 우연하게 잘못 연결된 폰 섹스는 규범화된 연애와 결혼의 허위성에 짓눌린 윤정, 그리고 7년간의 연애 끝에 이별하고 자기 비하와 연애에 대한 환멸로 고통스러워하는 현승(지성 분) 사이를 이어주는 소통 매체로 전환된다.

란제리 디자이너였던 윤정은 직장 상사 승준과의 사내 연애 끝에 퇴사를 하고 착실하게 결혼을 준비 중이다. 그러나 5년이란 연애 기간을 거치는 동안, 사랑의 열정은 퇴색되고 무미건조한 관계를 지속하며 애정 없는 결혼을 앞두고 있다. 한편 현승은 싱어송라이터를 꿈꿔왔지만 성공 가능성이 희박해질 무렵 지지해주던 애인마저 떠나버리고, 하등 도움도 안 되는 백수 친구들 외에 세상에 의지할 곳이라곤 없는 하류 인생을 살고 있다. 잘못 연결된 전화로 만난 두 사람은 서로를 향한 욕설과 날 선 비난으로 시작했지만, 이내 처지가 비슷한 사람들끼리 통하는 연민과 공감을 교류하는 사이로 발전한다.

우발적인 접촉 사고처럼 가볍게 시작된 폰팅이, 규범적인 연애 관습과 결혼 제도에 사로잡혀 있는 연인들의 무미건조한 관계보다 더 투명하고 진솔하게 소통할 수 있는 채널을 제공한 것이다. 제대로 꿈을 펼치지도 못한 채 도태될 것이 두려운 현승, 결혼과 더불어 란제리 디자이너의 꿈을 버려야 했던 윤정은 점차 서로를 향한 진심 어린 위로와 격려를 주고받는

다. 나아가 낭만적 사랑의 문화 각본에 사로잡힌 구시대적 연애 관습과 결혼 관념에서 탈피하여 자유로운 개인성을 인정하는 새로운 연애관과 결혼 제도의 필요성을 공유한다.

흥미롭게도 오프라인상에서 만나기로 의기투합한 두 사람은 모텔에 들어가 이불 속에서 전화로 대화를 이어간다. 면대면의 소통보다 전화나 문자를 통한 소통 방식에 익숙한 디지털 네트워크 사회를 반영하듯, 폰을 통해 연애와 결혼의 의미에 대해 논의하고 진정한 사랑을 탐색하는 것이다. 그러나 낭만적 사랑의 문화 각본이 강하게 작동하는 사회 분위기를 반영하듯, 진정한 사랑의 탐색 과정과 혁신적인 실천은 지지부진 미루어지다가 윤정의 결혼식에서 한꺼번에 폭발하고 만다.

용기가 부족했던 두 사람이 속절없이 기회를 놓치는 바람에 결혼식은 예정대로 진행된다. 그러나 마지막 용기를 내 들이닥친 현승이 예정에도 없는 축가를 부르며 저돌적인 프러포즈를 하면서 결혼식장은 대혼란에 빠지게 된다. 떠밀리듯 결혼식을 올리게 된 윤정 역시 직장 후배와 바람을 피운 승준의 이중성과 허위에 찬 결혼을 폭로하며 결혼식은 파탄에 이른다. 이를 계기로 현승은 당시 축가를 부른 가수 신해철과 인연이 되어 싱어송라이터로 성공하고, 윤정은 란제리 디자이너로 독립한다. 시간이 흘러 두 사람은 라디오 프로그램의 고정 출연자와 애청자로 다시 만나고, 새로운 사랑에 대한 환상을 예고하며 영화는 끝이 난다.

바우만은 언제든 접속하고 끊을 수 있는 네트워크로 연결된 사랑을, 꺼내고 싶을 때 언제든 꺼내 쓰다 필요 없을 땐 윗주머니에 넣어두는 '윗주머니 연애'라 칭했다. 그러나 편리성만을 추구하는 윗주머니 연애라 하더라도, 이들의 만남을 한 번 쓰고 버리는 인스턴트 관계라 비난할 수는 없다. 낭만적 사랑이 실현되기 어렵고 섹스 파트너나 일회성의 연애 파트너를 찾는 것이 더 쉬워진 지금의 디지털 네트워크 사회야말로 사랑의 소통 불가능성을 심화시킨 진짜 원인이기 때문이다. 그러니 사랑을 잃어버린 인스턴트 도시에서 방황하며 절규하는 검은 새처럼, 마틴과 가빈이 탐색하는 사랑의 여로는 결코 가볍지 않다. 또한 잘못 걸린 전화 한 통으로 시작해 연애와 결혼에 대해 진지하게 논의하고 진실한 사랑을 찾아가는 윤정과 현승의 폰팅 역시 결코 소비적인 성적 욕망에만 머물러 있지 않다.

이에 비해 「넌 거기에 난 여기에」(2021)는 코로나 방역 조치로 고립된 젊은 남녀가 우연히 SNS에서 만나 사랑의 감정을 주고받는 영화다. 바우만은 디지털 네트워크상의 사랑을 언제든 버튼 하나로 가볍게 만났다가 쉽게 버려지는 깃털처럼 가벼운 사랑이라 비난하지만, 갑작스러운 방역 조치로 고립된 두 남녀가 문자와 영상으로 교류하는 따뜻한 위로는 새로운 방식의 사랑의 가능성을 열어둔다.

간호사인 엄마와 단둘이 살고 있는 렌(자닌 구티에레즈

분)은 코로나로 인해 엄마가 바빠지면서 온종일 홀로 집에 갇혀 지낸다. 그러던 중 무료함을 달래려고 SNS에 올린 자신의 글에 시비를 걸어온 칼로이(JC 산토스 분)와 언쟁을 벌이다 친구가 된다. 유일한 대화 상대는 베란다의 식물들이 전부인 렌에게, 칼로이는 배달 알바를 하는 와중에도 수시로 문자와 전화를 하며 살갑게 다가온다. 물론 친구인 조와 그녀의 남친 마크가 있지만 놀려먹기에 재미를 붙일 뿐 렌의 마음을 전혀 헤아리지 않으니, 칼로이는 고립된 렌에게 세상과 소통하는 유일한 통로다.

두 사람이 영상 통화하는 장면은, 제목처럼 '넌 거기에 난 여기에' 떨어져 있지만 마치 한 공간에 함께 있는 듯 독특한 미장센을 활용해 이제 막 사랑에 빠진 연인들의 은밀하고 달콤한 감정과 행복한 충만감을 담아낸다. 이런 방식으로 렌과 칼로이는 따로 또 함께 요리하고 한 식탁에서 식사를 하는가 하면, 기타를 치면서 노래도 불러주고, 밤늦게 베란다에 앉아 음악을 들으며 술도 마신다. 관계가 점점 깊어질수록 꿈을 말하고 살아온 과정과 고민도 함께 나눌 정도로 속 깊은 대화를 공유한다. 비교적 유복하게 대학원 과정을 마친 렌과 달리, 칼로이는 처자식을 버리고 두 집 살림을 차린 아버지 때문에 어린 나이부터 록 스타의 꿈을 접고 가장이 되어 가족을 책임져야 했다. 가난을 경험해보지 못한 렌이 진심 어린 위로를 전하며 손을 잡아주지만, 실제로 따뜻한 체온을 감지할 수 없는 칼

로이는 영상에서 슬픈 눈으로 렌을 바라볼 뿐이다.

그 사이 간호사로 일하는 렌의 엄마가 코로나 의심 환자로 분류돼 병원에 격리되면서 렌은 힘든 시간을 보내고, 괜찮을 거라고 위로를 건네는 칼로이에게 신경질적인 반응을 보인다. 칼로이 역시 고향 세부에 남은 가족들 걱정에 외롭고 힘든 나날을 견디는 중이다. 그러던 어느 날 마닐라의 봉쇄 조치가 풀리자 렌은 칼로이를 직접 만날 수 있다는 희망에 부풀지만, 정작 칼로이와 연락이 닿지 않고 SNS에 세부에서 찍은 가족사진만 올라와 있을 뿐이다.

영화는 '여기에' 혼자 남겨진 렌이 앱을 오래 들여다보며, '거기에 있는' 칼로이와 친구 맺기를 끊을지 여부를 고민하는 열린 결말로 끝난다. 해외 취업을 위해 어렵게 모은 자금을 마닐라에서 사기당했다는 칼로이의 말을 떠올리면, 다시 돌아오지 않을 가능성이 높다. 그럼에도 렌과 칼로이가 공유했던 충만한 시간과 친밀한 감정을 가벼운 사랑이라고 단정 지을 수 없다. 오히려 바우만이 진단한 액체사랑은, 더 이상 낭만적 사랑이 불가능해진 현대사회를 살아가는 젊은이들이 다양하게 시도해보는 다채로운 사랑에 해당한다.

## 액체현대에 걸맞은 사랑 방식의 탐색

이런 맥락에서 보면, 영화 「아내가 결혼했다」(2008)는 젠더 불균형적인 낭만적 사랑의 모순을 비추는 거울이자 새로운

사랑의 시도에 해당한다. 낭만적 사랑은 표면적으로 일부일처제의 공동 운명체를 추구해왔지만, 실상 남성들의 혼외정사에 대해 한없이 관대한 반면 여성들에게는 정숙한 섹슈얼리티를 엄격하게 요구해왔다. 이런 모순은 여성의 생애 주기에서 학업이나 취업이 배제되어 사랑과 결혼만이 불가피한 미래였고, 여성의 노동력을 육아와 가사 등 가정 내 돌봄노동에 국한시켰던 가부장적 사회 시스템과 밀접한 관련이 있다.

영화는 전복적인 상상력을 통해 일부일처제라는 낭만적 사랑의 모순을, 두 남자와 결혼해 두 집 살림을 차린 여자의 일처이부—妻二夫적 이중생활이라는 데칼코마니 기법으로 비춘다. 이 비현실적이고 전도된 상상력에 서사적 개연성을 부여하기 위해 동원된 장치는, 두 집 살림을 허용해왔던 일부일처제의 제도적 모순을 반사하는 거울 효과와 축구 경기에 연애 공식을 결합한 새로운 사랑의 방정식이다.

낭만적 사랑의 로맨스에서 영웅은 남자 주인공이지만, 이 전도된 로맨스의 영웅은 단연 여자 주인공이다. 주인아(주인 아씨라는 의미, 손예진 분)가 '모든 구속에서 벗어나 원하는 대로 살고 싶다'라는 확신을 지닌 자기 주도적인 영웅이라면, 큰 남편 덕훈(김주혁 분)과 작은 남편 재경(주상욱 분)은 이런 인아가 설계한 일처이부제를 순순히 수용하는 남자들이다.

흥미로운 점은, 이들의 사랑법이 두 남자가 한 여자의 사랑을 나눠 갖는 나누기 셈법이 아니라 '사랑과 삶을 즐길 줄 아

는 인아의 넉넉한 사랑'을 공유하는 더하기 셈법이라는 데 있다. 재경을 밀어내는 덕훈을 향해 "한국 축구의 문제점은 골 결정력 부족이 아니라 모두가 골을 향해 달려가는 집단적 황홀감을 함께 즐기지 못하는 데 있다"라는 재경의 주장은 나누기식 낭만적 사랑법에 익숙한 자들을 향한 일침이다. 덕훈이 이혼하지 않는 배경 역시 외도를 한 남편 때문에 평생 속을 끓이며 살았던 엄마의 "누구 좋으라고 헤어지냐"라는 생활철학이 크게 작용했던 것이다.

일처이부제라는 생소한 사랑법에 초점을 맞춘 영화의 특성상, 한국 사회에서 이 파격적인 공동 운명체가 처한 위험성과 위태로움에 대한 조명은 미미하다. 그럼에도 가족들에게 철저히 비밀에 부치고 두 집안의 며느리 노릇에 충실할 뿐 아니라, 아이의 생물학적 아빠로서의 권한을 큰 남편 덕훈에게 안겨주기 위한 세심한 배려 등은 개인화 과정에서 해방을 추구한 여성들이 감수해야 하는 위험성을 시사한다. 더욱이 큰 남편과 작은 남편의 집을 오가며 겪는 돌봄노동의 부담이 두 배로 커진다는 점도 문제적이다.

이런 사회적 갈등을 해결하는 대안은, 그들이 응원하는 바르셀로나 축구팀의 본고장 스페인으로 가서 한 지붕 아래한 여자와 두 남자 그리고 아이가 함께하는 풍요로운 사랑의 가정을 꾸리는 것이다. 영화는 스페인에서 네 사람이 짓는 행복한 웃음의 의미를, 밥 딜런의 음악 「돈트 싱크 트와이스 잇

츠 올 라잇Don't think twice, it's all right」으로 대신한다. 고체근대
의 사랑법에 붙들려 있는 현대인들에게 사랑은 단지 소통 매
체일 뿐이니, 이분법적인 도식에서 벗어나 이 새로운 사랑의
방식도 옳을 수 있다는 제안을 지지하는 메시지다.

　반면,「우리 연애의 이력」(2016)은 더 이상 시대에 맞지 않
는 낭만적 사랑을 정상성의 기준으로 삼으면서 '사랑이란 무
엇인가'라는 고리타분한 물음에 매달리지 않는다. 오히려 '썸
타는 이혼'을 유지하는 두 사람의 특별한 관계를 통해 사랑의
소통 가능성을 모색한다는 점이 의미심장하다. 작품에서 영화
배우와 조감독으로 만나 연인으로 발전한 연이(전혜빈 분)와
선재(신민철 분)는 서로의 상처를 보듬어 안고 깊이 사랑할 수
있다는 믿음으로 결혼했다. 엄마의 자살로 물에 대한 공포가
깊은 연이와 지병이 있었던 엄마를 오래 간호해온 선재는 평
등한 합류적 사랑을 지향한다. 그러나 그 사랑이 버거워 합의
이혼을 감행하고, 이혼은 했으나 이별은 하지 않는 애매한 관
계로 한집에서 시나리오 작업에 돌입한다.

　영화배우와 조감독이 자신들의 연애사를 시나리오로 옮
겨 쓰는 작업은, 삶에 대한 근원적인 성찰과 더불어 변화무쌍
한 영화 시장에서 오직 작품으로 승부해야 하는 치열한 생존
경쟁이 중첩되어 있다. 따라서 지독하게 싸우고 격렬하게 화
해하는 투명한 소통을 반복하며 두 사람의 관계성에 대해 숙
고의 과정을 거치는 한편, '영화를 엎어지게 만든 배우와 조감

독'이라는 과거 행적에 따른 부정적 평판을 말끔하게 딛고 일어서야 하는 고통의 시간 또한 감내해야 한다.

따로 또 함께 숙고와 고통의 시간을 견뎌낸 두 사람은, 마침내 결혼은 사랑이라는 이름의 구속이며 사랑은 상대방을 구속하고 소유하는 자신을 사랑한 자기만족이었다는 모순에 직면한다. 나아가 이별은 원래부터 지니고 있던 자기 한계를 감당하지 못해 상대방을 미워하는 것이므로, 자신을 사랑하기 위해 두려움과 이별하고 더 충분히 상대방을 사랑하지 못해 미안해야 한다는 성숙한 사랑의 경지에 도달한다. 궁극적으로 자기 발견을 통해 성숙한 사랑을 품을 수 있으니, 죽을 때까지 연애하고 그 고행길에서 영화를 해야 한다는 큰 깨달음을 얻게 된 것이다.

이렇듯 '이혼은 했지만 이별은 안 한' 두 사람의 특별한 관계는 낭만적 사랑의 기본 값으로 보면 유동적이고 불안한 액체사랑에 해당한다. 그러나 소통의 투명성을 통해 도달한 성숙한 사랑의 가치는, 낭만적 사랑의 허상에 붙들려 있는 옆집 쇼윈도 부부와의 대비를 통해 더욱 선명하게 빛난다.

바우만은 낭만적 사랑을 명품으로 이상화하고, 그 외의 모든 사랑을 짝퉁으로 보고 있다. 아무리 정교할지언정 진품의 아우라는 모방할 수 없으며, 이 세상에 존재하는 사람의 수만큼 수많은 사랑이 펼쳐진다 하더라도 제대로 된 명품 사랑

에 비교할 수 없을 만큼 무가치하다는 논리를 펼치고 있다.

　물론 "각자 존재하고 홀로 소멸해가는 방황하는 개인들의 사회"라는 비유는 지금-여기를 살아가는 현대인들의 불안과 공포를 날카롭게 포착한 최고의 수사로 손꼽힌다. 그렇더라도 구시대적인 낭만적 사랑을 기준으로, 지금-여기의 수많은 사람이 펼치는 다채로운 사랑에 대해 가볍고 일시적인 액체사랑이라 폄하할 권리는 없다. 새로운 시대에 걸맞은 새로운 삶이 펼쳐지듯, 이 시대의 모든 사람에게 새로운 사랑을 모색할 권리가 있음을 인정해야 한다.

# 3

# 낭만적 사랑으로부터의 탈주

## 낭만적 사랑과 로맨스의 영토화

낭만적 사랑에 대한 찬미는 언제나 숭고하고 강렬하다. 낭만적 사랑은 동화와 영화, 드라마 등의 로맨스 픽션에서 여전히 사랑의 원형이자 최상의 덕목으로 이상화되고 있다. 특히 상업성을 추수하는 대중문화가 여성들을 낭만적 사랑을 신봉하는 로맨스의 영토로 포섭하는 전략은 너무나 집요하다.

영화 「어쩌다 로맨스」(2019)에서 보듯, 소녀 시절 로맨틱 코미디의 열렬한 팬이었지만 "예쁘지도 매력적이지도 않은 여자들에게는 절대로 일어나지 않을 일이니 헛된 꿈을 꾸지 말라"는 엄마의 따끔한 의식화 교육에 따라 로맨스와 담쌓고

살아온 여성들까지 치밀하게 재영토화한다.

영화가 제시하는 비법은 간단하다. 자신의 커리어를 내려놓고 오직 사랑스러운 여성으로 모드 전환을 하면 된다. 지하철에서 만난 소매치기와 몸싸움을 벌이다 기둥에 머리를 받고 병원에 입원하는 정도면 충분하다. 일단 사랑으로 가득 찬 로맨스의 영토에 발을 들여놓으면, 저주받은 몸이라 위축됐던 외모도 남자들의 찬사와 사랑을 불러일으킬 만큼 매력적으로 변모한다. 뿐만 아니라 메마르고 궁상맞은 일상은 달콤한 향기로 넘쳐나고, 일로 만나는 직장 동료도 멋진 남친으로 거듭나면서 낭만적 사랑의 판타지에 빠져들게 된다.

이렇듯 영화가 전달하는 메시지는 선명하다. '젠더화에 충실한 여성으로 돌아가면 언제든 낭만적 사랑의 주인공이 될 수 있다'라는 희망을 전파한다. 문제는, 희망의 메시지가 외면한 여성의 현실이다. 유능한 건축가라는 커리어는 로맨스의 주인공을 꿈꾸지 않고 치열하게 살아온 대가로 획득한 성취물이다. 구체적으로 외모 가꾸기에 드는 꾸밈노동과 주변 남자들의 반응에 휘둘리는 감정노동, 로맨스를 즐기는 데 들어가는 시간과 노력, 그 밖에 물질적으로 환산되지 않는 심신의 에너지 등 말 그대로 영혼까지 갈아 넣어 쟁취한 전리품이다.

그러므로 낭만적 사랑의 성취는 곧 개인 여성의 목표 달성과 커리어를 포기하는 것을 의미한다. 운명적인 남자와 만나 우여곡절을 거쳐 결혼의 약속으로 끝을 맺는 로맨스 서사

는, 여성성에 대한 가부장적 정의를 수용하는 범위 내에서 여성의 경험을 반영한다. 여성의 성장은 오직 결혼에 맞춰져 있고, 아내와 엄마를 뛰어넘는 성장 모델은 결여되어 있다. 이런 점에서 로맨스 픽션은 낭만적 사랑을 신봉하는 동화와 같이 '가부장 문화에 순응적인 여성의 유아주의infantilism를 반영한 청소년 드라마'라 비판받았던 것이다.*

그러나 이런 비판은, 상업주의적 대중문화가 만들어낸 로맨스 픽션 속의 로맨스를 곧바로 현실의 로맨스로 등치시킨 결과다. 따라서 로맨스 장르 혹은 로맨스물에서 허구적 시뮬레이션으로 그려진 낭만적 사랑의 문제점을 비판하기 위해서는, 먼저 대중문화가 일방적으로 여성의 이미지를 구축할 수 있다는 편향된 시각에서 벗어나야 한다. 더불어 여성의 개인성을 배제한 낭만적 사랑의 실체를 온전하게 파악하고, 궁극적으로는 낭만적 사랑으로부터 탈주하여 주체성과 자율성을 추구하는 여성들의 대안이 될 수 있는 모험적 탐색 로맨스quest romance를 함께 고찰해야 한다.

---

\*   Kay Mussell, *Fantasy and Reconciliation: Contemporary Formulas of Women's Romance Fiction*, pp. 106~119.

# 낭만적 사랑과 여성의 개인성 배제

낭만적 사랑은 범접할 수 없는 귀부인을 향한 궁정풍 사랑과 근대 낭만주의자들의 관능적인 애욕이 결합된 이상화된 사랑이다. 결혼 제도 바깥에 존재하는, 오직 한 사람을 향한 열정을 일생 동안 가슴에 품고 살아가는 궁정풍 사랑은 관념적이다. 반면, 근대 초기 개인의 탄생 과정에서 발생한 낭만적 사랑은 개인의 주체성과 자율성을 중시하는 현실적인 사랑이다.

개인의 탄생은 인간을 인종이나 민족, 국가, 가족 등과 같은 일반적인 범주로 규정했던 근대 이전의 인식론에서 탈주하여, 자유롭고 독립적인 개인이라는 사회적 범주가 형성되면서 이루어졌다. 이때 개인은 이성과 개성을 토대로 자율적이고 독립적인 행동과 생각을 실천하는 인간이자, 계약을 통해 사회를 만들어가는 합리적이고 정치적인 자유인을 의미한다.

그러나 낭만주의자들은 이성에 기초하여 세계 전체를 사유하고 정치적 자유를 추구하는 계몽주의에서 벗어나, 자신의 개성을 예술이나 철학을 통해 미적으로 고양시키고자 한 심미적인 개인이었다. "인간 최고의 행복은 오직 개성을 펼치는 것"이라는 괴테의 주장대로, 낭만적 사랑은 개인의 개성과 자유를 결합하여 정신적 혁명에 도달할 수 있도록 고양시키는 숭고한 사랑이자 환상인 것이다.

『근대 개인주의 신화』의 저자 이언 와트는 근대 초기 개

인의 탄생 과정에서, 아테나와 아프로디테와 같은 여신을 비롯해 베아트리체나 잔 다르크 등 근대 이전에 존재해온 모든 여성을 추방했다는 점을 문제 삼았다. 개인의 주체성과 자율성을 추구한다는 명분으로 지옥을 관장하던 아스타로트마저 몰아낼 만큼 남성들이 모든 권력을 독차지한 채, 여성들에게는 오직 아담을 타락시킨 이브의 원죄를 저주의 유산으로 덧씌웠다는 것이다. 와트는 근대 초기 개인화 과정에서 '자유의 아버지'라 불리는 남성들이 스스로 부정하고 탈주했던 근대 이전의 인식론에 여성을 묶어두고, 오히려 더 가혹하게 이브의 저주를 덧씌운 폭력성을 지적했다.[*]

루소는 근대 교육철학서 『에밀』(1762)의 연극 버전이자 최초의 멜로드라마로 알려진 「피그말리온」(1762)을 통해 공적 영역에서 여성을 추방한 폭력성을 예술적 창조력으로 미화했다. 조각상을 빚어 만든 정숙하고 아름다운 여성과 결혼하여 아이 낳고 행복하게 살았다는 그리스 신화를, 정숙하고 완벽한 아내 만들기에 성공한 남성 시민의 근대판 로맨스로 변용한 것이다.

그리스의 피그말리온 신화에서 절정은, 피그말리온이 빚은 아름다운 조각상에 감동한 미의 여신 아프로디테가 정령을 불어넣음으로써 비로소 아름다운 여인이 탄생하는 대목이

[*]  이언 와트, 『근대 개인주의 신화』, 185~186쪽.

다. 그러나 루소는 미의 여신 아프로디테를 추방시켜버리고, 대신 피그말리온의 선한 미덕과 의지에 감동한 조각상이 아름다운 여성이 되어 깨어난다는 식으로 각색했다. 이로써 미의 여신의 원조 없이, 인간의 능력으로 이상적인 여성을 창조하고 이름(갈라테이아)을 부여한 근대의 개인 남성은 스스로 자신을 전지전능한 신과 같은 존재로 격상시켰다.* 이런 맥락에 비춰볼 때 자기 계발 담론에서 교과서로 삼고 있는 것이 그리스의 피그말리온 신화가 아니라 루소의 「피그말리온」이라는 점이 의미심장하다.

갈라테이아는 『에밀』의 소피처럼 근대 개인으로서의 남성 시민을 내조하는 정숙하고 관능적인 아내이자 아름답고 순종적인 여성이다. 남성의 열정을 고양시켜 창조적 상상력을 발휘하도록 낭만화하는 뮤즈에 대한 찬미는, 곧 여성의 개인성을 배제한 낭만적 사랑의 이상화에 불과하다. '여자는 남자를 고양시키는 존재'라는 낭만주의자들의 명제는, 낭만적 사랑이 여성의 개인성을 철저하게 배제했다는 사실을 입증한다.

19세기 들어 낭만적 사랑은 비로소 결혼 제도와 결합됐다. 그러나 여성의 지위는 개인으로서의 남성을 낭만화하는 뮤즈에서 아내이자 엄마의 역할에 충실한 가정여성으로 전환됐고, 여성의 권한은 연애와 결혼이라는 사적 관계를 선택하

---

* 웬디 무어, 『완벽한 아내 만들기』, 이진옥 옮김, 글항아리, 2018, 106~107쪽.

는 범주에 국한됐다. 설령 주체성과 자율성을 지닌 개인으로서의 여성을 인정하더라도 '아버지의 집'을 떠나 '남편의 집'으로 들어가는 가부장적 결혼 제도가 일반화된 사회에서, 여성의 개인성은 '누구의 부인Mrs.으로 살아갈 것인가'를 선택하는 권한만 허용되었던 것이다.

## 낭만적 사랑에서 탈주하는 여성들

낭만주의자들이 발명한 낭만적 사랑은 여전히 빛을 발하고 있다. 그러나 오래전에 유적지로 전락한 신전처럼 종교적인 아우라는 퇴색됐다. 앞서 말했듯 세계대전 이후로 2세대 페미니즘이 부상한 1960년대에 이르기까지, 특별한 사람과 평생을 함께하는 결혼 제도가 급격하게 흔들렸기 때문이다. 이에 따라 운명적 상대와의 강렬한 열정이나 완벽한 사랑을 찾아 떠나는 낭만적 사랑의 모험 여행은 무의미해지고, 낭만적 사랑이 퇴색된 자리는 친밀성으로 대체되기 시작했다.

　이렇게 성별 분업적인 근대적 핵가족제도가 빠르게 와해되고 다양한 형태의 '가족 이후의 가족'이 등장하는 추세에 따라, 낭만적 사랑에 대해 성찰하는 로맨스 픽션 또한 속속 등장하고 있다. 이 새로운 로맨스 픽션에서 여성들은 낭만적 사랑으로부터 탈주를 시도하고, 아내나 엄마로서의 정체성을 넘어

로맨스라는 환상

자신의 주체성과 자율성을 추구하는 개인 여성으로 거듭나고 있다.

## 가부장적 모순을 거부하다 스러져간 혁명적 여성

여성이 성별 분업적인 결혼 생활로부터 탈주하기 위해서는 결혼 제도 바깥에서 자아를 실현할 수 있는 대안이 필요하다. 그런 대안을 마련하지 못한 여성이 손쉽게, 그러나 가장 극단적으로 선택할 수 있는 방안은 자신의 죽음을 통한 저항이다. 영화 「레볼루셔너리 로드」(2009)에서 에이프릴(케이트 윈즐릿 분)은 '4월의 봄'이 연상되는 이름만큼 유능한 배우로서 자부심을 갖고 혁명적인 삶을 살고 싶은 꿈 많은 여성이었다. 그러나 낭만적 사랑을 신봉한 나머지, 첫눈에 반한 남자와 결혼한 후 돌봄노동과 가사노동에 마모되어 자신의 꿈과 주체성을 잃어가는 우울하고 비극적인 여성이다.

별다른 꿈도 없이 현실에 안주하는 남편 프랭크(리어나도 디캐프리오 분)는 열심히 노력하지 않아도 사회적 지휘와 고액 연봉자로 성장하는 반면, 에이프릴은 두 아이의 엄마이자 아내 역할에 충실하며 연극배우로서 아등바등 애를 써도 연기력이 형편없다는 비난에 직면한다. 결국 연극배우로서의 정체성은 점점 사라지고 가정이란 울타리에 갇혀 하루하루 숨죽이며 살아간다. 이들 부부의 갈등은 불평등한 성별 분업의 결혼 제도에서 비롯됐지만, 에이프릴이 격렬하게 쏟아내는 불

만처럼 "자신을 덫에 가둬놓은 채 어린애 같고 유치하게 구는" 프랭크는 그녀의 고통에 공감하지 못할뿐더러 실존적 고뇌를 전혀 이해하지 못한다.

절망에 찬 에이프릴이 모순적이고 답답한 결혼 생활에서 벗어나는 방법은 '모든 것을 접고 파리로 떠나'는 것이지만, 제안하는 에이프릴 자신이나 주저하는 프랭크나 현실도피적인 무모한 대안이라는 사실을 익히 알고 있다. 파리는 열정적이고 생동감 있게 주체적으로 살고 싶은 소망 실현의 표상이자, '떠날 수도 머물 수도 없는 무의미한 인생'을 살아가는 실존적 불안에서 벗어나고픈 도피 심리가 투사된 심상지리적 공간이다.

에이프릴의 결혼 생활은 끝없는 나락의 연속이다. 사랑스러운 두 아이도, 교외의 산뜻하고 멋진 집도 근원적인 공허감을 채워주지 못하기 때문이다. 정신과 치료를 받고 있는 수학박사 존(마이클 섀넌 분)의 예리한 지적처럼, "희망 없는 공허한 삶을 불안하게 견뎌내는" 에이프릴과 "사랑할 능력도 없으면서 오직 남자임을 입증하기 위해 세번째 임신을 하게 만든" 프랭크의 불편한 동거는 파멸의 내리막길로 치닫는다. 옆집 남자 셉(데이비드 하버 분)과 나누는 격렬한 춤과 카섹스 역시 달콤한 불륜이나 뜨거운 애욕이라기보다 자아를 상실한 채 텅 빈 껍데기로 살아가는 가정여성의 처절한 몸부림에 다름 아니다.

결국 결혼 생활의 덫에서 헤어날 길이 없는 에이프릴은 낙태 허용 기간인 12주 언저리에 낙태를 시도하다 출혈 과다로 죽음에 이른다. 스스로 아이와 함께 죽음의 길을 선택한 것이다. 죽음을 결심한 에이프릴이 출근하는 프랭크에게 정성껏 아침을 차려주지만, 자기중심적이고 둔감한 프랭크는 병원에 도착하고 나서야 그 의미를 알아채고 오열한다.

'레볼루셔너리 로드'라는 제목은 1955년의 미국 사회를 배경으로 여성을 자율적 개인으로 인정하지 않고 자기 주도적인 삶을 영위할 권리를 부여하지 않은 채, 아내이자 엄마로서 충실하도록 강요하는 가부장적 결혼 제도에 항거하다 비극적으로 산화한 혁명적인 삶을 함축한다. 물론 오늘날의 관점에서 보면, 에이프릴의 삶에 '혁명적인 길'이라 이름 붙이는 것은 다소 과장된 표현이다. 그러나 1950년대 미국 사회는 세계대전 이후 가부장제가 강화되면서 '전업주부'를 여성들의 가장 이상적인 삶으로 미화했던 시대였다.* 전쟁이 끝나고 혼

---

**\*** 세계대전을 계기로 경제 부국을 이룬 1950년대 미국은 두 가지 정책을 단행하며 가부장제를 강화했다. 즉, 전장으로부터 귀환한 남성들을 예우하여 국가에서 직장과 주택, 포상금 등을 지원함으로써 경제적으로 풍요로운 사회가 조성됐다. 동시에 세계대전 중에 부족한 노동력을 채우며 공적 영역에서 활동했던 여성들을 가정으로 돌려보내기 위해 '가정주부'를 미화하는 정책을 펼쳤다. 이런 정책은 고스란히 문화정책으로 변형되어 섹시한 아내가 침대에 누워 있는 남편에게 공손하게 커피를 대령하는 커피 광고나 카펫을 밟듯 강하고 거센 여성을 짓밟는 카펫 광고, 야무지게 살림 잘하는 신세대 주부를 과시하는 가전제품 광고 등이 쏟아졌다.

란스럽던 도덕관념과 사회규범이 자리 잡아가며 모처럼 찾아온 평화와 풍요로움을 만끽하던 당대 사회 분위기에서 '알 수 없는 고통'에 시달리는 에이프릴과 같은 여성들은 극히 예민하거나 이기적인 여성으로 취급됐다.

에이프릴을 비롯한 1950년대 미국의 전업주부들이 앓았던 '이름을 알 수 없는 병'의 원인은 1963년 베티 프리던의 『여성성의 신화』가 출간되면서 비로소 밝혀졌다. 그녀 자신이 '이름을 알 수 없는 병'에 시달렸던 베티 프리던은 미국의 주부들을 대상으로 면담한 결과, 이 병의 실체가 '자기 정체성을 발견하지 못하거나 혹은 자아실현을 하지 못한 채 권태감과 우울증, 불면증 등에 시달리면서도 이를 극복하기 위해 주부로서 어머니로서 더욱 충실하려다 악화되는 신경증적 불안 심리'라는 사실을 밝혀낸 것이다.*

에이프릴은, 베티 프리던이 지적한 가부장제의 희생양이다. 그녀는 낭만적 사랑이란 이름으로 강요된 결혼 생활에서 전업주부로 충실하게 살려고 노력했지만 가혹한 가부장적 모순을 온몸으로 거부하다 스러져간, 시대를 앞선 혁명적인 여성이었다.

---

\*    베티 프리던, 『여성성의 신화』, 김현우 옮김, 정희진 해제, 갈라파고스, 2018, 537~576쪽.

## 가부장적 권력을 찬탈한 개인 여성

반면, 영화「레이디 맥베스」(2017)의 캐서린(플로렌스 퓨 분)은 모순적인 결혼 제도에 정면으로 맞서 투쟁한 여성이라는 점에서 대조적이다. 빅토리아 시대의 결혼에서 필수 요건은 남편의 돈과 가문이라는 물적 자산, 여성의 순결과 교양이라는 도덕적 자산이다. 그러나 캐서린은 귀족의 아내로서 지켜야 할 순결이나 품위를 저버리고 대담하게 자신의 성적 욕망을 추구한다. 19세기 러시아의 원작 소설을, 19세기 빅토리아 시대로 배경을 옮겨 21세기의 현대적 관점에 걸맞게 각색했기에 설정 가능한 여성상이다.

후손을 얻으려는 늙은 지주에게 팔려 온 열일곱 살 캐서린은, 출산을 강요하는 시아버지와 잠자리를 거부하는 남편 사이에서 지루한 일상을 보낸다. 밝고 당당한 캐서린은 춥고 칙칙한 감옥같이 황량한 저택에서 점차 무기력해지지만, 결코 순응하거나 스러지지 않는다. 오히려 가문 소유의 탄광에서 일어난 붕괴 사건으로 시아버지와 남편이 출타 중인 틈을 타, 시아버지가 아끼는 샴페인을 몽땅 마셔버린다거나 농장의 인부 세바스천(코스모 자비스 분)을 침실로 끌어들여 서슴없이 불륜과 혼외 임신을 감행한다.

그러나 캐서린의 전복성과 저항성은 여기서 멈추지 않는다. 폭압적인 시아버지와 유령처럼 말없이 떠도는 남편, 그리고 상속을 위해 뒤늦게 나타난 혼외자까지 차례로 살해함으

로써 가문의 혈통을 절멸시켜버린다. 세 번의 살인은 모두 세바스천과의 혼외정사를 지속하려는 일탈적 욕망에서 비롯됐지만, 캐서린은 결코 성적 욕망에 함몰되거나 자신의 신분을 망각한 채 사랑 놀이에 휘둘리지도 않는다. 오히려 하녀 애나와 세바스천을 공범으로 끌어들여 세 사람을 살해하고 마침내 가문의 경제력과 가부장권을 찬탈하기에 이른다.

캐서린의 시아버지인 주인에게 순종했으나 짐승 취급을 받으며 모욕적으로 살던 하녀 애나, 그리고 캐서린의 남편에게 생명의 위협을 당한 세바스천은 지배자로부터 억압과 모욕을 당한 피지배자라는 점에서 캐서린과 동일한 처지다. 그러나 경찰의 조사 과정에서 캐서린은 모든 죄를 두 사람에게 뒤집어씌우며 자신의 무죄를 입증한다. 권력을 쟁취하기 위해 수단과 방법을 가리지 않고 타자를 억압하는 지배자로 변모한 캐서린의 언변은 너무나 당당하고 논리 정연하여 일말의 빈틈을 허용하지 않는다.

당당하고 빈틈없는 캐서린에 비해 백인이 아닌 하녀 애나와 세바스천의 얼굴은 심하게 뒤틀려 있다. 자신이 만든 버섯 요리를 먹고 주인이 죽은 충격으로 말을 못 하게 된 애나는 그 버섯이 캐서린이 건네준 독버섯이었다는 사실을 밝힐 수 없어 억울하고 답답할 뿐이다. 세바스천 또한 캐서린의 교사로 살인에 가담했음을 입증하려고 노력하지만, 그녀의 정교한 논리에 눌려 할 말을 잃고 만다.

결국 자신의 삶을 주체적으로 살아본 적 없는 자들은 지배자의 권위에 눌려 주권을 포기한 채 감옥으로 끌려가고 만다. 캐서린이 세바스천과 함께 시베리아 유형지로 떠나는 원작 소설과 확연하게 달라진 지점이다. 아버지와 아들 그리고 손자에 이르기까지 한 가문을 멸족시키고 모든 식솔마저 떠나보낸 후, 마침내 캐서린은 텅 빈 집을 독차지한다. 가부장적 권력을 찬탈하기 위해 인종 차별과 계급 차별을 이용한 교활한 여자라고 비난받을 만하지만, 캐서린의 자태는 너무나 당당하다.

한 편의 연극과도 같은 영화의 엔딩 신은 새로운 의미를 확장시켜가는 계기로 작용한다. 카메라는 청금색 빅토리아풍의 드레스를 입고 소파에 꼿꼿하게 앉아 있는 캐서린의 도도한 표정과 차가운 시선을 오랫동안 클로즈업한다. 그 속내에 대한 정보는 차단한 채, 관객 스스로 질문하고 답하도록 유도하는 브레히트의 소외 효과를 노린 것이다. 수많은 질문과 답변이 오갈 수 있지만, 가장 핵심은 '근대적 가족제도가 와해된 21세기의 관점에서 빅토리아 시대의 결혼 제도에 항거하는 여성의 삶을 어떻게 바라볼 것인가'일 것이다.

이렇게 한참 동안 도도하고 차가운 캐서린을 비추는 엔딩 신은 한발 더 나아가 다음 장면을 상상하게 만든다. 만약 서로 질문하고 답하는 관객들을 흥미롭게 지켜보던 캐서린이 자신을 비난하는 질문을 받았다면 어떻게 답할까? 아마도 캐서린

은 여전히 도도한 표정으로 시아버지와 남편 앞에서 전혀 위축되지 않고 비웃어주던 그 웃음을 살짝 머금은 채 다음과 같이 반문할 것이다. "좋아, 인정! 그럼 1차 개인화 과정에서 모든 여신과 여성을 추방하고 심지어 자기들의 구미에 맞게 여성을 창조해가며, 모든 주체성과 자율성을 독점하고 구가했던 자유의 아버지들은 어떻게 봐야 할까?" 이 영화의 묵직한 여운은 바로 이런 전복적 상상력에 있다.

두 영화는 대타자, 즉 낭만적 사랑과 결합한 가부장적 결혼 제도를 거부하고 그에 투쟁하는 주체적인 여성들의 삶을 보여주고 있다. 에이프릴은 4월의 꽃처럼 잔혹하게 스러져갔지만, 캐서린은 끝까지 투쟁한 여성이다. 물론 고달프고 힘겨운 나머지, 주체적인 삶을 포기하고 낭만화된 여성으로 돌아갈 수도 있을 것이다. 뒤늦게 낭만적 사랑의 환상에 빠진 「어쩌다 로맨스」의 주인공 내털리처럼.

## 낭만적 사랑의 불편한 진실에 마주한
## 신세대 연인들의 실리적 선택

「라라랜드」(2016)의 미아(에마 스톤 분)는 자신의 꿈을 실현하기 위해 낭만적 사랑으로부터 탈주하여 사회적 성취를 이룩한 신세대 여성이다. 배우로 성공하고 싶지만 번번이 오디션에서 고배를 마시는 미아와 재즈 피아니스트를 꿈꾸지만 클럽에서 피아노를 치며 생계를 꾸리는 세바스천(라이언 고슬

링 분)은 만나자마자 서로를 향한 연민과 동질감을 공유한다. 미아와 세바스천의 사랑은 평생을 함께할 낭만적 사랑이 아니라, 자아실현의 욕망을 꿈꾸는 자들의 특별한 관계에서 시작된 합류적 사랑이다.

할리우드 동산 위에 떠 있는 수많은 별을 바라보며 별처럼 빛나는 미래를 꿈꾸지만, 가난하고 고달픈 연인들이 할 수 있는 일이란 고작 서로를 위로하고 응원하는 것뿐이다. 시나리오를 직접 써서 연극배우로 나서라거나 재즈 클럽을 차려 피아니스트로 살라고 권유하지만 그 꿈이 실현될 가능성은 그리 밝지 않다. 그렇다고 꿈을 놓을 수도 없어 미아는 생활비를 벌기 위해 전국을 떠돌며 밴드 활동을 펼치는 세바스천에게 화를 내고, 세바스천 역시 싸우고 헤어진 미아를 찾아가 2차 오디션 통보 소식을 전한다.

세세한 스토리 대신 노래에 감정을 실어 정동 효과를 노리는 뮤지컬 영화의 특성상, 중간 과정은 생략한 채 유명 배우로 성공한 미아와 재즈 클럽에서 연주자로 변모한 세바스천이 재회하는 엔딩 장면으로 이어진다. 미아가 배우로 성공하는 데 크게 기여했을 법한 남편과 함께 세바스천의 클럽에 우연히 들른 것이다. 객석에 앉아 있는 미아를 발견한 세바스천이 그녀와의 추억이 담긴 곡을 애잔하게 연주하는 동안, 두 사람은 과거 자신들의 가난한 사랑과 빈한했던 동거 생활을 반추한다. 만일 두 사람이 낭만적 사랑의 규범에 따라 결혼했다

면, 미아는 유명 배우가 되지 못한 채 평생 우울한 가정주부로 살았을 것이고 세바스천 역시 클럽을 전전하며 피아노 치는 알바 인생을 지속했을 가능성이 크다.

어두운 표정으로 고달팠던 과거를 회상하는 사이, 재즈 클럽의 로고(두 사람이 연애할 당시 세바스천이 클럽을 내면 간판으로 내걸자고 미아가 제안했던 것)가 잠시 사라졌다 나타나고, 연주가 끝날 무렵 두 사람은 한층 밝아진 표정으로 눈인사를 건넨다. 사랑과 꿈을 맞바꾼 미아와 세바스천은 낭만적 사랑의 불편한 진실과 아름다운 이별을 인정하고 서로 축복을 기원한다.

영화의 서두와 엔딩은 대칭 구조를 이룬다. 영화의 서두는 교통 체증으로 꽉 막혀버린 출근길에서 금방이라도 숨이 막혀 폭발할 것 같은 젊은 남녀들이 모두 차에서 나와 한바탕 신나게 춤추며 노래한 후 시원하게 뚫린 차도를 달리는 장면으로 시작한다. 아울러 영화의 엔딩 신은 세바스천이 연주하는 재즈를 배경으로 미아가 남편과 함께 드라이브하며 안락한 집으로 돌아가는 장면이다. 서두와 엔딩은 모두 낭만적 사랑의 암울한 미로에서 탈주한 후 새롭게 열리는 꿈의 세상을 함축한다. 쓸쓸해서 더 아름다운 사랑은 뮤지컬의 정동 효과를 통해 극대화된다.

4

# 운명적 사랑에 대한 집착이
# 지독한 착각인 이유

## 보편주의가 불편한 이유

인간의 사고는 토양의 특질에 따라 다양한 형태로 자라는 나무와 같다. 각자 뿌리내린 역사적이고 사회적인 환경에서 오랜 시간 동안 문화라는 자양분을 먹고 자라면서 만들어지는 사회역사적이고 문화적 산물인 것이다. 동일한 수종이라 하더라도 환경과 자양분의 조합에 따라 조금씩 다른 나무로 자라듯, 인간의 사유 방식 역시 사회역사적 배경과 시대와 문화의 결에 따라 달라지게 마련이다. 그럼에도 다양한 나무의 특성은 무시하고 오직 나무라는 본질적 속성에 주목하는 근본주의자들과 같이, 보편주의자들은 다양한 사고가 공유하는 동질

적 속성만 강조한다.

　보편주의자들이 활용하는 방법은 크게 두 가지다. 하나는, 서로 판이하게 다르거나 양립할 수 있는 것조차 집단적 예지를 통해 당연한 것으로 밝혀졌다는 논리를 펼치며 자신들의 가치와 법칙을 일반화한다. 둘째는, 일반화한 가치와 법칙을 배타적으로 신봉하며 다른 대안이나 방법론에 대해 불관용으로 일관한다. 서양인의 경험과 사고 틀에 맞춰 동양을 재구성하고 이미지를 조작한 오리엔탈리즘이나, 모든 현상을 객관적 법칙으로 체계화한 근대과학이 대표적 사례다. 문제는 오리엔탈리즘이나 근대과학이 편협한 사고방식에서 그치는 것이 아니라, 동양보다 우월하다는 서구적 관점과 서구 지배층이 만들어낸 과학 법칙을 절대화하고 지속성을 부여하는 헤게모니의 장악에 있다.*

　포스트모더니즘과 테크노사이언스의 시대로 접어들면서 서구 중심의 오리엔탈리즘이나 근대과학의 객관적 법칙이 비판받고 있다. 그럼에도 보편주의자들은 헤게모니를 내려놓지 않으려 한다. 이들은 자신의 오류를 냉철하게 검토하는 최소한의 합리적 사고마저 외면한 채, 스스로 인지 불능의 착각에 갇혀 사는 나르시시스트들이다. 착각은 어떤 사물이나 사실을

---

**＊**　이매뉴얼 월러스틴, 『유럽적 보편주의─권력의 레토릭』, 김재오 옮김, 창비, 2008, 83~84쪽; 에드워드 사이드, 『오리엔탈리즘』, 박홍규 옮김, 교보문고, 2000, 13~28쪽.

실제와 다르게 지각하는 오류이자 이성과 감정의 불일치에서 오는 인지 부조화다. 문제는, 자신이 착각에 갇혀 있다는 사실조차 인지하지 못하는 데 있다.

있는 그대로의 현실을 직시하려면, 굳건하게 지켜온 신념을 수정하거나 버려야 하는 고통이 뒤따른다. 나르시시스트는 이런 고통을 감내하기보다 자신의 판단을 지지할 만한 근거를 선택적으로 수집하여 현실을 왜곡하는 착각의 방식을 선택한다. 뿐만 아니라 자신의 주관적 판단 기준에서 벗어나는 대상이나 현실과 마주칠 경우, 유리한 정보만을 끌어 모아 자기 논지를 정당화한다. 자신에게 불리한 상황에 처하면 말을 바꾼다거나 기억을 조작하는 것과 같은 왜곡된 필터링을 통해 스스로가 옳다는 자기 충족감을 유지하는 것이다.

나르시시스트의 착각과 로맨티시스트의 착각은 궤를 같이한다. 로맨티시스트는 '화성에서 온 남자, 금성에서 온 여자'와 같은 생물학적 본질론을 근거 삼아, 남성과 여성이 근본적으로 다르다는 확증 편향의 착각을 강조한다. 또한 세상 어딘가에 남성과 여성의 차이를 인정하고 이해하려는 운명적 사람이 존재한다는 순환론적 필터링을 반복하며, 운명적 사랑에 대한 신념은 인간에게 보편적이라는 주장을 펼친다.

이런 맥락에서 운명적 사랑에 대한 신념을 보편적 가치로 정당화하는 로맨티시스트의 보편주의는 서구적 보편주의와 유사성을 지닌다. 인권과 민주주의라는 개념, 보편적 가치

와 진리에 기초했다는 점 등을 근거로 내세우며 서구 문명의 우월성을 전 지구인에게 자명한 관념처럼 강요하는 것과 같은 이치다. 전 지구인에게 서구적 보편주의가 자명하지 않은 것처럼, 로맨티시스트의 남성 중심적인 보편주의는 보편적 보편주의가 아님을 입증할 만한 근거는 차고 넘친다. 서구 중심적인 보편주의에 내재되어 있는 유해하고 비본질적인 요소가 제거될 때, 비로소 모두가 수용할 수 있는 보편적 보편주의로 승화될 수 있다. 이런 이치에서 남성 중심적인 보편주의에서 여성에게 불편하거나 비본질적인 요소가 제거될 때야말로 만인에게 통용되는 보편적 보편주의로 거듭날 수 있다.

## 운명적 사랑과 신뢰할 수 없는 기억

「500일의 썸머」(2010)는 얼핏 운명적 사랑을 믿는 로맨티시스트가 변덕스러운 여자와 연애하다 헤어진 후 사랑의 상처를 극복하는 평범한 로맨스 영화처럼 보인다. 그러나 좀더 세밀하게 들여다보면 운명적 사랑에 대한 남성 중심적인 보편주의가 왜, 어떻게 문제인지를 보여주는 영화다.

영화 곳곳에는 보편주의가 반영된 장치들이 산포되어 있다. 우선, 구석에 쪼그려 앉아 펜을 들고 메모하는 남자 위로 모자이크 처리된 여성의 사진이 헝클어진 퍼즐 조각처럼 화

면 전체를 가득 메우고 있는 영화 포스터가 인상적이다. 이 포스터는 남자의 시선에 포착된 여성의 변덕스러운 이미지가 부각되면서, 운명적 사랑에 관한 주제를 단 한 장의 컷으로 시각화하고 있다.

물론 이 영화에서 남자의 시선에 포착된 이미지는 여성의 실체와 일치하지 않는다. 그럼에도 남자의 주관적인 시점을 따라 전개되는 독특한 플롯과 그 남자의 사랑 이야기를, 평범한 남자와 여자에 대한 연구 보고서와 같은 다큐멘터리 형식이 감싸고 있는 중층적인 의미 구조는 여성의 이미지 왜곡을 정당화한다. 일반적으로 액자 구조의 서사는 액자에 해당하는 외부 서사를 먼저 분석한 다음, 액자 내부로 진입해야 텍스트의 의미가 선명하게 밝혀진다. 그러나 이 독특한 영화에서는 오히려 거꾸로 접근해야 운명적 사랑에 대한 이중삼중의 확증 편향적인 착각이 선명하게 드러난다.

액자 내부에 해당하는 톰(조지프 고든-레빗 분)과 썸머(조이 데이셔넬 분)의 연애서사는 만남에서부터 이별에 이르는 순차적인 시간 순서가 아니라 톰의 주관적인 기억에 따라 전개된다. 톰의 기억에 의존하여 썸머를 만난 첫날부터 완전히 잊기까지 500일에 달하는 스토리가 조각조각 퍼즐처럼 나열되는 플롯 구성은 관객 입장에서 매우 혼란스럽다. 썸머에 대한 톰의 기억이 전적으로 그의 감정 선에 따른 것이어서 일관성이나 인과성을 찾기 어렵기 때문이다. 따라서 관객은 톰

의 변덕스러운 감정 선을 좇아가며, 톰과 썸머가 주고받은 대화나 표정에서 드러난 미세한 감정 변화를 객관적으로 파악하기 위해 고도의 집중력을 발휘해야 한다.

톰의 시각에 포착된 썸머는 대단히 변덕스럽고 먼저 꼬리를 치며 다가왔다가 뚜렷한 이유도 없이 떠난 후 다른 남자와 갑작스럽게 결혼한 '나쁜 년bitch'으로 부각된다. 하지만 자신의 기분에 따라 썸머에 대한 기억을 횡설수설 서술하는 톰의 감정 선을 따라가다 보면, 그가 신뢰할 수 없는 화자라는 점을 쉽게 발견할 수 있다. 이런 까닭에 신뢰할 수 없는 남자의 기억을 따라 소환되는 썸머의 변덕스러운 이미지를 넘어서, 그녀의 실체나 톰과 결별 후 다른 남자와 결혼하게 된 이유 등에 대한 궁금증이 증폭된다. 이런 궁금증을 해결하기 위해서는 톰의 조작된 기억을 해체하고 시간 순서에 따라 순차적으로 스토리를 재구성한 다음, 객관적이고 중립적인 시각에서 톰과 썸머의 연애 과정을 재검토해야 한다.

먼저 외부의 액자서사에서 내레이션을 통해 썸머가 어렸을 적 부모의 이혼으로 더 이상 사랑을 믿지 않게 됐고, 뛰어난 미모로 남자들의 관심을 한 몸에 받았다는 정보는 미리 제공됐다. 그럼에도 불구하고 첫눈에 반해 결혼했으나 결혼 생활 내내 지긋지긋하게 싸우다 끝내 이혼한 부모 때문에 누구와도 사랑을 나눌 수 없게 된 썸머의 심리에 대해서는 공백으로 남아 있다. 물론 썸머의 심리에 대한 이해는 전적으로 그녀

를 사랑하는 톰의 몫이다. 그러나 톰은 썸머의 심리에 대해 철저히 무관심으로 일관하며, 오직 운명적 사랑에 빠진 자신의 연애 감정에 몰입해 있을 뿐이다.

이런 증거는 영화 곳곳에 넘쳐난다. 먼저, 썸머는 톰과 처음 만날 때부터 일관되게 "자유롭게 살고 싶다, 구속이 싫다, 친구로만 지내고 싶다" 등을 반복적으로 선언한다. 그러나 톰은 그렇게 말하는 이유에 대해 묻지도 따지지도 않고, 썸머를 '차가운 여자 로봇'에 비유하며 서운함을 토로한다. 평소 자유롭게 살고 싶은 욕망에 사로잡혀 있는 썸머가 나비 문양의 액세서리를 즐긴다거나, "나비 문신할까 생각 중이야"(259일), "가끔 새처럼 하늘을 나는 꿈을 꿔"(109일)라는 말을 할 때마다 톰은 자유롭게 살고 싶어 하는 그녀의 심리에 대해 일말의 관심조차 두지 않는다. 톰은 오로지 자신이 썸머의 비밀을 아는 유일한 사람이자 썸머의 세상으로 들어간 특별한 남자라는 자기 충족감에 사로잡혀, 썸머가 자신의 운명적 사랑이라는 확증 편향적 착각을 키워나갈 뿐이다. 예외적으로 딱 한 번, 썸머와 결혼한 남자에 대한 질투심이 일었을 때(488일)만 썸머의 말에 귀를 기울일 만큼 자기중심적이다.

당연한 결론이지만, 썸머가 결별을 선언한 결정적 사유는 톰의 나르시시스트적인 자기중심성에 있다. 영화 「졸업」을 함께 보는 동안, 톰은 엔딩 장면에 자신을 대입하여 사랑을 완성하는 행복감에 젖어 있다. 그리하여 영화가 상영되는 내내 구

슬프게 울고 있는 썸머의 감정을 헤아리지 못할뿐더러, 영화
관에서 나온 직후 썸머의 결별 선언에 대해서도 "난 지금 행
복한데 왜?"라는 질문을 던지며 강하게 거부한다(290일).

톰의 극단적인 자기중심성은 루프톱 파티에서 더욱 선명
하게 드러난다. 톰은 썸머의 파티 초대를 '다시 만나자'라는 청
신호로 착각한 나머지 잔뜩 기대에 부풀어 파티장으로 향하
지만, 자신을 수많은 손님 중 한 사람으로 대하는 썸머를 보며
섭섭함과 분노의 감정에 사로잡힌다. 영화는 기대에 가득 찬
표정과 실망한 모습을 분할 화면으로 대비시켜 톰의 자기중
심적인 면모를 한층 부각시킨다. 결정적으로 썸머의 손가락에
서 빛나는 결혼반지를 발견한 순간, 톰은 분노를 참지 못하고
파티장을 뛰쳐나간다(408일). 그런데 돌이켜보면 썸머를 향
한 톰의 배신감은, 영화의 서두에서 관심과 배려가 부족한 톰
을 향해 결별 선언을 했던 썸머의 감정 상태와 거울에 비춘 듯
닮아 있다. 이후 실연의 아픔에 사로잡힌 톰은 모든 문제의 원
인을 썸머 탓으로 돌리며, 카드 문구 카피라이터로서의 직분
을 망각한다거나 75주년 창립 기념을 위한 카피 문구 회의를
망칠 정도로 직장인으로서의 감정 컨트롤에 실패한다.

흥미롭게도 어릴 적 부모의 이혼에 의한 상처로 내내 비
혼주의자로 살았던 썸머가 갑작스럽게 결혼을 결심한 동기
는 매우 의미심장하다. 식당에서 책을 읽고 있는 썸머에게 다
가와 내용에 대해 물어보고, 그녀의 설명에 귀를 기울이며 공

로맨스라는 환상

감해준 유일한 남자라는 것이 이유다. 썸머의 감정에 전혀 관심을 기울이지 않았던 자기중심적인 톰과 극명하게 대비되는 지점이다.

썸머와 헤어진 후 운명적 사랑에 대해 회의적으로 변한 톰은 우연히 만난 썸머에게 "운명이니 반쪽이니 진정한 사랑 같은 거…… 동화 속에나 나오는 순 헛소리였다고. 네 말을 들을 걸 그랬어"라고 말한다. 그러나 이를 두고 둘의 사랑관이 서로 바뀌었다고 섣불리 단정 짓기는 어렵다. 썸머가 자신이 그토록 원했던 '특별한 관계'에 초점을 두는 합류적 사랑을 찾은 반면, 톰은 '특별한 사람'과의 운명적 사랑을 이루지 못한 실망감에 사로잡혀 있기 때문이다.

500일이 지나 톰이 새로운 여자, 즉 '가을'을 만나는 장면도 흥미롭다. 사랑의 상처를 추스르고 나서 썸머의 충고에 따라 원래부터 꿈꾸었던 건축가의 길을 걷기 위해 건축 사무소에 지원 서류를 내는 등 새로운 삶을 모색하지만, 여전히 운명적 사랑에 대한 착각을 고수하고 있다. 여름이 가면 가을이 오는 것이 자연의 순리이듯, 썸머가 떠난 후 면접 대기실에서 만난 가을은 로맨티시스트 톰에게 운명적 사랑을 완성할 수 있는 새로운 여자로 다가온다. 톰과 가을이 인사를 나누는 장면에서 "톰은 '우연은 위대한 우주의 이치라는 것' '운명은 없다는 것'을 깨닫게 됐다"라는 서술자의 내레이션이 이어진다. 그리고 가을에게 데이트를 신청하는 톰의 들뜬 표정과 "이게 무

슨 일이야? 로맨스는 살아 있고 희망은 있어. 그녀는 너를 흥분시켰어"라는 가사가 반복되는 OST가 오버랩된다. 톰의 표정과 내면 심리가 담긴 음악의 중첩 효과를 통해, 톰은 여전히 썸머를 만났을 때와 한 치도 달라지지 않은 나르시시스트라는 사실을 증명한 것이다.

문제는 톰이 운명적 사랑이나 '우연은 위대한 우주의 이치'라는 확증 편향적 사고에 사로잡혀 있는 이상, '특별한 사람'과의 운명적 사랑을 원했던 톰과 '특별한 관계'의 합류적 사랑을 추구했던 썸머 사이가 어그러지게 된 모든 책임을 썸머에게 전가한다는 데 있다. 왜곡된 기억을 동원해서라도 자신이 옳다는 자기 충족감에 빠져 있기에, 톰은 초딩인 여동생 레이철(클로이 모레츠 분)도 익히 알고 있는 기본적인 연애 상식조차 알지 못하며, 자신의 과오를 '화성에서 온 남자, 금성에서 온 여자'라는 법칙을 원용해 무화시킨다. 설령 톰이 썸머를 온전하게 이해하지 못했다는 사실을 인정하더라도, 그것은 화성과 금성만큼이나 다른 생물학적 본질에 따른 오류이지 자신의 잘못이 아니라는 논리를 펼치는 것이다.

## 보편주의적 유권해석의 지독한 착각

「500일의 썸머」에서 톰과 썸머의 연애 이야기를 감싸고 있는

로맨스라는 환상

외부 액자는 이중 삼중의 의미가 중첩되어 있어 매우 복잡하다. 그럼에도 이런 액자 구조를 동원하는 목적은 명백하다. 운명적 사랑에 대한 신념을 고수하는 나르시시스트적인 톰의 관점에 보편주의적 유권해석을 부여하려는 것이다. 물론 왜곡된 기억을 통해 운명적 사랑에 대한 자신의 신념을 강화하는 톰과 마찬가지로, 그의 관점을 전폭적으로 지지하는 보편주의적 유권해석에도 확증 편향적인 오류가 내포되어 있다. 남성 중심적인 보편주의를 보편타당한 보편주의로 정당화하기 위해 이중 삼중의 장치를 동원한 것이다.

이 이야기는 허구이며 누군가가 연상된다면 이는 순전히 우연일 뿐이다. 특히 너, 제니 벡먼. 나쁜 년.

이처럼 영화의 서두에서 한 남자와 여자에 대한 연구 보고서인 듯 '작가 노트'라는 가치중립적인 장치가 동원된다. 그러나 그 서술 방식은 결코 중립적이지 않다. 겉으로 드러난 의미와 발화자의 실제 의도가 모순되는 전형적인 비꼬기sarcasm의 표현 방식에 의존하고 있기 때문이다.

이 고도로 계산된 전략은 다음과 같다. 첫째, 특정한 여성을 향해 '나쁜 년'이라 비난하는 남자와 여자에 관한 이야기, 즉 그 이야기를 특별한 연구 사례로 포장함으로써 모든 여성을 비난한다는 일반화의 오류에 대한 비판을 모면할 수 있다.

둘째, 만약 제니 벡먼이란 여성이나 다른 여성이 '나쁜 년'이라는 비난에 발끈하여 반박한다면, 분명 사랑에 관한 일반론이 아니라 '한 남자와 여자의 이야기'이고 순전히 '우연'이라고 강조했음에도 불구하고 스스로 제 발 저려 '나쁜 년'임을 인정한다는 방어 논리가 가능하다. 셋째, 궁극적으로 여성을 비난하려는 본래 의도를 중립적이고 학술적인 연구처럼 교묘하게 감추는 은폐 효과를 노릴 수 있다.

　　이 영화는 한 남자와 여자의 이야기다. 뉴저지 주에서 자란 톰 한센은 진정한 사랑을 찾기 전까진 행복할 수 없다고 믿었다. 〔……〕 톰 한센은 썸머 핀을 처음 본 순간 운명의 반쪽임을 느꼈다. 이 영화는 한 남자와 여자의 이야기다. 미리 말해두지만 사랑 이야기가 아니다.

　　이처럼 작가로 추정되는 중저음의 나이 든 남자의 내레이션은 '사랑 이야기가 아니라 한 남자와 여자의 이야기'라는 언어유희를 반복하며 톰과 썸머의 연애 이야기를 소개한다. 물론 톰과 썸머의 관계가 작가와 제니 벡먼의 관계와 유사성을 지닌다는 추론은 충분히 정당하다. '사랑 이야기가 아니라 한 남자와 여자가 만나는 이야기'라는 패턴의 유사성뿐만 아니라, 운명적 사랑을 믿는 톰에 비해 그것을 믿지 않는 썸머가 톰을 배신하는 '나쁜 년'이라는 등식이 성립하기 때문이다.

흥미롭게도 내레이션은 '톰과 썸머의 성장 과정이 성격 형성에 미치는 영향'에 대해 마치 학술적 연구 보고인 양 설명하는 맨스플레인mansplain 효과를 증폭시켜간다. 운명적 사랑을 믿는 남자로 성장한 톰과 그것을 믿지 않는 썸머의 성장 과정에 대한 대비적인 영상은 이런 설명에 유권해석을 부여한다. 그리하여 우울한 브리티시 팝을 어린 나이에 접하고, 영화「졸업」의 내용을 오해한 톰이 운명적 사랑을 만나야 비로소 행복해질 수 있다는 신념을 키워왔던 반면, 어린 나이에 부모의 이혼을 경험한 썸머는 운명적 사랑을 믿지 않는 여자로 성장했다는 주장이 어느 정도 설득력을 확보하게 된다. 그럼에도 운명적 사랑에 대해 전혀 다른 관점을 지닌 남자와 여자가 운명적으로 만나게 된 계기를 설명하기에는 수많은 공백이 남아 있다. 운명적 사랑을 만나야 행복해질 수 있다는 톰이 운명적 사랑을 믿지 않는 썸머를 만날 가능성은 매우 낮기 때문이다. 이런 점을 보완하기 위해 중저음의 권위적인 목소리의 남성 내레이터는 '썸머 효과'에 대한 설명을 추가한다.

내레이션에 따르면, 썸머 효과란 썸머가 가는 곳마다 매출이 오르거나 부동산이 시세보다 저렴하게 거래되거나, 혹은 대중교통 이용자가 급증하는 등의 이상 현상을 가리키는 일종의 학술 용어다. 또한 내레이션은 각 분야 연구자들의 분석을 인용하여 "뛰어난 외모와 여성적인 매력을 겸비한 썸머를 만나는 남자들은 누구나 운명적으로 사랑에 빠지게 된다"라

는 주장을, 마치 학술적으로 증명된 가설인 양 권위적인 목소리로 설명한다. 이런 가설을 토대로, 운명적 사랑을 신봉하는 톰과 그것을 거부하는 썸머가 운명처럼 만나게 됐다는 결론에 도달하는 것이다.

그러나 엄밀하게 말하면, 썸머 효과는 예쁜 여자를 대하는 남자들의 일방적인 착각과 과대망상에 해당한다. 그럼에도 여전히 운명적 사랑을 믿지 않는 썸머가 운명적 사랑에 빠질 확률이 100퍼센트라는 주장에는 모순이 내재해 있다. 이런 모순으로부터 썸머와 같이 사랑을 믿지 않는 여성이 배신할 확률, 다시 말해 '나쁜 년'이 될 확률은 100퍼센트가 된다는 허수아비의 오류가 발생한다.

이처럼 숱한 오류에서 벗어나는 방법은 다시 처음으로 돌아가 '이 이야기는 허구'이고 '사랑에 관한 이야기'가 아니라 '한 남자와 여자의 이야기'로 환원하는 것이다. 이 순환론적 오류를 반복하는 내레이션은 역설적으로 남성 중심적인 보편주의에 유권해석을 부여하여 만인에게 통용되는 보편적인 보편주의로 승화시키려 했으나, 오히려 확증 편향적인 지독한 착각에 지나지 않는다는 점을 입증해준다. 운명적 사랑이 박제화된 21세기의 현실을 보다 큰 맥락에서 조망하면, 이 순환론적 오류의 맨스플레인은 현실에 대한 인지 부조화를 권력의 레토릭으로 무마하려는 지독한 착각에서 비롯된 오류임이 더욱 자명해지는 것이다.

한발 더 나아가 최근 서구의 대중서사가 로맨스에서 친밀성으로 넘어가는 추세인 사회문화적 맥락을 고려하면, 이미 1990년대에 친밀성의 구조 변동으로 돌입한 지 한참이 지났음에도 여전히 낭만적 사랑의 환상에 사로잡힌 보편주의적 확증 편향을 비판하는 영화로도 읽힐 수 있다. 여러모로 의미심장한 영화다.

# 5

# 로맨스에서 친밀성으로
# 전환 중

## 사랑 이야기와 관계 이야기

현대인들은 더 이상 로맨스를 추구하지 않는다. 좀더 정확하게 말하면, 더 이상 운명적인 짝을 만나 연애하다 결혼에 골인하여 평생 검은 머리가 파뿌리 되도록 살아가는 꿈을 꾸지 않게 됐다. 이미 오래된 관용어인 남사친(남자 사람 친구)과 여사친(여자 사람 친구), 혹은 자만추(자연스러운 만남을 추구하는 타입)와 인만추(인위적인 만남을 추구하는 타입) 등의 신조어는 결혼은커녕 로맨스의 가장 첫 단계인 만남에서부터 심리적·신체적 부담을 감수해야 하는 위험사회를 반영한다.

연인이 될 상대를 만나는 것조차 이토록 힘겨우니 연애와

로맨스라는 환상

결혼은 어렵거나 불가능한 시대가 됐다. 물론 로맨스를 추구하지 않는 것을, 곧바로 사랑을 원하지 않는 것으로 환치할 수는 없다. 인간은 누구나 사랑하고 사랑받는 상상에 사로잡혀 있기 때문이다. 그러니 만남의 단계에서부터 장애에 부딪혀 연애와 결혼을 포기하고 고독을 친구 삼아 홀로 살아가는 현대인들에게, 로맨스는 영화나 드라마상에 존재하는 환상에 불과하다.

이를 반영하듯 다양한 매체와 플랫폼에서 연애 관련 상담이나 코칭 프로그램이 속속 등장하고 있다. 젊은 감각에 맞춰 만나는 법부터 대화하는 법, 호감도 판별법, 관점의 차이 좁히는 법, 잠자리 매너 등에 이르기까지 세세하게 코치하는 프로그램들이 인기를 끄는가 하면, 연애 트러블의 사례를 들어 결별 여부를 판단하거나 사후 대처법 등을 제시하는 프로그램도 많아졌다.

역사적으로 연애 조언서나 품행 지침서, 연애 코칭 프로그램 등은 결혼 제도가 위기에 봉착할 때마다 어김없이 등장했다. 18, 19세기 영국의 가정여성 품행 지침서, 20세기 초 미국의 연애 심리 상담서가 유행한 것을 비롯해 20세기 중·후반 전 세계적으로 광풍이 불었던 결혼 매뉴얼 등이 그 예다. 그러나 최근 등장하는 연애 코칭 프로그램은 이전과는 확연히 다른 특징을 보인다. 과거의 지침서들이 연애와 결혼에 성공하는 방안으로 인내와 양보, 배려 등을 조언했다면, 최근에는 '자

신과 맞지 않으면 속히 정리하라'는 식의 실리적인 대처를 제언하고 있다.

최근의 경향은 더 이상 로맨스가 불가능해진 시대적 징후로 읽힌다. 로맨스의 종언은 1990년대 초 이미 앤서니 기든스에 의해 선포됐다. 낭만적 사랑에 기초한 로맨스의 시대가 막을 내리고 친밀성으로의 구조 변동에 진입했다는 것이다. 그럼에도 불구하고 「귀여운 여인」(1990) 등과 같은 현대판 신데렐라 스토리가 지속적으로 생산되었으나, 최근 들어서는 로맨스의 소구력appeal power이 현저히 떨어져 환승 연애라는 말이 자연스러울 만큼 운명적 사랑이 사라지고 로맨스 없는 여성 서사도 속속 등장하고 있다. 바야흐로 로맨스의 시대에서 친밀성의 시대로 전환 중이다.

로맨스와 친밀성의 차이는 무엇인가? 로맨스는 운명과도 같은 짝을 만나 사랑에 빠지고 마침내 결혼에 도달하는, 낭만적 사랑에 기초한 사랑 이야기love story다. 중세의 기사도 로맨스에서 유래한 로맨스는, 세상에서 가장 멋진 남자와 세상에서 가장 아름다운 여자가 만나 열정과 정념에 사로잡히는 운명적 이성애를 전제한다.

반면 친밀성intimacy의 어원은 가장 은밀한 곳, 사적인 영역, 다른 사람과의 연결 영역 등을 포괄하는 감정을 뜻하는 라틴어 'intimus'에서 유래했다. 그간 친밀성은 성적 관계에 대한 완곡한 표현에서부터 가깝고 사적인 모든 관계를 묘사하는

폭넓은 의미로 사용됐다. 그러나 로맨스의 대안으로 등장한 친밀성은 두 사람 사이에 지적·신체적·정서적인 면에서 매우 밀착된 친교를 통해 발현되는, 자아 경험의 내밀한 변화에 맞춰진다. 신뢰와 우정, 인간적 유대감 등을 토대로 지속적인 만남을 유지하는 소울 메이트나 동반적 결혼 등과 같이 통합적 관계를 지향하는 것이다. 그러므로 친밀성은 다른 사람과의 지속적인 정서적 유대감을 유지하는 관계 이야기relationship story를 구성한다. 무엇보다 스스로 선택한 상대와 신뢰감을 바탕으로, 지속적으로 대화하고 소통하는 관계 이야기는 개인의 자율성에서 출발한다.*

로맨스의 사랑 이야기는 운명적 만남에서 출발하여 삼각관계로 얽힌 우여곡절의 연애 과정을 거쳐 행복한 결혼 서약으로 끝을 맺는 서사 공식을 취한다. 따라서 독자들은 배타적인 사랑의 쟁취 과정을 거쳐 결혼에 이르는 서사를 통해 운명에 대한 신비한 마력과 낭만적 사랑의 환상에 몰입하게 된다. 그러나 친밀성의 관계 이야기는 두 인물이 추구하는 관계와 사랑에 관련된 내밀한 감정 변화의 추이를 중시한다. 때문에 독자들로 하여금 심리 치료의 사례를 지켜보듯, 이들이 과

---

**\*** 비비아나 A. 젤라이저, 『친밀성의 거래』, 숙명여자대학교 아시아여성연구소 옮김, 에코리브르, 2009, 32~33쪽; Nancy Yousef, *Romantic Intimacy*, Stanford University Press, 2013, pp. 1~4; David R. Shumway, *Modern Love*, New York University Press, 2003, pp. 24~27.

계를 맺어가는 과정에서 소통하고 교류하는 사랑과 우정, 정서적 유대감 등을 통해 현실적인 사랑의 의미를 성찰하게 만든다.

## 결혼의 위기와 로맨스의 균열

로맨스가 그리는 사랑은 다채롭다. 운명적인 사람과의 정숙한 사랑일 수도, 결혼 바깥의 불륜일 수도 있다. 소설과 영화 등을 통해 숱하게 접하는, 비극적이어서 더 아름다운 사랑이나 죽음을 통해 완성되는 열정적 사랑도 있다. 로맨스에서 사랑 이야기는 다채롭게 구현되지만, 결정적 결함은 낭만적 사랑의 문화 각본에 충실하다는 점에 있다. 따라서 대부분의 로맨스는 사랑을 사랑하는 남자와 사랑에 헌신하는 여자로 젠더 규범화되어 있거나, 할리퀸 로맨스의 경우 우여곡절 끝에 결혼으로 귀결되는 규범적인 연애 이야기에 충실하다. 친밀성의 등장은 바로 로맨스가 말할 수 없거나 말하지 않았던, 규범에서 벗어난 다채로운 관계와 사랑의 방식에 대해 말하고 싶은 현대 여성들의 욕구가 반영된 결과다.

19세기 이전까지 사랑과 결혼은 양립 불가능한 것으로 여겨졌다. 남성들은 결혼 여부와 무관하게 사랑도 불륜도 자유롭게 즐겼던 반면, 여성들에게는 정숙한 의무를 강요했다.

19세기 들어 낭만적 사랑과 결혼이 결합된 일부일처제가 정립됐지만, 남성들은 여전히 사랑과 결혼을 동시에 즐길 수 있는 권한을 누려왔다. 낭만적 사랑의 관념에 심취한 남성들은 스스로를 여성의 권력에 굴복한 노예라 지칭하면서, 여성 중심으로 자기 인생을 설계하는 로맨티시스트라 자부하는 경우도 많았다.

이와 달리 여성들의 성적 방종은 귀족 집단에 한해 허용됐다. 대부분의 중산층 여성들은 결혼 외에 사회적 대안이 제한되었기에 오직 결혼밖에 선택할 수 없었다. 당시 사회는 자유분방한 귀족 여성의 모델에서 벗어나 '정숙한 가정여성'이라는 새로운 중산층 여성의 모델을 정립하기 위해, 여성들에게 가족 공동체의 공통 가치를 전담시키고 희생과 헌신, 정성이라는 미덕을 강조하며 감정적 억압을 요구했다. 남성들은 자신들의 활동이 가정 밖에서 역사를 구성하는 의미 있는 일이라 자부하면서, 여성들을 가정 내 돌봄노동의 전담자로 임명했던 것이다.*

20세기 중반은 결혼의 위기, 정확하게 말하면 성차별적 결혼이 위기에 봉착한 시대다. 1차적 원인은 세계대전의 후유증으로 인한 이혼의 폭증에서 비롯됐다. 전쟁에 참여한 남성들은 정신적·신체적 트라우마에 시달렸고, 그들을 대신해 노

* 앤서니 기든스, 『현대사회의 성·사랑·에로티시즘』, 112~115쪽; 스테퍼니 쿤츠, 『진화하는 결혼』, 253~279쪽.

동시장에 뛰어든 여성들은 경제활동이 가져다주는 자유와 평등을 체감하기 시작했다. 점차 성차별적 억압을 감내하면서까지 결혼 생활에 구속되어야 할 이유와 명분을 찾지 못한 여성들은 아무런 보상도 받지 못하는 가사노동에서 벗어나 과감하게 이혼을 감행했던 것이다.

1960년대에 부상한 2세대 페미니즘 물결과 68혁명은 이러한 사회변동에 불을 붙였다. 19세기 들어 낭만적 사랑과 결혼을 결합한 일부일처제가 정립된 이후, 가족은 사회 단위로 인식되기 시작했다. 남성과 여성이 결혼하여 아이를 낳은 핵가족이 정상가족 모델로 부상했고, 가족을 대표하는 가장 남성은 사회를 구성하는 개인과 동일시됐다. 그러나 높은 교육 수준에다 페미니즘 사상까지 겸비한 여성들은, 여성을 남성의 부속물로 여기는 가부장적 결혼 제도의 부당성에 비판을 가했다. 아울러 결혼 제도와 무관하게 스스로를 자율적이고 독립적인 개인으로 자각하기에 이르렀다.

스스로를 독립된 개인으로 각성한 여성들은 아내나 어머니가 되는 것보다 자신의 인생 프로젝트에 관심을 기울이기 시작했다. 이처럼 결혼은 필수가 아닌 선택이 됐으며, 이에 따라 친밀성에 대한 관심도 높아졌다. 여성들에게 희생과 헌신을 요구하던 전통적인 가치관이 흔들리면서, 개인 여성의 행복이 가정이나 가족에서 비롯된다는 관념도 바뀌었다. 르네상스 시대 남성들의 개인화 과정(1차 개인화 과정)이 진행된 이

래 대략 천년의 세월이 지나서야, 비로소 여성들의 개인화 과정(2차 개인화 과정)이 시작된 것이다.

낭만적 사랑과 결혼이 결합된 일부일처제의 핵가족은, 근대 개인 남성이 증가하고 자유를 갈망하는 개인주의가 확대되는 사회적 구조 변동의 산물이었다. 그러나 20세기 후반 여성들의 개인화 과정이 진행됨에 따라, 여성에게 희생과 헌신을 강요해온 근대적 결혼 제도가 와해되고 다양한 형태의 가족이 속속 등장하고 있다. 로맨스의 시대가 낭만적 사랑을 구가한 근대 개인 남성을 옹호한 시대였다면, 친밀성의 시대는 성차별적 사랑이나 애욕을 넘어 우정과 소통으로 이루어진 평등한 관계를 지향하는 시대다.*

## 친밀성, 새로운 사랑의 온도계

### 평범한 두 사람의 특별한 우정과 사랑

1990년대 초반, 로맨스의 종언이 선포됐음에도 로맨스는 사라지지 않았다. 천년의 세월을 거쳐 낭만적 사랑의 관념이 굳건하게 유지되고 있는 것이다. 그럼에도 그 위력은 약화되어

---

* 울리히 벡, 『위험사회』, 180~207쪽; 김혜경 외, 『가족과 친밀성의 사회학』, 다산, 2014, 151~158쪽; 홍찬숙, 『개인화―해방과 위험의 양면성』, 서울대학교출판문화원, 2015, 48~55쪽.

친밀성과 공존하고 있는 형국이다. 이런 면을 볼 때 낭만적 사랑에서 벗어나 친밀성을 본격적으로 탐색한 소설 『노멀 피플』 (2018)의 선풍적 인기는 의미심장하다. 당시 20대였던 젊은 작가 샐리 루니는 이 소설로 단번에 맨부커상 후보로 떠오르며 크게 주목을 받았고, 바로 이어 BBC 드라마로 편성되면서 더욱 파급력이 커졌다.

낭만적 사랑의 관습에 소설 속 주인공인 메리앤과 코넬의 서사를 대입하면, 수없이 만났다 헤어지기를 반복하는 이들의 관계를 선뜻 이해하기 어렵다. 또한 매력적인 에고이스트 메리앤과 유약한 남자 코넬은 아름답고 헌신적인 여자와 영웅적인 남자의 러브 스토리 공식에도 들어맞지 않는다. 이들의 서사는 친밀성에 기반을 둔 관계 이야기이기 때문이다.*

'노멀 피플' 즉 보통 사람들이라는 제목은 중의적이다. 지적 능력이 뛰어나고 주관이 뚜렷한 메리앤은 상류 계층의 문화 자본을 누리는 에고이스트이자 외톨이다. 반면 코넬은 원만한 성격에 건강한 신체를 지녔지만, 자신이 뭘 좋아하는지 모르는 중하위 계층의 평범한 남자다. 그러나 두 사람은 서로를 '가장 똑똑한 사람'이라 존중한다. 둘 다 뛰어난 성적으로 장학금을 받은 수재라서가 아니라, 오랜 시간 상대를 지켜보

---

* 로맨스의 서사를 사랑 이야기love story로, 친밀성의 서사를 관계 이야기 relationship story로 지칭한 것은 데이비드 R. 셤웨이의 *Modern Love*(New York University Press, 2003)에서 차용한 것이다.

면서 서로의 숨은 재능과 개성을 발견했기에 내린 결론이다. 그러므로 '노멀 피플'은 결코 평범하지 않은, 특별한 사람을 강조하기 위한 반어적 표현이다.

이들의 관계 이야기에서 핵심은, 세밀한 감정 선을 따라 전개되는 우정과 사랑이다. 메리앤과 코넬의 서사는 개인 차원의 성격과 취향, 가족 관계에서 비롯된 상처와 정체성, 계급 차이에서 발생하는 아비투스라는 세 가지 층위가 겹쳐져 있다. 만나고 헤어지기를 반복하며 불안하게 우정과 사랑을 오가는 서사는, 감정 선에 맞닿는 세 가지 층위가 중첩되고 엇갈리면서 파란만장한 관계가 지속된다.

메리앤과 코넬은 중등학교 6년을 함께 보낸 동창이지만, 항상 친구들에게 둘러싸여 있는 코넬과 달리 자신만의 세상 속에서 외톨이로 지내며 친구들에게 따돌림을 당하는 메리앤은 서로 가까워질 기회가 없었다. 졸업을 앞둔 시점에야 메리앤의 집에서 도우미로 일하는 코넬의 엄마를 매개로 둘은 자연스럽게 어울리게 되고 친구가 된다.

이들의 관계 이야기는 시골 마을 슬라이고와 대도시 더블린이라는 두 공간을 오가며 펼쳐진다. 차갑고 외톨이인 메리앤에게 슬라이고는 숨 막히는 공간이지만, 모든 면에서 성실하고 모범생인 코넬에게는 편안한 공간이다. 이런 공간적 대비는 가족 관계와 경제적 환경에서 기인한다. 두 사람 모두 아버지 없이 자랐지만, 메리앤의 엄마와 오빠는 폭력적인 남편

과 아버지의 영향인 듯 영혼 없이 떠도는 유령처럼 냉랭하고 난폭하다. 그에 비해 코넬은 사랑 넘치는 엄마와 돈독한 사이를 유지한다.

아빠가 남긴 유산과 변호사 엄마를 둔 상류층의 메리앤은 더블린에서 풍요로운 생활을 누리며 새로운 친구들과 함께 자신의 능력과 매력을 맘껏 발산한다. 반면, 학업과 아르바이트를 병행하며 힘겹게 버티는 코넬에게 더블린은 우월감과 자만심으로 똘똘 뭉친 속물 교양이 넘치는 위선의 도시다. 더블린은 슬라이고에서 어색하게 헤어진 두 사람이 다시 만나 새롭게 우정과 사랑을 쌓아가는 밝고 희망적인 공간이지만, 동시에 가족 관계와 경제적 생활수준의 차이가 교차하면서 교착 상태로 빠지는 비정한 도시다. 소설보다 시각적 효과가 강한 드라마에서 이런 대비는 더 극명하게 드러난다.

메리앤에게 상처와 불안의 원천은 부재하는 아빠가 남긴 폭압적인 가부장제의 그늘이다. 남편의 폭력으로 영혼이 파괴된 엄마와 동네 건달이 된 오빠는 수시로 무시와 냉대, 정신적·신체적 압박을 가하며 자존감을 흔들어놓는다. 상처가 깊어진 메리앤은 떠벌리기 좋아하는 토론 동아리 회장(개럿), 왜소하지만 허세 가득한 사디스트(제이미), 에고가 강한 사진작가(루카스) 등 가학적인 성향의 남자를 연속적으로 만나고 다시 상처받는 악순환에 빠진다. 다른 한편, 가정 형편이 어려워 방학 동안 방세를 내지 못하게 된 코넬은 메리앤의 아파트

에 머물게 해달라는 부탁도 건네지 못한 채 서둘러 슬라이고로 떠나고 만다. 경제적 의존은 대등한 관계에 방해물로 작용할 수 있는 민감한 사안이라 고민 끝에 내린 결론이지만, 가난의 비루함을 모르는 메리앤은 버림받았다고 오해한다.

　세밀한 감정 교류에 기초한 관계 이야기는, 자칫 오해나 사소한 어긋남이 발생할 경우 그 회복이 어려워진다. 때문에 서로에 대한 깊은 신뢰를 바탕으로 우정을 유지하기 위한 지속적인 노력이 필요하다. 관계가 위기에 처할 때마다 두 사람이 진정한 헌신과 정성을 다해 눈물겹게 노력하는 이유다. 코넬은 가족으로부터 받은 상처를 강한 남자들을 통해 위로받으려다 오히려 더 고통에 빠지는 메리앤을 따뜻하게 위로하고 보듬어준다. 메리앤 역시 중등학교 친구 롭의 자살로 인해 공황장애를 앓는 코넬을 정성껏 돌보며 글쓰기를 통해 치유하도록 돕는다. 심리 치료는 친밀성의 서사에서 가장 핵심적 의미를 지닌 만큼, 메리앤과 코넬은 심리적 고통과 치료 과정을 거쳐 한층 성숙한 관계로 성장한다. 코넬은 메리앤의 제안에 따라 작가로 데뷔하여 뉴욕대 대학원 글쓰기 과정에 초청받게 되고, 스스로를 가치 없는 존재로 여기며 불안감과 자학에 사로잡혀 있던 메리앤 역시 코넬의 선한 인성으로 자기 긍정의 자존감을 회복하게 된다.

　이들의 관계 이야기가 주는 신선함은 크게 세 가지로 정리된다. 첫째, 친밀한 관계 맺기의 어려움과 관계 유지에 필수

적인 요건을 진솔하게 제시한다는 점에 있다. 둘째, 남자 주인공 중심의 로맨스 서사와 달리, 관계를 주도적으로 이끌어가는 주체가 메리앤이라는 점 역시 독특하다. 메리앤은 아름답고 매력적인 여성이라는 점에서 로맨스의 여주인공과 별반 다르지 않지만, 지적 능력이 뛰어나고 강한 개성을 지닌 고독한 영혼이라는 점에서 로맨스의 남자 주인공에 가깝다. 반면 코넬은 작가로서 천부적인 재능이 있음에도 어려운 가정 형편 탓에 평범하게 살아온 현실주의자다. 대학과 전공을 선택할 때나 작가로 데뷔할 때, 대학원 과정에 지원할 때 등 인생의 중대한 갈림길에 설 때마다 메리앤의 충고를 따르는 코넬은 여타 로맨스의 여주인공과 흡사하다.

셋째, 가장 흥미로운 지점으로 만나고 헤어지는 과정에서 각기 다른 상대를 만나 잠시 사랑에 빠지기도 하지만 이마저도 서로 투명하게 공유하고 쿨하게 인정한다는 것이다. 한마디로 이들은 상대방을 주체적이고 독립적인 개인으로 인정하며 자율성을 존중하는, 개인 생활의 민주화를 실천하는 현대인들이다.

메리앤과 헤어질 것이 두려워 뉴욕대 대학원의 초청에 답신을 망설이는 코넬에게, 메리앤이 "넌 가야 해. 난 항상 여기 있을 거야"라고 선언함으로써 소설은 끝을 맺는다. 물론 두 사람은 속 깊은 소통으로 친밀한 관계를 유지하는 사이기에, 1년 후 글쓰기 과정을 마치고 돌아와서도 우정과 사랑은 계속

이어질 것이다. 그럼에도 이런 결말은 로맨스의 관습에 익숙한 독자들에게 낯설다 못해 무척 생소하다.

이처럼 소설은 친밀성의 관계에 낭만적 사랑의 관습을 대입하거나 로맨스 장르의 문법에 맞춘 행동 규범에 사로잡혀 있지 않다. 또한 메리앤과 코넬은 지배와 복종이 아닌 평등한 관계를 유지한다. 서로의 생각과 감정을 중시하며 배려하기 위해 끊임없이 노력할 뿐 아니라 오해가 있거나 감정이 어긋날 경우 충분히 사과하고 수용하며, 내면의 상처나 아픔도 오랜 시간 공들여 서로 공유하고 위로하는 소울 메이트다. 반복적으로 만나고 헤어지는 불안한 관계가 지속되지만, 그런 시행착오를 거쳐 진정한 사랑과 우정에 도달하기 위한 관계 맺기의 정치에 대해 성찰한다.

## 낭만적 사랑의 관습에 대한 환멸에서 피어난 우정과 사랑

영화 「가장 보통의 연애」(2019)는 연애와 결혼에 대한 환멸을 거친 입담으로 풀어가는 관계 이야기라는 점에서 새롭고 독특하다. '가장 보통의 연애'라는 제목은 지극히 평범한 보통의 연애조차 불가능한 시대에, 역설적으로 보통의 연애를 추구하다 지독한 환멸에 빠진 두 남녀의 염세적 세계관을 함축한다. 문제는, 낭만적 사랑에 기초한 로맨스를 연애의 기본 값으로 설정하는 모순에 있다. 더 이상 낭만적 사랑이 불가능한 시대에 로맨스라는 환상에 사로잡혀 있으니, 상식적이거나 정상적

인 대화로는 소통이 단절되고 오직 술에 취한 미몽 상태에서 음담패설과 같은 뒤틀린 대화로 소통 가능성을 탐색하고 있는 것이다.

소규모 광고회사에서 팀장과 평사원으로 만난 재훈(김래원 분)과 선영(공효진 분)은 연애와 결혼에 관해 지독한 상처를 안고 사는 30대 중반의 염세주의자들이다. 특히 재훈은 술을 마시지 않고서는 하루도 버티지 못하는 경계성 알코올중독자로 살아가고 있다. 결혼을 코앞에 둔 시점에 신부 수정(손여은 분)의 배신으로 파혼을 한 후, 술에 취하면 자신도 모르게 배신녀 수정에게 밤새 수십 통의 문자를 보내고 말짱한 정신으로 돌아오면 기억조차 나지 않는 나날을 위태롭게 견뎌내고 있다. 18층 아파트임에도 비둘기와 고양이가 수시로 드나들 정도로 아수라장이 된 집 안 풍경은 그의 황폐화된 심리 상태를 시각화한다.

반면, 새로 입사한 선영은 똑 부러지게 일 잘하고 자기주장이 강한 주체적인 여성이다. 그러나 '남자와 여자가 같이 연애를 해도 언제나 여자에게 모든 잘못을 뒤집어씌우는' 성차별적인 연애 관습에 신물이 난 연애 혐오자다. '섹스를 하지 않은 첫사랑만 빼고 모든 여자를 걸레로 보는' 남성 중심적인 연애 관념에 멘탈이 소진되어 매사 냉소적이고 까칠하다.

최근 헤어진 전 남친의 폭력성은 그녀가 까칠한 연애 혐오자가 될 수밖에 없는 이유를 단적으로 보여준다. 전 남친은

자신이 바람피워 파경이 났음에도, 새로 입사한 회사로 찾아와 재결합하자고 진상을 부려대 선영을 난처하게 만든다. 단호하게 거부하는 선영에게 돌아온 반응은, 오피스텔에 몰래 침입해 가구와 집기를 때려 부수는 등 주거침입과 재물 파손에 해당하는 심각한 물리적 폭력이다. 게다가 "오피스텔에 거주한 날짜만큼 수많은 남자와 잠자리를 가졌을 거"라며 정숙하지 못한 여성으로 몰아가는 음해성 언어폭력을 가한다. 평소 자기주장이 확실한 선영이 대응할 수 있는 유일한 방법은 '엄지발가락'에 빗대어 전 남친의 성적 능력을 한껏 비웃어주는 정도다.

재훈과 선영은 회사 사람들의 뒷담화와 우연히 엿들은 통화 내용을 계기로 '연애와 결혼에 대한 지독한 환멸'이라는 공통점을 발견한 후 관심의 단계로 진입한다. 그러나 정작 친밀한 관계에 익숙지 않은 두 사람은 잔뜩 취한 술자리에서 낱말 맞추기 게임을 빙자한 음담패설의 외설적인 방식으로 소통한다. 심지어 회사 단합대회로 간 등산 모임에서 몰래 빠져나와 친밀한 육체관계를 나눈 후에도 술김에 벌어진 실수로 묻어두려 한다. 또다시 연애로 인해 받을 고통을 미리 차단하려는 심리적 방어기제다. 그러나 음담패설의 후유증으로 수정에게 보낼 문자를 선영에게 잘못 보내면서 두 사람은 동질감을 공유한 연민의 단계로 발전한다. 그들만의 외설적 언어와 취중진담이라는 소통 방식으로, 파혼 후 정신 줄을 놓을 만큼 황폐화

된 심경이나 성차별적인 연애 관습 탓에 멘탈이 탈탈 털리게 된 고립감과 고통을 서로 이해하고 위로하기 시작한다.

재훈과 선영 사이에 싹트기 시작한 친밀성의 관계는, 등산 모임에서 몰래 빠져나간 두 사람을 겨냥해 비난 문자를 주고받는 회사 동료들의 단톡방 사건을 계기로 전혀 다른 국면에 접어든다. 분명 재훈과 선영이 공모하여 둘만의 모임을 도모했음에도, 선영을 '꽃뱀, 유부남 상습범'으로 몰아가는 비난 문자가 쏟아진 것이다. 회사 직원들의 단톡방은 사적 영역과 공적 영역이 겹쳐지는 공간이다. 그러므로 단톡방의 뒷담화는 단순히 소문 차원에 머물지 않고 개인의 자율성을 침해하는 '카더라' 통신으로 비화되게 마련이다. 선영을 제외시킨 단톡방에 올린 줄 알았던 비난 문자가 실수로 선영도 포함된 단톡방에 올라가면서, 사적인 뒷담화는 회사 내 공적인 유언비어로 확산되고 만다.

이 영화의 독보성은, 외설적 대화로 풀어가는 소통 방식과 문자로 대화하는 단톡방의 공적 소통 방식이 교차되는 지점을 확대하여, 개인 차원의 환멸감을 개인의 자율성을 침해하는 비민주적 사회를 향한 비판으로 승화시킨 확장성에 있다. 현대사회에서 연애나 결혼은 전적으로 개인의 자율성의 영역에 해당한다. 자율성이란, 개인이 스스로 성찰하고 결정 내림으로써 어떤 행동을 할 것인가에 대해 심사숙고하여 판단과 선택, 실행을 결정하는 능력을 말한다. 때문에 자신의 자

유의지에 따라 연애와 결혼을 선택하거나 결별과 이혼 혹은 비혼을 선택할 수도 있다. 그럼에도 재훈과 선영이 몸담고 있는 회사, 나아가 한국 사회의 문제점은 낭만적 사랑의 로맨스에 기초한 연애 관습에 고착된 나머지, 그 기준에 맞지 않을 경우 모든 책임을 여성의 부도덕성으로 돌리는 성차별적 연애 관념에 사로잡혀 있다는 것이다.

구시대적 연애 관념에서 벗어나기 위한 방편은 개인의 자율성을 함부로 침범하는 무례가 일상화된 사회, 개인 생활의 민주화가 정립되지 않은 비민주적인 사회를 변혁하는 것이다. 결말에 이르러, 단톡방 사건으로 사표를 내고 칩거 중인 선영과 "똑같이 바람피웠으니 퉁치고 다시 시작하자"라는 수정을 쳐내지 못했던 재훈이 의기투합하여 회사 동료들에게 반격을 시도한 이유다. 재훈은 "마음의 상처는 의지의 문제니 씩씩하게 잘 견뎌라"라며 동창(유전자 검사 결과 아이가 자신의 친자가 아님을 확인하고 괴로워함)에게 건넸던 충고를 자신에게 돌려 수정의 제안을 단호하게 거절하고 아파트를 정리한다. 선영은 자신을 위해 마련된 송별회에 나타나 그동안 뒷담화로 들었던 회사 동료들의 민낯과 숨겨진 비화를 까발리는 방식으로 자신을 향한 비난의 화살을 통쾌하게 되돌려준다.

문제는, 이런 혁신적 대항마저 술이 잔뜩 취한 상태에서 이루어진다는 데 있다. 앤서니 기든스가 지적한 바와 같이 친밀성 시대로의 전환은, 그간 낭만적 사랑에 기초한 로맨스와

성차별적 연애 관습이 공고했던 로맨스 시대에서 벗어나 개인의 자율성을 인정하고 강압적 권력을 수평적 의사소통으로 바꾸려는 여성들의 개인화 과정과 맞물려 있다. 이미 20세기 중반부터 이런 변화가 이루어진 서구 사회와 달리, 한국 사회는 21세기 들어서야 시작되고 있다. 지하철역 근처 여성 노인의 좌판을 지나치지 못하는 선한 인성의 재훈이 선영의 전화를 받고 허겁지겁 뛰어가는 엔딩 신은 희망적 메시지로 읽힌다. 이제부터 시작되는 재훈과 선영의 만남은 친밀성에 기초한 우정과 사랑의 서사이자, 위계적인 성차별적 관계에서 벗어난 자유롭고 평등한 관계의 정치가 펼쳐질 것이라는 희망.

로맨스라는 환상

# 6

## 여성서사,
## 자아 탐색의 모험

### 여성서사와 로맨스

최근 대중문화의 가장 핫한 트렌드는 단연 여성서사다. 새롭게 개봉되는 영화와 드라마, 웹툰과 웹소설 등의 홍보 문구가 어김없이 여성서사를 표방할 만큼 빠르게 확산되고 있다. 여성서사는 20세기 중반 이후 페미니즘 비평이 학문적 흐름으로 자리하는 과정에서 여성의 삶과 생애를 다룬 문학작품을 범주화하는 학술 용어로 출발했다. 그러나 21세기 들어 대중 매체를 통해 페미니즘이 확산되고 여성이 문화 상품의 소비 주체이자 생산 주체로 부상하면서, 여성서사는 새로운 의미로 변환 중이다.

그 첫 출발은 '벡델 테스트'(1985)였다. 이는 앨리슨 벡델의 연재만화『주목할 만한 레즈비언들*Dykes to Watch Out For*』에서 제시된 세 가지 기준으로, 한 영화에서 이름을 지닌 여성 인물이 둘 이상 등장하는지, 영화 속에서 두 여성은 대화를 어느 정도 나누는지, 대화의 주제가 남자와 얼마나 무관한지 등을 가늠하는 성평등지수다.* 벡델 테스트의 영향력은 실로 막강하여 이후 다양한 유사 테스트가 등장했고, 영화나 드라마의 생산과 소비 과정에서 성평등지수가 한층 강화됐다. 이를 계기로, 이제 페미니즘 시각에서 영화 등급을 정하는 F-등급이 마케팅 용어로 자리 잡았다.

이처럼 성평등지수를 잣대로 여성서사를 범주화하는 시도는 빠른 시간 안에 가시적 성과를 이뤘다. 그럼에도 남성서사를 준거점으로 삼고 그에 비추어 대타적인 여성서사를 규정하는 모순이 내재해 있다. 좀더 적극적으로 여성서사를 '여성에 의한 여성을 위한 여성의 서사'라 정의하더라도, 그 개념이 모호하여 여전히 남성서사의 타자로 머물러 있게 된다. 여성서사에 대한 활발한 담론화가 필요한 이유다.

서사의 사전적 정의는 '사건의 서술'이다. 시간의 연속으로 진행되는 사건을 구성하고 서술하는 것이 서사라면, 사건을 어떻게 구성할 것인지 그리고 어떻게 서술할 것인지라는

---

*     듀나의 영화 낙서게시판(http://www.djuna.kr/xe/main) 참조.

두 가지 층위로 나뉜다. 전자가 내용이라면, 후자는 내용을 표현하는 서술 행위에 해당한다. 이런 구도에 따라 여성서사는 여성과 관련된 사건, 즉 여성의 삶과 생애를 어떻게 구성할 것인지에 관한 내용의 층위와 그것을 어떻게 서술할 것인지에 관한 표현의 층위로 나뉜다. 그러므로 21세기 여성서사를 새롭게 정립하기 위해서는, 먼저 오랜 역사를 거쳐 여성의 삶과 생애를 규정해왔던 종속과 억압에서 벗어나 여성 자신을 재발견하고 재정립하고자 노력해야 한다. 나아가 남성적 관점에서 서술돼왔던 여성성을 재규정하고, 여성 자신의 목소리로 스스로의 삶을 서술하는 이중의 노력이 요구된다.

여성서사에 대한 탐구는, 근대적 개인의 출현 과정에서 등장한 낭만적 사랑과 로맨스에 대한 비판 및 재해석에서 출발한다. 낭만적 사랑의 로맨스는, 근대적 개인으로 등장한 남성서사에 여성을 타자로 삽입시킨 러브 스토리의 원형이다. 남성들은 사랑을 통해 삶을 향한 열정과 자유의지를 충족시키는 자기 서사를 추구했던 반면, 여성들은 복종과 헌신을 바친 숭고한 여성으로, 아내이자 엄마에 충실한 가정의 천사로 미화되어왔다. 다른 한편, 모험을 추구한 탐색 로맨스는 남성서사로 분리되어 모험소설의 원류가 됐고 오늘날까지 대중서사와 성공 신화에 막대한 영향력을 발휘하고 있다. 그러므로 여성서사에 대한 탐구는 낭만적 사랑의 로맨스와 탐색 로맨스에 대한 비판에서 출발해, 남성서사의 타자가 아닌 주체적

인 여성서사를 구축하는 사고실험이 요구된다.

## 여성서사, 개인 여성이 추구하는
## 자아 탐색의 로맨스

12세기에 발생한 중세 기사도 로맨스의 주요 화소는 사랑과 모험이다. 궁정풍 사랑과 기사의 모험을 결합한 로맨스는 19세기 낭만주의자들에 의해 낭만적 사랑으로 변주되어 낭만주의 문학으로 계승됐다. 다른 한편, 성배를 찾는 기사들의 영웅담과 개인의 영광을 성취하는 모험담은 탐색 로맨스로 변용되어 남성들의 모험소설로 계승됐다.

서구 영웅주의의 산물인 탐색 로맨스는 중세에 최고의 전성기를 누렸던 군사 영웅을 찬미한 문학이다. 선사시대 이래 항시 전쟁의 위험성에 노출됐던 까닭에 전쟁은 남성성 형성에 기여해왔다. 전쟁에 참가하는 남성에게 필수적인 요건은 용감한 정신력과 신체적 강인함이다. 남자를 지칭하는 라틴어에는 남성적인 남자를 의미하는 'vir'와 남자 일반을 뜻하는 'homo'가 있는데, 남성다움virile을 덕virtue과 연관시킨 것은 군사적 용맹을 추앙한 결과다. 승리와 패배라는 극단적 기준에 따라 군사적 용맹과 신체적 강인함을 남성성으로 이상화하고, 나약함과 비겁함을 여성성으로 귀속시켰던 것이다.*

탐색 로맨스는 근대 초기 개인 남성의 탄생 과정과 맞물려 사회문화 전반에 크나큰 영향을 끼쳤다. 특히 자신의 성취를 위해 모험 여행을 떠나는 편력 기사들의 로맨스는『돈키호테』『삼총사』『보물섬』 등과 같은 모험소설로 발전했다. 나아가 서부영화와 히어로물, 전쟁영화와 액션물, SF 등과 같은 대중서사를 비롯해 자기 계발 담론과 성공 신화에 이르기까지 그 영향력이 막강하다.** 뿐만 아니라 낭만적 사랑의 로맨스 역시 자아 탐색의 모험 여행을 떠나는 남성서사였다. 낭만적 사랑은 창조적 상상력의 원동력이자 초월적 자아를 달성하려는 남성 시인에게 바쳐지는 숭배와 찬미였고, 여성은 숭배와 찬미를 바치는 조력자에 머물렀다. 남성에게 로맨스는 자아 탐색을 위한 모험서사였지만, 여성에게 로맨스는 자아 탐색의 모험을 떠나는 남성들을 지원하는 원조서사였던 것이다.

남성의 탐색 로맨스가 영웅서사로 보편화된 것은 신화학자 조지프 캠벨의 영향이 크다. 그는 여러 문화권의 방대한 신화를 분석하여 영웅들의 탐색 모험을 다음 세 단계로 압축했다. 즉 소명을 성취하기 위해 일상의 세계에서 경이의 세계로 떠나는 출발 단계, 모험의 과정에서 극한 시련에 부딪히지만 결정적 승리를 거두는 입문 단계, 모험을 통해 세상을 구원할

* 리오 브로디,『기사도에서 테러리즘까지 — 전쟁과 남성성의 변화』, 18쪽, 114
  ~123쪽, 152~158쪽.
** 이언 와트,『근대 개인주의 신화』, 91~95쪽.

힘을 얻어 현실 세계로 돌아오는 귀환 단계다. 캠벨은 이 세 단계가 모든 신화를 아우르는 하나의 패턴이라 규정하며 '원질신화monomyth'라고 명명했다. 아울러 "모든 신화는 남성의 경험에서 나온 것"이라 단정 지으며, 방대한 신화에 존재하는 남성 영웅은 '천의 얼굴'만큼 다채롭다고 주장했다. 이에 반해 여성은 영웅의 모험을 돕는 조력자와 모험을 방해하는 적대자의 두 얼굴로 한정시켰다.*

캠벨의 원질신화가 주는 교훈은 두 가지다. 영웅이란 개인 남성의 선택의지와 남성적 특권이 결합된 신화화된 남성이라는 점, 그리고 여성 영웅의 자아상이 없다는 점이다. 이로써 여성학자들은 여성들이 수행할 과제는 남성들의 조력자와 적대자에서 벗어나, 여성의 자아상과 새로운 여성 모델을 발굴하고 나아가 새롭게 정립하는 것임이 분명해졌다고 선언했다.** 마치 박물관의 지하 수장고에서 오랫동안 빛을 보지 못한 채 잠자고 있던 보물의 진가를 새롭게 발견하여 의미를 부여하고 전시하는 큐레이팅 작업처럼, 과거 역사에 묻혀 있는 여성 영웅을 발견하여 현대적 관점에서 재해석하고 재조명해야 한다는 것이다. 아울러 이전까지 존재하지 않던 주체적이고 자율적인 새로운 개인 여성상을 만들어나가야 한다고 역

* 조지프 캠벨, 『천의 얼굴을 가진 영웅』, 이윤기 옮김, 민음사, 2018, 42~53쪽.
** Dana A. Heller, *The Feminization of Quest-Romance*, University of Texas Press, 1990, pp. 211~223.

설했다.

"여신이 되느니 차라리 사이보그가 되겠다"라는 도나 해러웨이의 「사이보그 선언A Cyborg Manifesto」(1985)은 선제적 대응에 해당한다. 이 선언문에서 혁명적 주체는 낭만적 사랑의 뮤즈이자 남성들의 찬미를 받았던 여신으로부터 탈주한 사이보그다. 유기체와 기계가 결합된 사이보그는, 과학이라는 이름으로 정당화된 남성 담론에 침윤되지 않은 새로운 여성상이다. 그러나 이 선언문의 핵심은 능동적 선택을 강조한 '차라리'에 있을 것이다. 해러웨이는 여신과 사이보그 중 하나를 선택하는 소극성을 벗어던지고, 본격적으로 자기 탐색의 모험 여행을 떠나는 주체적인 개인 여성으로 거듭날 것을 강조했다.[*]

최근 부상하는 여성서사는 낭만적 사랑으로부터 탈주하여 자아 탐색을 위해 모험 여행을 떠나고자 하는 여성들의 열망이 담겨 있다. 나아가 여성들은 남성 영웅을 고양시키고 원조하는 조력자인 heroine에서 벗어나, 주체적 개인으로서 '여성 자아상'을 발견하고 구축하고자 한다. 따라서 21세기의 여성서사는 남성 담론에 대한 대응 담론이나 미러링이 아닌, 개인 여성이 추구하는 자아 탐색의 로맨스를 지향한다.

---

[*]　도나 해러웨이, 『해러웨이 선언문』, 황희선 옮김, 책세상, 2019, 85~86쪽.

# 여성서사, 여성의 '천의 얼굴'

인간의 얼굴은 모두 다르다. 설령 일란성 쌍둥이라 할지라도, 그 성격이나 행동 방식 등을 고려하면 공장에서 찍어내는 상품처럼 똑같은 사람은 없다. 그럼에도 조지프 캠벨은 남성 영웅은 천의 얼굴만큼 다양하지만, 여성의 경우 남성 영웅의 모험을 돕는 조력자와 방해하는 적대자 단 두 가지의 얼굴뿐이라는 '영웅 신화'를 유포했다. 적어도 여성을 자율적 의지를 지닌 개인으로 인정한다면, 이런 학설은 성립 자체가 불가능하다. 캠벨의 논리대로 인구의 절반이 남성이고 나머지 절반이 여성이라는 점을 염두에 두면, 여성의 자아상 역시 남성 영웅과 같이 천의 얼굴을 지녔을 것이며 그만큼 여성서사도 다양해질 것이다. 이런 맥락에서 최근 부상하고 있는 여성서사의 유형을 정리하면 다음과 같다.

**여성 위인전, 여성 영웅을 발굴하고 새롭게 조명하기**

여성서사의 첫번째 유형으로, 역사적으로 실존했던 여성 영웅을 새롭게 발견하는 여성 위인전을 꼽을 수 있다. 남성 중심의 역사에서 부재와 공백으로 남겨진 여성 역사의 파편을 모아 재구성함으로써 여성의 자아상을 재정의하는 것이다.

영화 「마리 퀴리」(2020)는 과거 위인전 속에 존재했던 '위대한 퀴리 부인'에서 벗어나, 남성 중심적인 과학계에서 고군

분투한 과학자이자 아내와 어머니로서의 삶을 병행하는 마리 퀴리(로저먼드 파이크 분)의 생애를 재조명한 영화다. 여성 최초의 노벨상 수상자이면서 천재 과학자로 신화화된 퀴리 부인은, 평범한 여성들은 감히 우러러보기도 벅찬 위대한 과학 천재로 박제화됐다.

반면 영화가 조명한 마리 퀴리는 여성 차별적인 과학계에 당당하게 맞선 강인한 과학자인 동시에, 병원을 무서워하는 트라우마와 사별한 남편에 대한 그리움을 견디다 못해 불륜을 감행하고, 출산과 육아의 버거움을 호소하는 살아 숨 쉬는 여성으로 새롭게 그려졌다. 마리 퀴리의 개인사에 그녀가 최초로 발견한 라듐의 영향력을 입증하는 역사적 사실을 병치하는 구성 방식은, 여성 위인전 다시 쓰기의 새로운 유형에 해당된다. 위대한 여성 과학자로서의 입지전적인 서사와 인간적 면모의 개인사를 균형 있게 결합하여, 전설적인 여성 영웅을 자아 탐색의 여성 모델로 재조명한 것이다.

「히든 피겨스」(2017)는 1960년대 여성과 인종, 계급이라는 삼중 차별을 정면 돌파한 여성 영웅들을 조명한 영화다. '숨겨진 인물들'이란 제목처럼 미국 우주 개발의 역사에 혁혁한 공을 세웠음에도, 제대로 공적을 인정받지 못한 수학자 캐서린 고블(터라지 헨슨 분)을 비롯한 흑인 여성 3인방의 삶을 최초로 부각시켰다.

미국과 소련이 치열한 우주 개발 경쟁을 벌였던 1960년대

초반, 로켓 발사의 궤도를 계산하는 천재적 수학자와 로켓 발사체를 만드는 항공 엔지니어, 연산을 신속하게 처리하는 전산 처리 능력자가 절대적으로 필요했다. 그렇기에 세 여성에게 '인간 계산기' '나사 최초의 여성 엔지니어' '나사에서 IBM을 최초로 작동시킨 프로그래머'라 이름 붙인 것은 의미심장하다. 이런 명명화는 과업을 성공적으로 수행한 여성 영웅의 다양한 얼굴을 발굴·조명하는 작업의 일환이다. "천재성에는 인종이 없고, 강인함에는 남녀가 없으며, 용기에는 한계가 없다"라는 홍보 문구는 차별과 편견을 뛰어넘어, 주체적이고 자율적으로 자신의 길을 걸으려는 여성들에게 용기와 격려를 건네준다.

## 새로운 여성상 정립하기

여성서사의 두번째 유형은, 남성들이 부과한 여성성의 범주에서 벗어나 새로운 여성상을 정립하는 방식이다. 이 유형은 차별과 억압을 강요하는 사회제도에 맞닥뜨린 여성들에게 용기와 교훈을 안겨준다.

「삼진그룹 영어토익반」(2020)은 힘없는 여성들이 연대하여 부당한 사회제도에 맞서 승리한 여성서사다. 영화는 정의감에 불타는 전사가 부패와 비리에 맞서 싸워 세상을 구하는 히어로물을 살짝 비틀어, 히어로물 특유의 통쾌한 승리감을 안겨준다. 때문에 힘없는 여자라도 머리를 맞대고 연대하

면 부패한 강자를 쓰러뜨려 정의를 구현할 수 있다는 용기를 북돋는다. 아울러 학력 차별과 성차별의 장벽을 허물어 누구나 능력에 따라 평등하게 살아갈 권리도 일깨워준다. 실제 뉴스가 됐던 페놀 유출 사건과 세계화를 앞두고 사내 영어토익반을 운영한 사례 등을 모티프로 삼아 사실성을 더했다.

매사에 똑 부러지게 일 잘하는 자영(고아성 분), 아이디어가 풍부하고 논리적인 유나(이솜 분), 올림피아드 우승 출신의 수학 천재 보람(박혜수 분)은 8년 차 여직원들이다. 이들은 뛰어난 능력에도 불구하고 고졸이라는 이유로 대졸 남자 직원들의 잔심부름과 커피 타기 등으로 능력을 소진하며 하루하루를 힘겹게 버텨낸다. 그러다 우연히 회사의 페놀 방출 은폐 사건을 알게 된 후 함께 힘을 합쳐 회사와 싸워나가는, 캠벨의 영웅 신화와 동일한 패턴의 모험서사다. 어렵사리 각종 조작 서류와 통화 내역, 증인 등을 모아 치밀하게 조사하고, 확실한 증거물을 수집하며, 남자 상사들에게 대항한다. 협박과 회유에 시달리지만 그에 굴하지 않고 외국인 사장 빌리 박(데이비드 매키니스 분)의 실체와 검은 음모를 파헤쳐 승리를 거둔다. 세계화 추세에 따라 고용한 빌리 박이 주식을 대량 매입하여 회사를 일본에 팔아넘기려는 기업 사냥꾼이었다는 사실을 폭로함으로써 회사를 구한 것이다.

흥미롭게도 회장 아들이자 상무를 비롯한 간부급 남자 직원들은 이들의 모험을 방해하는 적대자들이다. 반면, 영어토

익반의 고졸 여직원들은 영어로 된 기밀 서류를 번역하는 등 모험에 적극 협력하는 조력자들이다. 고졸 출신의 여직원들이 연대하여 회사를 구하고 그 공로를 인정받아 대리로 승진한다는 해피엔딩은 다소 비현실적이다. 그러나 사회적 약자인 그들이 용기와 정의감으로 뭉쳐 거대 악과 싸워 이기는 서사는, 갑을관계가 일상화된 폭력사회에 경종을 울린다.

웹 드라마 「엑스엑스(XX)」(2020)는 남성들이 여성들에게 부과한 여성성을 깬 여성서사라는 점에서 「삼진그룹 영어토익반」과 일맥상통하나, 여성들의 우정과 연대를 통해 나쁜 남자를 통쾌하게 가격한 복수극이라는 점에서 결이 다르다. 낭만적 로맨스는 사랑과 갈등의 삼각관계를 기본 구도로 한다. 사랑을 사랑하는 남자와 사랑에 헌신하는 여자의 삼각관계의 구도는, 사랑을 쟁취하기 위해 우정을 저버리는 여성상을 보편적 공식으로 규정해왔다. 이런 공식에 맞춰 바람과 불륜, 배신 등을 복수극으로 풀어내는 작품은 식상할 정도로 흔하다. 그러나 「엑스엑스(XX)」는 뻔한 공식에서 벗어나, 남자로 인해 깨져버린 우정을 회복하고 함께 연대하여 배반한 남자들을 처단함으로써 낭만적 사랑의 공식에서 벗어나는 여성 성장서사다.

사업 수완이 뛰어난 루미(황승언 분)와 최고의 바텐더인 나나(하니 분)는 절친한 친구였으나 현재는 스피크이지 바 XX의 사장과 직원 사이이다. 루미는 5년 전 술에 취해 나나의

남친이었던 서태현(신재휘 분)과 잠자리를 갖게 되고, 이후 어색하게 깨진 우정을 회복하기 위해 XX를 인수했다. 매사에 당차지만 배금주의자인 아빠의 영향으로 자존감이 낮은 루미는 나나의 우정이 절실하다. 깨진 우정의 회복은 천하의 바람꾼 정규민(김준경 분)과 뻔뻔한 남자 서태현에게 복수를 하며 이루어진다. 정규민은 학비부터 생활비까지 루미의 전폭적인 지원으로 변호사가 됐음에도, 루미의 돈맛을 즐길 뿐 버젓이 바람피우고 속임수로 일관하는 파렴치한이다. 뻔뻔한 서태현 역시 모든 잘못을 루미와 나나의 탓으로 돌리며 자기 합리화로 무장한 철면피다.

루미와 나나가 합심하여 나쁜 남자들을 응징하는 방식은 웹 드라마답게 통쾌하다. 불륜 현장에 찾아가 만인 앞에서 발가벗겨 망신을 주고 SNS에 올려 정규민을 국민 불륜남으로 찍히게 만드는가 하면, 뻔뻔한 서태현을 향해서는 "상대할 가치가 없는 놈이니 꺼지라"며 칼침을 날린다. 그러나 나나의 회복 과정에 단희(대니, 배인혁 분)의 찐사랑이 한몫한다는 점에서 모든 남자를 나쁜 남자로 단정 짓지는 않는다. 두 명의 나쁜 남자를 처단하며 주체적인 여성으로서 우정을 회복하는 서사는 '엑스엑스(XX)'라는 제목에 걸맞게 에두르지 않는 직선적인 전개, 정곡을 찌르는 걸크러시적 대사 등의 신선한 서술 방식과 결합되어 새로운 감각의 여성 성장서사로 거듭났다.

## 개인 여성의 자아 탐색의 모험서사

여성서사의 세번째 유형으로, 주체적인 개인으로서의 자기 정체성을 탐색하는 모험서사를 꼽을 수 있다. 여성들은 착한 딸이자 사랑스러운 연인으로, 천사 같은 아내이자 헌신하는 어머니로서의 삶을 요구받는다. 사회적 요구를 거스르고 자아를 찾으려는 여성들은 가혹한 비난을 감수하거나 상처투성이가 된 자신을 끌어안고 어두운 동굴에 갇혀 살아가야 한다. 따라서 이런 유형의 여성서사는 주체적인 투사와 패배자의 양극단을 오가게 마련이다.

「캡틴 마블」(2019)은 대안적인 상상력을 통해 현실을 성찰하는 SF에 여성서사를 결합시켜, 여성서사의 새로운 가능성을 열어준 영화다. 그간 남성 히어로 중심의 마블 시리즈에서 벗어나 작정하고 여성 히어로물로 제작한 터라 더욱 파격적이다. 가장 독특한 점은 주인공(브리 라슨 분)의 이름이 세 개라는 것으로, '비어스, 캐럴 댄버스, 캡틴 마블'은 자기 정체성을 탐색하는 여성 영웅의 모험과 성장의 세 단계를 함축한다.

첫번째 단계인 비어스는 남성적 질서에 맞춰 살아가는 크리족의 여전사다. 감정 통제로 막강한 힘을 조정하는 훈련을 통해 용맹한 전사가 되려 하지만, 실상 그녀는 사령관 욘-로그(주드 로 분)와 크리 제국에 헌신하는 수동적인 여성이다.

두번째 단계인 캐럴 댄버스는 비어스가 크리족의 전사로 활약하다가 지구에 불시착하여 만난 자신의 과거다. 공군 파일럿으로 활동하던 중 광속 엔진을 흡수하여 사이보그가 된 이후 크리족에게 납치당한 일을 기억해낸 것이다. 동료였던 마리아 램보(러샤나 린치 분)를 통해 자신이 사이보그가 되기 전에는 남성 중심적인 사회체제에 순응하지 않고 꿋꿋하게 살아가던 주체적 여성이었음을 알게 된다. 세번째 단계에 이르러 막강한 능력을 지닌 주체적인 사이보그였다는 자기 정체성을 깨닫게 된 캐럴 댄버스는, 크리 제국을 지배하는 인공지능 슈프림인텔리전스를 파괴함으로써 우주에서 누구도 범접할 수 없는 최강자인 캡틴 마블로 재탄생한다. 마리아 램보와 지구의 쉴드 요원 닉 퓨리(새뮤얼 잭슨 분)는 캐럴 댄버스가 캡틴 마블로 성장하는 과정을 돕는 조력자다.

이 영화의 최고 절정은, 크리족을 지배하는 슈프림인텔리전스와 캐럴 댄버스의 대결 장면이다. 캐럴을 찾아 지구로 내려온 사령관 욘-로그가 강인함을 입증할 대련을 요구하자 가볍게 물리치고 난 후, 캐럴은 "내가 이 전쟁과 거짓을 모두 끝내겠디"라며 슈프림인텔리전스와의 결투를 통보한다. 슈프림인텔리전스의 정체는 크리족을 지배·조종하는 사령탑이자 가부장적 이데올로기의 산실이다.

강력한 집중력으로 슈프림인텔리전스를 파괴하여 '오랜 전쟁을 끝낸' 캡틴 마블은 이제 전 우주를 통틀어 가장 강한

영웅으로 거듭난다. 가볍게 수트만 걸치고 우주를 거침없이 날아다니는 당당한 캡틴 마블은 만화적 상상력에서나 가능한 여성 영웅이다. 그러나 도나 해러웨이가 주창한 바대로, 남성 담론에 침윤되지 않는 새로운 사이보그적 여성상이다. 뿐만 아니라 여성서사의 궁극적 목표는 남성과의 대결이 아니라 슈프림인텔리전스, 즉 가부장적 이데올로기와의 투쟁임을 각인시켜준다는 점에서 의미심장하다.

이와 다르게 영화「윤희에게」(2019)는 사회적 잣대를 거스르는 성 정체성으로 인해 오랜 시간 동굴에 갇혀 지내던 중년 여성이 세상으로 걸어 나가는 과정을 그린 성장서사다. 20년 동안 가슴에 묻은 채 차마 꺼내지 못한 아픔은 길고 황량한 겨울처럼 시리고 아프다. 조금씩 틈새를 벌려 조심스럽게 끄집어내는 절제된 감정을 편지와 달, 계절 풍경 등을 통해 서정적으로 풀어낸다. 결혼하여 아이를 낳는 아내이자 엄마로서의 삶을 정상성으로 규정하는, 가부장적 억압에 짓눌린 두 사람의 고통에 조심스럽게 접근하고 있는 것이다.

영화는 헤어진 지 20년 만에 쥰(나카무라 유코 분)이 윤희(김희애 분)에게, 그리고 윤희가 쥰에게 보내는 편지를 중심으로 전개된다. 편지 내용은 대략 이렇다. 윤희와 쥰은 학창 시절 서로 사랑하는 사이였으나, 부모들의 강력한 반대로 작별 인사도 없이 헤어져야 했다. 윤희는 정신병원에 감금당하고, 강제로 오빠 친구와 결혼하여 딸을 낳았지만 오래전부터 별거

중이다. 윤희 곁을 맴도는 남편(유재명 분)은 여전히 그녀를 사랑하는 듯하지만, 상처가 깊은 윤희는 황량한 겨울 풍경처럼 스산한 표정이다. 일본인 아버지와 한국인 어머니를 둔 준은 윤희의 소식도 모른 채, 사업을 접고 일본으로 떠나온 아버지를 따라 오타루로 와 비혼인 고모(키노 하나 분)와 함께 살고 있다. 식당에서 조리사로 일하며 하루하루 유령처럼 살아가는 윤희나, 쓸어내도 또다시 쌓이는 눈처럼 그리움에 짓눌린 듯 무표정한 준은 일란성 쌍둥이처럼 닮았다. 자신을 억압했던 아버지의 장례를 치른 직후, 준이 윤희에게 보낸 편지를 계기로 두 사람의 아픈 사랑과 이별이 세상 밖으로 전달된다. 준의 고모와 윤희의 딸 새봄(김소혜 분)은 상처가 깊은 두 사람을 돕는 조력자들이다. 고모는 준이 쓴 편지를 몰래 윤희에게 부치고, 그 편지를 발견한 딸 새봄이 윤희와의 일본 여행을 제안한 것이다.

고모와 딸의 도움으로 20년 만에 재회한 두 사람은 한발 떨어져 눈물과 미소가 일렁이는 눈으로 서로를 바라볼 뿐, 둘 사이에 떠오른 둥근 달이 충만한 마음을 대신 표현한다. 늘 세상의 시선을 피해 사랑을 숨긴 채 살아온 두 사람이 그리움과 고통을 표현하는 방식이다. 짧은 만남을 뒤로하고 한국으로 돌아온 윤희는 대학에 입학한 딸과 함께 서울로 이사한다. '새봄'이란 딸의 이름처럼, 새로운 삶을 시작하려는 것이다.

이번에는 준에게 보내는 윤희의 편지로 가슴에 묻어둔 사

연이 전해진다. 세상의 잣대로 자신들의 사랑을 이해받지 못한 상처를 끄집어내 말로 풀어냄으로써 비로소 깊은 동굴에서 나와 세상 밖으로 발을 디딘다. 햇살 가득한 찻집에 앉아 조심스럽게 이력서를 쓰며 딸에게 "열심히 배워 식당을 차리겠다"라고 말하는 얼굴 위로 살짝 번지는 미소에는, 동굴에서 벗어나 세상으로 나아가려는 용기와 결기가 실려 있다. 그러나 "이 편지를 언젠가 부칠 날이 오겠지"로 마감하는 편지는 이성애적 가부장제가 여자 친구를 사랑한 윤희에게 안겨준 상처가 너무 깊어, 이런 용기마저 조심스러운 성장이라는 메시지로 읽힌다.

## 가정법을 통한 여성의 역사 다시 쓰기

여성서사의 또 다른 유형에는, '만약'이라는 가정법을 통해 역사에서 부재하는 여성의 역사 다시 쓰기의 방식이 있다. 버지니아 울프는 『자기만의 방』(1929)에서 '셰익스피어에게 극작가로서의 재능을 타고난 여동생이 있다면, 셰익스피어만큼 성공했을까?'라는 질문을 던지고, '자기만의 방과 최소한의 생활비가 있었다면 가능하지 않았을까?'라는 답변으로 대신했다. 영화 「에놀라 홈즈」(2020)는 그로부터 100여 년이 지난 시점에 또다시 이 질문을 던지고 있다. 만일 셜록 홈즈에게 탐정으로서의 재능을 지닌 여동생이 있다면, 셜록만큼 성공했을까? 영화는 '딸을 주체적이고 자율적인 개인 여성으로 양육할 수

있는 깨인 어머니가 있다면 얼마든지 가능하다'라는 답변을 제시하고 있다.

「에놀라 홈즈」의 서사 구조는 캠벨의 영웅서사 3단계, 즉 출발과 입문, 귀환을 기본으로 하되 출발 이전에 교육 단계가 추가된 4단계로 구성되어 있다. 어머니 유도리아(헬레나 보넘 카터 분)로부터 혹독한 훈련과 교육을 받은 어린 시절의 교육 단계, 열여섯 살 생일에 사라진 어머니를 찾아 집을 떠나는 출발 단계, 튜크스베리 자작(루이스 파트리지 분)과 얽혀 시련에 부딪히지만 끝내 어머니를 찾아 나서는 입문 단계, 선거법 개정이 어머니와 에놀라(밀리 보비 브라운 분)가 함께 완수해야 할 과업임을 확인하며 개인 여성으로 자립하는 귀환 단계가 그것이다. 여기서 핵심은 딸과 아내와 어머니로 살기를 강요하는 아버지의 질서에서 벗어나, 주체적이고 자율적인 개인 여성으로서의 정체성을 확립한 후 자신의 소명과 과업을 완수한다는 것이다. 어릴 적부터 아버지가 부재했던 에놀라는 아버지의 질서에서 벗어나야 한다는 강박관념이 없다. 가부장적 사고에 침윤되지 않은 에놀라에게 어머니 유도리아가 심어준 가치관은 매우 강력한 힘을 발휘한다.

유도리아가 에놀라에게 가르친 핵심 덕목은 자립성이다. 'alone'을 거꾸로 한 'Enola'라는 이름은 온전히 자신에게 의지하여 세상과 맞서라는 자기 정체성이자 이뤄야 할 소명을 함축한다. 낱말 맞추기식 교육은 여성에게 강요되던 기존의 질

서를 거부하는 주체적이고 창의적인 사고력을 길러줬다. 또한 다양한 분야의 책과 과학 실험, 무술에 이르는 전인교육을 통해 신체적으로나 정신적으로 오빠 셜록(헨리 카빌 분) 못지않은 탐정으로서의 자질을 갖춘 지식인 여성으로 성장시켰다.

유도리아는 에놀라가 세상을 향해 모험 여행을 떠나는 소명과 과제를 제시한 영적 스승이자 여성 모델이다. 추리를 가미한 여성의 탐색 로맨스답게, 유도리아는 열여섯 살이 된 에놀라의 생일 선물로 꽃말 카드와 돈(생활 자금)을 남기고 사라진다. 어머니의 가르침에 따라 꽃말 카드로 풀어낸 메시지는 "우리의 미래는 우리에게 달렸다" "선택의 갈림길에서 너 자신이 정한 길을 선택하라"이다.

뒤늦게 나타난 두 오빠, 즉 마이크로프트(샘 클래플린 분)와 셜록은 에놀라의 모험 여행에서 방해자와 조력자의 역할을 담당한다. 법적 보호자이자 보수적인 마이크로프트는 에놀라를 기숙여학교에 보내 조신한 신붓감으로 키우려 한다. 반면 진보적인 셜록은 에놀라의 모험 여행을 지지하지만, 여성운동을 '철없는 장난'쯤으로 여긴다. 그러나 "세상에 가장 근접해 있는 탐정이면서 세상 변화를 보지 못하는 타조와 같다"라는 여성운동가 이디스의 신랄한 비판을 수용하여 적극적인 지지자로 변모하고, 에놀라가 튜크스베리 자작을 통해 선거법 개정에 동참하도록 적극 돕는다.

보수적인 국수주의자 할머니로부터 살해 위협에 처한 튜

크스베리 자작을 구해 선거법 개정에 성공함으로써 마침내 에놀라의 모험 여행은 귀환 단계로 접어든다. 어머니 유도리아와 상봉해 "지금과 같은 세상을 물려주지 않기 위해 투쟁했지만, 너야말로 세상을 바꾼 대단한 여성이 됐다"라며 진정한 여성 영웅임을 인정받은 것이다.

영화의 엔딩 신에서 에놀라는 관객을 향해 스스로를 "탐정, 암호 해독가, 길 잃은 양을 구하는 사람"이라며 자기 정체성에 이름을 붙이고, "자신의 자유와 목표와 미래를 스스로 개척하는 개인 여성으로 살아가겠다"라고 선언한다. 첫 장면부터 시종일관 관객에게 말을 건네는 에놀라의 방백은 침묵을 강요당한 여성의 목소리를 들려주기 위해 의도된 장치다. 몰입을 방해하는 불편함을 감수하더라도, 서사가 담아내지 못하는 새로운 여성상 정립의 필요성을 각인시키는 전달 효과를 배가시켜준다.

이처럼 '만약'이라는 가정법에 근거한 역사 다시 쓰기 방식의 여성서사는, 성별 분업에 근거한 가부장적 인식과 사회제도에 짓눌려 있던 여성의 능력과 잠재력을 입증해준다. "여성에게도 평등한 시민권을 보장하라"고 주창했던 메리 울스턴크래프트의 여성참정권 운동이 펼쳐진 빅토리아 시대를 배경으로 삼았다는 점에서 의미가 크다.

캠벨이 정립한 천의 얼굴을 지닌 영웅 신화는 크게 두 과정으로 나뉜다. 즉, 개인 남성이 영웅으로 성장하기 위해 뜻

을 세우고 알에서 깨어나는 아픔을 견디는 입지전적 시련 과정과 시련을 극복하고 세상에 나와 영웅으로 우뚝 서는 사회적 성취의 구현 과정이다. 이 과정에 조력자로 참여하는 여성은 개인 남성으로 하여금 뜻을 세우고 알에서 깨어나는 아픔을 견딜 수 있도록 격려하고 고양시키는 역할을 담당한다. 또한 세상에 나와 힘과 능력을 지닌 권력자로서 혹은 위대한 영웅으로서 위업과 명성을 떨치는 과정을 빛내기 위한 트로피가 돼야 한다.

기사도 로맨스의 궁정풍 사랑에서 범접할 수 없는 귀부인은 편력 기사를 무훈이 뛰어난 기사로 성장하도록 돕는 조력자이자 세상에서 가장 위대한 기사에게 수여되는 트로피였다. 18, 19세기 낭만적 사랑의 로맨스에서 뮤즈는 낭만주의 시인에게 영감을 주어 위대한 영웅으로 고양시키는 조력자에 머물렀고, 이후 다양한 로맨스에서 여주heroine는 주인공인 남주 hero가 알파남으로 빛나도록 조연 역할에 충실해왔다.

그러나 조력자 역할에 충실하지 않거나 혹은 스스로 영웅이 되고자 하는 여성들은 그리스 신화에 등장하는 메두사나 카산드라처럼 가혹한 징벌을 감내해야 했다. 남신들의 권력관계에 희생양이 된 메두사는 눈이 마주치는 모든 사람을 돌로 만드는 괴물로 몰려 무참하게 참수를 당했고, 뛰어난 예지력을 타고난 예언자 카산드라는 아무도 그녀의 예언을 믿지 않도록 목소리를 거세당하는 저주를 받았다. 또한 마녀라는 오

명을 쓰고 화형에 처해진 중세의 여성들처럼, 공동체가 파멸과 분열의 위기에 처할 때마다 무고한 약자인 여성들은 그 위기의 책임을 지며 희생양으로 사라졌다. 이처럼 남성 중심으로 흘러온 역사에서, 여성서사는 영웅으로서의 자아상이 없을 뿐 아니라 남성서사가 대상화하는 수동적인 여성의 역할을 내면화하는 방식으로 유지됐다.

그러나 20세기 중반 이후 2차 개인화 과정을 거치면서 여성들은 스스로를 독립된 개인이자 자기 삶의 주체로 자각하게 됐다. 이에 따라 더 이상 수동적인 여주에 머물지 않고 능동적이고 주체적인 개인 여성으로서 모험 여행을 떠나는 여성서사가 등장한 것이다. 인구의 절반이 천의 얼굴을 가진 영웅서사를 소유했다면, 나머지 절반 역시 천의 얼굴만큼 다양한 서사를 추구할 수 있어야 할 것이다. 이제 막 불기 시작한 여성서사의 바람이 앞으로 어떻게 전개될지 자못 궁금해지는 이유다.

# 참고문헌

간노 사토미,『근대 일본의 연애론』, 손지연 옮김, 논형, 2014.

개손-하디, 조너선,『킨제이와 20세기 성연구』, 김승욱 옮김, 작가정신, 2010.

구레비치, 아론,『개인주의의 등장』, 이현주 옮김, 새물결, 2002.

기든스, 앤서니,『현대사회의 성·사랑·에로티시즘』, 배은경·황정미 옮김, 새물결, 2001.

김지영,『연애라는 표상』, 소명출판, 2008.

김혜경 외,『가족과 친밀성의 사회학』, 다산, 2014.

남희진,「영미 대중서사의 미학 ─『오만과 편견』과『브리짓 존스의 일기』를 중심으로」, 숙명여자대학교 박사학위논문, 2008.

될멘, 리하르트 반,『개인의 발견』, 최윤영 옮김, 현실문화연구, 2005.

래쉬, 크리스토퍼,『여성과 일상생활』, 오정화 옮김, 문학과지성사, 2004.

랜드, 아인,『낭만주의 선언』, 이철 옮김, 열림원, 2005.

루만, 니클라스,『열정으로서의 사랑 ─ 친밀성의 코드화』, 정성훈·권기돈·조형준 옮김, 새물결, 2009.

루즈몽, 드니 드,『사랑과 서구 문명』, 정장진 옮김, 한국문화사, 2013.

맥래런, 앵거스,『20세기 성의 역사』, 임진영 옮김, 현실문화연구, 2003.

맬러리, 토머스,『아서왕의 죽음 1, 2』, 이현주 옮김, 나남, 2009.

모들스키, 타니아,『여성 없는 페미니즘』, 노영숙 옮김, 여이연, 2008.

무어, 웬디,『완벽한 아내 만들기』, 이진옥 옮김, 글항아리, 2018.

바우만, 지그문트,『레트로토피아 ─ 실패한 낙원의 귀환』, 정일준 옮김, 아르테, 2018.

──── ,『리퀴드 러브』, 권태우·조형준 옮김, 새물결, 2013.

──── ,『액체현대』, 이일수 옮김, 필로소픽, 2022.

박지향,『클래식 영국사』, 김영사, 2012.

뱅상-뷔포, 안,『눈물의 역사』, 이자경 옮김, 동문선, 2000.

버지, 제임스,『내 사랑의 역사』, 유원기 옮김, 북폴리오, 2006.

벌린, 이사야,『낭만주의의 뿌리 ── 서구 세계를 바꾼 사상 혁명』, 강유
　　　원·나현영 옮김, 이제이북스, 2005.

베디에, 죠제프,『트리스탄과 이즈』, 이형식 옮김, 궁리, 2001.

베일리, 베스 L.,『데이트의 탄생』, 백준걸 옮김, 앨피, 2015.

벡, 울리히,『위험사회』, 홍성태 옮김, 새물결, 1997.

──── · 엘리자베트 벡-게른샤임,『사랑은 지독한, 그러나 너무나 정상적
　　　인 혼란』, 강수영·권기돈·배은경 옮김, 새물결, 1999.

──── 외,『위험에 처한 세계와 가족의 미래』, 한상진·심영희 편저, 새물
　　　결, 2010.

부샤르, 콘스턴스,『중세프랑스의 귀족과 기사도』, 강일휴 옮김, 신서원,
　　　2005.

브로디, 리오,『기사도에서 테러리즘까지 ── 전쟁과 남성성의 변화』, 김
　　　지선 옮김, 삼인, 2010.

비어, 질리언,『로망스』, 문우상 옮김, 서울대학교 출판부, 1982.

사이드, 에드워드,『오리엔탈리즘』, 박홍규 옮김, 교보문고, 2000.

살스비, 재크린,『낭만적 사랑과 사회』, 박찬길 옮김, 민음사, 1985.

서동진,『자유의 의지 자기계발의 의지』, 돌베개, 2009.

서지문,『영국신사도의 명암』, 세창, 2014.

슐트, 크리스티안,『(낭만적이고 전략적인) 사랑의 코드』, 장혜경 옮김, 푸
　　　른숲, 2008.

싱글즈 편집부,『싱글 예찬 ── 아름다운 개인으로 살다』, 북하우스, 2007.

아카스, 킴·재닛 맥케이브 외,『섹스 앤 더 시티 제대로 읽기』, 홍정은 옮김, 에디션더블유, 2008.

암스트롱, 낸시,『소설의 정치사 — 섹슈얼리티, 젠더, 소설』, 오봉희·이명호 옮김, 그린비, 2020.

앨틱, 리처드 D.,『빅토리아 시대의 사람들과 사상』, 이미애 옮김, 아카넷, 2011.

에번스, 사라 M.,『자유를 위한 탄생 — 미국여성의 역사』, 조지형 옮김, 이화여자대학교 출판부, 1998.

옐롬, 매릴린,『프랑스식 사랑의 역사』, 강경이 옮김, 시대의창, 2017.

오정화,『19세기 영국 여성 작가와 기독교』, 이화여자대학교출판문화원, 2017.

와트, 이언,『근대 개인주의 신화』, 이시연·강유나 옮김, 문학동네, 2004.

월러스틴, 이매뉴얼,『유럽적 보편주의 — 권력의 레토릭』, 김재오 옮김, 창비, 2008.

월리처, 메그,『더 와이프』, 심혜경 옮김, 뮤진트리, 2019.

유희수,「12세기 궁정식 사랑의 메타포와 사회현실 — 크레티앵 드 트루아의『죄수 마차를 탄 기사 란슬롯』을 중심으로」,『프랑스사 연구』제18호, 2008, 5~30쪽.

윤단우·위선호,『결혼파업, 30대 여자들이 결혼하지 않는 이유』, 모요사, 2010.

이명호,『누가 안티고네를 두려워하는가』, 문학동네, 2014.

이스턴, 데이비드 외,『과도기의 정치학』, 김성무 옮김, 고려원, 1983.

이정옥,「로맨스, 여성, 가부장제의 함수관계에 대한 독자반응비평 — 제니스 A. 래드웨이의『로맨스 읽기: 여성, 가부장제와 대중문학』을 중심으로」,『대중서사연구』제25권 3호, 2019, 349~383쪽.

─────,「멜로드라마, 도덕규범과 감정을 조율하는 근대적 상상력의 역

설 ── 발생론적 접근을 중심으로」, 『대중서사연구』 제25권 1호, 2019, 9~54쪽.

이주은, 『아름다운 명화에는 비밀이 있다』, 이봄, 2016.

이현주, 「궁정식 사랑 ── 허구인가? 현실적 실체인가?」, 『고전·르네상스 영문학』 제11권 1호, 2002, 3~70쪽.

일루즈, 에바, 『오프라 윈프리, 위대한 인생』, 강주헌 옮김, 스마트비즈니스, 2006.

─── , 『감정 자본주의』, 김정아 옮김, 돌베개, 2010.

─── , 『낭만적 유토피아 소비하기』, 박형신·권오헌 옮김, 이학사, 2014.

자프란스키, 뤼디거, 『낭만주의 ── 판타지의 뿌리』, 임우영 외 옮김, 한국외국어대학교 출판부, 2012.

장정희, 『빅토리아 시대 출판문화와 여성작가』, 동인, 2011.

정재서·전수용·송기정, 『신화적 상상력과 문화』, 이화여자대학교 출판부, 2008.

젤라이저, 비비아나 A., 『친밀성의 거래』, 숙명여자대학교 아시아여성연구소 옮김, 에코리브르, 2009.

지라르, 르네, 『낭만적 거짓과 소설적 진실』, 김치수·송의경 옮김, 한길사, 2001.

캠벨, 조지프, 『천의 얼굴을 가진 영웅』, 이윤기 옮김, 민음사, 2018.

쿤츠, 스테퍼니, 『진화하는 결혼』, 김승욱 옮김, 작가정신, 2009.

크레티앵 드 트루아, 『죄수 마차를 탄 기사』, 유희수 옮김, 문학과지성사, 2016.

펠스키, 리타, 『페미니즘 이후의 문학』, 이은경 옮김, 여이연, 2010.

폭스, 케이트, 『영국인 발견 ── 문화인류학자 케이트 폭스의 영국·영국 문화 읽기』, 권석하 옮김, 학고재, 2010.

프리던, 베티, 『여성성의 신화』, 김현우 옮김, 정희진 해제, 갈라파고스,

2018.

하비, 데이비드, 『신자유주의 ─ 간략한 역사』, 최병두 옮김, 한울아카데미, 2007.

해러웨이, 도나, 『해러웨이 선언문 ─ 인간과 동물과 사이보그에 관한 전복적 사유』, 황희선 옮김, 책세상, 2019.

홍찬숙, 『개인화 ─ 해방과 위험의 양면성』, 서울대학교 출판문화원, 2015.

Gerhard, Jane, "Sex and the City; Carrie Bradshaw's Queer Postfeminism," *Feminist Media Studies* 5.1., 2005.

Heller, Dana A., *The Feminization of Quest-Romance*, University of Texas Press, 1990.

Melton, James Van Horn, *The Rise of the Public in Enlightenment Europe*, Cambridge University Press, 2001.

Modleski, Tania, *Loving with a Vengeance: Mass Produced Fantasies for Women*, Routledge, 1982.

Mussell, Kay, *Fantasy and Reconciliation: Contemporary Formulas of Women's Romance Fiction*, Greenwood Press, 1984.

Murstein, Bernard I., *Love, Sex, and Marriage through the Ages*, Springer, 1974.

Radway, Janice A., *Reading the Romance: Women, Patriarchy, and Popular Literature*, University of North Carolina Press, 2009.

Shumway, David R., *Modern Love: Romance, Intimacy, and the Marriage Crisis*, New York University Press, 2003.

Sullivan, Karen, *The Danger of Romance: Truth, Fantasy, and Arthurian Fictions*, University of Chicago Press, 2018.

Yousef, Nancy, *Romantic Intimacy*, Stanford University Press, 2013.